UNE VILLE
DE
GARNISON

PAR

ALFRED ASSOLLANT

PARIS
COLLECTION HETZEL
J. HETZEL, LIBRAIRE-ÉDITEUR
18, RUE JACOB

UNE VILLE
DE GARNISON

PARIS. — IMPRIMERIE GÉNÉRALE DE CH. LAHURE
Rue de Fleurus, 9

UNE VILLE

DE

GARNISON

PAR

ALFRED ASSOLLANT

PARIS

COLLECTION HETZEL

J. HETZEL, LIBRAIRE-ÉDITEUR

18, RUE JACOB

—

Tous droits réservés.

1865

UNE
VILLE DE GARNISON.

I

*Où il est parlé d'Alexandre le Grand, de Napoléon,
d'une vieille femme et d'un boulanger.*

En l'an 1270 de l'hégire, que les infidèles chrétiens, destinés au feu éternel, appellent l'an 1845 de leur ère, vivait à Paris, rue Racine, un jeune homme bien portant et d'un bon caractère, qui se nommait Olivier. Au jugement de ses camarades, qui se moquaient de lui et avec raison, puisqu'il ne ressemblait à aucun d'eux, il passait pour un original : les plus indulgents le croyaient poëte et le plaignaient. Le fait est qu'il n'avait de sa vie aligné deux rimes, et qu'il faisait vœu tous les soirs de n'en aligner jamais. Du reste, bon enfant, simple et doux comme l'apôtre saint Jean, aussi pauvre et moins pleurard que Job, il vivait gaiement, sans souci du lendemain, fabriquant six heures

par jour, pour les libraires du quartier latin, ces livres de pacotille où la jeunesse française va puiser les éléments de toutes les sciences. Le reste du temps, il l'employait à chercher par quels liens la vie future se rattache à la vie présente, et l'homme au reste de la création, c'est-à-dire, si vous voulez, la pierre philosophale de la métaphysique. Vous jugez aisément que ses rêveries philosophiques et la nécessité de travailler pour vivre ne laissaient guère de place à la tristesse ou à l'ennui, deux sottes maladies dont on a voulu faire des vertus.

Un soir d'hiver, assis au coin du feu, il s'était enfoncé au plus profond de l'histoire d'Alexandre de Macédoine. Sa plume courait à toute bride sur le papier, comme un cheval arabe dans la plaine. Déjà vainqueur de Darius à Arbelles, il entrait dans Persépolis, remontait au nord vers les Portes Caspiennes, et s'élançait à la suite de son héros sur les bords de l'Iaxartes, le roi des fleuves. Tout à coup, un garçon de treize ou quatorze ans, coiffé d'un bonnet de papier, ouvrit la porte et entra avec la familiarité d'un habitué. Olivier se retourna et lui fit un salut amical.

« Monsieur, dit le jeune bonnet de papier, voici vos épreuves.

— Bien ; mets-les sur la cheminée, et assieds-toi.

— On m'attend.

— Pour jouer au bouchon? demanda Olivier.

— Monsieur, vous m'offensez ! dit le bonnet de papier en se redressant avec fierté.

— C'est bon. Reçois mes excuses et cache tes ergots, jeune coq. Bien des grands hommes, sans te compter, n'ont pas dédaigné ce noble exercice, et Napoléon, plus d'une fois, s'est trouvé trop heureux....

— Napoléon !

— Parbleu ! que voulais-tu qu'il fît à Sainte-Hélène ? Voici du papier et du tabac ; fais-moi deux cigarettes, pendant que je vais passer l'Iaxartes. Bien. Maintenant, ouvre l'armoire, prends ce flacon à gauche, qui est comme Hippolyte, fils de Thésée, couvert d'une noble poussière, et remplis deux verres, l'un pour moi, l'autre pour qui tu voudras... Parfait ! tu as l'air de la déesse Hébé. Va, quand je serai empereur, je ferai de toi mon grand échanson... A ta santé, jeune guerrier ! Que le Grand-Esprit t'accorde de scalper beaucoup d'ennemis et de suspendre leurs chevelures dans ton wigwam !

— J'aimerais mieux, dit l'enfant, que le Grand-Esprit voulût bien payer notre boulanger.

— Hein ? plaît-il ? dit Olivier. Ta mère n'a pas payé son boulanger ?

— Hélas ! non, depuis trois mois.

— Qu'est-ce que tu gagnes ?

— Trois francs.

— Et ta mère ?

— Rien. Elle est au lit, presque mourante.

— Et tes deux sœurs ?

— L'aînée a dix ans ; la cadette, six.

— De sorte que tu es chef de famille, et d'une famille sans pain ? »

Olivier se leva, et, tout en fumant une cigarette, se mit à réfléchir. Il se promenait, enflant ses joues et soufflant avec force, sans regarder le bonnet de papier. Enfin il prit son parti.

« Qu'est-ce que tu dois à ton boulanger ? demanda-t-il brusquement.

— Cent francs. »

Olivier ouvrit un tiroir, au fond duquel se cachaient quelques pièces d'or.

« Tiens, dit-il, voici la somme. Va chercher ta quittance. »

Et comme l'enfant ouvrait la bouche pour le remercier :

« Va donc, paresseux, ajouta-t-il en le poussant dehors : tu ouvres la bouche comme si tu avais mangé de la soupe trop chaude.

— Vous me prêtez cet argent ? dit l'enfant plein de joie et de reconnaissance.

— Je te le prête, je te le donne, et, si tu restes ici une minute de plus, je te le jette à la tête. Bonsoir. Viens chercher les épreuves demain. »

Le jeune bonnet de papier ne se le fit pas répéter, et, se mettant à califourchon sur la rampe de l'escalier, il dégringola le long des cinq étages avec la rapidité de l'éclair.

« Ma foi, dit Olivier en ouvrant la fenêtre, c'est

assez de papier barbouillé. Alexandre s'est jeté dans l'Iaxartes : qu'il y reste jusqu'à demain. J'ai fait aujourd'hui le bonheur d'une pauvre femme et j'ai mérité l'estime d'un boulanger. C'est assez pour un jour. Il est temps de sortir. J'ai le pressentiment qu'il m'arrivera ce soir quelque chose d'heureux... Voyons la caisse... Quatre-vingt-cinq francs pour trois semaines... ce n'est pas trop. Bah ! aurais-je le temps de penser, si je roulais carrosse comme un amas de faquins ? »

Tout en parlant, il ôta son vieux paletot percé de plus de trous qu'un drapeau pris sur l'ennemi, noua sa cravate, changea de vêtements, et, brossé avec soin, le chapeau sur la tête, il descendit l'escalier en chantant à pleine voix cette touchante romance :

> Alvar aimait Élise,
> Élise aimait Alvar ;
> Mais le destin divise
> Ceux qu'Amour unit, car,
> Dans un rang inégal,
> Ils avaient pris naissance,
> Et chez le Portugal
> Ça n'est pas, comme en France,
> A la seule vertu
> Que l'on doit la naissance, etc.

Une heure après, il entrait pour dîner dans un restaurant du boulevard du Temple, avec la fierté d'un homme dans les poches duquel résonnent dix-sept pièces de cinq francs.

II

Où l'ai-je vue?

Olivier s'assit, tira de sa poche un journal et, tout en mangeant, commença sa lecture. Cinq minutes s'étaient à peine écoulées, lorsqu'il leva les yeux par hasard et aperçut un vieillard de soixante ans environ, vêtu de noir et un peu râpé, qui donnait le bras à une jeune femme. Tous deux vinrent s'asseoir à une table voisine de celle où dînait Olivier.

Celui-ci, pour la première fois de sa vie, demeura tellement étonné qu'il oublia sa lecture, et remit par distraction son journal dans sa poche. On se doute bien que ce n'était pas pour regarder le vieillard, qui n'avait, d'ailleurs, rien de remarquable qu'une tête courte, large, puissante, marquée de la petite vérole, et des yeux gris pleins de force et de pénétration. La jeune femme, aussi simplement vêtue que son compagnon, était d'une beauté ravissante. En une minute, tous les jeunes gens qui dînaient dans le restaurant n'eurent de regards que pour elle, et commencèrent, suivant l'usage, à passer leurs mains dans leurs cheveux. Sans s'étonner de ces regards, ni paraître les remarquer, elle

suspendit son châle et son chapeau à une patère, et tout naturellement se mit à manger un potage à la julienne, comme une divinité qui est descendue de l'Olympe parmi les hommes. De temps en temps, elle causait à demi-voix avec le vieillard.

Voyant ce maintien tranquille et fier, que relevait encore une grâce infinie, Olivier, qui n'était pourtant pas un sage, se hâta de faire ce que les sept sages de la Grèce auraient fait à sa place : je veux dire qu'il devint, en quelques minutes, passionnément amoureux de la belle inconnue. Il ne fit pas réflexion qu'elle était probablement mariée, que sûrement elle ne l'avait même pas regardé, et que ce serait une action absurde de se jeter à la tête d'une jeune femme dont les yeux étaient, à la vérité, fort beaux, mais non les seuls de leur espèce. Il pensa qu'il l'aimait, qu'il donnerait sa vie pour elle, et qu'il serait bien fou d'hésiter à être heureux, puisque le suprême bonheur consiste à se donner tout entier à ceux qu'on aime.

Pendant qu'il faisait ces belles et philosophiques réflexions, je ne sais quel mot dit le vieillard, qui fit rire aux éclats la jeune inconnue. Un souvenir lointain traversa l'esprit d'Olivier. Il crut reconnaître et avoir entendu déjà ce rire charmant et sonore. Où? C'est ce qu'il avait peine à se rappeler. Dans son enfance, il avait, pour suivre son père, le capitaine Morand, dans les diverses villes où il avait tenu garnison, traversé la France dans toutes les directions. Avait-il rencontré

quelque part cette jeune fille ou cette jeune femme? Plus il prêtait l'oreille à la conversation des deux convives, plus il croyait en être sûr. Une image confuse et comme voilée par le temps lui représentait une jeune fille, une enfant de dix ou douze ans à peine, avec qui il avait joué autrefois dans une grande et vieille maison, toute remplie d'enfants du même âge. Puis cette image s'évanouissait, et il perdait tout souvenir du passé. Était-ce au Nord ou au Midi, à Lille ou à Marseille? Il l'avait oublié. Ce qu'il n'oubliait pas, ou plutôt ce qui lui revenait peu à peu au cœur, c'étaient ce sourire et cette voix.

Il eut l'idée de se lever, d'aborder le vieillard et de se faire connaître. S'il se souvenait, lui Olivier, pourquoi ne se souviendrait-elle pas? Cet amour si jeune et déjà si fort n'était peut-être que la suite d'un amour d'enfant. Qui sait? Et, dans ce cas, n'est-ce pas le ciel qui a rejoint deux cœurs faits pour s'entendre? Une chose l'arrêta. Il ne reconnaissait pas l'homme, et, sans aucun doute, celui-ci le reconnaissait encore moins. Il se croirait insulté peut-être, il repousserait Olivier, et, s'il lui faisait mauvais accueil, quel moyen resterait-il au jeune homme pour se faire connaître de la jeune fille (car c'était une jeune fille, à coup sûr; on croit aisément ce qu'on désire)?

Tout à coup, dans la conversation, le vieillard prononça le nom de Longueville. Ce fut un trait de lumière pour Olivier. Il se rappela aussitôt qu'il avait

habité Longueville avec son père et sa mère, pendant un congé du capitaine Morand. Il avait alors quatorze ans. C'est là qu'il avait vu la belle inconnue. C'était la fille d'une marchande de modes de Longueville, dont il avait été le voisin. Il avait joué à cache-cache avec elle, dans le temps de leur insoucieuse enfance. Il l'avait aimée; peut-être l'avait-il embrassée au fond de quelque corridor obscur; elle avait résisté, il s'en souvenait maintenant, car elle avait dix ans déjà et connaissait tout le prix de ses faveurs.

Pour lui, il n'avait pas craint d'user d'un peu de violence. Il avait même fait couler quelques larmes. Douces larmes, après tout, qu'un second baiser avait séchées. Un orage entre deux rayons de soleil! Elle avait boudé quelques instants, car il n'est pas convenable qu'une jeune demoiselle se rende trop facilement; mais enfin elle s'était apaisée, elle avait souri, et elle lui avait donné sa main à baiser en signe de réconciliation.

Tous ces souvenirs revenaient un à un. La maison même et le corridor où s'était passé ce grand événement, étaient présents à sa pensée. La maison était flanquée d'une grosse tour qui avançait sur la rue. Les fenêtres étaient grillées au rez-de-chaussée. De grands barreaux de fer étaient scellés derrière les grilles. C'est là qu'Olivier avait habité, pendant quelques mois, avec son père et sa mère. En face était la boutique de sa jeune voisine, une fort belle boutique, ma foi! Des

chapeaux à la dernière mode, des gants, de jeunes modistes aux yeux noirs, ou bleus, ou gris, — et dans tous les cas fort éveillés, — des dames de la ville qui entraient et sortaient, des conférences secrètes dans l'arrière-boutique, des discussions sur la couleur des rubans, quelques mots peu flatteurs sur le châle de Mme Simonin ou sur la robe de Mme Henri Barbeau (cette pie-grièche qui se promène dans la rue en se dandinant de telle sorte, que tous les hommes la suivent des yeux, et qu'aucune femme ne voudrait lui ressembler); voilà les images qui se présentèrent peu à peu à l'esprit d'Olivier, tout entourées du prestige de l'enfance, et qui ne lui laissèrent aucun doute sur le parti qu'il avait à prendre. Il se hâta de dîner, et, voyant le vieillard se lever et la jeune femme commencer ses préparatifs de départ, il résolut de les suivre, et, s'il le pouvait, de faire ou de refaire connaissance, suivant l'occasion.

Plein d'un si beau dessein, il sortit le premier, d'un pas nonchalant, et se posta, sans affectation, tout près de la porte du restaurant. Un petit incident, qui parut à Olivier une occasion toute naturelle d'entrer en conversation, retarda la sortie de la jeune femme. Son compagnon voulut allumer sa pipe sur le seuil même de la porte, et demanda une allumette au garçon. Olivier se hâta d'en présenter une, que le vieux fumeur accepta en le remerciant d'un sourire.

Ce sourire enhardit le jeune homme, et, trop pressé

pour choisir un sujet de conversation, il dit assez naïvement :

« Le brouillard est bien épais, ce soir. »

Le vieillard continua d'allumer sa pipe sans rien dire. Ce silence fit trembler Olivier; cependant il fit un nouvel effort :

« Madame, dit-il tout ému de sa hardiesse, vous devez avoir bien froid. »

La jeune femme regarda Olivier en souriant à demi, et répondit poliment :

« Oui, monsieur. »

Puis elle prit le bras du vieillard, et lui dit :

« Allons, mon ami, il est temps de rentrer. Vous fumerez chez moi si vous voulez. »

Là-dessus, tous deux saluèrent Olivier d'un signe de tête et disparurent.

III

La plume et l'épée. — Tenir son rang.

En France, depuis la fondation de la monarchie, il n'y a jamais eu que deux choses : la Plume et l'Épée.

Hors de là, point de salut. Bêchez, labourez, plantez des choux, rabotez des planches, sciez des poutres,

faites tous les métiers qu'il vous plaira, — utiles ou inutiles, — si vous ne touchez par quelque côté à la Plume toute-puissante ou à la divine Épée, vous n'êtes et ne serez jamais rien. Le gendarme passe à côté de vous et vous regarde avec dédain : il est homme d'Épée. L'huissier vous rit au nez : il est homme de Plume.

Une seule classe est plus puissante que celle des hommes de plume et des hommes d'épée; c'est la classe des gens qui ne font rien et qui sont nés riches. Ceux-là sont les rois du globe terrestre.

C'est pour eux qu'on fit le soleil, pour eux que Sirius étincelle, pour eux que les étoiles brillent au firmament. C'est à eux que cette grande parole a été dite : « Et vous serez comme des dieux. »

Le père d'Olivier était homme d'épée. Il s'appelait Morand. La famille était de Limoges. C'étaient des bourgeois vivant noblement, je veux dire à la campagne et sans rien faire. En 1807, Morand fut appelé sous les drapeaux. Le grand Napoléon faisait vers ce temps-là une grande consommation d'hommes. On sortait d'Eylau; on s'acheminait vers Friedland. Quoique la police eût soin, comme il est d'usage dans un État bien ordonné, de ne laisser pénétrer en France aucun récit inquiétant, on commençait à se douter de la vérité. Quelques blessés, revenus en France, racontaient de terribles choses; les boues de la Pologne, puis la neige, la glace, les Cosaques, les fleuves et les lacs gelés, les batailles effroyables, les hommes emportés

par milliers, les boulets sifflant dans la bataille, les charges de cavalerie, le tonnerre de trois cents canons grondant à la fois dans la plaine, des rangs entiers fauchés d'un seul coup par la mitraille, et une victoire qui coûtait à elle seule la population d'une grande ville. Où Napoléon voyait la gloire, les pères et les mères voyaient le carnage. Donc on *acheta un homme* pour remplacer Morand. L'homme fut tué, pauvre diable qui avait voulu donner dix mille francs à sa famille.

Il fut tué à Friedland. C'était sa première bataille. Quelques jours après, Napoléon fit la paix à Tilsitt, et tous ceux qui n'étaient pas tués commencèrent à espérer de longs jours.

L'année suivante, on voulut conquérir l'Espagne et chasser de Lisbonne le prince régent de Portugal. C'est bien fait. C'était un traître. Il vendait son vin aux Anglais. Le sénat conservateur vota une levée de cent mille hommes, et le préfet de Limoges, administrateur actif, entreprenant, fit dire à Morand de boucler son sac et de chercher sa feuille de route. Le père Morand, effrayé, acheta un nouveau remplaçant, qui fut tué cinq mois après au siége de Sarragosse. Cette fois, le père Morand fit la grimace.

En 1809, nouvelle levée. Le préfet fit venir Morand :

« Monsieur, dit-il, votre fils va partir.

— On l'a déjà tué deux fois, dit Morand.

— Monsieur, dit sévèrement le préfet, je ne plai-

sante pas. Êtes-vous pour ou contre le gouvernement de Sa Majesté?

— Mais, monsieur le préfet, dit Morand, je suis sujet fidèle. Je paye les impôts six mois d'avance, je crie : Vive l'empereur! dans toutes les cérémonies, je fais des vœux matin et soir pour l'accroissement et la prospérité de son auguste famille. Laissez-moi mon fils.

— Achetez un homme, » dit le préfet.

Morand s'exécuta et acheta encore un homme. Cela coûta vingt mille francs : la chair à canon devenait rare. Celui-là pourtant ne mourut pas; mais on commença à préparer la campagne de Russie. Cette fois, le jeune Morand fut forcé de partir. On l'enrôla dans l'infanterie. Il n'alla, heureusement pour lui, que jusqu'au Niémen. Il ne vit ni Moscou, ni la Bérésina. Il était à Dresde, à Leipsick, à Waterloo.

Quand Napoléon fut parti, Morand, qui était sous-lieutenant, se rallia très-vite aux Bourbons. Comme il ne savait aucun métier, il continua par habitude et par paresse d'esprit le métier de soldat. Il tint garnison au Nord, au Midi, à l'Est et à l'Ouest; il sut combien valaient les asperges à Orléans, combien coûtaient les logements garnis à Poitiers et les tables d'hôte à Bordeaux; il devint très-fort au billard, il se battit avec plusieurs de ses camarades, il fit la cour à une vingtaine de filles d'humeur facile, il en prit d'assaut quelques-unes, il but du café, de la bière, de l'eau-de-vie, il épousa la fille d'un bonnetier qui fit banqueroute trois

mois après le mariage, il en eut un fils qui fut Olivier, le héros de cette véridique histoire, il acheva sa ruine en jouant au lansquenet quelques milliers de francs qui lui restaient de son ancien patrimoine, il prit Alger en 1830 et y gagna la croix. Il mourut, l'année suivante, de la fièvre.

Sa veuve eut douze cents francs de pension et une bourse de lycée pour le jeune Olivier dès qu'il eut atteint l'âge de dix ans. C'était beaucoup.

Néanmoins, à entendre la veuve, elle était victime de l'injustice des hommes. Morand était un héros méconnu, que ses chefs, jaloux de sa capacité, avaient empêché d'avancer et de devenir général. Qu'avait-il de moins, ce brave capitaine, que tels et tels qui étaient colonels ou généraux ou maréchaux et qui paradaient à la tête des régiments?

De plus, Morand était de bonne famille. Son père, sans être noble, vivait noblement à la campagne, dans sa métairie; son oncle avait été sous-préfet, son arrière-grand-père était bailli. Voilà des titres. Comment les avait-on reconnus?

De tous ces beaux souvenirs il résulta que la veuve prit fort mal son parti de sa misère présente, et que, toujours bercée dans les rêves d'une fortune évanouie, elle éleva le jeune Olivier comme s'il avait hérité en naissant du brevet de duc et pair et d'un revenu assorti au brevet. Pour tout dire d'un mot, elle tenait son rang.

Tenir son rang, vous savez ce que c'est. Les trois quarts du peuple français ne font pas autre chose. Un homme a quinze cents francs de rente. Il pourrait être logé, nourri, vêtu proprement et respecté de ses égaux Il aime mieux tenir son rang. Il a un habit noir et des gants. Il fait des visites ; il sollicite une place. Il pourrait être libre et travailler gaiement, à ses heures, sans subir la férule de personne. Il demande à servir. Il tient son rang.

Donc la veuve tint son rang. Ses vêtements, ceux d'Olivier et le logis commun emportaient les trois quarts de la pension. Le reste, — trois cents francs à peine, — fut pour la nourriture, les dépenses imprévues, et l'entretien d'une femme de ménage ; car de brosser et cirer soi-même, il n'y fallait pas compter : la bonne dame n'y aurait pas consenti, même pour échapper à la guillotine.

Économe, du reste, fière et sobre. Elle vivait de salade. Pourquoi non ? D'autres vivent bien de « privations. » Les privations ne sont pas sans doute un aliment plus substantiel que la salade. Parfois des pommes de terre bouillies. La pomme de terre coûte moins cher que le pain. Sa maxime principale, qu'elle redisait sans cesse à son fils, était : « qu'il faut se lever de table avec la faim. » Par bonheur, l'eau n'est pas chère en province, aussi n'avait-elle jamais soif.

A ce régime, elle devint sèche comme un clou et d'une pâleur de cire ; mais elle ne se plaignit de rien :

elle tenait son rang ; cela répond à tout, à la faim, à la misère, à l'ennui.

Élevé par une telle mère, Olivier apprit de bonne heure la valeur de l'argent et l'économie, — la plus désagréable de toutes les vertus de province. Au lycée, il travailla durement et se fit remarquer de bonne heure. Bon enfant du reste, ardent en tout, au travail, au plaisir, il fut aimé de ses camarades. Un maître de pension le fit venir à Paris. C'était un sujet d'élite. Il eut des prix au concours général et commença à rêver de hautes destinées.

Un matin, quelques semaines avant de quitter le collége, Olivier eut un entretien particulier avec son professeur.

Ce professeur était un manufacturier. Il y a, comme vous savez, deux classes dans la littérature : les manœuvres et les artistes. Celui-là était un manœuvre. Il fabriquait des livres comme on fabrique des mouchoirs de poche, — en abondance et à bon marché. C'était du reste un très-honnête homme, très-galant homme, très-bon calculateur, et qui, pouvant choisir entre l'art et l'industrie, avait préféré l'industrie. Il avait de grands ateliers où vingt jeunes gens affamés compilaient sous sa direction des dictionnaires de médecine, de chirurgie, de marine, d'histoire, de géographie, de cuisine, de biographie, — le tout au plus juste prix. C'est une besogne utile, nécessaire même, mais qui n'est pas prodigue de gloire. Telle qu'elle

est, le manufacturier s'en contentait, et s'en était fait une petite fortune.

Justement il venait de soumissionner la veille une grande entreprise de librairie, et il cherchait, comme tout bon manufacturier doit faire, des ouvriers au rabais. Olivier était une excellente recrue.

« Voulez-vous être imprimé? » dit le professeur.

Au mot d'imprimé, Olivier se sentit élevé sur le sommet du Sinaï. Imprimé, lui! quelle gloire! il avait seize ans.

« Que faut-il faire?

— Presque rien, dit le professeur. L'histoire de l'Italie ancienne jusqu'à la mort de César. Sept cents pages, petit texte. Deux colonnes par page, soixante lignes par colonne. Vous avez du travail pour un an.

— Un an! s'écria Olivier. Je ne pourrai jamais en venir à bout.

— Réfléchissez, dit le manufacturier. C'est deux cent trente-trois lignes par jour. Si cela vous effraye, je vais m'adresser à un autre.

— A un autre! dit Olivier effrayé. J'accepte; mais ne craignez-vous pas que le public ne soit étonné de voir un tel livre fait par un collégien? »

Le manufacturier se mit à rire.

« Vous imaginez-vous, répliqua-t-il, que je vais mettre votre nom sur la couverture du livre? Non, l'ouvrage sera de moi, signé par moi. Votre part, à vous, sera de trois centimes la ligne. A deux cent

trente-trois lignes par jour, cela fera sept francs. C'est le prix que je donne à mes meilleurs ouvriers. Êtes-vous content?

— Je suis ravi, » dit Olivier qui craignait de manquer une si belle affaire.

Le manufacturier aussi était ravi, mais ne le disait pas. Il gagnait vingt mille francs dans l'affaire sans écrire un seul mot, ni hasarder un centime.

Ce fut le début littéraire d'Olivier. Un an plus tard, jour pour jour, le manuscrit était aux mains de l'imprimeur. Le manufacturier retrancha çà et là quelques phrases, adoucit l'éloge de Brutus et de Caton, qui ressemblait fort à un manifeste républicain, supprima un morceau sur le régicide, qui avait coûté bien des veilles au jeune historien, ébrancha çà et là quelques théories historiques un peu hasardées, et fut satisfait de l'ensemble. Le livre n'était ni meilleur ni plus mauvais que tous les livres de la même espèce.

Olivier, qui avait reçu quelques à-compte pendant l'année, se vit tout d'un coup possesseur de deux mille francs. Il partagea en deux moitiés égales ce trésor inespéré qui ne devait jamais finir, et envoya l'une des deux à sa mère, qui vivait toujours en province.

Voici la réponse de la bonne dame :

« Mon cher enfant,

« Je me réjouis que la divine Providence ait tourné

sur toi un regard favorable. Les mille francs que tu m'as envoyés sont une preuve que tu sais reconnaître les soins que j'ai pris de ton enfance. Mon cher Olivier, je veux te garder cet argent. Je l'ai placé dans une compagnie d'assurances sur la vie, en calculant de telle sorte que tu n'en puisses toucher ni le capital ni le revenu avant vingt ans. Par là, tu auras un morceau de pain assuré pour ta vieillesse ; car il faut tout prévoir, et, si tu m'en crois, tu ne dépenseras pas follement les mille francs qui te restent, mais tu les placeras sur bonne hypothèque. Justement, j'ai vu hier M. Lauret, le notaire, qui s'offre à prendre ton argent. C'est un homme sûr et sa parole vaut de l'or. Mille francs avec les intérêts composés, après treize ans, c'est deux mille francs ; après vingt-six ans, c'est quatre mille francs ; après trente-neuf ans, c'est huit mille francs, c'est-à-dire le trousseau de ta fille aînée, si tu as des filles à marier. Mon enfant, il n'y a rien qui puisse se prendre avec l'économie. Vois-tu, quand les parents vont en calèche les enfants vont en charrette.... »

Telle était la prévoyance de cette mère. Olivier qui l'aimait tendrement donna la compagnie d'assurances au diable, fit serment de ne jamais confier son argent à Lauret, le notaire, et se remit à l'ouvrage. Le manufacturier venait de lui confier l'histoire des empereurs d'Allemagne. Cette fois il payait quatre centimes la ligne.

Après l'Allemagne vint l'Espagne; après l'Espagne, la Turquie; après la Turquie, la Russie; après la Russie, l'Angleterre. A vingt-cinq ans, Olivier avait fabriqué six volumes énormes, et commençait à se faire connaître des libraires. L'un d'eux lui demanda une histoire de la Grèce; c'est au milieu de ce travail qu'il fit la rencontre par laquelle commence cette histoire.

En ce temps-là, sa mère était morte depuis six mois.

IV

N'avez-vous pas vu M. Gorju, de Romorantin?

Parmi plusieurs défauts, Olivier n'avait pas celui d'hésiter. En toute occasion il marchait droit devant lui, prompt comme un boulet de canon. Agissons aujourd'hui, disait-il, nous aurons l'éternité pour réfléchir.

Dès que la jeune femme et son compagnon eurent fait cent pas sur le boulevard, il sentit qu'un instinct secret l'entraînait à leur suite, et il se mit en marche. Le couple allait lentement, s'arrêtait devant tous les étalages, admirait les robes de soie, causait, riait, philosophait, et paraissait fort peu pressé de rentrer au logis.

« Est-ce un père, un oncle ou un mari? se disait Olivier. Ce n'est pas un père; elle l'a appelé « mon ami : » ce n'est pas non plus un oncle; cela serait trop familier. Serait-ce un mari? Grands dieux? Un mari! »

Il lui vint une autre pensée; mais il la repoussa avec horreur.

« Non, dit-il, ce n'est pas possible. Un pareil soupçon est un crime. »

Tout à coup, le couple s'arrêta devant l'étalage d'un magasin de modes. Là s'engagea une conversation très-animée, dont Olivier, placé trop loin, n'entendit pas une syllabe. Il vit seulement la jeune femme désigner du doigt un chapeau de forme ravissante, dont elle paraissait détailler les beautés à son compagnon.

« Qu'est-ce qu'un chapeau? pensa Olivier. Trente, quarante, cinquante, soixante francs peut-être! Il est bien heureux, ce vieux-là qui peut le lui offrir. Soixante francs! Et il hésite! il se consulte, le vieil Harpagon! il fait des objections, je crois. »

Apparemment les objections furent spécieuses, car la jeune femme et le vieillard continuèrent leur chemin sans rien acheter.

« D'où sort ce vieux? dit Olivier. Il marche lourdement. Ce n'est pas un Parisien, j'en jurerais. Est-il riche? est-il pauvre? Qui sait? Son paletot est fait à la mode de 1830, mais d'un drap solide et que le temps n'entamera pas. L'homme est comme le paletot, —

solide et bon teint. C'est quelque marchand de drap retiré du commerce... »

Pendant ce temps, le couple tourna court, suivit la rue du Sentier et s'arrêta rue de Cléry, devant la porte d'un hôtel garni.

« J'y suis, dit Olivier. C'est le mari de la marchande de modes qui promène sa fille à Paris. »

Le vieillard avait sonné. La porte s'ouvrit. Il entra dans l'hôtel avec la jeune femme et il allait refermer la porte quand Olivier, saisi d'une inspiration subite, entra aussitôt que lui et se dirigea vers la loge du portier.

Le vieillard le reconnut et le regarda d'un air étonné où perçait quelque vague soupçon.

« Que voulez-vous, monsieur? demanda le garçon d'hôtel, à moitié endormi.

— Je veux voir M. Durand, répondit Olivier avec sang-froid.

— Quel Durand? Nous n'avons pas de Durand dans la maison.

— Je veux voir M. Durand, de la maison Durand, Cabrol et Cie, de Lille, répliqua Olivier. Il a dû arriver ce soir.

— Durand! Cabrol! et Cie! dit le garçon en se frottant les yeux. Connais pas. Nous avons M. Gorju, de Romorantin, qui est marchand de farine; nous avons M. Périnet, de Pontoise, qui est marchand de bœufs et qui doit partir demain soir; nous avons M. Javellas,

de Poitiers, qui est marchand de cochons, et qui est arrivé ce matin; nous avons....

— C'est Durand que je veux, interrompit Olivier, et non pas Javellas de Poitiers, ni Périnet de Pontoise, ni Gorju de Romorantin.

— Monsieur, dit le garçon en ouvrant la bouche et étendant les bras, il est un peu tard. Si vous voulez revenir demain, M. Durand, Cabrol et Cie sera peut-être arrivé. »

Pendant ce court dialogue, le vieillard et la jeune fille qui était avec lui prirent deux clefs suspendues au clou et allumèrent leurs bougies. La jeune femme monta la première, non sans regarder Olivier avec une certaine curiosité. Celui-ci la salua respectueusement. Le vieillard monta à son tour, et ne parut pas prendre garde au salut d'Olivier.

Quand ils eurent disparu tous deux, le garçon d'hôtel, qui paraissait très-pressé de se recoucher sur le lit de camp, se tourna vers le jeune homme :

« Eh bien, monsieur, dit-il, vous reviendrez demain.

— Pourquoi revenir? répliqua Olivier, je suis fort bien ici et j'y reste.

— Vous n'y resterez pas!

— J'y resterai. »

En même temps Olivier tira de sa poche un écu de cinq francs et l'offrit au garçon.

« Monsieur, dit-il d'un ton radouci, où sont vos bagages?

— Ils seront ici demain.

— Et votre passe-port?

— Demain.

— Et en attendant vous croyez que je vais donner une chambre au premier venu et manquer à tous les règlements de police et à toutes les habitudes de la maison?

— Je le crois, dit Olivier.

— Non, monsieur; reprenez vos cinq francs et sortez. »

Olivier eut un instant l'idée de résister; mais il réfléchit que le garçon était robuste et vigoureux, qu'il paraissait déterminé, que la bataille serait probablement incertaine, qu'on appellerait les sergents de ville et qu'on le mènerait au poste. Il vit tout cela d'un coup d'œil, et changeant de tactique :

« Gardez les cinq francs, dit-il; j'ai des piles d'écus dans mon secrétaire.

— Vous êtes bien heureux, répondit le garçon.

— Comment s'appelle ce vieux qui vient de monter? »

A cette question, le visage du garçon se rembrunit.

« Je n'en sais rien, » dit-il.

Olivier comprit qu'il venait de faire fausse route.

« Et la jeune dame? »

Cette fois, le garçon sourit. Évidemment il comprenait beaucoup mieux cette question que la précédente.

« Monsieur, répondit-il, la jeune dame, qui est une demoiselle, s'il vous plaît, s'appelle Mlle Marie-Thé-

rèse Baleinier. Sa mère est marchande de modes à Longueville. Le vieux qui l'accompagne est un ami de la famille; il s'appelle Vernon.

— Est-ce que vous les connaissez depuis longtemps?

— La mère? oui. Elle vient deux fois par an faire ses emplettes à Paris.

— Et la fille?

— Oh! Mlle Marie-Thérèse est venue souvent ici avec sa mère. Cette fois, comme Mme Baleinier n'avait pas le temps de venir, c'est M. Vernon qui a été chargé de conduire sa fille à Paris, pour faire ses emplettes, et de la ramener à Longueville.

— Et comment le savez-vous? demanda Olivier.

— Mon Dieu, monsieur, rien n'est plus simple. J'ai d'abord les adresses des lettres qu'il faut que je remette moi-même aux voyageurs. De plus, on ne se gêne pas devant moi pour causer. Je suis un mur, une table, un fauteuil. Chacun raconte ses petites affaires; sans écouter j'entends tout.... C'est tout ce que vous voulez savoir? ajouta-t-il d'un air fin.

— Tout, répondit Olivier. Je retiens une chambre pour demain dans l'hôtel.

— Bien, monsieur, je m'en souviendrai. »

Olivier sortit enfin, tout ravi de son expédition, dans une grande impatience de revoir le jour et la belle Marie-Thérèse.

Il n'avait pas fait deux cents pas dans la rue lorsqu'il fut tout à coup frappé d'une réflexion, et sonna de

nouveau à la porte de l'hôtel garni. Le garçon rouvrit la porte en grommelant.

« Comment! dit-il, c'est encore vous!

— Oui, c'est encore moi, répondit Olivier.

— Monsieur, il est l'heure où les honnêtes gens dorment.

— Tu vois bien que non, dit Olivier, puisque toi et moi nous veillons encore. Dis-moi (et il tira de sa poche une seconde pièce de cinq francs) : Mme Baleinier, n'est-ce pas une grosse femme rouge, assez gaie, qui parle haut, qui a été jolie, qui le serait encore si Dieu l'avait permis?

— C'est à peu près ça, dit le garçon. Et maintenant allez vous coucher. »

Olivier lui mit les cinq francs dans la main et continua ses questions.

« Son mari n'était-il pas professeur? n'est-il pas mort il y a quinze ans?

— Que voulez-vous que je vous dise? répondit le garçon. C'est bien possible, mais je n'y étais pas. Depuis cinq ans je suis dans cet hôtel, et j'ai vu deux fois par an Mme Baleinier venir à Paris et acheter des chapeaux; c'est tout ce que je sais. Bonsoir. »

Cette fois, il fallut sortir.

V

Mæcenas atavis edite regibus.

Le lendemain, dès dix heures du matin, Olivier, en habits de voyage et suivi d'une lourde malle qui portait la plus grande partie de ses livres, se présenta dans l'hôtel de la rue de Cléry.

En le voyant, le garçon sourit finement, ce qui n'inquiéta pas Olivier.

« Quelle chambre désire monsieur? demanda la maîtresse d'hôtel.

— Je voudrais être au troisième étage, répondit le jeune homme, qui avait remarqué que cet étage était celui de Marie-Thérèse. Ce n'est ni trop haut, ce qui me fatiguerait, ni trop bas, ce qui me coûterait cher. »

On satisfit à son désir. Le garçon porta la malle dans la chambre du n° 25, voisine de celle de Marie-Thérèse, et redescendit sur-le-champ. Aussitôt Olivier, qui avait déjà passé deux heures à faire sa toilette le matin, donna un dernier regard à la glace, un dernier coup de brosse à sa redingote, et, désormais sûr de lui-même, descendit pour déjeuner à la table d'hôte.

C'est là qu'il espérait rencontrer Marie-Thérèse. Il avait arrêté son plan d'attaque. Il devait se placer par hasard près d'elle, engager la conversation par quelques politesses faites à propos, mais assez insignifiantes pour ne pas inquiéter le vieux Vernon : par exemple, il offrirait du vin, de l'eau, une aile de poulet, ou une côtelette ; il se récrierait sur la beauté du temps, sur les distractions qu'on trouve à Paris, sur la promenade des boulevards. N'est-ce pas vous, mademoiselle, que j'ai eu l'honneur de rencontrer hier au restaurant? Marie-Thérèse ne pourrait pas se défendre d'une réponse ; si la réponse était telle qu'Olivier la désirait, il ferait un pas en avant, un compliment très-léger, à peine sensible, pour ne pas effaroucher la jeune fille et mettre Vernon sur ses gardes. Mademoiselle, êtes-vous musicienne? Avez-vous vu l'Opéra, le Théâtre-Français, le Gymnase, l'Opéra-Comique? Que dites-vous de la pièce nouvelle? Avez-vous vu Rachel? Et au bout d'une demi-heure : N'êtes-vous pas de Longueville, mademoiselle? Oui, monsieur. Mme votre mère ne s'appelle-t-elle pas Mme Baleinier? Oui, monsieur. Alors, mademoiselle, vous êtes Mlle Marie-Thérèse Baleinier, ma voisine? Ah! quel heureux hasard! quelle bonne fortune pour moi! etc.

Et si M. Vernon se mêlait à la conversation, eh bien, il faudrait jeter un gâteau à ce cerbère, jouer avec lui au billard ou au domino, ou parler mercerie, quincaillerie, épicerie, suivant le métier du bonhomme,

et écouter patiemment ses histoires. Olivier était prêt à tout.

Cependant la moitié du déjeuner se passa sans que Marie-Thérèse ni M. Vernon eussent paru.

« Que veut dire ceci? pensait Olivier. Le vieux traître l'aura fait déjeuner dans quelque autre quartier. »

Il se détourna, et vit le garçon d'hôtel qui découpait un rosbif en le regardant du coin de l'œil. Ce regard lui parut singulier. Il fit signe au garçon de s'approcher.

« Vous voulez du rosbif, monsieur? dit le garçon.

— Où est donc M. Vernon? demanda Olivier en tendant son assiette.

— Il est parti ce matin avec Mlle Baleinier.

— Parti! s'écria Olivier consterné. Et vous ne me l'avez pas dit plus tôt!

— Vous ne l'aviez pas demandé.

— Parti pour Longueville, sans doute?

— Pour Longueville, oui, monsieur. C'est moi qui ai conduit leurs bagages à la gare du chemin de fer d'Orléans.

— Chien de rosbif! dit Olivier en jetant sa serviette et prenant son chapeau; on l'a taillé dans un morceau de cuir de Russie.

— Monsieur, dit le garçon, Longueville n'est pas un pays perdu. C'est une petite ville très-jolie, et il est facile d'y aller. Vous arriverez à temps pour assister à la noce.

— Hein? que dites-vous? s'écria Olivier. A quelle noce? On se marie. Qui donc, s'il vous plaît?

— Ma foi, dit le garçon, je croyais que vous le saviez. C'est Mlle Marie-Thérèse qui se marie.

— Marie-Thérèse! Avec qui?

— Eh! parbleu! monsieur, avec le vieux que vous avez vu hier. Ils sont venus ici pour acheter le trousseau de la mariée.

— Garçon! donnez-moi le poulet, cria l'un des convives.

— Monsieur, continua le garçon, si vous voulez attendre la fin du déjeuner, je vous dirai tout ce que je sais de cette histoire.

— Étienne! du rosbif! Étienne! du poulet! Étienne! du bifteck aux pommes! Étienne! du vin! crièrent à la fois trois ou quatre voix irritées.

— Voilà, monsieur, voilà! » répliqua le garçon en reprenant son service.

Olivier, à qui personne ne prenait garde, demeura confondu de la confidence du garçon. Marie-Thérèse mariée! ou si près de se marier que le mariage était à peu près fait! Et mariée à qui? à ce vieillard! sacrifiée à vingt ans! Voilà une jeune fille charmante, digne d'être adorée à genoux; il n'est pas d'homme qui ne fût heureux de l'avoir pour femme, et voilà qu'elle va épouser un vieillard! à cause de sa richesse sans doute. Quelques pièces d'or ont triomphé de ses regrets et de ses scrupules. Oh!

n'est-ce pas de quoi prendre le monde en horreur et en pitié?

Pendant ces réflexions, tous les habitués de la table d'hôte étant sortis, Olivier demeura seul avec le garçon.

« Monsieur, dit celui-ci, qui était philosophe à sa manière, elle se marie; il faut vous consoler, car vous l'aimez, je le vois bien.

— Oh! oui, je l'aime! dit Olivier. Et en effet il disait vrai; et cet amour né la veille lui paraissait déjà, depuis la confidence du garçon, avoir la durée des siècles et la profondeur de la mer.

— Je connais ça, monsieur, continua le garçon. Moi aussi, j'ai été aimé, — et quitté. *Elle* épousa un garçon épicier qu'elle n'aimait pas. Il avait quelque argent, il acheta un fonds d'épicerie. Aujourd'hui, monsieur, il est électeur; dans deux ou trois ans, il sera éligible; dans sept ou huit ans, il sera élu. Ah! l'on va vite dans sa partie!

Pour vous revenir, monsieur, vous saurez que cette pauvre demoiselle est sacrifiée par sa mère...

— Marie-Thérèse sacrifiée! D'où le sais-tu?

— Elle est sacrifiée, monsieur; c'est moi qui vous le dis, et je m'y connais, je m'en vante.

— Vernon est donc riche?

— Riche, si l'on veut, monsieur; je sais qu'il vit de ses rentes, voilà tout. Mais ce n'est pas tout : il y a un mystère affreux dans ce mariage.

— Un mystère? dit Olivier étonné.

— Peut-être un crime, monsieur. Savez-vous qui est-ce qui a fait ce mariage? C'est Mme Baleinier la mère, qui n'a rien à refuser à M. Vernon. La jeune fille n'en voulait pas; mais la mère le veut, et tout ce qu'elle veut se fera. Une maîtresse femme, monsieur, qui fait marcher tout son monde au doigt et à l'œil! Ah! ce n'est pas sa fille qui broncherait devant elle!

— Et quel intérêt?...

— Quel intérêt? Vous ne savez donc pas qu'elle est depuis quinze ans la maîtresse de M. Vernon? et comme le vieux allait la quitter, pour le retenir, elle lui donne la main de sa fille.

— Quelle infamie! dit Olivier. Mais qui vous a donné ces détails?

— A moi, monsieur? personne, dit finement le garçon; mais les trous des serrures ne sont pas faits pour les chiens, et l'on a intérêt à connaître la clientèle de la maison. Après cela, vous jugez bien qu'on ne m'a pas appelé pour me dire tous ces secrets; mais pour vrais, ils sont vrais, je vous le garantis. »

Olivier n'en demanda pas davantage. En deux minutes, il fut décidé à partir pour Longueville et à sauver Marie-Thérèse, quoi qu'il pût lui en coûter à lui-même. C'était son droit, c'était même son devoir d'empêcher cet horrible sacrilége et ce mariage presque incestueux. Si vous êtes étonné d'une résolution si soudaine, je vous dirai que Marie-Thérèse avait des yeux bleus et des cheveux blonds, et, si cette raison ne

vous suffit pas, je vous prierai, lecteur, de vous rappeler votre vingtième année. Peut-être en ce temps-là n'étiez-vous pas plus sage que mon héros; mais si vous êtes chauve, si vous portez lunettes et si vous n'avez plus de dents, riez de lui; vous en avez le droit, — chèrement acheté.

Et après tout, la suprême sagesse n'est-elle pas de chercher le bonheur sans tourner le dos à la vertu? C'est justement ce que faisait Olivier. Et, qu'en suivant Marie-Thérèse il fût sage ou insensé, peu importe; mon devoir est de dire ce qu'il fit, et non ce qu'il devait faire.

Mais quel prétexte pour aller à Longueville? Qu'un Parisien aille à Meudon, à Saint-Cloud, à Saint-Denis, à Saint-Germain, et y plante sa tente, nul ne s'en inquiète; mais à Longueville, c'est une autre affaire, et Olivier avait dans son enfance assez longtemps habité la province pour ne pas l'ignorer.

D'abord il faut avoir une profession, une place ou une industrie; c'est le commencement de tout. Secondement, il faut avoir une famille. Sans ces deux choses, point de *respectabilité*. Or Olivier était fort embarrassé de la première. Faire des livres, ce n'est pas une profession en province, où personne n'en achète; et encore quels livres faisait-il! des livres d'histoire fabriqués à la toise pour l'instruction de la jeunesse des écoles. Évidemment ce n'est pas une industrie sérieuse; aucune mère ne donnerait sa fille à un homme qui fait

des livres pour le public. A un commis de bureau, à la bonne heure; à M. le secrétaire de la mairie ou de la sous-préfecture, cela se comprend; ce sont des gens graves, dont la position est fixe, qui présentent des garanties. Ils n'ont rien inventé, c'est vrai; ils ne savent que l'orthographe (quand ils la savent); mais ce ne sont pas des cerveaux fêlés, de ces gens à imagination qu'un rien emporte dans l'azur, et qui sont trop occupés de leurs propres idées pour penser à la fortune ou à l'avancement.

Après avoir longtemps rêvé, Olivier se décida à proposer une affaire au manufacturier dont nous avons parlé et sous lequel il avait fait ses premières armes. C'était un homme de bon conseil, et à part l'argent, dont il n'était pas prodigue, Olivier n'avait eu qu'à se louer de lui.

Le manufacturier demeurait dans une petite maison bâtie au fond d'un jardin de la rue de l'Ouest. La maison était ancienne et médiocrement meublée, le propriétaire n'étant pas homme à sacrifier rien aux apparences. Le jardin était riant, bien exposé, en plein midi, avec une double rangée de tilleuls et une grande pelouse.

Çà et là quelques statues de plâtre. C'est un goût du premier empire, où David et son école mirent l'art grec à la mode.

Au coup de sonnette d'Olivier, le manufacturier répondit en ouvrant la porte lui-même. Il était en

pantoufles, avec une calotte de velours sur la tête, une robe de chambre sur les épaules, et un Horace dans la main droite. Bon enfant du reste et facile à vivre. Sa seule manie, bien innocente, et qu'il partageait avec plus de trois cents membres de la magistrature française, était de citer et de traduire Horace.

« Comment! vous voilà, cher ami, dit-il à Olivier; quel bon vent vous amène? Voulez-vous du café? J'attends le mien, qu'on va me servir sous ces tilleuls. »

Le café fut apporté; Olivier en prit sa part et voulut commencer son discours.

« Avant tout, dit le manufacturier en relevant ses lunettes sur son front, puisque je vous tiens, il faut que je vous demande un conseil.

— Bon! répliqua Olivier. Je venais pour vous parler d'affaires.

— Eh bien, nous verrons cela tout à l'heure. Écoutez d'abord ce que j'ai à vous dire. Vous savez qu'Horace n'est pas encore traduit?

— Est-il possible?

— Je veux dire qu'il n'est pas traduit en vers; car la traduction de Daru ne vaut rien, et toutes les autres valent moins que rien. Comment traduire ce poëte inimitable qui fait le désespoir de ses traducteurs et de ses commentateurs? Chaque vers de ses odes est à lui seul un poëme, chaque vers de ses épîtres est un système de morale, de philosophie, et, comme disent

les barbares de ce temps-ci, d'esthétique. Prenez, par exemple, sa première ode :

Mæcenas atavis edite regibus.

Comment traduirez-vous ce vers admirable?

— Je ne sais, dit Olivier, et je m'en rapporte à vous, cher maître.

— Ah! jeune homme, jeune homme, vous ne savez! Et vous ne vous souciez guère de savoir, peut-être? Eh bien, écoutez ceci. D'abord, voyez l'ampleur de ce beau vers qui commence par le nom de Mæcenas. Est-ce que ce nom-là, mis à cette place, ne dit pas tout? N'est-ce pas une manière d'annoncer à l'univers qu'il va parler d'un grand homme et à un grand homme? Mæcenas! Songez qu'il est question du favori d'Auguste, de celui qui gouvernait Rome en l'absence du maître, de cet épicurien charmant qui menait de front avec tant d'adresse les affaires et les plaisirs. Et comme cet *atavis edite regibus*, qui continue le vers, redouble encore la majesté du premier mot!

Mæcenas, issu de rois....

Mais de quels rois? Est-ce des rois d'Égypte, ou des khans de Tartarie, ou des sultans de l'Inde? Non. Rien de tout cela.

.... tes ancêtres.

« Mæcenas, issu de rois tes ancêtres. » Il est presque impossible de rendre la beauté de ce mot :

« *atavis.* » Notre langue n'a point d'équivalent. Que dites-vous de cette tournure que j'ai prise pour venir à bout d'une difficulté si terrible? »

En même temps le manufacturier se leva et commença à déclamer en agitant les bras :

Mécène ! issu des rois qui furent tes ancêtres....

Puis tout à coup s'interrompant :

« Ceci n'est rien encore, dit-il, auprès du second vers,

O et præsidium et dulce decus meum!

— Va-t-il me réciter Horace et sa traduction? pensa Olivier effrayé. Cher maître, dit-il tout haut, je vous donnerai mon avis tout à l'heure, qui sera d'ailleurs l'avis d'un grand ignorant; pour le moment, j'ai besoin de vous. Écoutez-moi.

— Parlez, mon ami, reprit le manufacturier.

— Je voudrais, dit Olivier, aller m'établir à Longueville. On me dit que l'air de ce pays-là est bon pour la santé. Je ne me sens pas bien. Je vais prendre du repos.

— Prenez, dit le manufacturier.

— Oui, mais ce n'est pas tout. A Longueville comme à Paris il faut vivre, et j'ai besoin d'argent. »

A ce mot, la figure du manufacturier s'allongea.

Olivier devina sa pensée et se mit à rire.

« En deux mots, cher maître, j'ai quelque chose à

vous proposer. N'avez-vous pas remarqué qu'il nous manque une collection de biographies des grands hommes de chaque province de France?

— En effet, dit le manufacturier, comment n'avais-je pas songé plus tôt à cela?

— Eh bien, continua Olivier, j'y ai songé, moi; et si vous voulez, je me charge du centre de la France. Vous me donnerez cent cinquante francs par feuille, et je me charge de déterrer des documents inédits, des chartes, des capitulaires, des parchemins moisis et des grands hommes de clocher dont personne avant moi n'aura jamais parlé. Cent cinquante francs, est-ce convenu?

— Tôpe! dit le manufacturier. Je vais en parler à mon éditeur. C'est une idée de génie, mon cher. Et je vous réserve, outre le prix de chaque feuille, une part de vingt-cinq pour cent dans les bénéfices de l'affaire.

— Adopté à l'unanimité, répliqua Olivier. Je pars demain pour Longueville : c'est là que je veux commencer mes premières études. On dit que la bibliothèque de Longueville est une merveille. Dieu vous protége, cher maître, et vous donne de longs jours! Au revoir. »

Le lendemain matin il partit.

VI

Histoire de Mme C***, de M. P*** et de M. K***.

Longueville est un chef-lieu de sous-préfecture du centre de la France. Dix ou douze mille habitants tout au plus. Elle est située sur le penchant d'une colline à pente un peu roide qui descend jusqu'à la rivière, l'un des affluents de la Vienne. Nulle industrie, à peine quelques manufactures qui fournissent aux premiers besoins du pays. A droite et à gauche, de vertes et fertiles prairies. Au delà des prairies, deux ou trois grandes forêts qui vont rejoindre celles du Limousin. Les paysans, sobres par état et par nécessité, vivent de blé noir et de châtaignes, comme au temps de Vercingétorix. Même ignorance, même candeur, même simplicité, même douceur, même timidité de caractère. Une crainte continuelle de l'autorité, quel qu'en soit le représentant. Ils ne connaissent de l'État que l'impôt, la conscription et les droits réunis ; ce n'est pas de quoi leur en donner une brillante idée.

Beaucoup de déférence pour le curé, — non sans mélange de railleries.

Cela n'empêche pas Longueville d'être le centre du

plus heureux pays de la terre. Les bourgeois sont paresseux, aiment à flâner, à jouer aux cartes, à surveiller la conduite de leur prochain, à raconter ce qu'ils savent ou ce qu'ils croient deviner de Mlle ***, et ce qui pourrait être de M. ***, qu'on a vu rôder sous le balcon de Mme B*** à l'heure où les pères de famille doivent être couchés. De ces petites observations, les honnêtes gens font de bonnes grosses histoires, qui ne tardent pas à se répandre dans toute la ville et à réjouir tous les cafés. L'essentiel est qu'on s'ennuie le moins qu'on peut, et ces histoires aident merveilleusement à dissiper la mélancolie des habitants de Longueville.

Et pourquoi non? Ils ont l'esprit vif et plaisant; ils ont peu d'affaires, car l'industrie est nulle, et l'agriculture est laissée aux paysans. Le bourgeois va visiter sa maison de campagne, sa ferme, ses prés, ses bestiaux deux fois par semaine; tous les mois il va vendre quelque tête de bétail à la foire voisine. A quoi voulez-vous qu'il emploie son temps et son argent? A Paris, vous avez les affaires publiques; vous renversez ou rétablissez à votre gré sur leur trône les papes, les rois et les empereurs; vous parlez de Rome et de Pétersbourg, vous fondez des colonies en Chine et en Cochinchine, ou vous faites le projet d'en fonder, ce qui revient à peu près au même; vous avez l'Opéra, le Théâtre-Français et mille autres théâtres; les rois viennent vous voir et défilent sous vos balcons *cognito*

ou *incognito*, suivant que la fantaisie leur en prend ; vous avez des revues au champ de Mars, des courses à Chantilly, des livres, des brochures, des pièces nouvelles. Avec tant de secours, peut-on s'ennuyer ?

Mais à Longueville, c'est autre chose.

Là, toute la vie est prévue d'avance. On naît, on apprend à lire, on va au collége, on étudie le droit ou la médecine (tout en étant assidu au jardin Bullier), on revient à la maison, l'on débute, on se marie, on est père de famille, on marie ses enfants, on meurt ; tout cela est réglé, et l'esprit le plus inquiet n'y pourrait rien changer. De temps en temps on se demande qui sera conseiller municipal ou conseiller général, ou maire, ou député ; l'on a soin de choisir un bon gros bourgeois bien sage, bien renté, bien prudent, qui a horreur des nouveautés et fuit comme la peste tous les fauteurs d'anarchie (lisez : tout ce qui n'est pas persuadé que ce monde est le meilleur des mondes et le plus fragile et qu'il faut bien se garder d'y toucher à rien de peur de tout casser) : quand on a trouvé ce bourgeois, on s'en contente ; pendant dix, quinze, vingt ou trente ans, on va dîner chez lui, on applaudit à ses bons mots, on écoute religieusement tout ce qu'il dit des ministres, du roi ou de l'empereur (suivant le cas), on est persuadé qu'il a du crédit, qu'il est politique profond, qu'il donne la main à la reine Victoria pour danser la gigue et qu'il tape sur le ventre de lord Palmerston, qu'il rembarre de la bonne façon les minis-

tres qui lui déplaisent, que l'empereur (ou le roi, ou le président de la république) le fait appeler dans les circonstances graves et lui demande conseil ; on lui demande des sous-préfectures, des bureaux d'enregistrement, des bureaux de tabac, des exemptions de conscription, des recettes particulières et des recettes générales ; il promet tout, répond de tout, donne des poignées de main par milliers, sourit à tout le monde, paraît ravi de tout, des maires, des gardes-champêtres, des huissiers, de la grâce des dames, de la science des demoiselles qui jouent du piano et chantent :

> Et puis de ma Bretagne
> Le soleil est si beau !

de la beauté du paysage, de la limpidité de l'eau, de la hauteur des arbres, de l'exquise construction des bornes-fontaines qui donnent cinq litres d'eau par minute et de l'éloquence des avocats qui parlent pendant trois heures sans reprendre haleine.

Cela dure en moyenne une quinzaine d'années, c'est-à-dire l'intervalle qui sépare deux révolutions. Quelquefois le fils succède au père et la dynastie se perpétue. Le plus souvent, un nouveau bourgeois succède à l'ancien, tout aussi riche, tout aussi paisible, tout aussi aimable, et tout aussi ami de l'ordre et de l'immobilité parfaite. Après quelques oscillations, le pendule reprend son équilibre.

Et cependant la race française est si vivace et si na-

turellement destinée par Dieu même à être l'instrument principal de ses desseins qu'on trouve encore moyen de vivre à Longueville. Vous y rencontrerez presque à chaque pas des gens d'esprit, des femmes aimables et tout ce qui rend la société de l'homme précieuse à l'homme. Prenez quelques-uns d'entre eux et mettez-les sur un plus grand théâtre, ils n'y seront point déplacés. Vous serez étonnés de voir ces gens-là, tirés de leur oisiveté forcée, déployer sans effort un bon sens, un jugement et une capacité qui feraient honneur aux plus grands personnages. Ce sont des bourgeois de cette espèce qui firent la Révolution. Danton, Camille Desmoulins, Robespierre, Cambacérès, Merlin (de Thionville), Vergniaud, les Girondins, Carnot, Robert Lindet, Cambon, tous ceux qui firent trembler l'Europe ou qui plus tard organisèrent sous Napoléon la France nouvelle, étaient de ces bourgeois obscurs que le hasard et la nécessité forcèrent d'être grands. Les petits-fils de ces bourgeois ne sont pas indignes de leurs grands-pères, mais l'occasion leur a manqué pour déployer leur force.

A peine descendu du wagon, Olivier se hâta de visiter la ville.

C'était un dimanche, après vêpres, et la moitié des femmes de Longueville descendait en habits de fête la rue principale qui conduit à l'église. Le premier soin d'Olivier fut de chercher la trop heureuse maison qu'habitait Marie-Thérèse, mais il n'osait en deman-

der le chemin à personne; il connaissait trop la curiosité de la province et craignait d'exciter quelque soupçon. De plus, il se fiait à son instinct, et le hasard lui donna raison.

Comme il marchait lentement, regardant avec attention toutes les maisons, il aperçut Marie-Thérèse elle-même qui revenait des vêpres avec sa mère et qui s'avançait de son côté.

Ai-je dit que Marie-Thérèse était belle? C'est trop peu dire. Elle plaisait à tous; voilà ce qui explique mieux qu'aucune description cette beauté presque sans défaut.

Sa mère s'avançait à côté d'elle, imposante et magnifique. Était-ce une mère ou une commère? Son port était majestueux; sa démarche, hautaine; sa voix, forte et perçante; son teint, haut en couleur. Toute sa personne indiquait le contentement de soi et le plaisir de vivre. Bonne femme du reste, qui n'avait de secrets pour personne et qui prenait grand intérêt aux affaires d'autrui; elle n'aurait pas cédé son tour de parole pour un empire. Elle savait plus tôt et mieux que personne les nouvelles du jour, ce qui s'était dit chez Mme R***; comment M. K*** et M. P*** s'étaient rencontrés une fois dans l'escalier de Mme C*** en l'absence de M. C***, comment chacun des deux avait une clef de la petite porte qui s'ouvre sur le jardin, comment la servante s'était trompée en les introduisant tous deux en même temps, comment M. K***, qui était

sous-lieutenant au 30ᵉ dragons, avait voulu tirer son sabre et le passer au travers du corps de son rival, comment M. P***, qui est avocat, mais qui a le poignet solide, avait saisi une pelle à feu et menacé d'assommer M. K***, comment les deux adversaires avaient, au moment de croiser le fer (j'entends le sabre et la pelle à feu), échangé d'épouvantables injures, comment la servante effrayée de son imprudence avait averti Mme C***, comment celle-ci, toute tremblante, était venue dans l'antichambre en camisole de nuit, les cheveux épars et ses beaux yeux baignés de larmes, comment elle avait tenté de séparer les combattants et supplié de lui épargner cet affreux scandale, comment le dragon avait rengainé son sabre et accablé ladite dame des reproches les plus cruels, comment l'avocat avait pris la parole à son tour et donné des preuves convaincantes (à moins que ce ne fussent d'abominables calomnies, ce que la dame a toujours soutenu), comment la dame tout éplorée les avait traités d'audacieux menteurs, de coquins effrontés qu'elle dénoncerait à son mari (lequel en ferait bonne justice), comment elle les avait mis à la porte tous deux en leur défendant de rentrer jamais chez elle, comment ces deux vils calomniateurs, un peu déconcertés, étaient retournés chez eux sans oser dire une parole, comment le dragon était revenu le lendemain vers neuf heures du soir à la petite porte, comment on l'avait introduit dans la place, comment après beaucoup de

larmes, de soupirs, de reproches et de serments de mieux se conduire dans l'avenir il avait obtenu son pardon, comment l'avocat avait eu un peu plus de peine et enfin s'était tiré de ce mauvais pas avec le même bonheur, comment chacun des deux était persuadé que Mme C*** le favorisait seul, et comment M. C***, brave homme, bon propriétaire, honnête homme, bon père de famille, ignorait parfaitement cette histoire dont le récit remplissait toute la ville et réjouissait tous les citoyens et encore plus toutes les citoyennes, — ce qui prouve qu'il est des grâces d'état, et que sans ces grâces, la vie serait bien difficile dans les petites villes. Elle tenait magasin de toutes sortes d'histoires, bien salées, à la mode de l'ancien régime. Elle connaissait à une minute près la vie privée de toutes ses pratiques depuis vingt ans, et il est permis de croire qu'elle ne gardait pas le secret de sa science. Bonne langue, bien affilée, bien pointue, elle n'était pas sans ennemis; mais on la craignait et l'on avait besoin d'elle. Qui mieux qu'elle savait *garnir* un chapeau à la mode de Paris, poser un ruban, faire un nœud de velours, assortir des fleurs artificielles, indiquer la couleur convenable? Si elle avait quitté le pays, la consternation aurait été générale. Un jour, le bruit se répandit que son oncle était mort à la Martinique, millionnaire et sans enfants, et qu'elle allait quitter le métier de modiste : une députation composée de la noblesse et du tiers état de Longueville se présenta

chez elle et la supplia de demeurer. Les dames firent une souscription et lui offrirent une coupe ciselée en vermeil, qui coûta quinze cents francs. Ce fut le triomphe de l'art. On n'avait jamais vu pareil enthousiasme et pareils regrets à Longueville; — pas même lors de la tournée de Mgr l'évêque et de ses trois grands vicaires. Quinze cents francs ! Il faut savoir combien les habitants sont rétifs à toute sorte de souscription, pour apprécier la grandeur de ce sacrifice. Trois ans auparavant, un village de douze cents âmes, situé à trois lieues de Longueville, avait été brûlé tout entier en une nuit. On voulut venir au secours des malheureux incendiés, qui couchaient sur la neige. C'était en plein hiver. La souscription donna soixante-trois francs et vingt-cinq centimes. Mais il faut avouer que, pour les dames de Longueville, il s'agissait d'être belles ou de ne l'être pas. Chacune d'elles avait plus de confiance dans le génie de Mme Baleinier que dans ses propres charmes. Songez qu'en ce pays-là on apprend aux jeunes garçons l'art de mettre les mains sur les genoux (ce qui les forme aux belles manières), et aux jeunes filles l'art de baisser les yeux en regardant les jeunes gens de côté, — ce qui satisfait à la fois la pudeur et la curiosité; on leur enseigne à répondre par oui et par non à toutes les questions, à n'avoir d'avis en public, — ni sur les arts, ce qui n'est pas convenable, ni sur les sciences, ce qui est d'un bas-bleu, ni sur les romans, ce qui n'est pas honnête, ni sur la

cuisine, ce qui n'est pas *distingué*, ni sur le ménage, ce qui est vulgaire, ni sur la politique, car on ne sait jamais si l'on épousera un fonctionnaire ou un homme qui vit de son travail, — mais simplement sur le temps qu'il fait, sur la chaleur, la pluie, le vent, le dernier sermon (qui est toujours admirable) et la couleur de la robe de Mme S*** qui vient d'arriver de Paris. Si vous pensez à toutes ces gênes auxquelles les habitants de Longueville se sont habitués dès l'enfance, au point qu'ils sont d'avis que le monde n'est qu'une immense cage où chacun de nous est enfermé pour son bien et où les insensés, seuls, regardent à travers les barreaux, regrettant les champs et la liberté, vous comprendrez l'influence d'une marchande de modes. Au reste, ce ne fut qu'une fausse alerte. L'oncle de Mme Baleinier était bien mort à la Martinique, mais mort à l'hôpital, laissant pour tout héritage ses trois pipes et le souvenir de ses vertus. Du moins ce fut le rapport du notaire chargé de mettre en ordre les affaires du défunt. Bien des gens sont encore aujourd'hui persuadés que ce notaire, qui vendit son étude trois ans plus tard et se trouva riche en sortant des affaires, avait abusé de la confiance de Mme Baleinier et pillé la succession. Mme Baleinier le crut elle-même, et cette croyance devint le texte habituel de ses regrets.

Quelque chose qu'on en puisse penser (il m'a toujours été impossible d'éclaircir l'affaire), le résultat n'en fut pas moins favorable au beau sexe de Longue-

ville. Mme Baleinier, désabusée de son million, se remit avec ardeur à fabriquer des chapeaux. Sa réputation s'étendait dans tout le département et jusqu'à Bourges.

Le seul défaut de Mme Baleinier (encore ne nuisait-il qu'à elle seule) était sa réputation d'ancienne jolie femme. De sa beauté, autrefois fort appréciée par ses contemporains, il lui était resté un agréable et long souvenir que la pauvre femme aurait voulu prolonger fort au delà des limites de la nature. « La beauté n'a point d'âge » était son proverbe favori et sa règle de conduite. Pourvu que l'on convînt qu'elle n'avait jamais eu, qu'elle n'avait pas et qu'elle n'aurait jamais de rivale à Longueville et dans les pays circonvoisins, la chère femme était dans le ravissement. Elle appartenait à cette classe d'êtres humains à laquelle les deux sexes fournissent un contingent à peu près égal et qui ne se consolent de vieillir qu'en désirant, espérant et croyant fermement demeurer toujours jeunes.

Telle était la dame qui revenait de vêpres avec Marie-Thérèse, lorsque Olivier eut le bonheur de rencontrer celle-ci. En une seconde, une foule de sentiments se croisèrent dans la cervelle du jeune homme ; — la joie d'abord.

« C'est elle ! c'est Marie-Thérèse ! Heureux présage ! C'est la première personne que je rencontre ici. Avait-elle deviné mon voyage ? Elle vient de vêpres. A-t-elle prié Dieu pour moi, pour nous ? »

Puis la crainte :

« M'a-t-elle reconnu? Si elle m'a reconnu, est-elle contente de me voir? M'avait-elle remarqué? Si elle allait blâmer mon audace! Si elle s'offensait de se voir suivie jusqu'à Longueville? »

Puis l'espérance :

« Mais pourquoi s'en offenserait-elle? Elle a des yeux si doux! O beauté divine! ô bonté charmante! »

Puis la confiance :

« Et pourquoi ne m'aimerait-elle pas? Ne faut-il pas qu'elle aime quelqu'un, et pourquoi ne serait-ce pas moi aussi bien qu'un autre? En qui trouvera-t-elle plus d'amour, plus de soumission, plus de dévouement? Parmi tous les gens de Longueville qui se croisent avec elle dans la rue, qui vivent près d'elle peut-être et peuvent la voir tous les jours, en est-il un seul qui soit capable de quitter, pour la revoir, ses affaires, Paris, le boulevard, les libraires, les cafés, les journaux, les bibliothèques et ce pays charmant où l'on vit inconnu de tous, seul avec ses pensées, si on est philosophe, — et, si on ne l'est pas, entouré de ses amis et inconnu à ses ennemis? »

Pendant qu'il faisait ces réflexions qui durèrent une seconde à peine, il s'aperçut avec étonnement que Mme Baleinier et Marie-Thérèse tournaient les yeux de son côté et souriaient d'avance comme on fait d'habitude quand on va répondre à un salut.

Olivier, surpris et charmé, se croyant reconnu par la

belle Marie-Thérèse, se hâta d'ôter son chapeau en souriant lui-même et en donnant des marques du respect le plus profond. Les deux dames répondirent gracieusement à ce salut par une inclination de tête et une demi-révérence. Marie-Thérèse même le regarda en baissant les yeux et rougissant un peu.

« Bon! je suis reconnu, pensa Olivier. Elle a parlé de moi à sa mère. »

Là-dessus son esprit présomptueux commençait à se forger mille chimères. Tout à coup il se sentit heurté légèrement et se retourna. C'était un lieutenant du 30ᵉ dragons qui le coudoyait et saluait en même temps que lui.

Le regard et le sourire de Mme Baleinier et de Marie-Thérèse étaient pour le lieutenant de dragons.

VII

Heureuse rencontre d'un nez écrasé et d'un œil poché.

Lecteur, je ne sais qui vous êtes. Peut-être vendez-vous de la ferraille; peut-être avez-vous en magasin quelque fonds de vieux chapeaux; peut-être avez-vous l'habitude de plaider, ou de rédiger des actes notariés, ou de recevoir l'argent des contribuables, ou de cirer

les bottes des passants sur le Pont-Neuf, ou de déclamer des vers au clair de lune, ou d'enseigner la charge en douze temps à quelques pauvres diables en pantalon rouge ; qui que vous soyez, lecteur (ou qui que tu sois), tu peux difficilement imaginer le degré de rage et d'indignation contre lui-même où le pauvre Olivier était monté.

Quoi ! cette beauté divine saluait un lieutenant de dragons ! Et quel lieutenant ! un joli garçon, ma foi, bien peigné, bien frisé, et dont les moustaches blondes et bien cirées s'élevaient à la hauteur des sourcils. Perfide Marie-Thérèse !

La première pensée d'Olivier, qui tenait à la main son sac de voyage, fut de le jeter dans les jambes de l'odieux dragon ; mais il ne s'y arrêta pas longtemps, de peur des conséquences, car bien qu'il fût très-disposé à croiser le fer avec le lieutenant, il craignait par-dessus tout de se donner, dès le premier jour, en spectacle aux habitants de Longueville.

Sa seconde pensée (beaucoup plus raisonnable, celle-là !) fut de retourner à la station, de dîner tranquillement, d'attendre le train suivant et de repartir pour Paris le soir même.

Cette seconde pensée ne dura pas beaucoup plus longtemps que la première. Après tout, Marie-Thérèse répondait au salut du dragon ; mais l'avait-elle provoqué ? C'est la question qu'il faut éclaircir avant tout. D'ailleurs il sera toujours temps de quitter Longue-

ville... Partir, c'est laisser la place libre à l'ennemi, c'est reculer... Reculer! ce mot est-il français?

Pendant ce temps, Mme Baleinier et sa fille avaient dépassé Olivier et continué leur chemin. Il allait se retourner et les suivre, lorsque le dragon se retourna tout à coup et vint à lui les bras ouverts.

« Comment, dit-il, c'est toi, Olivier! Que fais-tu ici? Quel heureux hasard! Viens donc avec moi, nous prendrons l'absinthe et nous dînerons ensemble. »

Olivier un peu étonné se laissa combler de caresses.

« Ma foi, dit-il, je ne te reconnais pas; mais puisque tu me connais, cela suffit. Comment t'appelles-tu?

— Parbleu! répliqua le dragon, voilà qui est fort! Tu ne reconnais pas Leduc, ton ami Leduc, avec qui tu as eu tant de querelles dans la boutique du père Lavache, le célèbre marchand de soupe? Comment! tu ne te rappelles pas que je t'ai poché l'œil d'un coup de poing, le 15 juin 1837, et que tu ripostas, le même jour et dans la même seconde, par un coup furieux dont mon pauvre nez a failli porter éternellement la trace? Et qu'y a-t-il de meilleur pour cimenter l'amitié qu'une bonne boxe à forces égales?

— Tu as raison, dit Olivier, qui vit d'un coup d'œil toutes les heureuses conséquences de cette rencontre. Tu m'as poché un œil, donc je suis ton meilleur ami et je vais dîner avec toi. Laisse-moi seulement cher-

cher un logis, car je suis arrivé depuis un quart d'heure à peine.

— Que viens-tu faire ici?

— Des recherches dans la bibliothèque de Longueville.

— Bel emploi! dit le dragon. Tu ne seras pas gêné par la foule des concurrents : il n'y va pas trois personnes par jour, car nous n'avons pas de temps à perdre dans les études inutiles. Ce n'est pas une sinécure que mon métier, et, quant aux habitants de Longueville, ils se pendraient plutôt que de mettre le nez dans leurs bouquins. Hier, mon propriétaire, qui est un des gros bourgeois de la ville, me disait avec émotion : « Ah! monsieur, tout le mal est venu des livres. Sans ces coquins de barbouilleurs de papier, nous vivrions bien tranquilles et nous toucherions nos revenus en dormant sur les deux oreilles; mais l'encre, voyez-vous, monsieur, et le papier, et la lettre moulée, sont les vraies inventions du diable; et pour moi, quand je lis un journal, je crois voir la fourche et les cornes de Lucifer. » Voilà, mon cher ami, l'opinion qu'on a de ton métier. Tu juges si ces braves gens sont disposés à fréquenter un tel lieu de perdition. En revanche, ils jouent volontiers aux cartes et aux dominos, ce qui ne fatigue pas l'esprit et ne trouble ni la conscience ni la digestion.

— Et toi, dit Olivier, que fais-tu ici?

— Trois choses : je fais l'amour, j'étudie la théo-

rie du parfait dragon, et je bois l'absinthe deux fois par jour, en rêvant de sabrer les ennemis de la France.

— Peuh! dit Olivier d'un ton dédaigneux, tu fais l'amour...; mais avec qui? Tu perds de réputation ta blanchisseuse, ou ta femme de ménage. La belle affaire!

— Que veux-tu dire avec ma blanchisseuse? s'écria le dragon irrité qu'on pût douter du pouvoir de ses charmes. Jean-Sigismond Leduc est-il fait pour se contenter d'une femme de ménage? Apprends que les plus grandes dames du pays et les plus nobles bourgeoises... Je me tais, de peur d'en trop dire. »

Le fait est que le dragon aurait été fort embarrassé de citer les grandes dames et les notables bourgeoises dont il avait fait la conquête; mais il n'en croyait pas moins de son devoir de laisser soupçonner sa scélératesse.

Il y eut un instant de silence. Olivier le rompit le premier et dit d'un air assez dégagé :

« Quelle est donc cette grosse dame que tu as saluée tout à l'heure?

— Ça, répondit le dragon d'un air fin, c'est une de mes amies.

— Belle personne, dit Olivier, et tout à fait dodue!

— Ne t'en moque pas. C'est la mère de l'une des plus jolies filles de tout le pays, celle que tu as vue marcher à côté d'elle.

— Et c'est pour la fille que tu fais la cour à la mère ? » demanda Olivier en riant.

En même temps, le cœur serré, il attendait la réponse.

« Tu es un vrai sorcier, répliqua négligemment le dragon, et l'on ne peut rien te cacher. Oui, mon enfant, c'est pour voir de plus près les beaux yeux de Marie-Thérèse que Jean-Sigismond Leduc fait le pied de grue dans la grand'rue, après vêpres. C'est pour les mêmes beaux yeux que le même Jean-Sigismond Leduc, déjà nommé, achète une chemise toutes les semaines et des gants tous les trois jours, et des cravates, et des mouchoirs, et un nombre infini de choses dont il remplit ses tiroirs, quoiqu'il n'en ait pas le moindre besoin ; — en sorte qu'il mourra infailliblement sur la paille pour peu que dure ce manége, la paye d'un lieutenant et les trois mille francs que son père lui donne ne pouvant suffire à des dépenses aussi extravagantes.

— Et, dit Olivier avec effort, où en es-tu ? »

Ici le dragon hésita. Mentir n'était pas digne de lui ; dire la vérité ne flattait pas son amour-propre.

« Ma foi, répondit-il, tu es bien curieux. »

VIII

Histoire du fier marquis de Bordache.

Cette réponse rassura Olivier. Si le dragon ne parlait pas, c'est qu'il n'avait rien à dire. Il est clair que Jean-Sigismond Leduc n'était pas de caractère à garder le secret de ses bonnes fortunes ; il en aurait plutôt fait confidence à tout son régiment.

Dès qu'Olivier fut rassuré, il se hâta de détourner la conversation.

« Aide-moi, dit-il, à chercher un logement.

— Parbleu ! s'écria Leduc, comme cela se rencontre ! Je connais une chambre garnie à louer, juste en face de la maison qu'habite Marie-Thérèse. Tu devrais la prendre pour me faire plaisir. Je viendrais chez toi tous les jours fumer ma pipe. »

A cette proposition, les yeux d'Olivier étincelèrent de joie.

« Allons, dit-il, puisque tu le veux, montre-moi le chemin. Il faut bien quelquefois se sacrifier pour ses amis.

— Va, va, tu ne t'en repentiras pas. Je te revaudrai cela dans l'occasion. D'ailleurs, Mme Baleinier a

des ouvrières qui sont jolies à croquer, et ton dévouement à l'amitié pourra trouver sa récompense en ce monde. »

Tout en parlant, les deux compagnons étaient arrivés devant une grande vieille maison à tourelle, qui, au temps de la Ligue, avait dû subir de rudes assauts.

« Voici ta maison, » dit Leduc.

Et il entra le premier, en suivant un long et obscur corridor, au bout duquel était une grande salle à fenêtres grillées. Dans un coin, près de la fenêtre, une vieille femme, vêtue de noir, était assise et tricotait.

A première vue, l'on devinait une dévote. Un front ridé, des yeux gris, ternis par l'âge ; des lunettes, un long nez penché sur un menton aigu comme la pointe d'un crochet ; entre les deux, une bouche sans dents, des lèvres minces et abaissées ; des cheveux blancs : voilà le portrait de la dame.

Olivier eut d'abord envie de fuir ; mais le hasard lui fit lever les yeux, et il aperçut Marie-Thérèse qui était appuyée sur sa fenêtre, en face de lui, et qui regardait les passants dans la rue. Il n'eut plus dès lors que la crainte de déplaire à la maîtresse du logis.

L'officier entra d'un air respectueux et salua deux fois la vieille dame.

Celle-ci leva les yeux et, sans se déranger, attendit le discours du dragon.

« Madame, dit ce dernier, n'avez-vous pas une chambre à louer ?

— Pour vous, monsieur? demanda la vieille dame d'un air pincé. Je n'ai pas l'habitude de loger MM. les officiers, ni en général les personnes qui font du bruit, ou qui rentrent tard.

— Madame, répliqua le dragon, ce n'est pas pour moi, quoique, grâce au ciel, mes mœurs austères me permettent de loger dans une honnête maison; c'est pour mon ami, M. Olivier Morand, que vous voyez ici, jeune savant tout courbé sur ses livres, qui ne fait pas plus de bruit que les anges du ciel. »

La bonne dame regarda Olivier, et l'examen lui fut favorable. Son visage blanc et sans barbe, sa mine modeste et même un peu sévère, comme il convient à ceux qui connaissent le travail plus que le plaisir, sa redingote et son gilet, noirs comme ceux d'un séminariste, tout prévenait en sa faveur.

« Venez voir la chambre, » dit-elle en se levant.

La chambre qu'elle montra aux deux compagnons était grande, bien éclairée, pavée de briques et située dans la tourelle même; admirable cabinet de travail du seizième siècle, pareil à ceux que peint Rembrandt, et où s'enfermaient les anciens alchimistes et les docteurs en Sorbonne. En face des fenêtres était la riante et gracieuse figure de Marie-Thérèse.

Pendant que Mme Lebrun expliquait tous les avantages et toutes les beautés du logement pour en surfaire le prix, Olivier, ravi en extase et retiré un peu au fond de la chambre pour éviter d'être remar-

qué, regardait d'un œil d'admiration sa nouvelle voisine.

« Monsieur, dit la vieille femme, vous avez le soleil à l'est, excellente disposition pour les personnes qui aiment à se lever de bonne heure. La chambre est sèche, et vous n'aurez pas à essuyer les plâtres. Dieu merci, ceux qui les ont essuyés sont au cimetière depuis plus de trois siècles ! Vous voyez ici la place où était l'oratoire. Cette maison, monsieur, a appartenu à une très-grande famille, celle des marquis de Bordache, qui a tenu le plus haut rang en France depuis la fondation de la monarchie. L'un de ces Bordache fut compagnon de Duguesclin, et aurait eu, à son tour, l'épée de connétable si le traître Clisson ne lui avait pas abattu le poignet droit d'un coup de hache, au siége de Guérande. Vous savez cela, monsieur, bien mieux que moi, puisque vous êtes un savant. Tous ces Bordache ont demeuré dans le pays. Le roi voulut un jour les faire venir à la cour. Mais le marquis de Bordache de ce temps-là, qui s'était signalé dans les guerres de Flandre, lui fit dire qu'un Bordache n'allait jamais le premier voir personne, et que, s'il plaisait au roi de lui rendre visite, il serait très-heureux de lui donner l'hospitalité ainsi qu'à la reine, au petit dauphin, aux princes du sang, aux grands seigneurs, aux courtisans, aux valets de chiens et aux chiens eux-mêmes. Vous pensez bien que le roi ne s'y frotta pas. Le vieux Bordache avait le crin rude comme un

sanglier, et il ne fallait pas le contrecarrer. Un jour, l'intendant de la province lui fit donner avis qu'il eût à restituer un terrain qu'il avait usurpé sur son voisin, le baron de Carterie. « Va dire à ton maître, » répliqua Bordache à l'exempt de la maréchaussée, « que « Bordache n'entend pas de cette oreille ; qu'il n'est « pas plumitif, mais homme d'épée, et qu'il attend « sur le pré M. le baron de Carterie et M. l'intendant. « C'est là qu'il leur expliquera ses raisons. » Et il l'aurait fait comme il le disait, monsieur, car c'était un cerveau brûlé et un puissant seigneur. Mais l'intendant le laissa tranquille, et fit bien.... Tiens, dit tout à coup la dame en s'interrompant, à quoi pensez-vous donc? »

Olivier, pris en faute, s'excusa de son mieux, et feignit de regarder attentivement le mur, sur lequel était cloué un portrait.

« Pardonnez-moi, madame, dit-il ; je regardais ce portrait.

— C'est celui de mon défunt mari, dit la dame. Hélas ! je ne pensais pas, quand le pauvre homme me le donna, que j'aurais sitôt la douleur de le perdre ! Six semaines avant sa mort, il revenait un soir...

— Madame, dit Olivier, qui craignit une nouvelle parenthèse, ce logement me convient assez. Quel est le prix? »

Mme Lebrun le regarda fixement et réfléchit. Évidemment, elle calculait en son âme la fortune pro-

bable de son futur locataire. Enfin, elle parut prendre un parti, et répondit résolûment :

« Quatre cents francs, monsieur. »

Or, vous savez que Longueville, comme la plupart des anciennes villes de province où manquent les manufactures, se dépeuple tous les jours. Chaque année augmente le nombre des maisons vides et, par conséquent, la baisse des loyers. Ce chiffre de quatre cents francs était monstrueux pour le pays.

Olivier ne parut pas s'en apercevoir.

« C'est bien, dit-il; je vais chercher mes bagages à la gare et je reviendrai dans un quart d'heure. »

La facilité du locataire étonna la propriétaire et lui causa les plus vifs regrets. Comment! il acceptait si aisément des conditions si dures! Sans doute, il était riche, ou prodigue, et, dans ce cas, ne valait-il pas mieux que son argent fût dans les mains d'une âme pieuse, qui saurait l'employer à de bonnes œuvres, en faire une source de bénédictions, et tout au moins le léguer à notre mère la sainte Église, quand le temps de la mort serait venu.

Pendant qu'elle faisait ces réflexions, elle suivit la direction du regard d'Olivier, et s'aperçut qu'il contemplait Marie-Thérèse. Cette découverte lui expliqua la facilité du jeune homme, et lui causa de nouveaux et de plus vifs regrets.

« Hélas! pensa-t-elle, j'aurais pu lui demander mille francs! »

Au moins se promit-elle bien de le tourmenter un peu.

Pendant que la vieille dame et Olivier faisaient leur marché, le dragon s'était insensiblement séparé d'eux et accoudé sur la fenêtre. Il jouait de la prunelle avec beaucoup d'activité, et ses yeux disaient mille choses à la jeune fille, qui ne paraissait pas d'ailleurs, soit insouciance, soit dissimulation, s'en apercevoir ou s'en soucier beaucoup.

Olivier vint lui frapper sur l'épaule.

« Allons, dit-il, viens à la gare avec moi. Il faut que j'aille chercher mes bagages.

— Bon! répliqua l'autre, tes bagages peuvent attendre, et je suis fatigué. Je reste. »

Cette obstination ne faisait pas le compte d'Olivier.

« Faux ami! dit-il. Tu me promets les plus belles choses, et tu ne peux pas seulement me donner cinq minutes de ce temps dont tu ne fais rien.

— Dont je ne fais rien! cria le dragon. Apprends, mon cher Olivier, que je n'ai jamais été plus occupé. Demande-moi, si tu veux, une heure de mon temps pendant que je suis à l'exercice. Oh! pour celui-là, je te l'abandonne; mais regarde donc, dit-il plus bas pour ne pas être entendu de Mme Lebrun, qui dressait déjà les oreilles, regarde cette perle de beauté.

— Sigismond, dit Olivier impatienté, si tu ne viens pas, je me brouille avec toi pour la vie, et alors adieu la douceur de fumer ta pipe, appuyé sur cette fenêtre. »

Le dragon se leva en grommelant, et salua Marie-Thérèse, qui leva les yeux, reconnut les deux amis, les regarda assez attentivement, quoique avec beaucoup de modestie, pendant quelques secondes, et disparut en fermant sa fenêtre.

Cet événement mit le comble à la mauvaise humeur des deux compagnons. Cependant Olivier, plus dissimulé, feignit une indifférence complète, et partit avec l'officier.

IX

Des moyens de faire hausser le prix du foin et de l'avoine.

Une demi-heure plus tard, Olivier et son ami revenaient de la gare du chemin de fer, précédés d'un commissionnaire qui portait les bagages. Au moment d'entrer dans la maison, le lieutenant Leduc toucha légèrement le coude d'Olivier, et lui dit :

« Tu vois ce monsieur en jaquette grise, qui se promène seul, les mains derrière le dos, le chapeau rabattu sur les yeux, l'air grave, et qui marche avec les épaules aussi bien qu'avec les pieds.

— Je le vois, dit Olivier ; il est très-laid.

— Regarde-le bien, dit le dragon : c'est l'Iago de Longueville. Vois ses yeux inquiets, sa mine de chat,

son sourire douteux. Tout le monde ici le craint et s'en défie. Il espionne, il ment, il trahit pour le plaisir et en amateur. Les femmes le fuient, les hommes le supportent à peine. Il n'a fait de bien à personne, ni dit de bien de personne, excepté de lui-même ; il a offensé vingt familles, il a été mis à la porte de vingt maisons, et il n'en est que plus fort et plus redouté.

— Bon! dit Olivier, voilà un aimable gentilhomme ; mais, s'il est ce que tu dis, pour qui donc les coups de bâton sont-ils réservés?

— Les coups de bâton et les soufflets! il s'en moque; il est trop habile pour se mettre en avant. La moitié des calomnies qui courent dans la ville sont de la façon de ce drôle; mais comment en donner la preuve? et, sans preuve, comment le frapper? Et si on le frappait, crois-tu qu'il voulût en venir aux mains et dégainer son sabre? Point du tout; mon homme se mettrait à l'abri derrière les lois sur le duel, et, sous le spécieux prétexte de respecter les lois, enverrait à son adversaire, au lieu d'un cartel, un huissier. Deux cents francs d'amende, deux cents francs de dommages-intérêts, trois cents francs de frais et quatre ou cinq jours de prison, voilà le tarif; à ce prix, tu peux lui donner autant de soufflets que tu voudras. Au reste, si tu veux faire connaissance avec lui, tu en auras une belle occasion ce soir : il dîne à la table d'hôte avec nous.

— Et vous le souffrez?

— Oh! c'est une complaisance particulière que nous avons pour notre hôtesse. Il est marié, et sa femme vient de partir pour Bordeaux, où demeure une partie de sa famille. Quand elle sera revenue, c'est-à-dire dans une quinzaine de jours, nous le ferons déguerpir; d'ailleurs, c'est un coquin, mais il ne manque pas d'esprit, et il nous amuse quelquefois.

— Quelle est sa profession?

— Propriétaire. Il a deux ou trois cent mille francs en bonnes prairies, et ne fait œuvre des dix doigts ou de la langue, si ce n'est pour déchirer le prochain. C'est à lui qu'on attribue toutes les chansons, toutes les épigrammes et toutes les petites noirceurs de la ville; et, ma foi, s'il n'en est pas le véritable auteur, du moins est-il bien capable d'y avoir mis la main. »

Tout en parlant, le dragon aidait son ami à déballer ses livres, son linge et ses habits. Quand cette besogne fut terminée, en même temps que la toilette d'Olivier, ils sortirent tous deux de la maison, et Leduc le promena par la ville, montrant en détail les rues, les places, les carrefours, les maisons, et racontant la généalogie de tous les habitants.

« Quelle science prodigieuse! s'écria tout à coup Olivier.

— Eh! mon ami, que veux-tu que j'aie fait en trois ans de garnison, sinon entendre et collectionner les cancans de tout le pays. Tous les soirs, à la table d'hôte, quand nous avons épuisé les histoires du régi-

ment, les accidents qui sont arrivés à la parade, la mauvaise humeur du colonel, les grognements du major, les bons mots du capitaine et les bonnes fortunes du lieutenant et du sous-lieutenant, nous sommes bien forcés de nous occuper des gens de Longueville. Songe que nous avons deux heures de travail par jour, et qu'il nous reste vingt-deux heures pour dormir, jouer aux cartes et au billard, boire de l'absinthe et manger. Mettons, si tu veux, neuf heures pour le lit, deux heures pour le déjeuner et le dîner, deux heures pour quatre tournées d'absinthe, deux heures pour la promenade à cheval, deux heures pour la promenade à pied; il nous reste encore bien du temps. Calcule un peu : deux et neuf font onze, onze et deux font treize, treize et deux font quinze, quinze et deux font dix-sept, dix-sept et deux font dix-neuf. Otez dix-neuf de vingt-deux, il reste trois heures pour lire les romans d'Alexandre Dumas, fumer, cracher et étudier la généalogie des habitants de Longueville. En trois heures bien employées on a le temps de faire beaucoup de choses.... Allons dîner. »

En 1845, au temps où se passe cette histoire, Longueville, qui n'avait aucun droit à une garnison, n'étant ni place forte, ni ville importante, ni chef-lieu de préfecture, était pourtant, comme nous l'avons vu, le séjour d'un régiment de dragons. Pourquoi cette faveur inusitée? Je l'ignore. On a toujours supposé que le député de ce temps-là, bon bourgeois, sage, votant bien,

dînant au ministère une fois par semaine, quel que fût le ministre, pilier d'antichambre, chambellan volontaire, commissionnaire gratuit, se chargeant avec plaisir de rendre une foule de petits services soit au ministre, soit aux électeurs, grand propriétaire du reste, avait voulu faire hausser le prix du foin et de l'avoine dans l'arrondissement de Longueville. On ajoute que, sans compter le foin ni l'avoine, dont il était grand producteur, il avait encore à louer une immense maison, ancienne propriété nationale, vieux couvent de bernardins, acheté par son père durant la révolution, et dont il ne restait plus guère que les quatre murs. On aurait difficilement trouvé, « suivant son propre avis, » une caserne plus grande, plus solide, mieux construite, mieux disposée, mieux située, et moins chère. (Quant à ce dernier point, les esprits chagrins, qui ne sont pas rares à Longueville, ont toujours prétendu que pour la moitié du prix d'achat, c'est-à-dire pour quatre-vingt mille francs, on aurait eu trois casernes toutes neuves, construites exprès, merveilleusement aménagées, et pourvues de magnifiques écuries : mais ce sont des propos auxquels il est inutile de s'arrêter ; vous savez qu'il est partout des mauvaises langues.) Le très-honorable député, dont nul ne contestera le parfait désintéressement, car il en parlait sans cesse, — et personne ne savait mieux que lui-même à quoi s'en tenir, — stimulerait le travail des habitants, créerait même des industries nouvelles, doublerait les droits

d'octroi et permettrait à la ville de payer ses dettes, d'acheter des réverbères, de macadamiser ses rues (jusqu'ici pavées de cailloux pointus), de faire des trottoirs, de donner aux gardes de ville l'uniforme des sergents de ville de Paris, d'agrandir l'hôpital, de fonder quinze lits nouveaux, d'amener des frères de la Doctrine chrétienne (très-malhonnêtement appelés *Ignorantins*), de réparer les quais, de construire un abreuvoir plus commode que l'ancien, etc., etc. Enfin, au rapport du très-honorable député, les dragons devaient amener dans la ville toutes sortes de bénédictions ; il fit remarquer, en outre, l'admirable salubrité du site, qui est incontestable, car la nouvelle caserne est bâtie sur le sommet de la colline, et quand on lui objecta l'éloignement de la rivière où il faudrait mener les chevaux tous les jours, il répondit victorieusement que la promenade était indispensable à la santé de ces nobles animaux, « fiers compagnons de l'homme, » et que les habitants, et surtout les habitantes de Longueville, seraient bien aises de voir défiler tous les matins ce noble régiment, l'orgueil de l'armée française, l'effroi de l'ennemi, l'admiration du monde. Ce défilé attirerait sûrement les étrangers à Longueville, doublerait le prix des loyers dans la rue Royale, multiplierait les engrais, triplerait la consommation de la bière, du vin, du café et des liqueurs, réjouirait tous les yeux, remplirait toutes les bourses.

A ce beau discours, on ne trouva rien à répondre. Un seul membre du conseil municipal, M. Vernon, fit remarquer que le plus clair résultat de l'opération proposée par le très-honorable député était de mettre à la charge de la commune un emprunt de cent soixante mille francs, somme nécessaire pour l'achat de ladite caserne; que le bénéfice probable des cabaretiers et des marchands de foin et d'avoine était assez indifférent au reste de la population, tandis qu'elle serait fort sensible aux querelles qui pourraient s'élever entre les soldats et les habitants; qu'au surplus ce bénéfice même des cabaretiers et de l'octroi dont on faisait tant de bruit, était plus que compensé par le renchérissement des loyers et de toutes les denrées de première nécessité; que ceux qui n'avaient pas le bonheur d'être propriétaires ou cabaretiers (et c'était le plus grand nombre) verraient leur revenu diminué, ou ce qui revient au même, leur dépense augmentée de moitié; que la seule personne vraiment intéressée dans l'affaire lui paraissait être M. le député, qui se débarrassait, moyennant une somme fort au-dessus de sa valeur, d'une baraque immense, qui n'avait jamais trouvé ni acquéreur, ni locataire; que ledit très-honorable député était trop désintéressé, trop homme de bien, trop détaché de sa propre fortune et trop attaché aux intérêts publics pour persister dans un projet ruineux et funeste; qu'il en était persuadé, lui, Vernon, et que dans cette persuasion il n'hésitait pas à représenter

audit député toutes les conséquences fâcheuses de sa proposition; qu'au surplus, s'il se trompait dans l'opinion qu'il avait conçue du désintéressement et de la générosité du député, cette déception, déchirante pour son cœur, ne l'empêcherait cependant pas de rejeter de toutes ses forces l'emprunt proposé, et qu'il exhortait le conseil municipal à suivre son exemple.

Sur quoi le conseil municipal interpellé ne souffla mot d'abord, chacun regardant son voisin pour lire dans ses yeux l'impression faite par le discours précédent; mais le député qui était présent (par exception), et qui avait soutenu lui-même son projet devant MM. les conseillers municipaux et MM. les notables convoqués à cet effet dans la grande salle de la mairie, prit la parole, voyant l'hésitation de tous, et déclara si à propos qu'il n'avait pas besoin de repousser les insinuations perfides et malveillantes contenues dans le discours du préopinant, il protesta avec tant de chaleur qu'il n'avait jamais eu en vue que l'intérêt public, qu'il s'était toujours sacrifié pour la France en général et pour ses concitoyens en particulier, il fit si bien valoir le refus qu'il avait fait de toutes les places que le ministère tremblant lui avait offertes pour obtenir son concours, le dédain qu'il avait eu pour une ambassade (qu'on ne lui avait pas offerte, mais dans la chaleur de son débit il oublia de donner ce détail), il sut si bien en appeler à sa conscience (en mettant la

main sur ses breloques) de l'injustice des hommes et des calomnies de ses adversaires....

« Calomnies! » interrompit Vernon en se levant; mais ses voisins le forcèrent à se rasseoir et de garder le silence.

Le député, continuant, fit si bien entendre que de l'adoption de son projet dépendait la prospérité de Longueville, et aussi un peu la fortune et l'avancement de toutes les honorables personnes qui l'écoutaient, qu'il n'y eut qu'un applaudissement et qu'un cri : — l'applaudissement pour un si grand homme, un si merveilleux orateur, un citoyen si pur, une gloire si grande (enviée par les départements voisins à cinquante lieues à la ronde); et un cri contre le malheureux Vernon qui « souillait de sa bave et de son venin, » suivant la belle expression de M. Borel (Isidore), les réputations les plus intactes et les plus grands noms de la monarchie française.

Il fit signe seulement, au milieu du bruit, qu'il avait à dire quelque chose d'essentiel, qui n'avait aucun rapport à la délibération précédente. M. le premier adjoint, qui présidait le conseil au lieu et place de M. le maire, absent depuis six semaines, eut la bonté de donner la parole à Vernon quoiqu'il n'en fût pas digne; il ne doutait pas que ledit Vernon, vaincu par l'évidence, n'eût l'intention de rétracter ses paroles imprudentes, et de faire ses excuses à M. le député.

En quoi l'attente de M. le premier adjoint et de tous les assistants fut indignement trompée, car le sieur Vernon, mis en possession du droit de parler, en profita pour maintenir avec plus de force ses objections précédentes, et, ce qui excita l'indignation générale des assistants, — de ceux particulièrement qui avaient besoin de la protection du très-honorable député, — il osa demander publiquement à celui-ci raison du mot « calomnies » dont ledit honorable avait qualifié son discours, et le provoqua en duel, assurant que malgré ses soixante ans il se sentait encore en état de tenir tête non-seulement audit honorable député, mais encore à tous ses amis, un par un; et comme l'honorable député refusait également de retirer le mot de « calomnies » et de se battre, le sieur Vernon ne craignit pas de l'appeler « lâche coquin » d'une voix qui fut, les fenêtres étant ouvertes, entendue de tout le quartier; ce qui causa un tel scandale que jamais pareille émotion ne s'était vue dans tout le pays depuis l'an 1651, où par ordre de Son Illustrissime Éminence le cardinal Mazarin, sous le règne du très-glorieux roi Louis XIV, furent pendus cinquante-trois bourgeois de Longueville, qui avaient eu la simplicité de prendre parti pour Mgr le prince de Condé, premier prince du sang.

La délibération finit là. Le vote fut unanime, car le sieur Vernon, se voyant seul, ne daigna pas voter.

Le résultat le plus clair de toute cette affaire fut

qu'il donna sa démission de membre du conseil municipal, — hautement blâmé de tous les gens de bien, c'est-à-dire de tous ceux qui occupent les fonctions publiques, qui aiment l'ordre public, la hiérarchie sociale et tout ce qui s'ensuit, — mais non moins vigoureusement soutenu par cette race incorrigible de gens turbulents qui veulent toujours savoir à quoi l'on emploie l'impôt, contrôler la dépense, et qui, ne possédant rien ou presque rien, veulent néanmoins trancher et décider de tout, sous prétexte qu'ils portent la plus forte charge des dépenses publiques, et qu'ils ne reçoivent rien du Trésor, si ce n'est l'ordre de payer l'impôt.

Au reste, le sieur Vernon ne parut pas le moins du monde ébranlé de son échec. Il eut même le très-rare bonheur que ses objections parurent aux esprits superficiels justifiées par l'événement. L'emprunt de cent soixante mille francs n'avait servi qu'à l'achat de la maison de M. le député. Il fallut l'aménager, ce qui ne coûta pas moins de deux cent mille francs. Nouvel emprunt de pareille somme. Il fallut construire de magnifiques écuries, celles de la caserne pouvant contenir à peine huit ou dix chevaux ; — deux cent cinquante mille francs ; troisième emprunt. Il fallut agrandir l'hôpital pour y introduire les soldats malades ; deux cent mille francs ; quatrième emprunt. Il fallut construire un théâtre, car messieurs les dragons aiment la comédie ; trois cent mille francs ; cinquième emprunt. Après la pre-

mière année du séjour des dragons, le nombre des enfants trouvés tripla dans la ville et dans les environs : nouvelle charge pour la commune; dix mille francs à dépenser par an. On supprima le tout. Il y eut cinq enfanticides en six mois. Il fallut le rétablir. Les querelles entre les ouvriers et les dragons devinrent fréquentes : les sabres furent tirés d'un côté ; et de l'autre les couteaux. Il fallut faire venir dix sergents de ville au lieu de deux qui jusque-là s'acquittaient fort bien du service. En deux ans la ville emprunta onze cent trente mille francs; éleva de six cents pour cent les droits d'octroi, vendit quelques propriétés qu'elle possédait encore, ajourna la construction de son abattoir (chose de première nécessité), éleva sa dette de quarante mille francs à onze cent soixante et dix mille, et fut à demi ruinée.

Le sieur Vernon, toujours séditieux et malveillant, déclara qu'il s'en lavait les mains, qu'il l'avait bien prévu, qu'on avait refusé d'écouter ses avertissements, et, d'un air de bonhomie, assura que puisque le très-honorable député voulait absolument se défaire de sa « baraque, » et que cette fâcheuse passion de vendre très-cher au public un bien dont aucun particulier n'aurait voulu, devait l'emporter sur toutes les considérations de prudence et de bonne administration, le conseil municipal aurait beaucoup mieux fait d'acheter ladite maison (ou baraque), et d'y mettre le feu dès le lendemain; qu'il y aurait eu, de ce chef, de très-fortes

économies, et qu'on aurait aussi bien contenté le très-honorable député, ce qui paraissait être le but principal et unique de messieurs les membres du conseil municipal.

Voilà, si j'en crois les renseignements qu'on a bien voulu me fournir, la très-simple et très-véridique histoire de l'entrée du 30ᵉ régiment de dragons dans Longueville. L'argent voté, la maison achetée, il ne restait plus qu'à obtenir l'agrément et l'autorisation de S. Exc. M. le ministre de la guerre, lequel n'avait garde de rien refuser à un député si sage, si bien pensant, si dévoué et qui faisait si bien les commissions que ses collègues, par jalousie sans doute, l'avaient nommé d'un petit nom d'amitié : Jean-Jean-Boîte-aux-Lettres.

X

Comment Pont-du-Sud, en l'absence de Masséna, commanda l'armée française et battit complétement le feu duc de Wellington.

Au coin de la grande place de Longueville, appelée *place d'armes* depuis l'arrivée du 30ᵉ régiment de dragons, est une grande maison fort vieille, et fort laide, partagée en deux parties principales. Dans l'une est

l'hôtellerie et dans l'autre une magnifique écurie faite pour contenir soixante-dix ou quatre-vingts chevaux et surmontée d'un grenier à fourrages. A droite, la salle à manger des hommes; à gauche, le râtelier des chevaux. Cette auberge, antérieure à l'an 1589 de l'ère chrétienne, — époque où Henri de Navarre et le baron Agrippa d'Aubigné firent à l'hôtelier l'honneur d'y manger une omelette au lard et un jambon fumé, et de boire cinq ou six rasades à la santé de Mme l'hôtesse, — appartenait ou appartient encore au célèbre Pont-du-Sud, ancien soldat de Napoléon et de Masséna, ancien vainqueur d'Austerlitz, de Wagram et de la Corogne, aujourd'hui fricoteur de première classe, considéré, renommé, honoré, respecté de quiconque, à dix lieues autour de Longueville, sait distinguer un civet de lièvre d'une fricassée de poulet.

Pont-du-Sud est enfant de la balle. Père inconnu. Il naquit en 1786 et fut appelé Thomas sur les fonts baptismaux. Cinq ou six ans plus tard, sa mère mourut au coin d'une borne, abandonnée de tous, et Thomas, recueilli par des voisins charitables, logé dans les soupentes, nourri au hasard, élevé, Dieu sait comme, s'engagea en 1800 dans l'armée française en qualité d'élève tambour.

En peu d'années il devint tambour-maître, et si le ciel avait permis qu'il fût *bel homme*, il aurait atteint sans peine au grade de tambour-major. Mais sa petite taille (cinq pieds un pouce) empêcha son avancement.

Brave du reste, robuste, rompu à la fatigue, bon marcheur, bon coureur, il fit à pied le tour des deux tiers de l'Europe, battant partout ses *ra* et ses *fla*, au nez des Prussiens, des Autrichiens, des Russes, des Anglais, des Espagnols, « menant, comme il s'en vantait, nos soldats à la victoire, » et dans l'occasion sachant fort bien donner un coup de baïonnette. A Auerstaedt, un cavalier prussien creva son tambour d'un coup de lance. Thomas indigné, et cherchant une arme pour sa vengeance, s'aperçut que le cheval du Prussien, frappé d'une balle, venait de s'abattre et que le cavalier roulait à terre. Il saisit son tambour crevé et en coiffa le Prussien jusqu'aux épaules. Celui-ci, criant, ruant, étouffant, fut forcé de se rendre. C'est dans cet état qu'il fut mené au quartier général, où Thomas eut l'honneur insigne d'en faire hommage au sévère maréchal Davoust, lequel daigna sourire, quoique ce ne fût pas sa coutume.

En Espagne, à défaut de toute autre conquête, il gagna le nom de Pont-du-Sud, qui rappelait le plus célèbre de ses exploits. Scipion, pour avoir pris Carthage, fut surnommé l'Africain; Paul-Émile, vainqueur de Persée, fut nommé le Macédonique; Paskiewitch, vainqueur d'Érivan, a pris le nom d'Érivansky; Thomas, suivant l'exemple de ces guerriers célèbres, changea de nom au passage du Tage. Voici à quelle occasion :

« Pour lors, mes enfants, disait-il, car ce récit re-

venait souvent dans ses discours, j'étais en Espagne avec Masséna, prince d'Essling, et Ney, duc d'Elchingen, — deux fameux lapins, c'est moi qui vous le garantis. Nous venions de rosser les Autrichiens d'une belle manière, et c'est le cas de dire qu'ils n'y avaient vu que du feu. Pour lors, identiquement, je revenais de Wagram, et je m'en allais mettre les Espagnols et les Anglais à la raison, car c'était mon métier en ce temps-là de les rendre sages comme de petits enfants. Itérativement Masséna m'avait emmené, car, il faut lui rendre cette justice, il n'aurait pas voulu aller à la fête sans moi, non plus que moi, sans lui. Entre camarades, on se doit des égards. Nonobstant, il faut vous dire que l'Empereur, qui était un finaud, comme chacun sait, avait eu la ruse de laisser entrer les Anglais en Portugal, à cette seule fin de les jeter à l'eau plus commodément, ce qui était à la fois sensible et salutaire. Un matin il fait venir Masséna. « Mon vieux, « dit l'autre, il faut que tu partes, tu es mon homme de « confiance, comme qui dirait mon majordome, c'est « à toi que je donne cette mission. Tu vois, la mer est « là, les Anglais sont plantés sur le bord : une bonne « poussée, et nous saurons s'ils ont appris à nager « comme les canards ou s'ils sont des hommes en per- « sonne naturelle. » Mon Masséna se fit prier. Se faire prier pour jeter des Anglais à l'eau ! Mais le pauvre vieux avait attrapé la goutte, les rhumatismes; il aimait ses aises. Enfin l'Empereur lui dit : « Si tu y

« vas, je te donnerai un royaume. — Lequel? demanda
« l'autre. — Celui que tu voudras, dit l'Empereur. Il
« y a de la place en Portugal. Taille en plein drap et
« couds toi-même le paletot. »

« Masséna partit donc et m'emmena. Histoire de se
désennuyer. Nous passons le Danube, nous passons le
Rhin, nous passons la Seine, nous passons la Loire,
nous passons la Garonne, nous passons les Pyrénées,
nous entendons dire : *Mein Gott, mon Dieu, gracias a
usted*, et nous entrons dans ce pays de moricauds. Ah!
mes amis, c'est là que le métier devint désagréable.
Coups de fusil, coups de baïonnette, coups de couteau,
nous en avons reçu de toutes les espèces. On marchait
sur la route. Derrière le mur, un canon de fusil ; en
joue, feu! Vous étiez tué sans avoir le temps de dire :
ouf! On entrait dans le village. On demandait du pain
et du vin. On s'asseyait à table. Le maître de la maison
vous plantait son couteau entre les deux épaules. Ah!
j'ai eu le temps de regretter l'Allemagne et les : *Ia,
mein herr*, et les grosses filles blondes avec des yeux
bleus, et la bonne choucroute bien aigre et les sau-
cisses à l'ail. Là du moins on pouvait dormir en paix,
hors le temps du service. Enfin, chaque pays a ses
coutumes : suffit.

« Tant que nous fûmes en Espagne, les affaires
n'allèrent pas trop mal. Masséna n'était pas un
conscrit, ni moi, ni le maréchal Ney, et pourvu qu'on
eût toujours le fusil dans la main gauche, l'œil sur le

voisin, et qu'on mangeât debout, sans déboucler son sac, on était encore à l'aise. Après tout, les Français sont des Français et non pas des goinfres. Du biscuit, un peu de lard, du vin les jours de fête et du tabac soir et matin, voilà notre régime. Je ne peux pas dire que j'aie engraissé beaucoup en ce temps-là; mais à quoi sert d'engraisser quand on ne veut pas être rôti? Les Espagnols, eux, n'étaient pas si difficiles. J'en ai vu qui étaient prisonniers, qui déjeunaient d'une gousse d'ail et dînaient d'une cigarette. Affaire de tempérament.

« Mais quand nous fûmes en Portugal, c'est là, mes amis, que commença la débâcle. Plus de lard, plus de vin, peu de biscuit. Ces gredins d'Anglais, voraces comme des loups, avaient tout tué, tout emporté, tout mangé, tout brûlé. Pas un arbre, pas une maison, pas un buisson à dix lieues à la ronde. Pas un chou, pas une pomme de terre, pas un navet, pas un mouton, pas un perdreau, pas un merle : rien, rien, rien! Des rochers noirs, une terre brûlée, un soleil ardent, pas d'eau, et la vermine! oh! une vermine affreuse! On se sentait manger de la plante des pieds à la cime des cheveux. Au lieu de manger, on était mangé! Par moments, j'aurais donné ma vie pour un fricandeau, pour une choucroute, pour une croûte, pour un verre d'eau

Voilà qu'un matin nous trouvons ces maudits habits rouges à Busaco. C'est comme qui dirait un plateau sur une montagne. Entre ce plateau et la montagne

voisine passait la route de Coïmbre. Infanterie, cavalerie, artillerie, génie, tout le tremblement y était et Wellington aussi, qui nous regardait avec sa lunette. Sensiblement, le gredin s'était mis en travers de la route qui montait comme par une échelle jusqu'au plateau, et il nous faisait signe que nous ne passerions pas. Vous comprenez : Masséna qui avait passé partout ne pouvait pas s'arrêter là, parce qu'un coquin d'Anglais s'était mis en tête de le contrarier. « Oh! je « passerai, dit Masséna. — Tu ne passeras pas, » répliqua l'Anglais, sans bouger de place non plus qu'une borne. Du moins, c'est comme cela qu'on expliquait le mouvement des deux lunettes, car Masséna avait la sienne aussi et lorgnait l'Anglais tout comme l'Anglais le lorgnait.

« Finalement, voilà qu'on sonne la charge et que nous montons sur le plateau. Nous, c'est-à-dire ceux qui n'avaient pas les jambes ou les bras emportés par les boulets anglais, car ces habits rouges tirent juste, et nous étions merveilleusement placés pour servir de cible. Nous arrivons sur le bord du plateau, tout essoufflés. Vous concevez : quand on est sous le feu des batteries on ne marche pas tout à fait aussi lentement ni aussi régulièrement qu'à la parade.

« Différemment, la politesse aurait voulu qu'on nous offrît des chaises et des rafraîchissements, car il faisait bien chaud, comme j'ai eu l'honneur de vous le dire subséquemment. Pas du tout; mon Anglais nous

salue avec une décharge de mitraille qui étend sur la place cinq ou six cents des plus avancés. Puis, comme nous étions à dix pas à peine de ses lignes, il commande un feu de peloton si régulier, si juste et si bien entretenu, que les plus vieux soldats n'en avaient jamais essuyé un pareil. Pour moi, j'avais vu bien des choses, je puis le dire, mais rien qui approchât de cette fusillade. Après cela, on n'a jamais tout vu, comme dit le proverbe.

« Au milieu de ce vacarme, notre artillerie étant derrière nous et ne disant rien de peur de nous faire plus de mal qu'à l'ennemi, tout le monde crie : A la baïonnette ! Sensiblement, c'était le cas, n'étant pas les plus forts pour la canonnade. On se rajuste, on se remet en rang comme on peut sous ce feu continuel et l'on aborde les Anglais. Mais les gredins nous attendaient de pied ferme, six contre un. Il fallut redescendre, et plus vite que le pas. On reçut des renforts, on remonta, on redescendit, on remonta encore. Finalement, on resta dans la plaine à l'heure du souper.

« Là-dessus, un autre se serait dégoûté du métier ; mais Masséna, non.

« Ce vieux-là était plus entêté qu'un mulet. « Nous « recommencerons demain, » dit-il. Sur ce mot, chacun alla se coucher, sentant bien qu'il faudrait marcher et qu'un Français ne s'arrête pas sans motifs. Or, je vous le demande, est-ce un motif sérieux que ces cinquante

mille habits rouges qui nous regardaient du haut du plateau? Non, n'est-ce pas?

« Nonobstant, c'était dur de remonter. Voyant l'entêtement de l'Anglais, Montbrun qui commandait la cavalerie, comme qui dirait les chasseurs et les dragons, se met en campagne, trouve un sentier que les Anglais avaient réservé pour les chèvres, passe de l'autre côté de la montagne, et va prendre les ennemis par derrière, — lesquels, sensiblement gênés, décampent au pas accéléré, demi-tour, en avant, marche! De quoi très-contents, nous eûmes le plateau pour rien et le plaisir de voir les habits rouges prendre au trot la route de Lisbonne.

« Mes amis, ne vous impatientez pas. Mon histoire est un peu longue. C'est la faute de la nature. Itérativement, j'ai reçu le don de sabrer, mais non pas celui de parler. Si j'avais passé dix ans comme vous dans les colléges, je ne serais peut-être pas si rabâcheur, car j'entends bien ce que vous dites, tas de blancs-becs, qui n'avez jamais rien vu, et qui plumez le paysan en barbouillant du papier timbré.

« Pour lors, et sans vouloir vous dire tout ce que j'ai fait en Portugal, ce qui nous mènerait, vous et moi, jusqu'à minuit, vous saurez que j'ai tout simplement sauvé l'armée un certain jour, — à preuve que vous voyez la croix qui est à ma boutonnière, et qu'en ce temps-là, les croix ne pleuvaient pas comme aujourd'hui, et chacune d'elles valait bien au moins

un accroc à la peau. Que dis-je? Un accroc! C'était bien souvent un grand trou dans lequel on aurait mis le pouce et l'index.

« Donc, après l'affaire de Busaco, tout le monde crut qu'il n'y avait plus qu'à pousser les Anglais dans la mer. Nous les suivons de près, nous les tenons, nous étendons la main.... Bon! nouvel embarras; mes coquins s'étaient cachés derrière leurs retranchements, et pour y entrer, pas de porte; pour y grimper, pas d'échelle. Oh! c'était un guignon à se casser la tête contre les rochers. Le vieux Masséna s'en rongeait les ongles de fureur.

« Nous restâmes là six mois sans dîner, pendant que les Anglais nous jetaient par-dessus le retranchement des os de poulet, des os de gigot, et nous montraient des croûtes de pâté pour nous faire enrager. On leur envoyait d'Angleterre leur fricot tout chaud, tout bouillant, avec de bons habits, frais pour l'été, chauds pour l'hiver. Ces gentlemen aiment leurs aises. Dans les combats d'avant-garde on trouvait les poches de leurs morts pleines d'argent, et sous leurs habits des gilets de flanelle, tant ils avaient peur d'enrhumer leurs précieuses peaux. Oh! c'étaient des gaillards bien pansés!

« Nonobstant, nous ne pouvions pas passer la vie éternelle à les regarder. Nous étions maigres comme des clous, évidés du ventre comme des lévriers, affamés comme des panthères, et rétifs au frein comme de

jeunes poulains. « Vivez de maraude, » disait Masséna, mais où marauder, et quoi? le pays était tondu comme un œuf. Les Anglais avaient tout pris. Ce qu'ils n'avaient pas pris, ils l'avaient brûlé. Pour moi, je vivais de ma pêche. Quelques écrevisses par-ci, par-là, quelques moules, quelques goujons, voilà mon ordinaire. Chaque jour, je serrais mon estomac d'un cran. On grognait. On grogne toujours quand on a faim. On voulait s'en aller. Les chefs se battaient entre eux comme les chevaux vicieux dans les écuries. C'est la faute de Masséna, disait le maréchal Ney. Il est vieux, disaient les autres; il devrait prendre sa retraite. Il n'aime plus que le feu de la cuisine.

« Eh bien! dit Masséna, puisque les Anglais se cachent, je saurai les trouver. Éblé, fais-moi un pont. Nous passerons le Tage et nous les prendrons par derrière. Et, foi de Masséna, si je ne leur coupe pas la gorge, je veux être pendu. — Où est le bois? » dit Éblé. L'autre fit signe qu'il n'en avait pas.

« Vous n'avez pas connu Éblé, vous autres; c'est dommage. C'était un vieux à cheveux blancs, qui n'aimait pas l'Empereur, à ce qu'on disait dans l'armée, et que l'Empereur n'aimait pas. Pourquoi? Je ne sais pas. Je me suis laissé dire qu'il était républicain, et qu'il avait servi dans l'armée du Rhin. Nonobstant, toutes fois et quantes qu'il y avait quelque chose de difficile où les autres renâclaient, on faisait venir Éblé, vu qu'il était toujours prêt et qu'on disait communé-

ment qu'il ne dormait que debout, et d'un œil, pour ne pas perdre de temps et lire ses rapports avec l'autre œil. Est-ce vrai? Est-ce histoire de rire? Vous en jugerez.

« Éblé, substantiellement, quoiqu'il eût une forte tête, ne pouvait pas faire des poutres et des planches avec rien. Il fit démolir de vieilles maisons abandonnées, fit arracher les poutres, les chevrons, et les clous, forgea, scia, cloua, si bien qu'un mois après il avait un bateau, qui pouvait se traîner sur des charrettes. Histoire de le mener plus aisément avec soi.

« Conséquemment, on voulut faire l'essai du pont. Il y avait une île au milieu du Tage; je la vois encore. Des nageurs se mettent à l'eau. On accroche la première moitié du pont, et nous voilà dans l'île. Subséquemment, comme le Tage, à ce que je me suis laissé dire, allait de l'orient où les poules se lèvent, à l'occident où elles se couchent, le bras du Tage qui coulait entre la rive droite et l'île était au nord; et l'autre bras entre l'île et la rive gauche, conséquemment, était au sud. De là vint que la première partie du pont s'appela : pont du Nord, et la seconde partie : pont du Sud. Attention! retenez bien cela.

« Pendant qu'Éblé faisait le pont, les Anglais qui sont curieux venaient le voir travailler, — sans s'approcher beaucoup, de crainte d'accident, car n'ayant pas déjeuné comme eux, et n'étant pas chargés de rosbif et de pouding, nous étions toujours prêts à la course et à la bataille, et, si quelques-uns d'entre nous sont morts

dans cette campagne, croyez, mes amis, que ce n'est pas d'indigestion.

« Nonobstant, aussitôt que les deux ponts furent faits et mis en place (pont du Nord, pont du Sud); chacun voulut marcher. Je fus commandé avec ma division pour passer le premier; un grand bonheur pour la division, comme vous allez voir.

« Nonobstant, il était bien onze heures du soir, et nous commencions à taper de l'œil, — mais à taper ferme, comme des gens qui ont eu beaucoup à faire dans la journée, et qui s'attendent à se battre le lendemain. J'avais la tête appuyée sur mon sac, et je ronflais en vrai sonneur de cloches, quand tout à coup j'entends deux ou trois coups de fusil : « Aux armes ! « aux armes ! ce sont les Anglais qui arrivent ! »

« Prévenus à temps par leurs espions, et plus pressés cette fois qu'à l'ordinaire, ils avaient passé la rivière à leur tour, sans que nous en sussions rien, poussé en avant, et chassé devant eux les grand'gardes.

« Je me levai, je pris ma caisse et je commençai à battre le rappel, la générale, la charge et tout ce qu'on voudra, d'un train à réveiller les morts et à dégourdir les vivants. Les autres me suivent. On met la baïonnette au bout du fusil, et sans ordres et presque sans chefs, on commence à riposter et à taper dru et menu, fort et ferme comme des batteurs en grange. Un coup n'attendait pas l'autre.

« Nonobstant, comme ils étaient cinq ou six fois

plus nombreux et connaissaient mieux le pays, nous étions fort mal à l'aise. Les brigands avançaient toujours, ils gagnaient du terrain, et je voyais qu'ils allaient s'emparer du pont et nous couper la retraite, en nous séparant du reste de l'armée qui était sur l'autre bord avec Masséna.

« La nuit était noire comme un four. On ne voyait pas à trois pas devant soi. Je ne fais ni une ni deux. Je prends avec moi mes douze tambours, je les mène à l'entrée du pont du Sud, et là je commence à battre la charge avec plus de fureur que jamais en avançant du côté des Anglais et criant de toutes mes forces : Masséna ! Voilà Masséna qui arrive par le pont du Sud. Masséna ! Pont du Sud ! Masséna ! Pont du Sud ! A ces cris, au bruit des tambours qui avançaient au pas de charge de l'extrémité du pont, les Anglais s'arrêtent, croyant que des renforts viennent d'arriver ; les Français qui reculaient marchent en avant, Wellington craint un piége, donne le signal de la retraite et rentre chez lui. Le reste de la nuit fut tranquille, et le lendemain Masséna, prévenu du danger, avait envoyé des renforts.

« Subséquemment, mes chers amis, voilà comment j'ai sauvé cette nuit-là ma division, l'armée et la France. Masséna le savait bien, lui ; il me mit à l'ordre du jour de l'armée et me donna la croix. Ah ! si j'avais su mon b, a, ba ! je serais colonel aujourd'hui, ou général, ou roi quelque part avec les autres.

« Nonobstant, c'est de ce jour-là qu'on m'appela Pont-du-Sud à cause des cris que je poussai si à propos dans la bataille. C'est tout ce que j'ai rapporté d'Espagne. D'autres y ont fait fortune ; moi, j'ai eu la croix, et Masséna m'a donné la main devant tout le monde, et mis à l'ordre du jour de l'armée ; et je l'avais bien gagné.

« Subséquemment et nonobstant, le chef d'état-major de Masséna, qui était ami du général commandant la division fit un tel récit de l'affaire que le pauvre général qui n'avait vu goutte dans ce qui s'était fait cette nuit-là, et qui n'avait pas su donner d'ordres, reçut les félicitations de Sa Majesté l'Empereur et Roi. Ces épauletiers sont tous les mêmes. »

Voilà le récit, peut-être un peu long, de *Pont-du-Sud*, nommé aussi *Nonobstant*, à cause du fréquent emploi qu'il faisait de ce bel adverbe. Les guerres de Napoléon finies, Pont-du-Sud, qui avait eu plus d'une fois occasion de faire la cuisine en campagne, et de suppléer à force de génie au manque de provisions, sentit sa vocation véritable, et devint fricoteur et marchand de vin. Sensuel comme un médecin, gai comme un enfant, paresseux comme un notaire, gras comme un bernardin, rouge de trogne comme une écrevisse cuite, hâbleur de plus, et n'ayant pas de mémoire, il offrait une proie facile aux plaisanteries de sa clientèle. On l'aimait tout en se moquant de lui et de ses campagnes cent fois racontées, mais toujours avec des circonstances nouvelles.

Le matin, il veillait sur ses fourneaux, la pipe à la bouche, jusqu'au déjeuner. Après déjeuner, il reprenait sa pipe et allait dans un café voisin prendre deux ou trois verres d'eau-de-vie, et jouer au billard. De trois heures à cinq heures il revenait à ses fourneaux, dînait et se promenait hors de la ville, en compagnie de sa pipe et de trois ou quatre vieux soldats de Napoléon. Là on discutait pour la sept cent cinquante-troisième fois les chances que l'armée française avait eues de vaincre à Waterloo. On injuriait Grouchy, on dédaignait Wellington, on méprisait Blücher, on rappelait Iéna et Austerlitz, on regrettait le temps où le drapeau tricolore flottait à Lisbonne et à Hambourg, on se perdait en conjectures infinies sur le destin réservé à la France si Napoléon avait été vainqueur à Waterloo, on criait, on rabâchait, on radotait un peu : en somme on était heureux, car la vie ne serait guère supportable si l'on n'y semait çà et là quelques querelles.

Le trait distinctif du vieux Pont-du-Sud était son obéissance passive aux ordres de sa belle-fille. Mme Pont-du-Sud, née Galet de la Michodière, était en 1843 une fort aimable personne de trente-deux ou trente-trois ans, que le fils du brave Pont-du-Sud, employé aux contributions indirectes, avait épousée, douze ans auparavant. Quoique Mlle Galet de la Michodière appartînt, suivant son dire, aux plus anciennes familles de la province, son illustre origine n'était pas relevée par une grande fortune. Depuis longtemps,

les Galet de la Michodière avaient renoncé à paraître à la cour de France (s'ils y avaient jamais paru, ce qui a toujours été contesté par des voisins envieux). Le père Galet de la Michodière, ancien receveur des gabelles de Sa Majesté Louis XVI, destitué par la République, réintégré par Napoléon, devenu receveur des douanes de Hambourg et mis à la demi-solde par les Bourbons, avait épousé une grande Allemande, langoureuse et blonde comme les Livoniennes, qui se laissa séduire par l'uniforme vert du douanier. De ce mariage naquit en 1810 la belle Euphémie Galet de la Michodière, qui chercha un asile en France après la chute de Napoléon. Le vieux Galet, jouet des révolutions et à demi ruiné, achevait paisiblement sa vie à Châteauroux, lorsque Pont-du-Sud, qui avait eu le temps de se marier entre deux campagnes (1805 et 1806), et surtout (car le mariage demeura indécis jusqu'en 1814, faute de prêtre et de maire) d'avoir un fils qui suivit l'armée jusqu'à la capitulation de Paris, eut l'idée de pousser ce fils dans l'administration, ou comme il le disait lui-même « dans la plume. » Le jeune Pont-du-Sud, qui n'avait de vocation d'aucune espèce et qui n'aimait qu'à fumer et à boire, se laissa enrôler parmi MM. les employés à qui tous les cabaretiers de France ont décerné le nom disgracieux de « rats-de-cave. » Il fit ses premières armes à Châteauroux, vit la jeune Euphémie, en fut ébloui, l'obtint en mariage et fut pendant sept ans le plus heureux des hommes. Une

fluxion de poitrine mit fin à ce bonheur et envoya le jeune Pont-du-Sud dans le pays des âmes.

Dans l'intervalle de ces sept années, le vieux Galet de la Michodière était mort, et Euphémie, restée seule avec deux enfants, alla rejoindre son beau-père. Pont-du-Sud, comme la plupart des vieux soldats, heureux d'être gouverné, se soumit de bonne grâce à l'ascendant de sa belle-fille, qui eut du reste assez d'esprit pour ne pas lui imposer un joug trop pesant. Grande, blonde, grasse, assez bien faite, avec des yeux bleus qui savaient tout exprimer, depuis la langueur passionnée de l'amour jusqu'à la colère d'une maîtresse de maison impérieuse qui gronde ses servantes, elle plaisait à MM. les officiers de dragons, et plus d'un cœur belliqueux battait pour elle.

On dit qu'elle ne fut pas insensible, qu'elle fit le bonheur de plus d'un lieutenant, que plus d'un capitaine s'est vanté d'avoir obtenu ses bonnes grâces, et que le colonel lui-même, si ses rhumatismes l'avaient permis, aurait disputé la palme à ses subordonnés. A-t-on menti? Est-ce un propos de petite ville? Les historiens doutent encore aujourd'hui. Ce qui est vrai, c'est qu'au moins on n'entendit personne lui parler légèrement, et qu'elle sut toujours distribuer ses regards et ses sourires avec tant d'impartialité que rien ne désigna au public l'amant favorisé. Ses faiblesses, si elle en eut, ne nuisirent jamais à son commerce. Et, après tout, quand le commerce va bien, que peut-on demander de plus?

Un seul défaut gâtait un peu cette belle personne. Mme Pont-du-Sud la jeune (et la seule du reste, car sa belle-mère était morte depuis vingt ans), ne souffrait pas la contradiction. Dans les rares moments où sa volonté rencontrait quelque obstacle, c'était une vraie tempête. Son beau-père, habitué à plier la voile, l'appelait volontiers « l'ouragan. »

On dit qu'elle savait haïr et se venger; on dit qu'elle n'a jamais pardonné aucune offense; mais les dames, vous le savez, pardonnent rarement. C'est à vous de ne pas les offenser et de leur témoigner tout le respect et toute l'obéissance qu'elles ont droit de prétendre. On dit encore.... mais que ne dit-on pas? et pourquoi me ferais-je l'écho des méchants bruits? La suite de cette histoire, où Mme Pont-du-Sud a joué un rôle assez important, nous apprendra ce qu'il faut penser de ces rumeurs, et si ce fut médisance ou calomnie.

XI

Histoires de table d'hôte. — Comment Barbeyrac s'est brouillé avec la femme de son colonel.

Six heures allaient sonner, le couvert était mis pour MM. les officiers. Les plats fumaient sur la table. Les convives arrivaient lentement, d'un air irrésolu et dé-

taché de la matière, quoique chacun d'eux (au dire du vieux Pont-du-Sud) eût un « fier appétit » et fût « renommé parmi les plus fameuses fourchettes de l'armée. » Propos d'aubergiste avare, que démentait la taille fine et serrée de MM. les sous-lieutenants, lieutenants et capitaines. Chacun d'eux, debout devant sa chaise, attendait négligemment le dernier coup de cloche.

Au même instant l'heure sonna, la cloche retentit, et l'on vit entrer Jean-Sigismond Leduc, qui se hâta de présenter Olivier à tous ses camarades. Chacun d'eux répondit par une inclination de tête et une poignée de main, et s'assit.

Après le potage :

« Eh bien, Leduc, dit le chirurgien-major, quelles nouvelles ?

— Peu de chose, répondit l'autre. Le capitaine Bruscard permute avec Cruchot, du 2ᵉ des chasseurs d'Afrique. Cruchot est ennuyé de la fièvre et des Arabes. Il veut rentrer en France. Bruscard est ennuyé de sa femme et veut maigrir. On va l'employer à la poursuite d'Abd-el-Kader.

— Un fameux homme, ce Bruscard, dit un sous-lieutenant; mais plus bête qu'un tambour. Il aura de l'avancement. Son cousin est député, et du centre gauche. C'est un bon métier que le centre gauche. Il paraît que Bruscard, le député, est allé l'autre jour trouver le ministre de l'intérieur. C'était dix minutes avant le vote de la loi sur les sucres. Le sucre de canne

était d'un côté; le sucre de betterave de l'autre : grand tirage. Le ministre, debout dans un corridor de la Chambre, s'essuyait le front avec son mouchoir. « Eh
« bien, mon cher Bruscard, a-t-il dit, cela va bien.
« Je crois que l'affaire est dans le sac. La betterave
« sera contente, et le travail national va faire fortune.
« — Bah! répondit l'autre, au diable la betterave et le
« travail national! Je suis pour la canne à sucre, à
« présent; sans canne à sucre, point de marine; sans
« marine, nous serons brossés par les Anglais, et je
« veux brosser les Anglais, moi! »

« Il a du bon, ce Bruscard, comme vous voyez. L'autre, pendant ce temps, enflait ses joues d'un air pensif et contrarié et soufflait comme un phoque. « C'est vo-
« tre dernier mot? — Ma foi, oui, dit Bruscard. Moi,
« je suis pour la France contre les Anglais.

« Jamais, jamais en France,
« Jamais l'Anglais ne régnera. »

« Comme il chantait d'une voix qui ressemble au bruit d'un trombone, plusieurs députés se retournent.
« De quoi s'agit-il? demanda quelqu'un. — On veut
« nous livrer aux Anglais! » cria Bruscard. A ce mot, tout le monde frémit. « Taisez-vous donc, maudit
« braillard! dit le ministre en lui serrant fortement
« le bras. Allez-vous chanter la chanson du *National?*
« Voyons, que vous faut-il? Au mois de mai, vous
« étiez président de Chambre; on vous a fait premier

6

« président. N'êtes-vous pas content? Attendez donc
« l'an prochain si vous voulez entrer à la Cour de cas-
« sation. Diable! on ne peut pas déjeuner, dîner et
« souper tout à la fois. — Écoutez, répliqua Bruscard,
« vous me jurez que vous ne voulez pas livrer la
« France aux Anglais? » (L'autre leva les épaules.)
« Eh bien, donnez-m'en une preuve. Mon cousin Brus-
« card est capitaine au 30e de dragons. Il a trente-
« cinq ans, trop de santé, une femme acariâtre; en-
« voyez-le aux chasseurs d'Afrique avec le même grade;
« là, vous le mettrez à l'ordre du jour et vous l'avan-
« cerez pour action d'éclat. Dans trois ans, je veux qu'il
« soit colonel. C'est un bon officier, et qui fera son
« service. — Mais, dit l'autre, on m'en a parlé déjà,
« c'est un âne bâté. — *Comme ça*, dit Bruscard, vous
« voulez livrer la France aux Anglais? — Par le saint
« nom de Dieu, non! cria l'autre. Allons, votre cousin
« sera colonel et tout ce qu'il voudra. Allez voter. » Et
voilà comment notre cher camarade va partir pour Al-
ger et s'illustrer aux dépens des Moricauds.

— D'où sais-tu l'histoire? demanda un voisin.

— D'un ami que j'ai dans les bureaux, répondit le
sous-lieutenant. Ah! ils en font de belles à Paris! Te-
nez, vous avez connu Barbeyrac; un bon enfant, pas
fort, qui n'avait pas inventé la poudre, mais qui n'en
aurait pas perdu le secret. Du reste, un gaillard qui
n'avait pas froid aux yeux. On l'envoie à Bone. Il était
sous-lieutenant de spahis, comme tout le monde. Le

voilà qui fait de son mieux pour se distinguer : toujours le premier à l'exercice ; et en campagne, pointant les Arabes comme pas un. Le pauvre garçon pointe un an, deux ans, trois ans avec une vigueur et un bonheur extraordinaires. D'avancement, pas un mot. Pour les mêmes choses, Bruscard aurait été vingt fois colonel, mais Barbeyrac n'avait pas de chance.

« Savez-vous pourquoi?

« Quinze jours après son arrivée au régiment, Barbeyrac alla comme les autres en soirée chez le colonel. C'était un joli garçon, hardi avec les dames, et qui, pour bien faire sa cour, va tout d'abord inviter la femme du colonel. Elle se lève d'un air gracieux. Tout à coup, après deux ou trois tours de valse, voilà la dame qui a ses vapeurs, qui demande ses flacons, qui s'évanouit; voilà le colonel qui roule des yeux terribles ; voilà les dames qui se regardent et qui chuchotent sous l'éventail; voilà mon Barbeyrac qui rougit, qui pâlit, qui se tient debout, tantôt sur un pied, tantôt sur l'autre, donnant de bon cœur au diable les dames, les flacons, le colonel et sa femme. Et savez-vous pourquoi cette bégueule faisait tant de bruit? Parce que Barbeyrac, un peu pressé, était venu chez elle en sortant de l'écurie, et ma foi, ses bottes, comme dit l'autre :

Sentaient beaucoup plus fort, mais non pas mieux que rose.

« Vous riez, messieurs? Le pauvre Barbeyrac en est mort. Enragé de ne pas avancer, il a voulu faire.

merveille. Il s'est jeté un jour avec vingt spahis sur sept ou huit cents cavaliers d'Abd-el-Kader. Il y est resté. Le lendemain, l'on a mis son nom dans la gazette. On a dit que c'était un jeune officier « de grande espérance » et tout ce qu'on dit si volontiers des morts. Eh bien, cet officier « de grande espérance » est demeuré dix ans sous-lieutenant, et je crois qu'il aurait été le doyen des sous-lieutenants de France, tant que le colonel et sa femme auraient vécu.

« La morale de ceci, dit le chirurgien-major, c'est qu'il faut nettoyer ses bottes.

— Et fuir les bégueules, ajouta Sigismond Leduc, qui jusque-là, penché sur son assiette, n'avait pas levé le nez.

— Et qu'il ne faut pas chanter plus haut que la gamme, reprit le chirurgien-major. J'ai connu cette colonelle qui a fait tuer le pauvre Barbeyrac. C'était une vraie pimbêche. Des grâces, des manières, des sourires à vous faire suer de l'encre par les coudes; comme dit Goethe. (Le chirurgien-major aimait à citer les poëtes et surtout les étrangers ; aussi mettait-il sous leur protection la plupart de ses pensées notables.) Avec cela, scrofuleuse comme un sabot; une blonde *fadasse....*

— Pipe et tabac! interrompit Sigismond Leduc. Qui est-ce qui dit du mal des blondes? Celui-là aura affaire à moi.

— Mon cher, répliqua le chirurgien-major d'un air

entendu où perçaient à la fois l'élève de Broussais et le rival de don Juan, mangez votre fricandeau sans vous faire prier. Pour parler des blondes et des brunes il faut avoir une expérience qui vous manque.

— Une expérience! s'écria le lieutenant qui rougit de colère. Apprenez, major, que Jean-Sigismond Leduc a vu le feu de beaucoup de manières, et plus souvent que vous, peut-être.

— Je n'en doute pas, répliqua gravement le major. Vous vous connaissez peut-être en rousses, mon cher ami; mais en blondes, jamais! Vous aurez tiraillé à distance et jeté votre poudre aux moineaux. Sans cela vous sauriez que la blonde est molle de complexion, fausse de caractère, ennuyeuse d'esprit, placide de manières, sotte par tempérament et finalement, qu'elle ne vaut pas le diable. Ève était blonde, c'est tout dire. Tenez, j'ai connu une Anglaise qui était duchesse à dix-huit ans, qui avait des cheveux magnifiques, un nez, des yeux, un front, une taille admirables, et qui ne disait pas six paroles par jour; une femme achevée, enfin!

« Elle voyageait en Suisse avec son mari et cinq ou six domestiques. Un jour, sa chaise de poste se casse à deux lieues du lac de Bienne, et voilà milord qui roule au fond d'un précipice et se rompt à moitié le cou. Milady, qui s'était retenue à un buisson d'épines et qui en était quitte pour la peur, fait relever milord. On le porte au village voisin, où je dînais par hasard avec deux ou trois compagnons de route; on le couche

sur un lit de sangle dans une méchante auberge de hasard. Voilà mes Suisses tout étonnés. Aucun d'eux n'avait jamais rhabillé ni rajusté les membres de ses concitoyens. Moi, voyant ça, je prends ma trousse qui fit frémir le lord, et je commence à étaler tous mes instruments sur la table. Milady me regardait avec des yeux, oh! des yeux qui voulaient tout dire. Pensez: elle avait dix-huit ans et son mari vingt-cinq. On les avait mariés depuis six semaines et le lord.... attendez, je vais retrouver son nom....

— Bon! bon! va toujours, dit un des convives. Nous retrouverons cela un jour ou l'autre.

— Au reste, peu importe. Le lord était colonel d'un régiment de cavalerie, et, comme il est naturel, faisait faire sa besogne par son lieutenant-colonel qui s'en reposait sur le major, lequel avait confiance dans les capitaines dont la moitié se promenaient sur le continent comme leur chef. Milord donc, jeune et bel homme, regrettait fort la vie et peut-être sa femme. Il me tend le bras droit. Cassé. Le bras gauche. Luxé. La jambe droite : démise. Plus un nombre infini de bosses et de déchirures sur tout le corps. Pendant que je passais l'inspection, l'Anglaise avait les yeux pleins de larmes, des yeux bleus, d'un bleu à faire honte à la Méditerranée. Moi, d'abord, j'eus compassion. Je panse le lord. Je remets tout en place et je dis d'un air gai : cela va bien. Dans un mois vous ferez des armes, si c'est votre plaisir. (Il en avait pour trois mois au

moins, mais les malades aiment qu'on les console.) Milady remercie le ciel, récite quelques versets de la Bible, et, comme j'allais repartir, me prie de passer là quelques jours en attendant qu'on puisse transporter le blessé à Genève. J'avais bien envie de refuser, car d'interrompre son voyage pour un imbécile d'Anglais qui a eu la fantaisie de se briser les os, c'est très-désagréable. Mais mon Anglaise, effrayée de se voir sans secours, prend son parti tout à coup. Elle me lance un regard, oh! un regard comme vous n'en avez jamais reçu, un regard de colombe affligée, de Sainte-Vierge en deuil, et posant sa main sur la manche de mon uniforme (une petite main blanche comme du lait, et jolie et faite au tour), elle me dit d'un air doux et délibéré : « Aoh! vô resterez avec nô, monsieur? » Ma foi, elle me tourna l'âme à l'envers, et je fis ce qu'elle voulut. Après tout, quoique chirurgien, on est Français et galant avec le sexe.

« Je restai donc, pour ne pas lui désobéir, car je suis comme feu le regrettable chevalier de Bois-Rosé « terre-neuve des Dames, » et voilà mon Anglaise qui me remercie comme si je lui sauvais la vie, qui m'aide à empaqueter, plier et coucher milord, lequel poussait des hélas! à fendre l'âme. Au reste, il n'avait pas tort; car pour avoir survécu à un choc aussi rude, il fallait qu'il eût l'âme chevillée dans le corps. Aussi ces Anglais sont-ils cousins-germains des chats, dont ils ont, comme vous savez tous, les fortes mâchoires et la voracité.

« Nous passons là huit jours, quinze jours, trois semaines, milord guérissant lentement et milady faisant tous ses efforts pour me retenir et me rendre le séjour agréable. A vrai dire, je ne me fis pas trop prier. Le premier jour, je ne savais de quoi causer, et outre que l'Anglaise n'avait pas l'air de celles à qui l'on dit bonnement : « Je t'aime; et toi? » l'état où je voyais son mari fermait ma bouche aux gaudrioles. Le soir, comme elle sentit que si je m'ennuyais, je pourrais bien avoir envie de m'en aller, elle se mit à parler religion, et me donna une bible. Une bible à moi, docteur de la Faculté de médecine de Paris! Vous jugez si j'eus envie de rire.

« Cependant, pour lui faire plaisir, et aussi parce que je n'étais pas fâché d'en voir la suite, je prends sa bible de mon air le plus grave, je la remercie comme si elle m'avait donné la croix d'honneur, et je commence à causer théologie. Elle était ferrée là-dessus comme un curé. Elle me parle de Judas Macchabée (je me disais : quel est ce pékin-là?), de la chute et du péché originel, de l'ange qui pêchait des requins avec Tobie dans l'Euphrate, de Judith qui égorgea Holopherne qu'elle avait trop aimé, et de mille autres fariboles. Ces Anglaises ont la rage de faire des prosélytes. Celle-là voulait me convertir à la vraie foi de l'Église anglicane. Moi, docile, je l'écoutais pour le plaisir de l'entendre parler avec cet accent anglais qui est aussi doux (quand la voix est douce) que le chant du

rossignol. Du moins, ma belle prêcheuse me faisait cet effet, — car je ne veux imposer mon avis à personne.

— Major, dit Leduc, voulez-vous du rôti? Votre histoire, sans reproche, nous mènera jusqu'au café et peut-être au delà. »

Sans daigner remarquer l'interrupteur et sans perdre un coup de dent, le chirurgien tendit son assiette et continua :

« Les jours suivants, milady continua de prêcher. Peu à peu, j'y prenais goût. Je n'ai pas de préjugé, moi, vous savez, et une jolie duchesse, fût-elle Anglaise, m'intéresse autant que Jeanne ou Jeanneton. Je faisais juste assez de résistance pour qu'elle eût l'espérance de me convaincre, et je discutais fort et ferme, mais en lui laissant toujours l'avantage au dernier mot. Brunes ou blondes, toutes les femmes aiment qu'on leur cède après leur avoir donné le temps de disputer un peu, comme dit saint Grégoire de Nazianze.

« Mais pendant qu'elle faisait tant d'efforts pour gagner mon âme à Dieu, j'en faisais, moi, de tout pareils pour gagner son âme au diable. Je remarquai fort bien qu'elle ne s'ennuyait pas plus avec moi que moi avec elle, et je commençai à lui témoigner la plus vive amitié, — respectueuse pourtant, car avec ces dévotes, il faut toujours amener les choses de loin et ouvrir dix ou douze parallèles avant d'arriver à l'assaut. Elle me laissa faire, la jolie couleuvre, et commencer les inter-

minables préfaces de l'amour platonique tant que je voulus, et si vous aviez vu ses yeux pendant que je m'entortillais dans mes ruses et que je m'embarrassais dans mes discours, vous auriez cru tout comme moi que le docteur Childebert, de la Faculté de Paris, aide-major (en ce temps-là) du 30ᵉ de dragons, n'avait plus qu'à dire un mot pour planter son drapeau sur la citadelle. Le soir, quand milord était endormi, elle venait s'asseoir à côté de moi sur un banc d'où l'on voyait toute la vallée au fond de laquelle est le lac de Bienne, et là elle me parlait de Dieu, d'infini, de vie future, et d'un tas de choses dont je n'avais jamais eu la moindre idée. Ma parole d'honneur, cette petite femme parlait comme un ange, et je crois qu'elle aurait fait rendre les armes à un païen.

« Pendant ce temps-là, je me disais : « Si le bon
« Dieu avait permis que milord se rompît définitive-
« ment le cou, quel plaisir j'aurais à me laisser con-
« vertir par elle ! Comme j'irais volontiers au prêche
« ou à la messe si elle voulait en échange se laisser
« enlever ! Mais non ! Ce maudit milord, grâce à moi,
« à mes instruments, à ma science, à mon zèle, va se
« trouver sur pied dans quelques semaines, et moi je
« serai Childebert comme devant ; et milady, quand
« elle m'aura bien prêché et bien payé, se croira quitte
« de tout envers moi ! Ah ! parbleu ! il faut que j'en
« fasse l'expérience. Cette petite Anglaise n'est pas
« sans doute plus invulnérable qu'une autre. » Mais

toutes les fois que je voulais lui parler, je me sentais tout transi d'amour et de peur.

« Un soir pourtant (c'était environ un mois après l'accident et je voyais avec inquiétude que milord commençait à remuer et que sa convalescence était, grâce à mes soins, déjà fort avancée), je pris ma résolution.

« A quelques pas de l'auberge se trouvait un kiosque chinois qui appartenait à l'aubergiste et servait de décoration à la vallée, c'était le but habituel de nos promenades. Voyant milord endormi, je propose à milady de venir causer théologie dans le kiosque pour ne pas troubler par le bruit des voix le sommeil de milord. Elle, croyant déjà me tenir et ne négligeant rien pour convertir à l'Église anglicane un aide-major de plus, me suit avec empressement. Ne pensait-elle qu'à ma conversion, ou, comme une rusée femelle qu'elle était, avait-elle quelque soupçon de ce que je voulais lui dire? Je l'ignore. Tout ce que je sais, c'est que je ne l'avais jamais vue plus belle, et que mon cœur battait à tout rompre dans ma poitrine.

« L'escarmouche commença par la sainte Vierge. De la sainte Vierge à l'amour divin il n'y a qu'un pas. Nous le fîmes et nous arrivâmes à l'amour humain. C'est là que je me sentais marcher pieds nus sur la cendre brûlante. Milady, qui dissertait comme un docteur, déclara que l'on n'aimait qu'une fois, et que pour elle l'amour était toute la vie. Je fus de son avis,

comme vous pensez, plus qu'elle-même, et je convins que les âmes de boue pouvaient seules aimer plusieurs fois. Il paraît que je fis cette déclaration de principes avec une chaleur singulière, car milady parut m'en savoir gré tout en avouant que je devais être une exception, les Français ayant en pays étranger une fort mauvaise réputation de constance.

« Je me récriai bien fort sur cette opinion fâcheuse, et je fis de moi-même un portrait qui ne le cédait guère à celui d'Amadis de Gaule. La pente était glissante, et la jeune dame qui ne manquait pas plus de curiosité qu'aucune autre créature de son sexe, me demanda si j'avais dans mon pays quelque fiancée à qui j'eusse promis une éternelle fidélité. A cette question qu'auriez-vous répondu, Jean-Sigismond Leduc?

— Moi! répliqua le lieutenant. Parbleu! je serais tombé aux genoux de milady comme il convient à un aide-major qui connaît ses devoirs près du sexe. On est Français ou on ne l'est pas, pipe et tabac!

— Parfait! Jean-Sigismond, et vous auriez été accueilli comme je le fus moi-même. Milady écouta mon discours avec le plus grand sang-froid et sans m'interrompre. Puis elle me fit en propres termes la réponse que voici : « Cher monsieur, je suis la septième fille
« du marquis de B***, qui a trois millions de rente et qui
« m'a donné en dot une rente de vingt-cinq livres ster-
« ling, afin de ne pas me déshériter tout à fait. J'ai eu
« le bonheur de plaire à milord duc qui était cadet et

« destiné à vivre toute sa vie avec cinq cents livres
« sterling pendant que son frère aîné devait jouir du
« duché, de la pairie d'Angleterre et de sept ou huit
« châteaux dont le moindre ne le cède pas à celui de
« Chantilly. Le frère aîné de milord duc s'est brisé
« la tête en sautant un fossé à la suite d'un renard qu'il
« poursuivait trop vivement. Comme il n'était pas ma-
« rié, milord duc que vous connaissez, et qui dort
« dans son lit à cent pas de nous pendant que vous
« contez ces belles choses, a hérité du duché-pairie.
« Nous nous aimions quand il était cadet et sans ar-
« gent. Nous nous sommes aimés quand il a été riche
« et lord ; il m'a épousée, il a fait de moi l'une des
« plus grandes dames d'Angleterre. En échange de
« tout cela, qu'avez-vous à me proposer? De courir le
« monde avec vous, déshonorée, sans appui, sans fa-
« mille, et tout cela parce qu'il vous a plu dans un
« moment d'ennui de me dire : Je vous aime? »

« Je voulus l'interrompre et protester que je n'at-
tendais pas d'elle un aussi grand sacrifice.

« Bon! dit-elle, je vous entends. Vous ne pensiez
« pas à m'enlever, — ce qui vous embarrasserait peut-
« être autant que moi. (En cela elle ne se trompait
« guère.) Non. Vous préférez me partager sans bruit
« avec milord, ce qui épargnerait le scandale. C'est
« cela que vous vouliez dire, n'est-ce pas? »

« Je gardai le silence. J'aurais voulu être à trois
cents pieds au fond du lac de Bienne.

« J'entends dire, ajouta ma prêcheuse, que cet ar-
« rangement moral se rencontre souvent en France et
« dans tous les pays catholiques d'où le divorce est
« banni. En effet, rien n'est plus commode. Vous pas-
« seriez deux ou trois mois avec milord et moi dans
« la tranquillité la plus parfaite; puis, quand la nou-
« veauté de l'aventure serait épuisée, vous laisseriez
« là milord et milady, et peut-être seriez-vous assez
« bon pour me dire qu'en m'abandonnant vous cédez
« à vos remords. Cher monsieur, dans mon pays quand
« une femme est lasse de son mari et qu'elle n'a ni
« devoirs de famille à remplir, ni enfants, ni prin-
« cipes religieux, elle se fait enlever. Êtes-vous disposé
« à m'enlever, monsieur? »

« Tout cela était débité d'un ton tranchant et tran-
quille, qui ne me laissait aucun doute sur ma méprise.
Parce qu'elle essayait de me convertir, j'avais cru
qu'elle m'aimait! Et moi, comme un badaud, je don-
nais dans le piége de ses doux sourires, de ses longues
conversations au clair de lune, de ses dissertations sur
le fini et l'infini, de ses légères pressions de mains, de
toutes les mille niaiseries dont se nourrit l'amour.
O double butor! ô triple niais!

« Quand elle eut terminé son speech, qui dura bien
trois bons quarts d'heure, elle se leva et rentra dans
l'auberge sans que j'eusse trouvé un seul mot à répli-
quer. Le lendemain, dès quatre heures du matin, je
partis le sac sur le dos, sans prendre congé. J'étais

guéri pour jamais des Anglaises et des blondes, et des regards langoureux. Trois jours plus tard, à Genève, je reçus un portefeuille avec vingt mille francs et une petite lettre dont voici le texte :

« Cher monsieur,

« Milord me charge de vous remercier pour les
« soins que vous lui avez donnés avec tant de dévoue-
« ment et d'habileté, et de vous exprimer des regrets
« de ce qu'il n'a pu vous serrer la main avant votre
« départ.

« Je suis avec reconnaissance, cher monsieur,
 « Votre très-humble servante,

 « Harriett, duchesse de ***.

« Et plus bas :
« Je rouvre ce billet, cher monsieur, pour vous
« donner une dernière et cordiale poignée de main.
« J'ai voulu vous convertir à la vraie foi, et je n'ai pas
« réussi. J'ai même eu le malheur que vous vous êtes
« trompé sur mes intentions. Mon zèle m'avait menée
« trop loin. Agréez, je vous prie, les vœux que ne ces-
« sera de faire pour votre conversion l'un des mem-
« bres les plus obscurs et les plus dévoués de la com-
« munion anglicane. »

« L'Anglaise se moquait de moi. Je lui renvoyai son argent dont elle fit présent, je crois, aux pauvres du

canton de Genève. J'étais si indigné de sa fausseté, de sa coquetterie, de sa trahison et des exhortations morales qu'elle m'avait fait avaler pendant un mois, que si elle s'était ravisée et si elle était venue se jeter dans mes bras, je ne l'aurais pas trouvée bonne pour écumer mon pot-au-feu. Il y a dix ans que je ne l'ai vue, eh bien, l'expérience m'a appris que toutes les blondes se valaient et en particulier toutes les Anglaises, et j'ai contracté pour cette perfide portion de l'espèce humaine une horreur qui ne finira qu'avec ma vie.

« Maintenant, ajouta le chirurgien, écoutez la longue histoire des bonnes fortunes du lieutenant. Par qui allez-vous commencer, Sigismond? Est-ce par Mlle Marie-Thérèse Baleinier, la plus belle blonde de Longueville et des pays circonvoisins? Vous passez bien, matin et soir, douze ou quinze fois sous sa fenêtre, à pied ou à cheval, si l'on en croit les voisins. »

Au nom de Marie-Thérèse, il y eut un « mouvement d'attention » dans l'assemblée, et Olivier, qui avait écouté le chirurgien d'une oreille distraite, attendit avec anxiété la réponse du lieutenant Leduc.

XII

*Il faut que vous soyez stupide. — Savez-vous, monsieur,
que vous êtes un drôle ?*

A ce moment la porte de la salle à manger s'ouvrit et Mme Pont-du-Sud entra, suivie de son beau-père.

« Venez ici, madame, dit le chirurgien-major d'un air galant et familier, et dites-nous si Mlle Marie-Thérèse Baleinier n'est pas, après vous, la plus belle personne de Longueville. Notre ami Sigismond n'a d'yeux que pour elle.

— Moi ! dit le lieutenant, tout troublé de l'apostrophe et craignant de se faire quelque mauvaise affaire avec Mme Pont-du-Sud, je n'ai pas dit un mot de cela. C'est une rêverie du major. »

Mme Pont-du-Sud, parmi plusieurs belles qualités, n'avait pas le don de supporter avec patience l'éloge des autres personnes de son sexe ; et l'on ne pouvait guère l'offenser plus cruellement qu'en vantant la beauté de Marie-Thérèse, qu'elle considérait comme la seule rivale qu'on pût raisonnablement lui opposer à Longueville. Le chirurgien ne l'ignorait pas, et son discours avait surtout pour but de la brouiller avec le malheureux Leduc, dont il craignait la rivalité. Aussi

la dame, pinçant les lèvres et se contraignant pour sourire, quoiqu'elle eût une mortelle envie d'arracher les yeux au lieutenant, répondit d'un air assez dégagé :

« Oui, cette demoiselle n'est *pas mal*, et M. Leduc n'a pas mauvais goût. C'est grand dommage qu'elle soit un peu maigre, et qu'elle n'ait ni fraîcheur ni grâce; car elle serait sans cela fort jolie.

— Oh! dit le chirurgien qui voulait la pousser à bout, ses yeux, si l'on en croit Leduc, sont d'une douceur et d'une profondeur....

— Oui, si l'on veut, interrompit Mme Pont-du-Sud, de vrais yeux de faïence où l'on ne distingue rien, des yeux de poupée vivante, qui remuent comme poussés par des ressorts mécaniques.

— Mais qu'ils sont bien fendus! s'écria le chirurgien. Et quel nez charmant, droit, mince, un peu retroussé, avec de petites narines roses et transparentes. Quel sourire! Et quelles lèvres charmantes!

— Vous l'avez regardée de près, monsieur le major.

— Moi! Point du tout. C'est l'opinion du lieutenant Leduc que je vous donne. Voyons, parlez donc, Sigismond; voulez-vous me laisser le soin de faire le portrait de votre bien-aimée, et n'osez-vous répéter ce que vous m'avez dit à l'oreille plus de vingt fois?

— Ma bien-aimée! s'écria Sigismond avec humeur. De qui parlez-vous là, Childebert? Certainement, Mlle Baleinier est digne de tous les respects, mais je

ne lui ai pas parlé deux fois, depuis mon arrivée à Longueville.

— Souvenez-vous de la parole sainte, Sigismond. « Avant que le coq chante, tu m'auras renié trois fois. »

Ici Mme Pont-du-Sud lança au pauvre lieutenant un regard si menaçant qu'il en perdit toute présence d'esprit.

« Après tout, dit-elle, je suis de l'avis de M. Leduc, et, si j'étais homme, je ferais volontiers la cour à cette demoiselle; car il n'y a vraiment rien de grave à dire contre elle, pour ceux du moins qui ne craignent pas les tailles *tournées*, et qui n'ont pas peur des enfants bossus.

— Comment? bossus! s'écria Sigismond qui, se voyant poussé à bout par les plaisanteries du chirurgien, finit par en prendre son parti et entreprit la défense de Marie-Thérèse. Mlle Baleinier n'est pas bossue, je pense.

— Elle! non; répliqua la dame toujours plus irritée, quoique l'épaule droite ne soit pas tout à fait aussi haute que l'autre; mais cela n'est rien pour un cœur bien épris. Seulement sa grand'tante avait une maison sur le dos, et tout le monde sait, — monsieur le major plus que personne, — que la bosse est une infirmité héréditaire qui ne se déclare souvent qu'à vingt ou vingt-cinq ans. Du reste, que m'importe que Mlle Baleinier soit droite ou bossue? Pour ce que j'en veux faire, elle sera toujours assez belle. »

Cette péroraison eut le plus grand succès et fit rire tous les assistants, excepté le malheureux Sigismond, qui étouffait de colère et ne savait que répondre.

On apporta du vin et des biscuits, et la conversation prit un autre cours.

« Vous êtes venu préparer l'histoire de la province? dit à Olivier le chirurgien-major, qui paraissait être, de l'avis de tous, le président et l'orateur de l'assemblée.

— Oui, monsieur, répondit Olivier, et l'on m'assure que la bibliothèque de Longueville contient les plus précieux manuscrits. »

Ici le chirurgien fut ravi de montrer sa science en public.

« J'ai vu ces manuscrits, dit-il. On en exagère l'importance. Ce sont des capitulaires de Charlemagne, des chartes de moines, recueillies pendant la Révolution par un vieux bénédictin qui vint chercher une retraite à Longueville. Au fond, c'est un pur radotage. Le seul homme avec moi qui ait fouillé dans ces profondeurs et déchiffré ces manuscrits enfouis sous quarante mille volumes, est un vieux bonhomme dont tout le monde se moque, et qui a l'innocente manie de feuilleter tous les bouquins du globe terrestre. C'est M. Vernon. »

A ce nom, Olivier tressaillit de joie. Il avait trouvé une occasion admirable de s'informer, sans qu'il parût

y prendre intérêt, des rapports que Vernon avait avec la famille de Marie-Thérèse.

« Quel est ce M. Vernon? demanda-t-il d'un air indifférent.

— C'est, dit le chirurgien, un vieil original qui vit seul avec ses livres et ne parle à personne, si ce n'est à Mme Baleinier et à Mlle Marie-Thérèse, sa fille, la même dont notre ami Sigismond est si passionnément amoureux.

— Encore! dit le lieutenant avec impatience.

— Excusez-moi, cher ami, continua le chirurgien en s'adressant à Leduc, si je rouvre une blessure mal cicatrisée. Je ne l'ai pas fait exprès, je vous jure.... Vernon est un ancien régent de rhétorique du collége, qui a soixante ans, trois mille livres de rente (un héritage tombé du ciel récemment), et qui vient de prendre sa retraite.

« Ce vieux bonhomme, qui est encore très-vert malgré son âge, et qui a passé sa vie à décliner *rosa, la rose*, s'est pris de belle passion pour deux choses, les seules, dit-il, qui vaillent la peine d'être regardées à Longueville... (madame Pont-du-Sud, ne vous fâchez pas) : c'est la bibliothèque et Mlle Marie-Thérèse. Les uns disent qu'il a pour elle des sentiments de père; d'autres, qu'il ne serait pas fâché de l'épouser.... Est-ce là ce qu'on dit, chère madame Pont-du-Sud?

— Est-ce que les affaires de cette demoiselle

m'intéressent? répliqua Mme Pont-du-Sud, indignée de voir revenir dans la conversation ce nom odieux.

— Bien plus, continua le chirurgien (ne vous agitez pas sur votre chaise, Sigismond, comme si j'allais vous appliquer un moxa), on dit que Marie-Thérèse et le vieux Vernon viennent d'acheter à Paris le trousseau du mariage, que l'affaire est dans le sac (ne roulez donc pas des yeux féroces, Sigismond!), que la mariée recevra de son futur époux un douaire de trente mille francs, et que jamais mariage n'aura été fait sous des auspices plus favorables. Marie-Thérèse est un ange, n'est-ce pas, messieurs? »

Tous les officiers présents en convinrent.

« Et vous, Sigismond, dites donc votre pensée tout haut. Mme Pont-du-Sud ne vous en saura pas mauvais gré. Le soleil n'est pas ennemi de la lune et souffre fort bien les étoiles.

— Major, dit le lieutenant, vous vous ferez quelque mauvaise affaire.

— Avec vous, mon cher, c'est impossible, répliqua le chirurgien. Il ferait beau voir que je vinsse découdre à coups de sabre une peau qui m'est si chère et qui est si précieuse à tous nos camarades. Comment oserais-je recoudre la boutonnière que vous m'auriez contraint de vous faire? Franchement, est-ce le métier d'un chirurgien de faire les plaies ou de les guérir? Répondez.

— Allez toujours, dit le lieutenant. J'aurai ma revanche plus tard.

— Quand vous voudrez, cher ami. L'école de Salerne dit qu'une bonne saignée, appliquée à propos, rafraîchit le sang, ranime l'intelligence et calme les passions brutales. Pour revenir au vieux Vernon, c'est un bonhomme très-extraordinaire, qui est frugal comme un loup dans les bois, et généreux comme un seigneur devrait l'être. Il n'a envie de rien, à ce qu'il dit du moins, il ne va voir personne, il vit comme un ermite, il va se promener dans les bois; il revient tout chargé d'un tas de petits cailloux et les range méthodiquement dans sa chambre à coucher. Il ramasse des médailles de cuivre, d'argent, de bronze, qui représentent Numa, la nymphe Égérie, Louis XIV, Vercingétorix, le consul Titus Manlius Torquatus ou Sardanapale. Il étudie les insectes, les fleurs, les oiseaux, les herbes; il prépare des traités sur l'entomologie, la magie, l'astrologie, la dyspepsie, l'apoplexie, que sais-je encore? Il annonce une grande histoire de Longueville durant l'époque mérovingienne et une dissertation qui « fera époque dans la science, » comme disent les journaux de Paris, sur les antennes des hannetons. Mais son chef-d'œuvre, son vrai chef-d'œuvre, qu'il vous montrera si vous savez vous insinuer dans ses bonnes grâces (ne frémissez pas, Sigismond : pourquoi monsieur ne s'insinuerait-il pas dans les bonnes grâces du vieux Vernon, s'il désire faire

connaissance avec la belle Marie-Thérèse?), son chef-d'œuvre est l'histoire raisonnée, analytique, logique, métaphysique, philosophique, sophistique et dialectique des douze premiers abbés de Longueville depuis 783, date de la fondation de l'abbaye, jusqu'à 940, date de la mort de l'abbé Hugon le Vénérable, si célèbre dans nos annales. Justement, notre ami Sigismond, qui a la science en horreur (est-ce vrai, Sigismond?), n'a pas eu la sagesse ou la patience de demander communication du précieux manuscrit, de sorte que vous pourrez aisément le gagner de vitesse.

— Vraiment, major, dit le lieutenant, vous êtes insupportable, mon cher.

— Insupportable! dit l'autre, parce que je prévois que monsieur votre ami verra Mlle Baleinier, que, l'ayant vue, il en deviendra amoureux comme nous tous, et qu'étant amoureux d'elle il voudra s'introduire dans la place?

— Taisez-vous, libertin! » interrompit alors Mme Pont-du-Sud, visiblement contrariée de l'insistance du chirurgien à parler de sa rivale.

Tout à coup une voix s'éleva de l'autre bout de la table. C'était celle de M. Isidore Borel, propriétaire et membre du conseil municipal de Longueville, à qui personne n'avait encore fait attention et qui était venu, vers le milieu du dîner, s'asseoir sans bruit à la table de MM. les officiers.

« Messieurs, dit cette voix, il ne faut pas vendre la peau de l'ours avant de l'avoir jeté par terre. Vous parlez de gagner l'amitié de M. Vernon. Je ne veux pas médire d'un vieillard pour qui vous paraissez avoir tant d'estime et qui la mérite à si juste titre; mais....

— Attention! dit tout bas Sigismond à son voisin Olivier. La vipère va siffler.

— Mais, continua Isidore Borel d'une voix sourde et grave comme s'il avait eu quelque devoir à remplir envers le genre humain, M. Vernon est l'homme du monde le plus difficile à aborder; il est sombre, il est défiant, il est un peu maniaque. Sa science prétendue dont on fait ici tant de cas lui a tourné la tête. Au fond, c'est un vieux fureteur de bouquins, dont les connaissances ne vont guère au delà de l'art de lire la lettre moulée. C'est....

— Monsieur, interrompit le chirurgien, n'avez-vous pas eu quelque discussion avec M. Vernon au sujet d'un camp de César?

— Oui, dit Borel un peu embarrassé, je crois me souvenir que nous n'étions pas d'accord. Il s'appuyait sur des textes prétendus dont il avait à mon avis faussé le sens....

— Et, continua l'implacable chirurgien, n'avez-vous pas publié quelque mémoire dont l'Académie des inscriptions a condamné les conclusions?

— Vous avez raison, monsieur, répondit le conseil-

ler municipal en lançant un regard furieux à son interlocuteur. Mais comment pouvez-vous savoir ?...

— Et, ajouta le chirurgien, qui paraissait se plaire à embarrasser Isidore, n'avez-vous pas pris part à quelque discussion dans le conseil municipal, où M. Vernon fut fort maltraité par ses confrères et surtout par le député de l'arrondissement ?

— Après tout, monsieur, dit Isidore, qu'importe que l'Académie des inscriptions m'ait donné tort en donnant raison à M. Vernon ? Tout le monde sait que messieurs les académiciens ne brillent ni par la science ni par la pénétration ; et depuis le jour fameux où l'un d'eux prit un four à chaux pour une ancienne basilique.... D'ailleurs le texte des *Commentaires* de César est précis :

Castra posuit apud Lemovicenses....

et le reste que je pourrais citer ici. César dit fort bien que la montagne sur laquelle il a campé s'abaissait en pente douce vers la rivière. N'est-ce pas justement le signalement de la colline sur laquelle on a bâti Longueville ?

— Ma foi, dit le chirurgien, je n'ai pas le texte dans la mémoire, mais l'avis contraire de M. Vernon et de l'Académie me fait supposer qu'il subsiste au moins quelque doute.

— Mais le texte, monsieur ? voyez le texte ! s'écria Isidore exaspéré.

— Mais l'avis de M. Vernon et de l'Académie! cria encore plus fort le chirurgien.

— Eh! messieurs, de grâce…. » dit Mme Pont-du-Sud.

Un cri s'éleva dans l'assemblée contre les deux orateurs. Mais ce cri ne fit qu'enflammer encore la fureur du malheureux Isidore.

« Parbleu! s'écria-t-il d'une voix qui domina tout le tapage, il faut que vous soyez stupide pour…. »

Au mot de « *stupide,* » le chirurgien l'interrompit.

« Vous dites, monsieur? »

Mais Isidore une fois lancé ne pouvait plus s'arrêter. Comme un coursier fougueux il ne connaissait plus le mors. Il répéta :

« J'ai dit qu'il fallait que vous fussiez stupide !

— Savez-vous, monsieur, dit le chirurgien, que vous êtes un drôle, et qu'il ne tient à rien que je vous jette cette bouteille à la tête? »

A ces mots, les voisins se levèrent, et le festin menaçait de finir aussi mal que celui des Centaures et des Lapithes, lorsque le vieux Pont-du-Sud, qui sans rien dire suivait attentivement de l'œil toute cette scène, saisit brusquement la bouteille et l'arracha des mains du chirurgien.

« J'espère, dit-il d'un ton doux mais ferme, que monsieur le major voudra bien ne casser la tête à personne dans ma maison. Au dehors, je n'ai rien à dire et ne m'y oppose nullement. Et vous, monsieur, dit-

il au pauvre Isidore, qui tremblait de tous ses membres et commençait à déplorer son imprudence, monsieur le major est homme d'épée, vous êtes homme de plume; vous lui devez des excuses. Allons, il faut vous exécuter.

— Qu'il me fasse des excuses sur l'heure, dit le major en grinçant des dents, ou je vais le jeter à coups de pied hors de cette maison.

— Allons, monsieur, vous le voyez. Il le faut! » continua le pacificateur Pont-du-Sud.

M. Isidore Borel fut forcé de céder. Pour échapper à un traitement encore plus désagréable, il se hâta de faire les excuses les plus profondes et les plus déshonorantes.

« C'est bon, dit le major, n'y revenez pas. »

Puis, entre haut et bas :

« Voilà, dit-il à son voisin, ce qu'on gagne à introduire ici des drôles de cette espèce. »

Borel avala l'affront sans répliquer et sortit deux minutes après.

Olivier se pencha alors vers son ami Sigismond, et lui dit tout bas :

« Est-ce que votre table d'hôte est toujours aussi amusante qu'aujourd'hui?

— Pas toujours, répondit le dragon, mais quelquefois. Nous sommes tous de très-bons enfants, très-faciles à vivre; mais on n'aime pas à être émoustillé.

— Quel est ce chirurgien-major qui n'a presque pas quitté la parole pendant le dîner?

— C'est l'homme le plus spirituel du régiment.

— Il est tard, dit Olivier. Allons faire un tour de promenade. »

Quand ils furent sortis de l'hôtellerie :

« Viens, dit Jean-Sigismond Leduc à Olivier, je veux te montrer quelque chose. Je n'ai pas de secret pour toi. »

Olivier avait grande envie de se refuser aux confidences d'un camarade retrouvé ce soir-là par hasard, et en qui il voyait un rival.

« Si c'est affaire de femme, répondit-il, garde tes confidences. Secrets de femme, coups de langue, coups d'épée, tout cela marche de compagnie. Vois plutôt Mme Pont-du-Sud. Elle n'a pas prononcé dix paroles, et elle en a dit assez pour faire, comme dit le proverbe, battre ensemble quatre montagnes.

— Bah! dit le lieutenant, Euphémie est une mauvaise langue à qui personne ne fait attention.

— Euphémie! En êtes-vous déjà là?

— Pas tout à fait encore, dit le dragon; mais tu as bien vu sa jalousie quand Childebert parlait de mes amours avec Marie-Thérèse. »

Le nom de Mlle Baleinier si familièrement prononcé déplut fort à Olivier; mais dissimulant sa colère sous un sourire forcé :

« Quoi! Marie-Thérèse aussi! où s'arrêteront tes conquêtes?

— Je n'en sais rien moi-même, dit en riant Leduc. Vois-tu, dans la cavalerie, nous rencontrons bien peu de cruelles. Est-ce le cavalier qu'on aime, ou le cheval? On n'a jamais pu savoir.

— Tu lui as dit que tu l'aimais?

— Moi! non. »

Olivier respira plus librement.

« Crois-tu, continua Sigismond, qu'il soit si facile de lui parler? Sa mère est une vieille bavarde à qui l'on peut dire tout ce qu'on veut; mais Marie-Thérèse, peste! c'est autre chose. Lui parler d'amour! J'ai souvent essayé en plaisantant, mais la petite princesse a toujours soin de mettre en tiers le vieux Vernon dans la conversation, et si tu savais quel cerbère c'est que ce vieux-là! Ses yeux froids me magnétisent et me gèlent jusqu'au fond de l'âme. En revanche, j'ai beaucoup écrit, et même c'est à ce sujet que je veux te consulter.

— Ah! ah!

— Oui, j'ai mis à la poste ce matin même une petite lettre qui forcera, j'espère, cette belle silencieuse à me répondre enfin quelque chose. Tiens, en voici le brouillon que j'ai conservé. Viens chez moi, il fait nuit, nous allumerons la bougie et je vais te lire ma lettre. Remarque d'abord que c'est la cinquième ou la sixième de cette espèce. Mais celle-là est décisive. Je propose un enlèvement, et je demande une réponse.

— Décidément, dit Olivier, tes amours m'ennuient. Je vais dormir. Tu me feras ta lecture demain. »

Et, sans écouter les supplications du dragon, il rentra chez lui, ferma soigneusement la porte pour ne pas être dérangé, et s'accoudant à la fenêtre, il regarda la maison de Mme Baleinier. Ce qu'il vit, et qui décida de sa destinée, je vous le dirai bientôt.

XIII

Du sieur Jean Vernon, de M. de Fontanes, de Sa Grandeur l'évêque de Laon et de Louis XVIII.

En 1782, naquit à Soissons le sieur Jean Vernon, fils légitime de sieur Mathieu Vernon, et de dame Catherine Vernon, née Barberin, son épouse.

Le sieur Mathieu Vernon, boulanger, ruiné par le *maximum* et par les mesures révolutionnaires au moyen desquelles la Convention sauva la France en 1793, mourut de chagrin vers la fin de ladite année, laissant à la dame Catherine Vernon (née Barberin), son épouse, le soin de nourrir, élever, former aux bonnes lettres et à la morale Jean Vernon, fils unique et légataire universel de toutes les dettes de son père.

La veuve qui était, heureusement, une femme très-laborieuse et encore plus économe, prit soin d'élever son fils comme s'il avait dû être chargé du gouvernement de la République française, une et indivisible.

Grâce aux leçons d'un prêtre insermenté qui trouva souvent un asile sous son toit pendant la période de la Terreur, elle fit enseigner à son fils le latin, le français et l'histoire ; et comme la science lui paraissait le plus sûr moyen d'arriver aux honneurs, à la gloire et à la fortune (lecteurs, excusez cette bonne femme, elle vivait au temps de la première république), elle fit vœu de ne rien épargner pour l'avancement de son fils dans les arts et dans les sciences.

En quoi ses vœux ne furent pas entièrement exaucés, car le bon curé dont Jean Vernon était le sacristain bénévole, ne pouvait enseigner ce qu'il ignorait lui-même, et, en dehors du bréviaire, sa science était courte comme la laine d'un mouton frais tondu. Cependant le jeune homme ayant montré, sinon un vrai talent, du moins une rare volonté d'apprendre, devint très-vite, en ces temps où le peuple français, tout occupé de se défendre des rois à coups de baïonnette, avait peu de temps à donner aux études paisibles, un savant en *us* et en *os*, qui faisait l'orgueil et la joie du département de l'Aisne en général, et de la ville de Soissons en particulier.

Quand les victoires des soldats de la République eurent éloigné l'ennemi, les écoles se reformèrent, et Jean Vernon, fils de Mathieu Vernon, à peine âgé de dix-huit ans, fut chargé à son tour de l'éducation de ses concitoyens.

C'était un jeune homme de taille moyenne, sec de

complexion, noir de cheveux, pâle de visage, d'humeur douce et bienveillante, de caractère ferme et arrêté, qui avait senti de bonne heure la misère, et qui l'avait supportée avec la patience et la fierté d'un stoïcien. Comme il était trop faible pour labourer la terre, trop âgé et trop pauvre pour apprendre un métier nouveau, trop peu exercé pour aller à la bataille, ce qui était en ce temps-là le seul moyen de gloire et de fortune, et trop fier pour solliciter, il se trouva heureux d'être choisi par ses concitoyens pour être professeur de l'École centrale du département.

S'il avait appris peu de chose du curé, il avait beaucoup étudié les livres, — les anciens surtout, et il s'était pris de bonne heure du plus vif enthousiasme pour les idées et la civilisation des Grecs et des Romains. Platon, Cicéron, Démosthènes, Tacite, étaient ses oracles, et le mot liberté qu'on lit à toutes les pages de leurs livres immortels lui faisait battre le cœur de joie et d'orgueil.

Comme il avait le caractère fort entier malgré sa douceur, et l'esprit extrêmement logique, il ne tarda pas à vouloir mettre en pratique ses théories. Il en résulta qu'en peu de temps il parvint à déplaire à presque tous ses chefs. Ce fut à qui ferait le plus de rapports sur ses opinions connues et inconnues, et à qui lui prêterait les plus sinistres projets contre la sûreté de l'État, et en particulier de la dynastie impériale.

M. le préfet ne tarda pas à le prévenir que la police avait les yeux sur lui et qu'on lui conseillait de montrer plus de modération. Mgr l'évêque, fraîchement revenu de l'émigration, et qui se montrait fort dévoué à S. M. Napoléon I^er, empereur des Français, roi d'Italie, protecteur de la Confédération du Rhin, ne dédaigna pas d'écrire à Paris que l'instruction publique dans le département de l'Aisne et la conduite des générations nouvelles étaient entre les mains d'un païen et d'un jacobin ; qu'on en verrait bientôt le fâcheux effet, et qu'il ne répondait plus de rien si l'on ne mettait fin à ce scandale par la destitution du coupable.

S. Exc. M. de Fontanes, grand maître de l'Université, poëte de l'école de l'abbé Delille, orateur de l'école de Massilon, ministre de l'école de Chamillart, ami de Chateaubriand et de Napoléon (indivis), partisan de l'ordre à tout prix, se hâta de profiter de l'avis donné par Mgr l'évêque de Laon, fit son rapport à Napoléon entre Austerlitz et Iéna, et destitua sur-le-champ, — *hic et nunc*, — comme disait Vernon, le païen et jacobin professeur, — ce qui fut fort applaudi par toutes les âmes dévotes du département.

C'est bien fait. Pourquoi déplaire à l'Église quand il est si facile de vivre et de prospérer en se mettant à son service ? Vernon destitué obtint par grande faveur et tolérance d'élever une école particulière, sorte d'asile pour les enfants au-dessous de six ans, et d'enseigner

à lire. Du reste, il ne perdit rien de sa bonne humeur et de sa tranquillité habituelles. Il ne se plaignit de rien, ne fit aucune démarche pour rentrer en grâce et vécut dans une paix profonde avec sa mère et ses élèves jusqu'à la chute de l'Empereur.

Une seule fois, il perdit quelque chose de son air paisible, ce fut pendant la fameuse campagne de France. La garde nationale de Soissons prit les armes et se battit courageusement contre les Prussiens. Vernon, s'enrôlant avec les autres, fit le coup de fusil contre les Cosaques et eut même l'honneur d'être cité pour son courage dans un ordre du jour du maréchal Macdonald.

Après l'abdication de Fontainebleau, Vernon, n'ayant plus rien à faire, rentra dans ses foyers, et eut le plaisir de voir M. le préfet de l'Aisne prendre la poste, se précipiter sur Paris, y entrer en même temps que S. M. Louis XVIII, roi de France et de Navarre, se jeter aux pieds de ce monarque adoré, protester de son dévouement qui n'avait jamais souffert aucune atteinte et obtenir pour prix de sa peine le titre de conseiller d'État.

Dans le même temps, Mgr l'évêque de Laon, non moins dévoué que M. le préfet du département de l'Aisne, et non moins pressé de montrer son dévouement, faisait antichambre aux Tuileries, attendant la sortie de Mgr le comte d'Artois, ou de Mgr le duc d'Angoulême, ou de Mgr le duc de Berry, ou de

Mme la duchesse d'Angoulême, ou, — quand ces personnes augustes demeuraient dans leurs appartements, — de M. le duc de Blacas, ami intime de Sa Majesté. Il faut se hâter d'ajouter que les peines et fatigues de Mgr l'évêque ne demeurèrent pas non plus sans récompense, car il eut, aussi bien que M. le préfet, un avancement mérité, et devint archevêque par la protection de Mme la duchesse d'Angoulême : tant il est vrai que le dévouement aux princes est un métier plus productif que les lettres et les sciences.

Quant au jacobin Vernon, il obtint pour tout potage la permission de vivre, c'est-à-dire qu'on ne ferma point son école. Et il n'en demandait pas davantage.

Six ans plus tard, c'est-à-dire en 1820, je ne sais quelle petite ville du centre de la France eut l'idée de fonder un collége communal et de l'opposer aux petits séminaires des environs. C'était une idée toute révolutionnaire et jacobine qui ne pouvait venir qu'à MM. les libéraux. Aussi l'administration de ce temps-là eut-elle grand soin de décourager par ses lenteurs le conseil municipal, les souscripteurs et les fondateurs du nouvel établissement. On leur demanda tant de garanties de moralité, de solvabilité, de capacité, de dévouement à la dynastie, à l'Église et à M. le préfet, que le conseil municipal faillit donner sa démission et jeter le manche après la cognée. Mais enfin, encouragé par Benjamin Constant, Laffitte, la Fayette et quelques autres chefs du parti libéral, le conseil

municipal de C*** parvint à fonder son collége, et tout d'abord lui donna pour professeurs une demi-douzaine d'hommes dont aucun n'avait su plaire à la grande et toute-puissante Congrégation.

Jean Vernon fut désigné des premiers et reçut l'énorme traitement de quinze cents francs, en échange duquel il devait donner aux petits citoyens de C*** un résumé de toutes les sciences divines et humaines, car on le chargea tout ensemble de leur enseigner les mathématiques, la chimie, la physique, la philosophie, l'histoire, l'orthographe et plusieurs autres belles choses dont j'ai oublié la nomenclature.

C'est vers cette époque qu'on place le grand événement de la vie du vieux professeur.

Sa mère venait de mourir. Malgré sa timidité et sa sauvagerie ordinaires, Vernon fut forcé de chercher ailleurs une société et une amitié qu'il avait trouvées jusqu'alors dans sa propre maison. Parmi ses collègues se trouvait un pauvre diable encore moins favorisé que lui de la fortune, et qu'on appelait Baleinier. En revanche, il avait épousé une jeune femme d'une beauté rare, aussi pauvre que lui, et qui avait été éblouie par la science de son mari.

Mme Baleinier, malgré ses manières un peu vulgaires et sa passion de connaître les affaires du prochain et de les raconter au public, ne tarda pas à tourner la tête au pauvre Jean Vernon. Si elle s'en aperçut ou non, l'histoire ne le dit pas. Vernon était d'ailleurs

trop honnête homme pour essayer de tromper son ami; mais il était aussi trop passionné pour ne pas aimer toute sa vie et pour ne pas tâcher de vivre toujours près d'elle. Il se lia donc, sans calcul et sans arrière-pensée, de l'amitié la plus étroite avec les deux époux, et eut occasion de leur rendre quelques-uns de ces services que les pauvres gens se rendent beaucoup plus volontiers que les riches. Leur amitié lui était si précieuse, ou, pour mieux dire, il aimait tant Mme Baleinier (sans se l'avouer, peut-être), qu'il ne put se résoudre à vivre loin d'eux lorsque le hasard, en 1825, envoya Baleinier au collége de Longueville.

Vernon se hâta de solliciter une place de professeur au même collége, afin de reprendre cette délicieuse vie à trois qui faisait rire leurs voisins, mais qui ne fut jamais troublée par aucun soupçon ni par aucune intrigue coupable. En 1829, Baleinier mourut, laissant une fille, Marie-Thérèse, que Vernon se chargea d'élever comme si elle eût été la sienne propre. De son côté, la veuve, ouvrière habile avant son mariage, se hâta, étant sans ressources, de fonder un magasin de modes, qui fut en peu de temps le plus achalandé de Longueville.

Il semble qu'après la mort de son ami, aucun obstacle ne dût empêcher Jean Vernon d'épouser Mme Baleinier ou tout au moins de lui en faire la proposition. Un scrupule singulier et qui peindra au naturel la délicatesse de cette âme d'élite, l'empêcha d'y penser. Il

craignit, connaissant les plaisanteries que quelques provinciaux avaient faites sur sa liaison avec les deux époux, que le mariage ne parût un moyen de régulariser des relations déjà anciennes, et un affront à la mémoire de son ami. De plus, il avait déjà quarante-sept ans, et Mme Baleinier trente-trois. Il était habitué à la voir tous les jours, à l'entendre, à lui obéir : qu'aurait pu lui donner de plus le mariage?

Un phénomène plus singulier encore, si l'on ne savait combien l'amour est loin de se régler sur l'estime, c'est l'empire absolu que Mme Baleinier avait eu sur lui dès le premier jour et qu'elle conserva jusqu'au dernier. La bonne dame, tout attachée qu'elle était à son ami, ne pouvait lui faire le sacrifice d'aucune de ses paroles. Eût-il dû lui en coûter la vie, elle voulait donner son avis sur le prochain, et le donnait en effet sans que les sages conseils du vieux Vernon pussent l'en empêcher. Ce philosophe, ferme sur tout le reste et incapable de faiblesse, n'osait lui résister, et ni le bavardage obstiné de Mme Baleinier, ni ses coups de dent, ne pouvaient le dégoûter d'elle. Quoiqu'il comprît tout, il pardonnait tout et n'adorait pas moins.

Au temps où commence cette histoire, si l'enchantement était toujours le même, l'enchanteresse avait perdu depuis longtemps toute sa beauté; mais Vernon la voyait toujours des mêmes yeux, quoiqu'elle eût quarante-cinq ans et lui soixante. N'est-ce pas le

privilége des grandes âmes d'être seules capables des grandes passions?

Un autre lien, plus fort peut-être que cet inviolable et pur amour, le retenait encore près d'elle. C'est à lui, c'est à ses économies prêtées à propos qu'elle devait sa petite fortune ; car Mme Baleinier n'aurait jamais pu, ne possédant rien, commencer son commerce de modiste, si Vernon ne lui avait prêté trois mille francs, amassés en vingt-cinq ans d'économie. Trois mille francs ! ceux-là seuls peuvent comprendre ce que vaut une pareille somme, qui ont lutté toute leur vie contre une misère sans remède. Quand Mme Baleinier eut fait fortune, c'est-à-dire réuni à grand'peine quarante ou cinquante mille francs, elle rendit à Vernon son argent, qu'il se hâta de placer en rentes sur l'État, pour en faire la dot de Marie-Thérèse.

Incapable de penser à lui-même, le vieux philosophe s'était attaché de cœur à cette enfant qu'il avait vue naître, qu'il avait fait sauter sur ses genoux, et dont il avait fait lui-même toute l'éducation. C'était sa fille par l'adoption, sinon par le sang. Lui qui n'avait jamais eu de jeunesse, et qui avait si péniblement disputé sa vie au monde, il se sentait revivre dans cette aimable et blonde fille. Dès qu'elle sut lire et écrire, il voulut diriger lui-même ses lectures, tant il craignait qu'une idée fausse ou vulgaire ne vînt à se glisser dans ce jeune esprit. Comme il n'avait pas grande opinion de la sagesse et de la prudence de Mme Ba-

leinier, il évita soigneusement de laisser Marie-Thérèse aux mains de sa mère. En cela il fut aidé par l'instinct de la bonne dame, qui avait en ses lumières la plus grande confiance, et, ne connaissant aucune science, si ce n'est l'écriture, désirait avant tout que sa fille devînt une savante.

Marie-Thérèse devint donc une savante, comme le voulait sa mère ; non pas savante à la manière de Bélise et de Philaminte, mais comme un esprit libre et cultivé qui apprend à raisonner de tout, et qui ne s'en rapporte qu'à lui-même sur toutes les questions ; savante, c'est-à-dire libre et éclairée. Dès qu'elle eut quinze ans, Vernon jugea nécessaire de l'initier à ses propres recherches et aux études profondes qu'il faisait sur l'histoire de Longueville.

Car cet homme si parfait avait un défaut : il faisait l'histoire de Longueville. Qui est-ce qui ne fait pas l'histoire de Longueville? qui est-ce qui n'a pas sa manie favorite, son dada, sa fantaisie étrange?

Un hasard inespéré l'ayant fait, en 1840, héritier d'une fortune de trois mille livres de rente, Vernon eut le moyen de satisfaire sa passion favorite. Il se hâta d'associer sa fille adoptive à son œuvre, dont il comptait bien lui faire partager la gloire et le profit. Marie-Thérèse était chargée d'analyser tous les livres, manuscrits, chartes, capitulaires et actes notariés où se trouvait prononcé le nom de Longueville ou de l'une des familles qui habitaient le pays. Pour flatter l'inno-

cente manie de son vieil ami, la jeune fille consentit à faire d'interminables recherches sur la généalogie de ses concitoyens et se livra à des lectures qui auraient rebuté un élève de l'École des chartes. Elle apprit l'histoire, l'archéologie, la géologie, la cosmographie, le blason; elle aurait appris la trigonométrie, le grec et le latin, si Vernon en avait eu la fantaisie. Heureusement, en dehors de son histoire de Longueville, c'était un homme sensé et qui se garda bien d'étouffer sous un amas de connaissances inutiles l'esprit vif, aisé, naturel de son élève.

Cependant Marie-Thérèse était beaucoup moins célèbre à Longueville par sa science que par sa beauté, quoique cette beauté même ne fût pas sans défaut. Un seul trait la distinguait vraiment de tous ses concitoyens : c'était une bonté de caractère et une discrétion sans exemple, — deux vertus qu'elle avait reçues de la nature et de Vernon plutôt que de sa mère. Un sage disait : « Donnez-moi une femme borgne et sans nez, sotte, crochue, bossue, bancroche; tout cela n'est rien, pourvu qu'elle soit bonne, discrète et d'humeur gaie. » Ce sage était un mari.

A ce compte, Marie-Thérèse était une fille accomplie. Son seul défaut était de se montrer quelquefois à la fenêtre, et de voir sans colère l'admiration de MM. les officiers du 30ᵉ de dragons.

XIV

Viens, oh! viens dans une autre patrie,
Viens cacher mon bonheur!

Il était huit heures du soir. Jean Vernon, assis devant son bureau, regardait son manuscrit d'un air pensif.

« Oui, dit-il, c'est bien l'origine de Longueville. *Longa villa*, une longue maison de campagne. Un carré long, une grande ferme comme les Romains savaient les construire. La médaille qu'on a trouvée sur le haut de la colline le prouve assez, aussi bien que les briques sous lesquelles elle était cachée. *Q. M. S.* Ces trois lettres sont évidemment le nom du propriétaire et sa profession. *Q.* Évidemment est la première lettre de Quintus; *M.* pourrait bien être la première de Metellus; mais de quel Metellus? La famille des Metellus s'est éteinte de bonne heure à Rome. Quelque rejeton a-t-il repoussé dans les Gaules? C'est possible; mais c'est bien invraisemblable.

« Que dit dom Calmet? Hum! hum! Je me méfie de ces bénédictins. Beaucoup d'érudition; peu de critique. Que dit Niebuhr? Celui-là, c'est autre chose. Dom Calmet croit à tout. Niebuhr, lui, ne croit à rien. Voyons un peu. *M!* »

Ici, Vernon se frappa le front.

« Eh! parbleu! j'y suis. C'est un client de la famille des Metellus qui a pris le nom de son maître. Quintus Metellus.... Rien n'est plus clair. S. veut dire *sutor*, cordonnier. *Quintus Metellus, sutor.*

« Maintenant, que dit la médaille? ».

Il en était là de son discours lorsque la porte s'ouvrit, et Marie-Thérèse entra, suivie de sa mère.

« Viens ici, mon enfant, dit le vieux professeur; il n'y a que toi qui puisses me tirer de peine.... allons, assieds-toi, et vous, ma chère madame Baleinier, écoutez ceci.

— Laissez là vos livres, dit la dame. J'ai quelque chose d'important à vous dire.

— Bah! dit Vernon, il n'y a rien de plus important que de savoir ce que faisaient nos grands-pères. Tu vois cette médaille, Marie-Thérèse....

— Ce que j'ai à vous dire, reprit Mme Baleinier un peu offensée du peu d'attention qu'il donnait à ses discours, n'est pas seulement important; c'est une grande nouvelle.

— Une nouvelle! répliqua le savant. Et de quelle qualité est votre nouvelle? A-t-on découvert le véritable auteur des *Lettres de Junius?* ou le fondateur de Toulouse? ou le nom du Masque-de-Fer? »

La dame haussa les épaules.

« Je devine, continua Vernon. Mme Raisinet avait mis aujourd'hui sa robe blanche?

— C'est de Marie-Thérèse qu'il s'agit, répondit Mme Baleinier.

— Ah! ah! dit Vernon, en posant sa médaille sur le bureau et tournant son fauteuil pour faire face à la dame.... Asseyez-vous donc, madame, et toi, Marie-Thérèse, prends cette chaise. Allez. Je vous écoute.

— Vous savez, dit Mme Baleinier, que ma fille est maintenant en âge de se marier.

— Je ne m'en étais pas aperçu.

— Elle aura dix-huit ans bientôt.

— Dix-neuf, chère madame. Je l'ai vue naître.... Eh bien, que concluez-vous de là?

— J'en conclus, dit la mère, qu'il faudra la marier bientôt.

— Pourquoi faire? demanda Vernon.

— Pour faire comme tout le monde.

— Ah! dit le vieillard qui sentit bien qu'il n'avait rien à répondre.... De sorte, mademoiselle, ajouta-t-il en regardant Marie-Thérèse, que tu veux te marier pour faire comme tout le monde?

— Moi! répondit la jeune fille en baissant les yeux, je n'ai rien dit de cela.

— Eh bien, si tu ne veux pas, pourquoi ta mère veut-elle t'y contraindre? N'avons-nous plus ni roi, ni charte, ni liberté constitutionnelle? »

De toutes les propositions qu'on pouvait faire au vieux philosophe, la plus désagréable était sans con-

tredit de marier sa pupille. D'abord, il pensait de bonne foi qu'elle ne trouverait jamais un mari digne d'elle. Ensuite, il faisait en lui-même cette réflexion un peu égoïste que, Marie-Thérèse mariée, il n'aurait plus personne qui voulût travailler avec lui à cette fameuse histoire de Longueville qui était son rêve.

« En deux mots comme en cent, dit Mme Baleinier, ma fille a trouvé un mari.

— Qui?

— Un lieutenant de dragons. »

Autre antipathie de Vernon. Il n'aimait pas le régime militaire, ayant vu dans sa jeunesse le gouvernement de Napoléon.

« De sorte, dit-il, que Marie-Thérèse va épouser un dragon. Belle affaire, quelque mauvais sujet criblé de dettes, quelque buveur d'absinthe.... »

Ici, Mme Baleinier qui n'avait pas la même antipathie, interrompit Vernon.

« C'est, dit-elle, un joli garçon et un jeune homme très-honorable.

— Ah! reprit le vieux professeur. C'est donc une affaire décidée?

— Mais non! puisque je viens vous consulter!

— Vous me consultez?

— Oui.

— Tout de bon?

— Oui, tout de bon!

— Mais là, bien sérieusement?

— Très-sérieusement!

— Eh bien, dit Vernon, mon avis est qu'il aille au diable. Le plus tôt sera le meilleur. Qu'en penses-tu, Marie-Thérèse?

— Moi! dit la jeune fille, je n'en pense rien. Je voudrais, avant de penser quelque chose, que M. Leduc eût d'abord fait sa demande.

— Elle n'est donc pas encore faite?

— Pas encore, dit la mère; mais bientôt.

— Comment? bientôt! on vous en a donc parlé?

— Pas tout à fait, mais....

— Au moins, l'on vous a insinué quelque chose?

— Oh! dit Mme Baleinier triomphante, nous avons mieux que ça. Le jeune homme a écrit.

— A vous?

— Non, mais à ma fille.

— Ah! ah! dit le vieillard en s'appuyant sur le dossier de son fauteuil, et regardant Marie-Thérèse d'un air *moitié figue et moitié raisin :* et tu reçois ses lettres?

— Il le faut bien, dit la jeune fille, puisqu'il les envoie par la poste. Je ne puis pas deviner ce qu'on m'écrit avant de l'avoir lu.

— Et, après l'avoir lu, tu l'approuves?

— Je l'approuve si peu, dit-elle, que je viens vous montrer sa lettre.

— Voyons, dit le vieillard en avançant la main....

Peste! quatre pages, et de la plus fine écriture. Jusque sur les marges ! »

Il déplia la lettre et lut :

« Mademoiselle,

« Voici la sixième lettre que je vous écris.... »

Ici le vieillard s'interrompit, et regardant sa pupille par-dessus ses lunettes :

« La sixième! dit-il. Où sont les cinq autres? »

Marie-Thérèse les tira de sa poche et les lui donna. Vernon continua :

«Que je vous écris, sans que vous m'ayez donné
« signe de vie. Les autres auraient-elles été intercep-
« tées.... »

(Le fat!)

«Interceptées par votre mère ou par ce vieil argus
« qui ne vous quitte pas un instant... »

(Vieil argus !)

«Et qui, dit-on, vous garde pour lui seul ? »

(Que veut dire ce drôle?)

«Mademoiselle, je vous aime plus que le ciel et
« la terre, que la mer et les étoiles. »

(Grand sacrifice !)

«Plus que la vie, et autant que l'honneur. Tous
« les soirs, je me promène sous vos fenêtres... »

(C'est bon à savoir.)

«Dans l'espérance de vous apercevoir. »

La lettre continuait sur ce ton pendant quatre pages. Vers la fin, Jean-Sigismond Leduc, emporté sans doute par son propre style, proposait assez nettement à Marie-Thérèse de l'enlever.

A cette conclusion imprévue, Vernon se mit à rire.

« J'ai vu, dit-il, quelque chose de semblable dans un opéra :

> Viens, oh! viens dans une autre patrie,
> Viens cacher ton bonheur!

« C'est là, Madame Baleinier, ce que vous appelez une demande en mariage?

— Mais, répondit la veuve un peu confuse, je n'avais pas lu la fin de sa lettre.

— Et toi, ma fille? continua Vernon.

— Moi, je l'ai lue, dit Marie-Thérèse en rougissant un peu, et c'est pour cela que je vous l'apporte.

— Et que penses-tu de M. le lieutenant de dragons? Ne trouves-tu pas que sa proposition est tout à fait galante? Allons, allons, je vois bien qu'il faudra que je m'en mêle et que j'aille dire son fait à ce jeune fat!

— Qui sait? dit timidement Mme Baleinier. Il est peut-être sincère.

— Sincère! Oui, parbleu! Comment ne le serait-il pas? Monsieur aime votre fille, et monsieur veut l'enlever. Voilà un grand honneur qu'il va vous faire. Allez, allez, ma chère amie, vous êtes un peu folle de

laisser lire de pareilles choses à votre fille, et si je n'étais pas aussi sûr d'elle que de moi-même....

— Après tout, répliqua Mme Baleinier, pourquoi ne l'épouserait-il pas? Ma fille n'est pas d'un sang, grâce à Dieu, qui....

—Qui soit indigne d'un lieutenant, n'est-ce pas ce que vous voulez dire ? Ma chère amie, vous avez la maladie de toutes les mères, qui veulent marier leurs filles à tout prix, fût-ce avec un chien coiffé. Il semble qu'on leur fasse trop d'honneur en épousant les demoiselles et prenant leur argent. Eh! morbleu! sachez rester filles. Vous serez mille fois plus heureuses et plus tranquilles.... Tiens, Marie-Thérèse, laissons cela et revenons à notre histoire de Longueville.

— Mais enfin, dit la mère, que faut-il que je fasse?

— Je m'en charge. J'irai voir ce jeune homme dès demain et je vous en rendrai bon compte.

— Au moins, dit Mme Baleinier, ne le découragez pas trop.

— N'ayez pas d'inquiétude. Et toi, Marie-Thérèse, que veux-tu que je lui dise?

— Moi, dit Marie-Thérèse avec un sourire indifférent, je m'en rapporte à votre sagesse.

— C'est bien dit. Et maintenant à l'ouvrage. Voici la préface de mon livre :

« Dès les temps les plus reculés, on a regardé comme
« un devoir étroit d'écrire l'histoire des ancêtres. Jus-

UNE VILLE DE GARNISON.

« qu'ici notre province si riche en monuments de tou-
« tes sortes, en brillants souvenirs, en œuvres d'art,
« en grands hommes, semblait avoir échappé à cette
« règle générale. Et cependant, de l'avis de tous,
« *gentium omnium consensu*, comme dit l'orateur ro-
« main, jamais terrain plus fertile ne s'était offert à
« l'ambition des historiens ; jamais moisson plus abon-
« dante à la faucille du savant. Ces hautes montagnes
« dont la cime verdoyante s'élève et se confond avec
« l'azur des cieux ; ces clairs ruisseaux dont l'eau lim-
« pide se perd dans de gras pâturages ; cette faune si
« variée dans ses produits, depuis le sanglier sauvage
« jusqu'à cet animal si doux qui fait l'ornement de nos
« campagnes et dont le suave bêlement se mêle vers
« le déclin du jour au chant du rossignol et aux aboie-
« ments des chiens ; ces ruines des vieux châteaux,
« ces antiques débris d'une féodalité qui n'est plus et
« dont le passé n'a pas toujours été sans gloire, tous ces
« souvenirs des civilisations disparues, mêlés et con-
« fondus avec les témoignages de la grandeur de la
« civilisation moderne, impriment à l'âme je ne sais
« quelle religieuse terreur et quelle mélancolie, par-
» tage ordinaire des générations qui ont vu comme la
« nôtre les dynasties succéder aux dynasties et une
« grande nation après de terribles orages renaître plus
« grande, plus belle et plus victorieuse encore. Il y a
« dans de tels spectacles.... »

A ce moment, Mme Baleinier reprenait l'avantage.

Pendant que le vieux professeur détaillait avec complaisance ses périodes étudiées, la dame étouffait à grand'peine ses bâillements, et Marie-Thérèse elle-même semblait mettre plus de complaisance que de zèle à entendre cette lecture. Enfin, n'y pouvant plus tenir :

« Décidément, dit Mme Baleinier, vous verrez ce jeune homme demain. »

Ce fut comme un seau d'eau froide jeté sur l'enthousiasme du lecteur. Il se leva brusquement, un peu blessé de cette interruption, et, baisant la main de Mme Baleinier, — usage auquel il ne manquait jamais, — il lui souhaita le bonsoir.

« Et moi, dit Marie-Thérèse en lui présentant son front, est-ce que vous me boudez ce soir ?

— Toi ! dit le vieillard en la serrant dans ses bras, ne suis-je pas ton meilleur ami ! que ferais-je sans toi ? Et que penserait la postérité qui attend de nous deux l'histoire de Longueville ? »

A ces mots, on frappa à la porte, et presque aussitôt un étranger l'ouvrit et parut sur le seuil. C'était Olivier.

XV

Histoire authentique du baron Gauthier Drachet de Chamborand.

Voici ce qui avait amené notre héros.

Olivier, accoudé à sa fenêtre, avait regardé longtemps dans la chambre du vieux Vernon, qui était située en face de la sienne ; il avait suivi tous les détails de la scène précédente sans entendre les paroles prononcées, et il réfléchissait.

« Voilà, pensa-t-il, une excellente occasion de faire ou de renouveler connaissance avec Mme Baleinier et avec Marie-Thérèse, et de faire en même temps ma cour à Vernon, qui paraît être le chef de la famille....

« Oui, mais il est un peu tard pour se présenter. Huit heures et demie ! Tout le monde à Longueville est couché ou va se coucher. Bah ! je me risque ! »

A ces mots il se hâta de prendre son chapeau, de traverser la rue et d'entrer chez le vieux professeur.

Son entrée étonna également Vernon, Marie-Thérèse et Mme Baleinier. Cette dernière ne le connaissait pas et les deux autres ne s'attendaient guère à sa visite. Cependant l'historien de Longueville s'avança poli-

ment et parut attendre avec curiosité les premières paroles du jeune homme.

« Monsieur, dit Olivier, c'est à M. Vernon que j'ai l'honneur de parler?

— Oui, Monsieur, répondit l'autre.

— Monsieur, continua Olivier d'un air modeste, je m'appelle Olivier Morand, et j'ai entrepris une histoire du Limousin. »

A ces mots, les yeux du vieux Vernon étincelèrent. C'était un confrère, un concurrent, un rival peut-être! Lui aussi voudrait faire l'histoire de Longueville! Cependant il faut lui rendre cette justice qu'il n'eut pas un instant de jalousie et que sa grande âme ne fut pas ébranlée par ce coup épouvantable qui pouvait renverser l'œuvre de toute sa vie.

« Monsieur, dit-il, en quoi puis-je vous être utile?

— On m'a dit, continua Olivier, que vous étiez le savant le plus célèbre de toute cette province, et je.... »

On a beau être libre, fier, indépendant, inaccessible à l'argent, à l'intrigue, à la crainte, ne rien aimer que la vertu, ne rien chercher que la justice et la vérité, on n'est pas insensible à la flatterie.

Vernon fut touché jusqu'au fond du cœur.

« Monsieur, dit-il d'un air modeste, on vous a trompé. J'ai fait, il est vrai, quelques recherches sur les antiquités de la province; j'ai publié quelques mémoires qui ont eu le bonheur de ne pas déplaire....

(Là il sourit avec une modestie orgueilleuse.)

«.... à l'Académie des inscriptions; mais je ne suis pas un savant dans le sens propre et réel du mot, *in proprio sensu*, comme dit Cicéron dans ses *Tusculanes*. Je ne suis qu'un chercheur quelquefois heureux, quelquefois malheureux, mais sincère et laborieux toujours; j'ose dire que je ne donne pas mes hypothèses pour des vérités démontrées et que mes solutions ne craignent pas l'examen.

— Je sais, Monsieur, ce que j'en dois croire, dit Olivier, et j'ai entendu citer de vous à Paris des conclusions qui auraient fait honneur à M. Champollion de regrettable mémoire.... Donc, Monsieur, pour revenir à l'objet de ma visite, je suis venu de Paris ce soir même dans le dessein de faire connaissance avec vous, si vous le permettez, et de vous demander des conseils et des renseignements pour l'histoire du Limousin. Tout le monde s'accorde à dire que personne mieux que vous....

— Je vous entends, Monsieur, interrompit modestement Vernon qui voulut couper court à de nouveaux compliments, et je suis tout prêt à vous montrer tout ce que contient notre pauvre bibliothèque. Venez me prendre demain chez moi, et nous irons ensemble faire cet inventaire.

— On m'a dit, Monsieur, continua Olivier, que vous aviez commencé vous-même une grande histoire de Longueville depuis les temps anciens jusqu'à nos jours, et le public paraît l'attendre avec une vive

impatience, si j'en crois plusieurs de vos concitoyens.

— Comment! s'écria Vernon qui jeta un regard de triomphe sur Mme Baleinier, le public l'attend avec impatience! »

Le pauvre savant étouffait de joie et d'orgueil. Il aurait voulu presser Olivier dans ses bras. Pour la première fois de sa vie, on lui rendait publiquement justice; et devant les deux personnes qu'il aimait le plus au monde. Olivier sentit bien qu'il avait touché juste, et voulant achever sa victoire :

« Je n'ose, Monsieur, ajouta-t-il, vous demander communication d'un livre dont le monde savant fait déjà si grand cas; mais....

— Mon cher Monsieur, dit le vieillard, entre confrères il n'y a pas d'indiscrétion. La vérité vient des brahmes, est faite par les brahmes et pour les brahmes. Asseyez-vous dans ce fauteuil, et je vais, si vous voulez, vous en lire un morceau détaché.

— Oh! Monsieur, dit hypocritement Olivier à qui la vue de Marie-Thérèse faisait prendre patience, je n'osais du premier coup vous demander une pareille faveur.

— C'est bon, c'est bon. Quel morceau voulez-vous que je choisisse? »

Olivier fit signe qu'il en laissait volontiers le choix à l'auteur.

« Eh bien, dit Vernon, je vais vous lire l'histoire

de la charte communale de Longueville. C'est une des plus anciennes chroniques du douzième siècle. »

Il ouvrit son manuscrit et lut :

«.... Dix ans après cette exécution....

(Il s'agit de la pendaison de trente bourgeois qui avaient refusé la dîme au clergé de Longueville et que Mgr l'évêque avait envoyés au gibet pour l'exemple.)

«.... Dix ans après cette exécution, un nouvel événement troubla la paix publique. C'était en 1150. Le seigneur Gauthier Drachet de Chamborand imagina de mettre une barrière en travers de la route qui va de Longueville à Limoges. Pour passer la barrière il fallait payer un sol parisis par chaque mulet ou cheval chargé de marchandises. Les bourgeois de Longueville que ruinait cet impôt, énorme pour le temps, prirent les armes et assiégèrent le baron dans son château. Gauthier Drachet de Chamborand fut secouru par les barons du voisinage, fit lever le siége aux bourgeois, en prit douze, tous marchands drapiers ou tisserands qui avaient été plus ardents que les autres à la bataille, et les renvoya chez eux après leur avoir coupé le nez, pour mieux les reconnaître, disait-il, s'ils revenaient jamais à la charge. L'un d'eux, Jehan Maillet, bon bourgeois qui était renommé, disent les chroniques du temps, pour sa vaillance et prudhomie, jura de se venger d'une manière éclatante. Il attendit que.... »

A ces mots, le lecteur fut interrompu. Mme Baleinier, qui s'était rassise, se leva pour fuir le fatal ma-

nuscrit qui la poursuivait toujours, et Marie-Thérèse fut forcée de se lever aussi.

Vernon, pressé de reprendre sa lecture, se hâta de lui dire ces deux mots :

« Bonsoir, chère Mme Baleinier. »

Il croyait en être quitte; mais à ce nom Olivier, qui avait feint jusque-là de ne reconnaître ni Marie-Thérèse ni sa mère, se leva brusquement, et s'avançant vers Mme Baleinier :

« Comment! s'écria-t-il. C'est vous, Madame, et je ne vous avais pas reconnue!

— Comment! c'est toi, mon pauvre Olivier, dit à son tour la dame. Qu'il y a de temps que je ne t'ai vu! Et ta mère, est-elle venue avec toi?

— Hélas! dit tristement Olivier, elle est morte depuis deux ans.

— Pauvre Agathe! reprit la veuve. Nous sommes tous mortels.... Marie-Thérèse, tu ne reconnais donc pas ton ancien ami, ton camarade de jeux, Olivier Morand? Viens ici, et donne-lui la main. Allons, Olivier, embrasse-moi et embrasse-la, je te le permets pour aujourd'hui. »

Olivier ne se fit pas prier, comme on pense, et la jeune fille lui tendit en rougissant une joue sur laquelle il appuya ses lèvres d'un air où il entrait quelque chose de plus que la politesse.

« Ce que c'est que de nous! répétait Mme Baleinier. J'ai vu ce garçon en jaquette.... et le voilà qui est plus

grand que père et mère. Comme il a grandi! Que fais-tu maintenant?

— Vous le voyez, Madame, dit Olivier en souriant, je fais l'histoire du Limousin.

— Mauvais métier! On ne devient pas millionnaire en barbouillant du papier. Un jeune homme n'a que deux partis à prendre : ou naître riche, ou le devenir. Voyons, qu'as-tu fait pour le devenir?

— Je vous avoue, dit Olivier en riant, que j'avais quatre-vingt-cinq francs il y a trois jours, et que depuis ce temps ma fortune est fort diminuée.

— Quatre-vingt-cinq francs! Si cela ne fait pas frémir! Tu ne mets donc rien à la caisse d'épargne? Allons, tu viendras nous voir souvent et nous causerons de cela. Il est temps, mon cher enfant, de faire des économies.... A propos, où demeures-tu?

— Juste en face, répondit Olivier.

— Ah! chez Mme Lebrun, une dévote, une mauvaise langue! Va, va, je te chercherai un autre logement.

— Mais non, mais non! répliqua vivement Olivier. Je suis fort bien là et j'y reste. Ne suis-je pas tout près de vous?

— Ah! petit flatteur! langue de vipère! » dit Mme Baleinier en souriant.

La bonne dame, tout entière à ses souvenirs, n'avait pas le moindre soupçon qu'on pût penser à sa fille au lieu de penser à elle-même.

Marie-Thérèse et Vernon ne s'y trompèrent pas. Tous deux avaient du premier coup d'œil reconnu Olivier. Le vieillard devina bien que l'amour ne devait pas être étranger à ces deux rencontres si voisines l'une de l'autre à Paris et à Longueville; mais il doutait encore. Tout occupé lui-même de son grand ouvrage, il pensait aussi qu'il ne serait pas impossible qu'Olivier eût autant de zèle que lui pour la gloire. En cela, il avait raison : Olivier aimait la gloire, mais il était assez jeune pour la mener de front avec l'amour.

Quand les dames furent sorties de la chambre du vieillard, il reprit sa lecture. Olivier l'écouta patiemment pendant trois quarts d'heure, et ne jugea permis de se lever qu'après le récit de la mort héroïque de Jehan Maillet, bourgeois de Longueville, qui fut empalé dans la cour du château de Chamborand.

« Mon cher enfant, dit Vernon, je vous lirai le reste un autre jour. Venez demain vers onze heures à la bibliothèque. Nous serons seuls et nous causerons de nos projets sans être dérangés par les discours des femmes; et, ajouta-t-il après un moment de réflexion, j'ai quelque chose à vous proposer qui ne vous déplaira pas, je l'espère. »

Les dernières paroles du vieux professeur avaient fort étonné Olivier. Il en rêva toute la nuit. L'air mystérieux qui accompagnait ces paroles lui donnait fort à penser.

« Que peut-il me proposer, disait Olivier, si ce n'est la main de Marie-Thérèse? Il n'a ni argent, ni crédit, ni influence ; et s'il en avait, je doute fort que sa première pensée fût de les mettre au service d'un inconnu. Mais, d'un autre côté, d'où vient qu'on dit qu'il veut l'épouser lui-même? Est-ce une calomnie?... Ah! j'y suis. Il veut que je travaille avec lui à l'histoire de Longueville. Oh! malheureux que je suis!

« Si je refuse, nous serons brouillés et mes affaires fort compromises du côté de Marie-Thérèse. Si j'accepte, me voilà forcé de rompre les engagements que j'ai pris avec l'éditeur. Je suis ruiné! »

Les craintes et les conjectures du jeune homme étaient également fausses. Vernon aimait trop la gloire pour admettre personne en partage. Olivier eut bientôt lieu de s'en assurer.

Le lendemain, dès onze heures du matin, il était exact au rendez-vous, et attendait dans la bibliothèque l'arrivée de son nouvel ami.

XVI

Comment on pétrit la pâte électorale.

La bibliothèque de Longueville est une des plus belles de toute la province. En 1790, les congrégations ayant été supprimées, les abbayes furent mises au service de la nation. Les livres des moines furent confisqués, vendus, dispersés, et quelques-uns emportés secrètement par des bibliophiles plus studieux qu'honnêtes. Par bonheur, Longueville étant situé dans l'intérieur des terres, à une distance fort raisonnable de toutes les invasions, le peuple français ne jugea pas nécessaire de fabriquer une caserne avec son abbaye, et ce monument de l'architecture du douzième siècle fut, grâce à la protection du peintre David (qui cependant n'était pas un fougueux partisan de l'art gothique), sauvé d'un grand désastre et d'une démolition totale.

David, envoyé en mission dans le centre de la France par le comité du salut public, déclara au conseil de la commune de Longueville (autrement dit, au conseil municipal) que la tête de chacun des citoyens conseillers lui répondait de la conservation de l'abbaye. Or, cette parole n'était pas vaine, car le citoyen Louis Da-

vid, ami du citoyen Robespierre, du citoyen Saint-Just et du citoyen Couthon, n'était pas de ceux dont on se moque.

Les livres des moines furent entassés dans les deux tours de l'abbaye, qui prit dès lors le nom de bibliothèque. On délibéra longtemps sur la destination qu'il fallait donner au reste des bâtiments. L'un voulait en faire un hôpital; l'autre, un grenier à foin. Mais on ne s'accordait pas.

La discussion durait depuis quelques années, quand un sous-préfet de l'empereur Napoléon jugea à propos d'en faire une sous-préfecture. Il obtint de ses chefs l'autorisation convenable, il fit voter deux cent mille francs par le conseil général, il tailla, rogna, meubla, démeubla, remeubla ouvrit des fenêtres, mura des portes, fit des écuries, et travailla si bien, si activement et avec tant de bonheur qu'après avoir dépensé les deux cent mille francs du conseil général, il eut à peu près terminé la démolition de la plus grande partie de l'abbaye.

Après quoi, content de lui-même, il rendit compte des travaux et fut nommé préfet.

La partie de l'abbaye qui eut le bonheur de résister à ses embellissements était la bibliothèque. Par ce reste de l'ancienne splendeur, on peut conjecturer combien sept siècles avaient amassé d'œuvres d'art et de richesses de toute sorte dans cette admirable abbaye. Aujourd'hui, la grande cour qui la sépare de la rue est parée d'herbes qu'aucun pied ne foule. Un portier en

garde l'entrée. Au fond de la cour, sont les deux tours principales de l'abbaye, à peu près intactes. Dans l'une, est la bibliothèque proprement dite, et dans l'autre, le musée.

Car Longueville a un musée. Parmi les objets d'art qui échappèrent à la pioche du sous-préfet, se trouvait une statue romaine d'un travail merveilleux. Elle représentait, dit-on, Aétius vainqueur d'Attila. Cette statue et quelques autres menus débris, classés par ledit administrateur sous le titre de « cruches cassées et tessons de bouteilles, » furent donnés au Musée du Louvre, qui envoya en échange un exemplaire moulé en plâtre de ses plus belles statues. L'objet le plus curieux du Musée de Longueville et le plus original est une immense pierre sculptée, sur laquelle se trouve représenté l'enfer dans le style naïf du moyen âge. Satan avec ses cornes ouvre une bouche immense qui vomit des flammes. Les rois, les reines, les évêques, les chevaliers, entrent pêle-mêle dans ce gouffre énorme, suivis à peu de distance par le Tiers-État. Tous les personnages sont nus. La couronne, le sceptre, les cheveux flottants, l'épée ou le simple bâton indiquent la profession, l'âge et le sexe. Deux moines ferment la marche, et le sculpteur a indiqué, avec un naturel parfait, la vraie cause de leur damnation.

Pendant qu'Olivier admirait les merveilles de l'art gothique, Vernon entra, et la conversation s'engagea d'abord sur la sculpture. On passa de là à l'architec-

ture, à l'histoire, et Olivier eut le bonheur d'exprimer des opinions et des sympathies assez semblables à celles du vieux professeur.

Enfin Vernon jugea nécessaire de s'expliquer.

« N'êtes-vous pas curieux, dit-il, de connaître la proposition que je voulais vous faire ?

— En effet, répondit Olivier.

— Je dois vous dire d'abord que vous m'avez au premier coup d'œil inspiré la sympathie la plus vive....

— Elle m'est bien précieuse dans un pays où je ne connais personne, répliqua le jeune homme.

— Oui, vous me plaisez, et je vais vous en donner une preuve. Connaissez-vous M. Brottier de Pierrefonds?

— Brottier de Pierrefonds?... Non.

— C'est le maire de Longueville, et mon ami, — autant du moins que son humeur et la mienne peuvent se convenir ; car on a dû vous dire que j'avais un caractère peu sociable.

— Heu ! dit Olivier, je n'ai entendu parler de vous qu'avec la plus grande estime.

— Bon ! bon ! ne vous mettez pas en frais pour me cacher ce que je sais mieux que personne. Donc, tout insociable que je suis et tout important qu'est Brottier, nos atômes se sont accrochés, Dieu sait comment. C'est un honnête homme, parfaitement loyal, — chose rare, — très-doux, un peu faible de caractère, mais plein de bonnes intentions, et dont l'ambition est de se faire élever un buste après sa mort par ses concitoyens re-

connaissants. Il compte sur la reconnaissance des hommes ; c'est un tic que je lui pardonne, parce qu'il ne fait de mal à personne....

« Or, mon ami Brottier, qui se fait appeler de Pierrefonds parce qu'il possède une propriété de ce nom, et qu'il croit avec raison que ce titre impose aux imbéciles, n'est pas seulement un homme de bien ; il veut, comme tant d'autres, recevoir sa récompense en ce monde. Il veut être député : autre tic, moins pardonnable que le premier. Il n'est pas de village brûlé dans l'arrondissement pour lequel il n'envoie deux ou trois mille francs, pas d'estropié à qui il n'envoie cent francs, pas de rue où il ne fasse mettre un réverbère. Il a depuis dix ans dépensé plus de quatre-vingt mille francs pour obtenir la confiance et l'amitié de ses concitoyens. C'est beaucoup pour une fortune qui ne va guère au-delà de quatre ou cinq cent mille francs. Enfin, si c'est un calcul, ce calcul a tous les effets d'une vertu.

— Eh bien, dit Olivier, il est populaire, je pense ?

— Pas du tout. Son rival, le député actuel, M. de Miramon, est cent fois plus habile. Il ne s'amuse pas, lui, à rebâtir les villages incendiés ; quinze jours avant les élections, il va voir chaque électeur à domicile. « Mon cher ami, vous avez un fils. Qu'en faites-vous ? — Pas grand'chose de bon. — Donnez-le-moi, je le mettrai dans l'administration. » (Car, comme vous savez, quand on n'est bon à rien, l'on administre.) L'autre consent, et l'on voit un grand dadais qui devrait

garder les vaches demander sa part du budget. Ceux qui n'ont que des filles sont invités aux bals de la préfecture et de la sous-préfecture. Les célibataires sont invités à dîner. On fait ripaille pendant quinze jours. Le lendemain des élections, chacun rentre chez soi, attendant avec impatience des élections nouvelles. Quelle lutte voulez-vous soutenir contre un homme qui tient table ouverte, et qui, pendant quinze jours entretient trois cuisiniers et six violons?

— Il faut y renoncer.

— Oui, mais Brottier ne veut pas renoncer, et moi, je ne veux pas qu'il renonce.

— Vous! dit Olivier étonné; mais quel intérêt?...

— C'est mon secret. Miramon est soutenu par le gouvernement. Il a pour lui tout ce qui pense et vote bien. Beaucoup d'autres sont indécis; il s'agit de les décider. Pierrefonds veut fonder un journal.

— Ah! ah!

— Oui, pour faire échec au préfet et au député qui sont unis comme deux doigts de la main, et qui ont un journal aussi, *l'Ordre public*. Ses amis et lui ont déjà réuni quarante mille francs. C'est plus qu'il n'en faut pour un journal qui paraîtra deux fois par semaine. Une seule difficulté nous arrête. Il nous faut un rédacteur, car Brottier n'est pas un génie du premier ordre. C'est un bel homme, bien élevé, et un bon homme, mais il a plus de bonnes intentions que d'orthographe.

— Et vous? dit Olivier.

— Oh! moi, c'est une autre affaire. Je n'ai plus l'ardeur du jeune âge, et je suis vieux ; je ne veux pas interrompre l'histoire de Longueville. Aussi ai-je décliné toutes les offres de Brottier. Voulez-vous être ce rédacteur que nous cherchons ? J'ai prévenu Brottier de l'offre que je voulais vous faire. Il y consent, et va vous le dire lui-même dans une demi-heure ; je lui ai donné rendez-vous ici.

— Avant tout, dit Olivier, quel est votre programme ?

— Bonne foi et liberté ! Rien de plus.

— Décidément, je suis des vôtres, dit joyeusement le jeune homme, heureux de vivre dans une ville où vivait Marie-Thérèse.

— Vous aurez deux mille francs comme rédacteur du journal et mille francs comme bibliothécaire. Car cette place dépend de Pierrefonds qui est maire de Longueville. Est-ce assez pour vous ? »

Olivier fit un signe affirmatif.

« Notre premier dessein, continua Vernon, est de montrer comment on a dilapidé les deniers publics au profit de M. de Miramon, député, de refaire l'histoire de l'établissement d'une garnison à Longueville, de montrer que l'entrée des dragons dans la ville a été suivie d'un redoublement de désordres nocturnes et diurnes, que le budget municipal a été triplé, qu'on s'est endetté de onze cent mille francs, le tout au profit de M. de Miramon, qui a vendu fort cher une baraque immense dont il ne savait que faire....

— Et la conclusion?

— La conclusion, dit Vernon, c'est qu'il faut renvoyer de Longueville, M. de Miramon et les dragons qu'il y a introduits.

— Vous haïssez donc beaucoup ces pauvres dragons? » demanda Olivier en riant.

Le vieillard fit une pause et dit :

« Je hais la force et le sabre. »

Le jeune homme ne poussa pas plus loin ses questions. Il crut avoir deviné le secret de Vernon. Se rappelant qu'on avait parlé de son mariage avec Marie-Thérèse, qui passait dans Longueville pour une chose décidée, il pensa que le vieillard avait eu connaissance des lettres du lieutenant Leduc, et que c'était la cause véritable de son antipathie contre tout le régiment de dragons. Il se promit bien dès lors d'entretenir cette aversion avec soin et d'éloigner autant que possible son ami Jean-Sigismond.

Il se trompait dans ses conjectures. Vernon était jaloux en effet de la tendresse de Marie-Thérèse, mais jaloux comme un père et non comme un mari ou un amant. Jalousie de père, — moins rare qu'on ne pense.

Il songeait avec douleur qu'il lui faudrait un jour tenir la seconde place dans le cœur de sa fille adoptive, et il détestait par avance celui qui devait lui enlever la première.

Jean-Sigismond ou Olivier, peu importe. Pour lui, c'était tout un. Il voulait garder Marie-Thérèse près

de lui. De tout le reste nul souci : égoïsme excusable dans un vieux célibataire.

De son côté, Olivier était ravi de faire la guerre aux dragons qui lui disputaient Marie-Thérèse. Un orage se préparait donc à fondre sur ce brave régiment. Vernon et Olivier, pour ne partager avec personne la tendresse de Marie-Thérèse, le maire de Longueville, pour démolir le député, son rival, allaient chercher querelle à MM. les officiers, et les flots d'encre allaient couler, en attendant les flots de sang. De l'encre au sang la distance n'est pas toujours si grande qu'on le croit. La main qui tient la plume doit aussi savoir tenir l'épée. Bataille ! bataille ! c'est la loi éternelle. La justice et la vérité sont à ce prix.

XVII

A quoi sert de porter des soupes et de donner quelques vieilles paires de bottes.

M. le maire de la commune de Longueville entra dans la bibliothèque, ce qui interrompit la conversation, ou plutôt les réflexions des deux nouveaux amis. C'était un grand homme, assez gros, d'un aspect imposant, et très-semblable à un capitaine de carabiniers. Un grand nez droit, aux narines ouvertes, des sourcils noirs et

épais, une moustache plus épaisse encore, complétaient la ressemblance et lui donnaient un air terrible.

Au fond, c'était l'homme du monde le plus doux et le plus pacifique. Il avait peu d'esprit, parlait beaucoup et mal, offrait sa protection à tous les gens de sa connaissance, usait de vingt finesses « noires, mais cousues de fil blanc, » suivant le mot du receveur des contributions directes, mentait quelquefois, promettait toujours, ne voyait d'obstacle à rien, et, dans la pratique, agissait aussi peu que possible.

Il dépensait en public beaucoup d'argent et le regrettait en particulier. Il pansait son cheval lui-même, brossait et pliait ses habits, gardait la clef de sa cave et de ses armoires, ne laissait traîner sur les meubles ni un bas, ni une chemise, et ne buvait que de l'eau.

Malgré son avarice, il était ambitieux. Son vrai nom était Brottier. A ce nom bourgeois il avait ajouté celui de Pierrefonds. Son père ayant été préfet sous le premier empire, il se croyait obligé de tenir son rang, — source de mille ennuis. C'est ce qui l'avait conduit à être maire. Plus tard, il voulut être député. Les électeurs de Longueville ne pouvaient pas faire moins, à son avis, pour le fils d'un ancien préfet.

Un premier échec ne le découragea point. Il comprit seulement la nécessité de plaire à MM. les électeurs, gens difficiles à contenter. Son concurrent donnait des bals et des dîners ; Brottier imagina de se faire philanthrope. Il fut le *petit Manteau bleu* de Longue-

ville. Il porta des soupes en secret ; il donna de vieux souliers percés ; il offrit de vieilles bottes sept fois ressemelées ; il fit des discours sur la charité ; il visita les hospices ; il fréquenta les écoles ; il fit des discours de distribution de prix ; il embrassa tous les morveux du pays en leur posant des couronnes sur la tête ; enfin il se présenta une seconde fois, et fut battu plus complétement que la première.

Il jugea dès lors qu'à la bienfaisance il fallait joindre quelque autre moyen de faire parler de lui. De là le profond désir de fonder un journal qui mît ses vertus et ses talents en lumière. C'est vers ce temps qu'Olivier arriva dans Longueville.

Après les présentations réciproques et les premiers compliments, M. Brottier de Pierrefonds s'assit, fit signe aux deux autres de s'asseoir aussi, mit la main dans son gilet, et dit à Vernon :

« Nous sommes seuls ?

— Oui, répondit Vernon. C'est moi qui ai les clefs de la bibliothèque en attendant qu'on nomme un bibliothécaire. Je vais fermer la porte, et personne n'entrera. Au reste, il serait bien étonnant que quelqu'un voulût se présenter aujourd'hui : il ne vient pas ici trois personnes en six mois.

— Bien, dit le maire. Monsieur, continua-t-il, en s'adressant à Olivier, vous devez connaître la proposition que j'ai l'intention de vous faire ?

— Je la connais, monsieur.

— Il s'agit, dit le maire, en élevant le menton et se posant de trois quarts devant Olivier,— il s'agit de fonder un journal qui défende à Longueville les intérêts de la science, des arts, des lettres, de la civilisation, et qui pousse l'arrondissement tout entier dans cette voie du progrès indéfini où la divine Providence semble avoir voulu guider le genre humain.

« Car vous n'ignorez pas, monsieur, ni vous, mon respectable ami, que le bien ne se fait jamais seul, que les nations ne peuvent pas être livrées à elles-mêmes, que ce sont de grands enfants qu'il faut conduire par la main de peur qu'ils ne descendent et se brisent au fond des abîmes, et que ce rôle est surtout réservé aux esprits d'élite que Dieu semble avoir semés sur la terre à de trop rares intervalles. »

Ici le maire s'arrêta pour se moucher et reprendre haleine. Olivier garda son attitude impassible. Le vieux Vernon se pencha vers son oreille, et dit :

« Prenez patience ; le préambule est un peu long, le brave homme se croit déjà à la tribune ; mais la suite vaudra mieux. »

M. le maire ayant mis son mouchoir dans sa poche, reprit la parole en ces termes :

« Mais de même que l'âme ne va point sans le corps, de même, pour faire comprendre au peuple ses vrais intérêts moraux, il faut d'abord l'entretenir de ses intérêts matériels, de ses budgets et de l'emploi qu'on en fait. Ce sera, cher monsieur, le principal objet de nos

études, car il est juste que nous opposions une digue au torrent dévastateur des dépenses départementales, un frein à l'ardeur impétueuse d'un député qui abuse de la confiance de ses concitoyens....

— Mon cher ami, interrompit Vernon, ne perdons pas ici des phrases qui seront mieux placées dans le journal, et venons au fait. Ce jeune homme vous convient-il ? Il est savant, il est modeste, il entre dans nos projets....

— S'il en est ainsi, dit le maire, monsieur, vous êtes des nôtres.

— Puisque l'affaire est faite, dit Vernon, entendez-vous dès aujourd'hui sur l'organisation du nouveau journal. Je vais chez un de mes amis pour l'entretenir d'une affaire pressée. A bientôt, monsieur Morand. »

Et il sortit.

« Vernon est un peu bizarre, dit le maire à Olivier, mais c'est un homme bien respectable, et qui m'est dévoué par-dessus tout. »

(L'habitude de ce brave homme était d'assurer que tout le monde lui était dévoué. Cette innocente manie lui avait valu beaucoup d'ennemis, car peu de gens aiment et pratiquent le dévouement à autrui, et, comme dit Alphonse Karr, entre deux amis intimes comme Oreste et Pylade, personne ne veut être Pylade, c'est-à-dire l'ami dévoué, mais tout le monde veut être Oreste, à qui l'on se dévoue.)

« Entre nous, continua Brottier, c'est moi qui lui ai

donné le plan de cette grande histoire de Longueville qu'il prépare depuis si longtemps, et c'est moi qui lui ai montré les principaux manuscrits sur lesquels s'appuie son récit. C'est un honnête homme, pour qui je compte bien faire un jour quelque chose. Ce n'est pas qu'il m'ait rien demandé, car il est fort désintéressé, mais j'aime à surprendre mes amis. Vous-même, mon cher monsieur, vous êtes jeune, et quand vous aurez besoin de moi, vous n'avez qu'à parler.

— Oh! dit Olivier, je vous remercie, je n'ai pas d'ambition.

— Vous avez tort, jeune homme, vous avez tort. Mais enfin, si vous changez d'avis, un bon coup d'épaule ne peut pas nuire, et je suis à vous tout entier. »

Olivier le remercia, un peu choqué déjà des offres si bienveillantes de son nouvel ami. De son côté, Brottier sortit bientôt, persuadé qu'il s'était acquis à peu de frais un nouveau dévouement.

XVIII

Elle est si distinguée!

Béni soit Abou-el-Hamedi, l'inventeur du café! Grâce à lui, la sainte, noble et innombrable race des paresseux d'Orient et d'Occident pourra goûter éternellement les ineffables délices du repos et de la douce flânerie. Sans le café, l'eau-de-vie sa compagne, l'absinthe qui les précède et la bière qui les suit, que deviendraient les loisirs des garnisons françaises? que deviendraient tant de braves gens, avocats, avoués, notaires, gens de lettres, gens de plume, gens d'épée, pour qui les heures du jour sont si longues et si insupportables? Vive, vive à jamais Abou-el-Hamedi, le bienfaiteur du genre humain!

Par un privilége tout particulier, le vieux Pont-du-Sud tenait à la fois la pension de MM. les officiers de dragons et le Café militaire. Celui-ci avait trois fenêtres du côté de la place d'Armes, et les paisibles habitants de Longueville voyaient au travers d'un nuage de fumée les visages belliqueux des joueurs de billard. On entendait le choc des billes, les observations de la galerie, les plaisanteries triomphantes des vainqueurs et les répliques aigre-douces du vaincu.

Il était une heure de l'après-midi ; les officiers, réunis après déjeuner, lisaient les journaux, jouaient, buvaient, parlaient politique, et, d'une voix de commandement, criaient :

« Pierre, deux bouteilles de bière ! »

Pierre était le garçon de confiance de Mme Pont-du-Sud ; quelques-uns même ajoutaient : « son ami le plus intime. » Mais c'est une calomnie qui ne mérite pas qu'on la relève. Si la calomnie n'était qu'une médisance, on peut dire que Pierre avait mérité cet honneur par sa discrétion. Dans tous les cas, l'affection que lui portait Mme Pont-du-Sud ne faisait aucun tort à ce qu'elle devait au chirurgien-major Childebert, — lequel était un vrai philosophe, d'une égalité d'âme admirable, et tout à fait insensible aux aiguillons de la jalousie ; du moins, c'était son opinion, mais nous avons vu qu'il redoutait fort la concurrence de notre ami Jean-Sigismond Leduc.

Ce jour-là, après déjeuner, le lieutenant Leduc, feignant une affaire pressée, était sorti le premier de l'hôtellerie, et, rentrant par une autre porte, s'était glissé mystérieusement dans la chambre à coucher d'Euphémie. Après une heure d'attente, il vit entrer la dame, qui d'abord parut extrêmement surprise et même un peu scandalisée de le trouver là.

Le lieutenant, sans se laisser déconcerter par ce mauvais accueil, s'avança d'un air dégagé, la fit asseoir, et lui dit :

« Voyons, chère Euphémie, ne vous fâchez pas et ne soyez pas cruelle pour l'homme qui vous aime le plus sur la terre.

— Laissez-moi, monsieur, dit Euphémie, je suis indignée de votre conduite. Vous me compromettez, monsieur. Voyez, tout le monde, à toute heure, peut entrer ici : Pierre, Pauline, mon beau-père, que sais-je encore? Voulez-vous qu'on vous trouve à mes genoux? »

(Le lieutenant, en effet, s'était mis à genoux, et lui baisait les mains de l'air le plus tendre et le plus passionné.)

« Ce n'est pas tout, continua-t-elle. Vous m'aimez, dites-vous? qui me le prouve? on vous voit faire la cour à toutes les femmes. Hier encore, — osez dire le contraire, — n'avez-vous pas écrit à cette petite mijaurée de Marie-Thérèse? »

Leduc rougit et voulut protester.

« Ne mentez pas, dit la dame; j'ai vu la lettre.

— Vous!

— Oui, moi. J'étais dans le cabinet de la directrice de la poste quand le paquet s'est fait, et j'ai reconnu l'adresse et l'écriture. Osez nier que vous ayez écrit! »

Le lieutenant balbutiait. Que répondre à une preuve aussi convaincante?

« Ainsi, vous me trahissez! dit-elle d'un ton pathétique; et pour qui? pour une petite fille qui n'a qu'une ombre de beauté, qui est maigre comme un échalas,

(n'en croyez rien, lecteur,) sotte comme un panier percé, qui rit toujours pour montrer ses dents, et qui....

— Oh! dit le lieutenant, ravi de détourner l'orage de sa tête, elle est si distinguée! »

A peine eut-il lâché ce mot imprudent qu'il s'en repentit et se mordit la langue. Être distinguée, c'est le plus bel éloge qu'on puisse faire d'une fille en province.

L'auteur de cette histoire s'est demandé souvent quelle pouvait être l'essence de ce don quasi divin, qui est si apprécié à Longueville. Il a consulté diverses personnes des deux sexes et n'a jamais pu obtenir une réponse satisfaisante. Ce qu'il a cru comprendre, c'est qu'un ton précieux, une voix affectée, « la voix des dimanches, » des coudes serrés contre le corps, une démarche sautillante et des lèvres pincées, sont les caractères les plus généraux de cette maladie, dont il n'espère d'ailleurs guérir aucune de ses aimables concitoyennes.

Donc l'épithète de « distinguée, » appliquée à Marie-Thérèse, — qui n'y avait d'ailleurs aucun droit, — mit le comble à la fureur de Mme Pont-du-Sud.

« Distinguée! dit-elle; une fille de rien, à qui je commande mes chapeaux, et qui se trouve trop heureuse de me vendre ses rubans! une petite pie-grièche qui fait la savante parce qu'elle a reçu des leçons de ce vieux fou qui aurait dû épouser la mère et qui va

bientôt épouser la fille! une laideron qui n'a pas six sous vaillant!

— Euphémie! chère Euphémie! je vous aime! s'écria le lieutenant agenouillé.

— Vous m'aimez! qui vous l'a permis, monsieur? Vous êtes bien hardi de le faire et bien plus hardi encore d'oser me le dire, à moi, une honnête femme, — à qui personne n'a jamais manqué, entendez-vous? Vous m'aimez! Je vous trouve plaisant, monsieur! Savez-vous à qui vous parlez? Et si Mlle Baleinier s'est moquée de vous, croyez-vous trouver près de moi des consolations? Qui êtes-vous, monsieur? un lieutenant de dragons! la belle affaire! Des capitaines, monsieur, ont offert de me conduire à la mairie; des chefs d'escadron ont soupiré à mes genoux comme vous y soupirez vous-même, et je les ai tous repoussés; et vous viendriez m'offrir ce qu'a dédaigné Mlle Baleinier!

— Euphémie! chère Euphémie, je vous aime! » répéta Jean-Sigismond Leduc.

Cette voix, ce regard suppliant, produisirent enfin quelque émotion dans le cœur de Mme Pont-du-Sud. Elle s'adoucit un peu et lui dit :

« Ingrat!...

— Madame, cria Pauline au travers de la serrure, on vous demande. Venez vite!

— J'y vais, » cria Mme Pont-du-Sud encore tout émue.

Et malgré les instances du lieutenant elle sortit la

première. Il ne tarda guère à suivre son exemple, et, étant arrivé dans la rue sans que personne l'eût aperçu, il entra par une autre porte dans la salle du café.

Peut-être le chirurgien-major avait-il quelque soupçon de ce qui venait de se passer, car il recommença ses attaques de la veille contre son rival.

« Vous savez l'événement de la journée? dit le chirurgien à son voisin, en regardant Sigismond.

— Non, répliqua l'autre. Contez-nous donc ça, Childebert.

— Il paraît que ce pauvre Leduc a écrit une lettre à une jeune demoiselle.

— Oh! oh! dit le voisin.

— Ah! ah! dit un autre.

— Hi! hi! dit un troisième.

— Fichtre! ajouta un capitaine, il a du style, le lieutenant! »

Les joueurs de billard s'arrêtèrent un instant pour mieux entendre le discours du chirurgien.

« Faut-il tout dire? » demanda celui-ci à Sigismond.

— Eh! dites tout ce qu'il vous plaira, mauvais plaisant, et allez au diable, répliqua celui-ci, qui n'osa pas cependant lui imposer silence quoiqu'il en eût grande envie.

— Or, cette jeune demoiselle, continua Childebert, correspond-elle à son amour, ou n'y correspond-elle pas? C'est la question, *that is the question*, comme dit Malbrouk. Sigismond croit qu'elle correspond ou cor-

respondra, avec le temps, puisqu'il n'a pas perdu courage. Il fait des vers, il fait de la prose, il prend sa plus belle orthographe et sa plume la mieux taillée, il rôde sous les fenêtres, il lorgne le balcon, il soupire en voyant le rideau qu'une servante écarte, il fait les yeux doux à la mère Baleinier, il caresse le chien ; enfin il est bête comme un amoureux. Est-ce vrai, Sigismond?

— Allez au diable! répéta le lieutenant.

— Mon Dieu, n'en rougissez pas, mon ami, continua le chirurgien. Napoléon lui-même n'en faisait pas d'autres quand il était dans l'artillerie. Après ça, vous me direz qu'il est allé à Sainte-Hélène. Je comprends l'argument, mais on peut très-bien bâiller sous un balcon et promettre un cierge à la sainte Vierge pour qu'une fenêtre s'ouvre à minuit, sans aller à Sainte-Hélène et sans perdre l'empire. Tenez, vous par exemple, Sigismond, vous ne perdrez jamais ni la France, ni l'empire et vous n'irez jamais à Sainte-Hélène. Cherchez pourquoi, mon cher.

— Major, dit le lieutenant, vous avez la plus belle platine des temps modernes.

— Soit, mais il n'en est pas moins vrai que vous avez écrit hier à Mlle Baleinier pour la sixième fois, et que la jeune demoiselle se fait des papillotes avec votre correspondance. »

Mme Pont-du-Sud, qui n'avait pas de secrets pour le chirurgien, s'était hâtée de lui raconter la décou-

verte qu'elle avait faite dans le bureau de la poste aux lettres. Le major, de son côté, se hâtait d'envenimer l'affaire pour brouiller Sigismond avec Mme Pont-du-Sud.

« Des papillotes ! s'écria Sigismond, que la colère gagnait. Qu'en savez-vous, major ?

— Bon ! dit le chirurgien, il voudrait nous persuader qu'il a du succès ! Allons donc, mon cher, on connaît ces *poses*-là.

— Voulez-vous parier, dit Sigismond, qui avait perdu tout son sang-froid, qu'avant un mois, je vous inviterai à prendre un punch dans ma chambre avec elle ?

— Je tiens le pari, monsieur, » dit alors un homme qui venait d'entrer sans bruit, et que Sigismond n'avait pas aperçu.

Le lieutenant se retourna, et se trouva en face de M. Vernon.

A cette vue, quoiqu'il eût le courage de la jeunesse et de son métier, il ne put s'empêcher de pâlir.

Le vieux Vernon, aussi pâle que lui, le regardait avec des yeux étincelants.

Il y eut un instant de silence. Tous les spectateurs étaient émus. On connaissait l'affection paternelle du vieillard pour Marie-Thérèse, et l'on s'attendait à des paroles violentes.

Sigismond, troublé de cette rencontre imprévue, répondit au hasard :

« De quoi vous mêlez-vous, monsieur?

— La jeune fille de qui vous parlez est ma pupille, dit Vernon d'une voix calme et grave. Son père me l'a confiée au lit de mort. Qui l'offense m'offense. Vous me devez des excuses, monsieur.

— Des excuses! dit le jeune homme en haussant les épaules. Proposer des excuses à un dragon! Vous êtes fou! »

Un froid et terrible sourire se dessina sur les lèvres du vieillard.

« Vous aimez mieux des coups de pistolet, dit-il. Eh bien, soit!

— Je ne me bats pas contre un vieillard.

— Soyez tranquille, reprit Vernon. J'ai fait le coup de feu avec les Prussiens dans la campagne de France, et je connais le pistolet aussi bien que vous.

— Mais.... dit Sigismond, toujours embarrassé d'un duel où il avait un tort si évident, et ne pouvant se résoudre à faire des excuses.

— Vous me ferez croire, monsieur, dit le vieillard d'une voix stridente, que vous n'avez de courage que contre les femmes et les absents.

— Ah! c'en est trop! s'écria Sigismond furieux. Monsieur, je suis à vos ordres.

— Bien! dit l'autre. Comme l'affaire est déjà trop publique il importe d'en finir au plus tôt. Nous irons chez un de vos camarades qui nous prêtera des armes. Quatre de ces messieurs voudront bien nous servir de

témoins : deux à vous, deux à moi. Dans une heure tout sera terminé. Sortons, monsieur. »

Ils sortirent aussitôt, en compagnie de quatre officiers que Sigismond avait désignés, et du chirurgien Childebert qui alla chercher sa trousse. Tous ensemble allèrent dans le petit bois de Montreux, à un quart de lieue de Longueville. C'est là que devait se vider la querelle.

XIX

Un duel à la carabine.

La rencontre inopinée du vieux Vernon et du lieutenant Leduc n'a rien d'extraordinaire. On a vu qu'il était sorti de la bibliothèque, laissant Olivier aux prises avec M. Brottier (de Pierrefonds), maire de Longueville. Il était, quant à lui, tout préoccupé d'un projet plus important que celui d'élever M. le maire à la députation.

Beaucoup moins séduit que Mme Baleinier par la lettre du dragon, il avait craint que cette correspondance avec Marie-Thérèse ne fût à la fin remarquée (tout se remarque dans les petites villes), qu'on ne vînt à s'étonner qu'une jeune fille reçût tant de lettres de la même écriture, et toutes marquées du timbre de

Longueville, qu'on ne soupçonnât de qui elles venaient, ou que le dragon, toujours indiscret, ne fût disposé à s'en vanter, et que l'honneur de Marie-Thérèse ou du moins sa réputation ne finît par souffrir quelque atteinte de tant de langues féminines conjurées contre elle, car à Longueville pas plus qu'en aucun lieu du monde l'indulgence des dames n'est acquise aux personnes de leur sexe.

Il voulait donc aller droit au dragon, lui montrer sa lettre, le prier de ne plus écrire, et si le dragon s'obstinait (ce que le vieux Vernon avait peine à croire), eh bien! il serait toujours temps « de lui donner une leçon. » De quelle nature était la leçon que lui réservait le vieillard, c'est ce que Vernon lui-même ne savait pas encore; mais, à voir l'émotion et la colère qu'il avait ressenties en apprenant l'audace du dragon, il est probable que l'entretien ne se serait pas borné aux paroles.

Il avait bien, à la vérité, prévu le cas où le dragon se déclarerait tout disposé à demander la main de Marie-Thérèse, et où, par suite, il serait impossible de le traiter en ennemi; mais cette demande, qui n'aurait laissé aucun prétexte au ressentiment du vieillard, était le coup le plus sensible qu'on pût lui porter.

Quoi! sa fille adoptive épouserait un dragon, errerait de garnison en garnison à la suite de son mari, irait mourir peut-être en Afrique, ou en Allemagne, ou en

Italie! Et c'est pour un pareil destin, pour la misère (car elle avait à peine vingt ou vingt-cinq mille francs de dot, et la solde d'un officier est fort peu de chose) qu'il l'aurait élevée avec tant de soin et de tendresse! En quelques mois elle lui deviendrait étrangère! Il ne serait plus pour elle qu'un affectueux souvenir, pareil à celui qu'on accorde au premier venu qu'on a rencontré dans le coupé d'une diligence! Plutôt que d'accorder volontairement sa main au dragon, Vernon aurait mieux aimer couper la gorge à celui-ci.

C'est dans ces dispositions, non pas tout à fait belliqueuses, mais à coup sûr peu conciliantes, qu'il était allé chercher Sigismond au Café militaire: et le destin avait voulu qu'il arrivât juste au moment où l'infortuné lieutenant, poussé à bout par les plaisanteries du chirurgien, proposait son déplorable pari.

Il est aisé de deviner que la malveillance naturelle du vieux professeur se changea très-vite en une haine violente et un profond désir de vengeance. Peut-être aussi n'était-il pas fâché d'un duel, qui, quoique fort éloigné de son caractère doux et pacifique, serait comme un fossé entre Marie-Thérèse et le pauvre Sigismond.

Quoi qu'il en soit, et avant d'avoir eu le temps de réfléchir, il se trouva engagé dans cette querelle de façon à ne pouvoir se dégager aisément. Comme d'ailleurs, sous des apparences de bonhomie, il était au fond très-ferme et très-résolu, il fit hâter le combat,

de peur que la police, prévenue, n'eût le temps de séparer les deux adversaires.

Sigismond, beaucoup moins échauffé, et sentant d'ailleurs qu'il avait tort, aurait voulu prévenir un éclat qui le brouillait irrévocablement avec Marie-Thérèse. « La belle affaire que je me suis mise sur les bras! pensait-il. Si ce vieux-là me tue, on se moquera de moi, et avec raison, car j'ai fait une furieuse sottise; et si je le tue, lui, ce sera bien pire encore; on me reprochera éternellement sa mort. Qui aurait jamais cru que ce vieux cracheur de latin fût homme à prêter le collet sous le moindre prétexte? Ces choses-là n'arrivent qu'à moi. »

Tout en faisant ces réflexions, il marchait toujours vers le lieu du combat. L'un de ses témoins, vieux capitaine qui servait de témoin à presque tous les duels du régiment, eut l'idée d'arranger l'affaire.

« Voyons, dit-il, lieutenant, vous n'êtes pas un ogre, et vous n'avez pas envie de brûler la cervelle à ce vieux-là; tendez-lui la main, et que tout soit fini! Vous avez fait vos preuves ailleurs, et franchement, aujourd'hui, vous avez tort.

— Je le veux bien, dit Sigismond, mais il demande des excuses; c'est trop.

— Comme vous voudrez, » dit le capitaine.

Il n'y eut pas d'autre tentative de conciliation jusqu'à ce qu'on fût arrivé sur le terrain. Là, le capitaine qui avait déjà parlé s'avança du côté de Vernon, et lui dit :

« Monsieur, notre ami.... »

Vernon l'interrompit.

« Veut me faire des excuses pour son insolence et pour la lâcheté avec laquelle il a offensé une jeune fille sans défense?

— Pas précisément, monsieur; mais....

— Eh bien! je ne me contenterai pas de moins, dit le vieillard. Chargez les armes, messieurs, je vous prie.

— Ce vieux-là est entêté, dit le capitaine à l'autre témoin, en chargeant les pistolets, mais il a raison ; à sa place, je ferais comme lui. »

Quand les pistolets furent chargés, le capitaine fit encore une observation :

« Messieurs, dit-il, ces pistolets sont à moi. Notre ami Sigismond les a essayés la semaine dernière; c'est un trop grand avantage. »

Les autres témoins parurent frappés de cette objection.

« Eh bien, dit Vernon, si le lieutenant a un fusil de chasse, je vais prier un de ces messieurs d'envoyer chercher le mien, et nous aurons un duel irrégulier, mais loyal, comme à la Louisiane. Nous entrerons dans le taillis, chacun par une extrémité; MM. les témoins s'écarteront à quelque distance et donneront le signal. Chacun de nous alors cherchera son adversaire et lui donnera la chasse comme à une bête fauve. »

Les témoins voulurent faire des objections.

« J'accepte, » s'écria Sigismond.

On alla chercher les fusils; ils furent chargés avec soin et remis aux combattants, qui se placèrent aux deux extrémités opposées du bois. Le signal fut donné et la chasse commença.

Ce n'était pas sans raison que Vernon avait préféré ce genre de combat. Il était bon chasseur et bon tireur. Pendant que Sigismond le cherchait au travers du taillis, le vieillard, un genou en terre comme le premier rang des fantassins devant une charge de cavalerie, immobile, l'œil et l'oreille au guet, épiait le moindre bruit, s'attendant bien que l'impatience naturelle à la jeunesse pousserait son adversaire en avant.

Tout à coup, à sa droite et en tournant la tête, il aperçut Sigismond qui s'avançait à pas de loup, le corps penché en avant, et qui lui présentait le flanc.

C'est une agréable situation que celle d'un homme qui va tirer un coup de fusil sur son semblable!

Je dois dire, dussé-je faire tort au vieillard, qu'il était là-dessus d'une tranquillité admirable. Vrai philosophe, qui considérait ce que nous appelons la vie et la mort comme de simples modifications de la substance éternelle. Vivre ou mourir, lui était à peu près indifférent.

Mais de même qu'il n'était attaché à la vie que par les services qu'il pouvait rendre à ses amis, — ou au genre humain, par exemple quand il écrivait l'histoire

de Longueville, — de même il était fort peu ému de l'idée d'ôter la vie à son semblable.

Il tira le premier. La balle frappa la main gauche du lieutenant et brisa le doigt annulaire.

« Touché, » dit Sigismond qui visa son adversaire, guidé par la fumée du coup de fusil, et tira à son tour.

La balle atteignit Vernon à l'épaule et le renversa. Il fit de vains efforts pour se relever. Son fusil tomba de ses mains, et il se vit forcé de suspendre le combat.

Pendant ce temps, Sigismond, qui l'avait vu tomber, appela les témoins et le chirurgien-major, qui se tenaient à l'écart, attendant avec inquiétude le résultat des deux coups de fusil. Tous accoururent et relevèrent le blessé.

« Vous souffrez beaucoup, monsieur? dit Sigismond avec intérêt.

— C'est peu de chose, répliqua le vieillard, qui était presque honteux de sa défaite. J'espère au moins, ajouta-t-il, que mon coup d'œil n'est pas moins juste que le vôtre? »

Sigismond lui montra son doigt brisé.

Vernon fit un signe de tête, comme s'il s'applaudissait de son adresse, et, pâlissant tout à coup, s'évanouit.

« Voilà un dur vieillard, dit le chirurgien en ôtant l'habit du blessé pour panser la blessure. Savez-vous, Sigismond, qu'il vous aurait envoyé sans remords sa

balle dans la cervelle, — seul moyen, soit dit entre nous, d'y mettre du plomb?

— J'espère, dit le lieutenant, qu'il n'est pas blessé à mort?

— Je crois que non, répondit Childebert, mais ce n'est pas votre faute, très-cher. Vous avez visé au bon endroit. La Providence ou, si vous voulez, un des os de la clavicule a détourné le coup. Savez-vous à quoi je pensais, Sigismond, en vous voyant entrer dans le taillis?

— Je parie, dit le lieutenant, que vous pensiez à quelque mauvaise plaisanterie. Vous n'en faites jamais d'autre!

— Lieutenant, dit l'un des témoins, ne vous brouillez pas avec la Faculté.

— Je pensais, continua le chirurgien tout en préparant ses bandages, à la grande forêt de Trichinopoly, près d'Andrinople, qui est toute remplie de loups et de sangliers. Je tiens du colonel Bernard qui était aide de camp du général Sébastiani en 1807, pendant que le général était ambassadeur à Constantinople, que lorsque deux sangliers.... »

Ici le blessé reprit ses sens et par quelques mouvements convulsifs, interrompit le discours du docteur Childebert.

« Voyons, ce ne sera rien, dit-il à Vernon. Du repos, du silence, et je vous remettrai sur vos pieds. »

Il acheva le premier pansement, et passa ensuite au doigt brisé du lieutenant.

« Mon cher ami, dit-il, jouez-vous du violon?

— Non. Pourquoi? demanda le lieutenant avec inquiétude.

— Votre doigt va demeurer tordu toute la vie. C'est dommage, car vous aviez la main belle. Ah! mon pauvre Sigismond, c'est une bien triste chose que d'être joli garçon! On offre trop de prise au destin.

— A ce compte-là, docteur, répliqua Leduc en grognant, vous devez être bien heureux, car vous n'offrez guère de prise, vous! »

Sur ces entrefaites, les deux pansements étant achevés, une voiture arriva, qu'un des témoins était allé chercher pour transporter Vernon, et tout le monde, combattants et témoins, reprit le chemin de Longueville, où déjà la Renommée aux cent bouches avait répandu le bruit de ce terrible combat.

XX

C'est-à-dire, madame, que si l'on ne se retenait pas, on la souffletterait!

Dès qu'Olivier fut seul dans la bibliothèque, il s'assit et se livra tout entier aux plus riantes rêveries.

« Me voilà donc au cœur de la place, pensait-il. Je suis maintenant l'ami intime, le confident et presque

le complice de M. Vernon, le voisin et l'ami de Marie-Thérèse et de sa mère. Je *la* verrai tous les jours.

« Qui m'eût dit que l'entrée me serait si facile ! Tout vient au-devant de moi ; tout me sourit. Tout, — excepté peut-être Marie-Thérèse elle-même.

« Aimer enfin et de toute son âme, quel bonheur longtemps attendu en vain ! Car je l'aime, je le vois, je le sens. Est-ce un souvenir d'enfance qui m'émeut ? Est-ce un coup d'œil qui a décidé de mon sort ? Qu'importe, après tout, pourvu que j'aime ?

« Qu'elle est belle ! Quel doux et charmant sourire ! Comme elle m'a vite reconnu ! Elle est divine ! »

Si l'amour est une folie, Olivier était tout à fait insensé. Voit-on souvent, dans cet âge de fer, un jeune homme rangé, docile, laborieux s'éprendre tout à coup d'une jolie fille, la suivre en tout lieu et changer pour elle tous ses desseins ? Mais si Olivier eût été ce jeune homme rangé que toutes les mères lorgnent pour leurs filles et qui fait la gloire de toutes les administrations, aurait-on pris la peine d'écrire son histoire ?

Après une heure donnée à la rêverie, Olivier rentra chez lui, roulant dans sa cervelle ardente mille moyens d'expliquer son amour à Marie-Thérèse. Déjà les vers s'alignaient deux à deux, malgré les difficultés de trouver des rimes : les vers, prélude ordinaire de l'amour.

Son premier mouvement fut de regarder la fenêtre de Marie-Thérèse. Elle était assise et travaillait. Au

bruit que fit Olivier, elle leva les yeux et répondit à son salut par un sourire. Du reste, elle se remit au travail.

C'était beaucoup qu'elle sût qu'il était là. Mais ce n'était pas assez. Olivier prit un livre, s'assit lui-même près de la fenêtre, l'ouvrit, feignit de lire, et put regarder la jeune fille tout à son aise. Il vit fort bien qu'elle s'en apercevait.

Après quelques instants de contemplation muette, un assez grand bruit se fit entendre dans la chambre de Marie-Thérèse. Mme Baleinier appelait sa fille. Olivier donna de bon cœur cette mère au diable. Puis, il eut l'idée d'aller leur rendre visite. L'accueil que Mme Baleinier lui avait fait la veille l'encourageait.

Il ferma la fenêtre, fit sa barbe avec le plus grand soin, brossa vigoureusement son paletot, souleva de la main ses cheveux un peu aplatis par le poids du chapeau, prit des gants frais, jeta un coup d'œil inquiet sur ses souliers où quelque poussière se laissait voir, se regarda lui-même une dernière fois dans la glace, serra la boucle de son gilet pour avoir la taille plus fine, examina les diverses poses qu'il pouvait donner à ses mains pour en faire valoir la petitesse et les belles proportions, et, rempli d'une émotion terrible, descendit l'escalier pour aller rendre visite à Mme Baleinier.

La bonne dame était alors dans son salon et

tenait cour plénière. Elle travaillait, coupait, découpait cousait, décousait, recousait, et parlait tout à la fois.

Dans la pièce voisine dont la porte était toujours ouverte, travaillaient sept ou huit jeunes ouvrières qu'elle ne quittait pas de l'œil tandis qu'elle répondait « à la clientèle. » Deux dames de la plus haute noblesse de Longueville causaient avec elle, et, le sujet qui les avait amenées étant épuisé, rejetaient la conversation sur le prochain. L'une avait trente-huit ans. C'était la comtesse de R***, dont l'élégance a été si longtemps renommée à Longueville. L'autre dame, moins âgée de dix ans que la première, était Mme K***, épouse légitime de M. K***, notaire, — une personne imposante par sa grande taille, sa fière tournure, son nez immense et l'ampleur de son menton. Une grue achevée.

La conversation était des plus vives. Il s'agissait, bien entendu, d'une troisième dame, intime amie des deux autres.

« Croiriez-vous, dit Mme K***, que Mme B*** fait encore, à l'heure qu'il est, parler d'elle?

— Pas possible, dit Mme Baleinier.

— Ah! mon Dieu! ces créatures ne respectent rien, continua Mme K*** toujours plus indignée. Imaginez-vous que, dimanche dernier, à la grand'messe, un peu avant l'élévation, elle a osé faire un signe à M. de Kérandel, ce chef d'escadron que vous connaissez, et qui

monte et redescend la grand'rue si souvent, en traînant son sabre d'un air tout à fait guerrier.

— Elle a fait un signe! s'écria Mme Baleinier scandalisée.

— Oui, un signe!

— Mais quel signe? dit la comtesse de R***.

— Le pire de tous, ma chère, continua Mme K***. Elle avait dans les doigts un petit billet plié en six.

— Dans les doigts!

— Dans les doigts.

— Et plié en six! Il faut, dit Mme Baleinier, que cette pauvre dame ait perdu toute pudeur. Mais savez-vous au moins ce que contenait ce billet?

— Vous pensez bien, ma chère, dit Mme K***, qu'elle ne me l'a pas communiqué.

— Ah! dit Mme de R*** désappointée.

— Oui, mais quelqu'un qui avait vu le geste a suivi Mme B*** sur la place qui est devant l'église, après la messe. Là, cette personne a vu Mme B*** tirer négligemment son mouchoir de la poche, le garder quelques secondes dans sa main et le laisser tomber sur le pavé. Que pensez-vous qu'ait fait M. de Kérandel?

— Il s'est précipité pour le ramasser.

— Tout juste, ma chère. Mais la personne qui a vu tout cela s'est précipitée plus vite encore que le pauvre chef d'escadron, que l'exercice du cheval a un peu grossi comme vous savez. On a eu le temps de déplier

le mouchoir comme par mégarde, et de lire le billet. C'était court, mais c'était éloquent.

— Oh! dites-nous ce billet! s'écria Mme de R***.

— « A ce soir, dix heures. Mon mari est absent. »

— Quelle infamie! s'écria Mme Baleinier.

— C'est-à-dire, Madame, continua Mme K***, que si l'on ne se retenait pas, on la souffletterait! Tromper ainsi son mari, son pauvre mari, un bien brave homme à qui elle doit tout, car elle n'avait pas de dot en se mariant. Sa fortune actuelle lui vient d'une tante qui est morte l'an dernier à Angoulême.

— Il faut avouer, dit Mme Baleinier, qu'il y a de bien grandes coquines sur la terre!

— Oh! son mari est trop bête, à la fin! ajouta Mme de R*** qui voulut plaider les circonstances atténuantes.

— Non, Madame, il n'y a point d'excuse pour une faute pareille, dit Mme K*** d'un ton majestueux, et c'est le devoir de toutes les honnêtes femmes de.... »

A ce moment Olivier frappa à la porte d'une main discrète.

« Entrez, dit Mme Baleinier. Ah! c'est vous, mon cher Olivier, prenez donc la peine de vous asseoir. Mesdames, Monsieur Olivier Morand est le fils de ma meilleure amie, que j'ai perdue il y a deux ans. C'est un savant très-distingué et qui fait des livres comme M. Vernon. »

Les deux dames s'inclinèrent d'un air de condescen-

dance, bien fâchées de voir interrompre une conversation morale dont elles se promettaient les plus précieux éclaircissements sur la conduite du prochain. Puis elles firent demi-tour à gauche et sortirent.

Olivier les salua profondément et resta seul.

Mme Baleinier, qui était sortie pour les reconduire, rentra presque aussitôt et lui dit :

« Mon cher enfant, attendez-moi, je vous prie, quelques instants. Je suis très-occupée. Quand j'aurai distribué l'ouvrage à mes ouvrières, je reviendrai. Marie-Thérèse, ajouta-t-elle en élevant la voix, viens tenir compagnie à Olivier. »

Marie-Thérèse, qui était assise dans la pièce voisine, parut alors, fit à Olivier sa plus belle révérence, et les deux jeunes gens restèrent seuls.

XXI

Monsieur le comte est le plus parfait goujat de la province.

Olivier, arrivé au comble de ses vœux, c'est-à-dire à un tête-à-tête qu'il n'avait pas osé espérer, aurait dû en éprouver la joie la plus vive. Point du tout : il avait froid dans le dos, il se sentait balbutier, et ses idées le fuyaient comme « les écus fuient la poche d'un

pauvre homme, » suivant la belle expression de Confucius.

Cependant, comme après tout il était Français, et en présence de « l'ennemi », il n'osa reculer, et d'un air presque provoquant, tant il avait besoin de faire effort sur lui-même, il émit l'audacieuse proposition que la journée avait été chaude, mais que, « vu la situation de Longueville bâti sur une colline assez escarpée, au milieu d'un pays humide et montagneux », la soirée serait probablement beaucoup plus fraîche.

Cette proposition n'ayant pas été contredite, la conversation allait tomber dans un puits d'où il aurait été difficile de la retirer si Olivier n'avait pas fait un nouvel effort.

« C'est un beau pays que celui-ci, dit-il en cherchant péniblement ces mots, et j'y retrouve comme une seconde patrie.

— Mais, fit observer Marie-Thérèse, n'êtes-vous pas né ici, et n'êtes-vous pas à peu près notre concitoyen? »

Ici Olivier déclara qu'il serait trop heureux en effet d'avoir vu le jour dans une ville à qui elle, Marie-Thérèse, faisait l'honneur de l'habiter, mais qu'il n'avait pas eu cette fortune. Il ajouta plusieurs autres phrases assez mal emmanchées et engrenées l'une dans l'autre, mais dont le sens général était des plus flatteurs pour la jeune fille qui feignit de n'y rien comprendre, quoiqu'elle eût fort bien entendu, et qu'elle n'eût pas perdu une syllabe de tout le discours.

Ces compliments n'étaient qu'une simple escarmouche où Olivier essayait ses forces. Mais la conversation prenait peu à peu un tour plus sérieux. Olivier rappela qu'il avait eu le bonheur, ainsi que Mme Baleinier l'avait dit la veille, d'être le compagnon de jeux de Mlle Marie-Thérèse, et prétendit que cette heureuse chance lui donnait des droits à l'amitié de la jeune demoiselle.

Laquelle à son tour, ainsi interpellée, déclara qu'elle se souvenait fort bien des parties de barres et de cache-cache qu'elle avait faites avec ledit jeune homme, de l'agréable souvenir qu'elle avait conservé de ces parties, et se déclara fort disposée à accepter l'amitié d'Olivier.

Après quoi, la conversation prenant un tour plus intime, Olivier avec beaucoup d'hésitation, de tremblement, de bégaiement, et une immense crainte de déplaire, avoua franchement qu'il n'avait pas eu d'autre raison de visiter Longueville que l'heureuse rencontre qu'il avait faite de Marie-Thérèse quelques jours auparavant, sur le boulevard du Temple, et protesta qu'il n'avait et n'aurait jamais aucun désir sur la terre, si ce n'est de vivre longuement auprès de ladite demoiselle, de faire à jamais toutes ses volontés, de l'aimer passionnément, et de lui consacrer sa vie, si cet ange de grâce et de beauté daignait accepter l'offre sans réserve qu'il osait lui faire de sa vie.

Ici Olivier jugea convenable de baisser la voix, car

son discours n'était pas destiné à la publicité, et un déplorable hasard avait permis que la porte de la chambre voisine où travaillaient les ouvrières de Mme Baleinier, n'eût pas été fermée par cette mère imprudente, ce qui mettait au courant de la situation douze personnes du sexe féminin, à la langue alerte et prompte, et qui ne craignaient rien tant que de ne pas répéter le soir les nouvelles qu'on avait bien voulu leur apprendre dans la journée.

Marie-Thérèse, sans se fâcher ni paraître étonnée de la déclaration un peu brusque du jeune homme, feignit de ne rien entendre à « toutes ces belles choses », se hâta de changer le cours de la conversation, ce qui ne compromettait personne, ne découvrait rien de sa pensée intime, et lui permettait de réfléchir.

Sur ces entrefaites, Mme Baleinier, ayant distribué l'ouvrage à ses ouvrières, jugea le moment venu de rentrer « au salon » et de reprendre part à la conversation, ce qui tira d'un grand embarras sa fille et gêna beaucoup Olivier.

Aussitôt la conversation, de sentimentale et rêveuse qu'elle était cinq minutes auparavant, devint précise et positive, tout à fait substantielle et nourrie de faits et d'appréciations raisonnées sur la conduite du prochain, — à quoi le jeune homme se prêta de bonne grâce, premièrement pour faire sa cour à Mme Baleinier, et secondement pour cacher son propre embarras.

« Connaissez-vous ces deux dames qui étaient ici quand vous êtes entré? » demanda Mme Baleinier.

Olivier déclara qu'il ne les avait jamais vues.

« La plus âgée, dit Mme Baleinier, est Mme la comtesse de R***, une des anciennes jolies femmes de Longueville. Son mari, M. le comte de R***, l'un des plus nobles gentilshommes de tout le Limousin, est en même temps, de l'aveu de tous, le plus parfait goujat de la province. Mme la comtesse étant de race noble et qui remonte aux bâtards d'Armagnac, — à ce qu'elle dit, — devait entrer au couvent, car son père, M. le marquis de L***, ruiné par l'émigration (on dit qu'il l'était longtemps avant la Révolution et que la nation n'avait rien eu de lui si ce n'est le droit de payer ses dettes), retrouva à peine une centaine de mille francs dans le milliard d'indemnité qui fut jeté aux émigrés, et qu'on distribua presque tout entier, comme vous savez, à ceux qui étaient déjà riches et bien placés en cour. C'est la justice de ce monde, disait le marquis, et il maudissait les Bourbons presque autant que Bonaparte. Donc, pour laisser vivre ses parents et pour contribuer au placement d'un frère qu'on voulait pousser dans la maison du roi, Mme la comtesse de R*** allait entrer au couvent, lorsque M. le comte de R*** s'offrit à l'épouser. Vous savez quel homme c'était que M. le comte?

— Ma foi, non, dit Olivier; j'arrive et je ne connais personne. Mais vous avez eu tout à l'heure la bonté de

me prévenir que c'était le plus parfait goujat de toute la province.

— Goujat, c'est trop peu dire, continua Mme Baleinier. Imaginez-vous un gros homme roux, fait comme un tonneau, avec un mufle de dogue, le caractère d'un sanglier, et toujours ivre depuis neuf heures du matin jusqu'à minuit. Comme il était jeune, on dit que ce petit défaut passerait. Comme Mme la comtesse n'avait pas un sou de dot, qu'elle haïssait le couvent, et que M. le comte jouissait de trente mille livres de rente, — sans compter les espérances, — elle consentit à l'épouser, feignant de croire qu'elle le corrigerait, et elle l'a bien corrigé, en effet.

— Comment l'entendez-vous? demanda Olivier.

— Comme tout le monde. Je veux dire qu'elle lui fait faire maigre deux fois par semaine, qu'elle ne lui donne qu'une bouteille de vin par jour, et qu'elle tient la clef de la caisse. De sorte que M. le comte est forcé d'aller au cabaret, de boire avec le premier venu, et de faire des dettes qu'elle ne peut pas l'empêcher de payer, quoiqu'elle ait essayé bien souvent de le faire interdire.

— Ménage surprenant! dit Olivier.

— D'autant plus surprenant, continua Mme Baleinier, heureuse d'être écoutée par un nouveau venu, que Mme la comtesse est une personne pieuse, sévère, tout à fait irréprochable dans ses mœurs, et dont la dévotion n'a point de pareille dans tout l'arrondisse-

ment. Elle irait à la messe six fois par jour plutôt que de donner un centime à un pauvre, ou un écu à son mari. L'autre dame est Mme K***, la femme du notaire.... »

Ici Marie-Thérèse interrompit sa mère. Elle voyait qu'Olivier, distrait, commençait à ne plus faire grande attention à l'histoire de la comtesse de R***.

« Demeurerez-vous longtemps à Longueville? dit Mme Baleinier.

— J'espère bien, madame, y demeurer toute ma vie, répondit intrépidement le jeune homme en regardant Marie-Thérèse, qui sourit d'un air à ne pas le décourager.

— Longueville est fort beau, reprit la dame, et l'on y voit des personnes bien distinguées. Le difficile est de savoir choisir, car vous entendez bien que nous n'allons pas avec toute espèce de monde. »

La remarque de Mme Baleinier était des plus justes. Tout le monde est aristocrate à Longueville. Les familles nobles d'abord, qui sont au nombre de cinq ou six, qui vivent entre elles, croissent et se marient sans aucun mélange de roture, et ne voient du monde extérieur que ce qu'on voit à la messe ou dans la rue. Les hommes montent à cheval, habillés de vestes de chasse à grands boutons de métal, ont à la main des badines ou des cravaches, s'exercent à tirer l'épée et le pistolet, grossissent à merveille passé vingt-cinq ans, ne pensent à rien, si ce n'est de temps en temps à quelques

bergères au moyen desquelles le sang de la noblesse française se croise avec un sang plébéien, reçoivent les journaux légitimistes sans les lire, jurent, sacrent, boivent, fument, digèrent et meurent généralement vers l'âge de quatre-vingt-dix ans, avec la croyance qu'ils ont parfaitement rempli tous leurs devoirs sur la terre. Les femmes sortent rarement, et seulement en grande toilette, avec un laquais sur les talons, ne vont qu'à la messe, dédaignent les fonctionnaires, se moquent du sous-préfet, rient de la toilette des simples bourgeoises, lisent les livres de M. Louis Veuillot, boivent du thé à l'anglaise, commentent les mandements de Mgr l'évêque, se passionnent pour les sermons de l'abbé ***, qui est un vrai Ravignan et qu'on préfère à l'abbé ******, qui n'est qu'un simple Lacordaire; mûrissent, moisissent, rancissent, méprisent leurs maris, et meurent avec la réputation de modèles de leur sexe. Du reste, excepté de quinze à vingt-cinq ans, — âge où toutes les femmes sont charmantes, — parfaitement ennuyeuses.

C'est la première couche de la société de Longueville, couche noble, aristocratique, tout à fait pure de tout mélange.

La seconde couche, plus agitée et plus nombreuse, se compose de tous les avocats, procureurs impériaux, substituts, juges, fonctionnaires supérieurs et chefs de service. Quelquefois un notaire s'y glisse, mais avec peine. L'avoué n'est pas plus heureux. Le procureur

du roi, de la république ou de l'empire, suivant les circonstances, est le vrai souverain de cette partie de l'espèce humaine.

Au-dessous de cette seconde couche, on plonge dans la troisième, composée de tous les « gens du palais » qui n'ont pas trouvé place dans la seconde, — avoués, notaires, négociants riches, etc.

Celle-là envie les deux autres, et en médit.

Dans la quatrième brillent les huissiers, les épiciers en détail et le « petit commerce. »

La cinquième compte à peine, c'est le « petit monde, » c'est-à-dire tout le monde. Celle-là travaille de ses mains et fait vivre de son travail « le grand monde. »

Elle doit espérer beaucoup du royaume des cieux, où tout ce qui est humble sera élevé.

Donc, Mme Baleinier « n'allait pas avec toute espèce de monde, » et s'en vantait. Grâce au besoin qu'on avait de ses services, à sa langue acérée, aux nombreuses histoires et anecdotes qu'elle savait et racontait sur chacun et chacune, elle était fort bien reçue chez les « gens du palais (MM. les avoués et notaires), » et s'élevait quelquefois, — mais seulement dans les grandes, très-grandes occasions, — jusqu'à la magistrature. De ce sommet de gloire elle regardait avec un dédain mérité les huissiers, les épiciers et MM. les aubergistes, parmi lesquels le vieux Pont-du-Sud et sa belle-fille tenaient un rang si distingué. De ce dédain, de la jalousie de Mme Pont-du-Sud, qui se regardait

comme la plus belle personne de Longueville, mais à qui Marie-Thérèse causait quelques inquiétudes, enfin de quelques propos aigres-doux échangés entre les deux dames ou répétés par des voisins bienveillants, était née une haine corse, une de ces belles haines de province où l'on a mis toutes les herbes de la Saint-Jean, qui commencent en épigrammes, continuent en jolies médisances, se prolongent en abominables calomnies, s'enveniment par de belles lettres anonymes, et se terminent quelquefois, — rarement, — par des coups de couteau.

« Avez-vous déjà vu quelques personnes à Longueville? demanda Mme Baleinier après avoir fait sa profession de foi aristocratique.

— Je n'ai vu, répondit Olivier, que M. Vernon, le maire, et Mme Pont-du-Sud, chez qui mon ancien camarade Leduc, lieutenant de dragons, m'a mené dîner hier au soir.

— Ah! dit Mme Baleinier en avançant la lèvre inférieure avec mépris, une pas grand'chose, cette pauvre Euphémie! Quand elle vint à Longueville, on l'aurait prise pour une princesse de haut parage, à voir ses robes, ses dentelles et ses douzaines de caisses à chapeaux. Son mari était « rat-de-cave; » son beau-père est ivrogne et gargotier; n'est-ce pas une jolie famille pour faire tant d'embarras et porter si haut son plumet! Il y a des gens qui ne savent pas se connaître! Encore si sa conduite ne laissait rien à dire; mais tout

le monde sait comme moi, et MM. les officiers ne se font pas faute de raconter....

— Monsieur, dit Marie-Thérèse, qui interrompit sa mère pour la seconde fois, où donc avez-vous laissé M. Vernon? cinq heures viennent de sonner, et il n'est pas encore rentré.

— Il rêve, répondit Mme Baleinier, il rêve, le pauvre homme; il a trouvé sans doute quelque vieux parchemin rongé par les rats, et il s'est endormi en le lisant. »

Olivier raconta qu'il l'avait vu à la bibliothèque de Longueville, et répéta l'entretien qu'ils avaient eu tous deux avec le maire, Brottier de Pierrefonds.

« Je n'ai jamais vu, ajouta-t-il pour gagner les bonnes grâces de Marie-Thérèse et de sa mère, un homme meilleur et plus savant.

— Il serait bien assez savant, dit Mme Baleinier, s'il était assez sage. Quelque jour, en regardant les étoiles, il mettra les deux pieds dans un puits. Il est toujours à parler d'Adhémar, de Guiomar, de Childéric, de Jehan Maillet, de Claude Labrosse et d'un tas de bourgeois qui ont été, dit-il, des hommes illustres, il y a quatre cent cinquante ans; et à peine sait-il par moments si Louis-Philippe est le successeur de Charles X ou de Louis XVIII. Savant homme, mais détraqué comme un coucou d'Allemagne.

— Oui, maman, dit Marie-Thérèse, mais il est si bon, et il nous aime tant! Quand mon père est mort,

qui est-ce qui a tenu sa place? n'est-ce pas notre vieil ami? Qui est-ce qui a prêté son argent, fait les premiers fonds de ton magasin, quand personne n'aurait voulu te faire crédit de cinquante francs? Qui est-ce qui m'a élevée, aimée, protégée, caressée, instruite? Lui, toujours lui. Il ne vit que pour nous, et si jamais nous venions à le perdre, qui pourrait tenir sa place à notre foyer? »

A ce moment, une voiture s'arrêta dans la rue, et l'on entendit le bruit de quatre hommes qui montaient pesamment l'escalier.

XXII

Histoire de Bertrand de Presles, comte de Chalus, et de son cimeterre.

La porte s'ouvrit, et Mme Baleinier poussa un cri. Elle venait de voir Vernon porté par les quatre témoins du duel et suivi du chirurgien-major Childebert.

« Ah! mon Dieu, mon pauvre ami, s'écria-t-elle, que vous est-il arrivé? D'où vient ce sang? Avez-vous eu quelque accident à la chasse? Répondez donc, mon ami, vous me faites frémir. »

Le blessé fit signe des yeux qu'il était trop faible pour répondre.

« Madame, dit Childebert, un peu embarrassé du récit qu'il était obligé de faire, M. Vernon s'est pris de querelle ce matin, au café, avec un de nos camarades. Un duel s'en est suivi dans lequel il a reçu une balle à l'épaule.

— Ah! mon Dieu! cria Mme Baleinier encore plus fort. Un duel! une balle! au café! Mais c'est impossible! il ne va jamais au café.

— Madame, continua le chirurgien qui ne se souciait pas de donner de plus longs détails, la blessure est grave, mais non pas mortelle. Avant tout, il faut qu'il repose. »

En quelques minutes, Marie-Thérèse et sa mère eurent préparé un lit et couché le blessé. Olivier, tout consterné d'un événement si tragique et si peu attendu, se retira en demandant la permission de venir chercher des nouvelles de « M. Vernon. »

Childebert le suivit et lui raconta l'histoire du pari, qui indigna Olivier.

« Cet étourdi de Sigismond, ajouta le chirurgien, n'a pas su mesurer son coup. Il a visé droit au cœur, et, ma foi, il ne s'en est guère fallu que de quelques lignes qu'il eût touché le but. Belle affaire qu'il se serait mise sur les bras! Venez-vous dîner avec nous, Monsieur, et consoler Sigismond qui est tout penaud de sa victoire et qui a un doigt brisé? »

Olivier refusa pour ne pas rencontrer son ancien ami. Il était transporté de rage et de mépris contre le

pauvre lieutenant. Comment! il avait osé parler ainsi de Marie-Thérèse, en plein café, et il n'était pas là, lui, Olivier, pour lui imposer silence! Leduc avait osé proposer un pari déshonorant pour Marie-Thérèse, et n'avait trouvé qu'un vieillard qui osât tenir le pari! Il aurait voulu provoquer Leduc à son tour et en lui brûlant la cervelle venger à la fois la défaite de Vernon et l'affront fait à sa pupille. Mais à quel titre? N'était-ce pas exciter encore la malveillance publique et les sots discours? Que ne dirait-on pas de cette nouvelle querelle? Au moins, s'il ne pouvait venger ce jour-là Marie-Thérèse, Olivier fit vœu de ne plus revoir son ancien camarade.

Dès le lendemain, fidèle à sa promesse, il se hâta de venir chercher des nouvelles du blessé. Celui-ci le reçut comme un vieil ami. Près de son chevet était assise Marie-Thérèse, qui relisait tout haut le chapitre XI de l'*Histoire de Longueville.*

« Eh bien! mon cher ami, dit-il, vous me voyez un peu éclopé.... Marie-Thérèse, mon enfant, va préparer ma tisane. »

Quand la jeune fille fut sortie :

« Avant tout, dit le vieillard, ne dites pas un mot à Marie-Thérèse des causes de ce duel. Il est des choses qu'elle doit toujours ignorer. J'ai déjà recommandé le silence à sa mère. Ma chère enfant croit que je me suis pris de querelle avec ce dragon à propos d'une question d'histoire, et m'a vivement lavé la tête pour mon « mau-

vais caractère. » Pauvre enfant! si elle savait!... »

Ici, la jeune fille rentra, portant la tisane, et interrompit la conversation.

« La morale de ceci, continua Vernon après avoir bu la tisane, c'est qu'il ne faut jamais causer d'histoire avec des ânes bâtés. *Ne sutor ultra crepidam.* Car je soutiens que le lieutenant Leduc est un âne bâté, et je le soutiendrai *mordicus* jusqu'à extinction de chaleur animale. Jugez-en plutôt, Monsieur....

— Mon ami, dit Marie-Thérèse, ne faites pas tant d'efforts pour parler.

— Bon! je sais ce que je dis. Ce n'est pas le sang qui me gêne, mais la bile que cet ignorantus, ignoranta, ignorant homme m'a fait faire par son entêtement. Imaginez-vous que nous parlions de Bertrand de Presles, comte de Chalus, qui fut compagnon de Godefroy de Bouillon dans la première croisade, et monta le premier sur les remparts d'Antioche. Ce Bertrand, qui était un fier gaillard et un rude chevalier, fendit la tête à un émir arménien, pendant la fameuse bataille qui suivit la prise d'Antioche, lui enleva son cimeterre dont la poignée était garnie de diamants d'une valeur inestimable, et, se laissant emporter à la poursuite des Turcs, se fit prendre au milieu de la mêlée sans que ses amis pussent le dégager. Deux ans plus tard, il s'échappa de Bagdad où on l'avait conduit, revint en France, et, pour accomplir le vœu qu'il avait fait en terre sainte, bâtit l'église de

Pierre-Buffière, qui était, comme vous savez, une merveille d'architecture. Celle qu'on y voit à présent n'est qu'une faible image de l'ancienne, qui fut brûlée, en 1375, par les Anglais. »

Marie-Thérèse posa doucement ses doigts plus blancs que la neige sur la bouche du blessé pour lui commander le silence; mais le vieillard, après avoir baisé cette main charmante, continua :

« Or cet âne bâté a bien osé soutenir que Bertrand de Presles n'était pas le véritable fondateur de cette église, et qu'elle ne remontait pas plus haut que le connétable d'Armagnac. Ma parole d'honneur, cela n'a pas le sens commun. J'ai cité la chronique de Saint-Denis; j'ai cité les archives de l'abbaye de Bonlieu; j'ai cité Lexovius, prieur des récollets de Limoges. Il m'a soutenu que mes citations étaient fausses; ma foi, le sang m'a monté à la tête et la moutarde au nez; je lui ai dit carrément qu'il en avait menti. Il a riposté et nous allions nous prendre aux cheveux, mais nous avons trouvé plus juste et plus simple de nous brûler la cervelle. Car, comme dit très-bien je ne sais qui, de tous les droits, le droit canon est toujours le plus fort. »

La conversation dura plus d'une heure encore; mais le vieillard n'y prit plus aucune part. Il se reposait et paraissait dormir.

Olivier en profita pour causer à demi-voix avec Marie-Thérèse. Cette causerie presque mystérieuse, ces soins qu'ils donnaient ensemble au blessé, avaient

établi entre eux une familiarité gracieuse et déjà voisine de l'intimité. Olivier ne voyait rien de plus doux que de veiller au chevet du malade, de lui tenir la tête, d'aller chercher la tasse, de verser la tisane, et de sentir ses doigts effleurer presque involontairement ceux de Marie-Thérèse. Quel est donc le philosophe qui dit que l'amitié est ennemie de l'amour! Ce philosophe, à coup sûr, était un pauvre homme, et ne s'y connaissait guère. L'amour est une si belle chose et si vaste, que tout y entre, et même l'amitié, — du moins dans les âmes bien conformées.

Enfin Olivier fut forcé de se lever. Il sortit lentement, marchant sur la pointe des pieds pour faire moins de bruit et ne pas réveiller le malade. Marie-Thérèse le reconduisait.

« Pauvre vieil ami! dit-elle à voix basse en parlant de Vernon, quelle peine il prend pour me cacher le vrai sujet de la querelle!

— Vous le savez donc! demanda Olivier surpris.

— Ce matin, une des ouvrières de ma mère me l'a dit. Toute la ville en parle.

— Ah! dit Olivier avec chaleur, pourquoi n'ai-je pas pu prendre la place de M. Vernon! Pourquoi n'ai-je pas le droit de vous défendre?

— Plus bas! dit-elle. Il va s'éveiller. »

Elle tendit la main au jeune homme, qui la baisa avec ardeur et prit la fuite, comme s'il avait commis un crime.

Marie-Thérèse ferma la porte et entra dans la chambre, toute pensive.

En s'asseyant, elle vit que Vernon avait ouvert les yeux et la regardait sans rien dire. Elle rougit.

« Ce jeune homme-là est fort bien élevé, dit Vernon. Comment le trouves-tu, Marie-Thérèse?

— Il est fort savant, » répondit-elle d'un air de distraction qui n'échappa point au vieillard.

Et tous deux retombèrent dans leurs réflexions.

XXIII

Programme politique de la *Sentinelle de Longueville*.

Quinze jours plus tard, un grand bruit se répandit à Longueville.

Le nouveau journal allait paraître. *L'ami de l'Ordre*, si sagement et si prudemment dirigé par M. Michonnet, un ami si éclairé et si dévoué de M. le député et de M. le sous-préfet, allait avoir un concurrent, *la Sentinelle de Longueville*. Tout le pays était en rumeur.

« Les fonds étaient faits. » Cinquante mille francs, dont M. le maire Brottier de Pierrefonds avait versé la moitié, étaient déposés chez un notaire. Les autres souscripteurs étaient des amis particuliers de M. le

maire, et fondaient les plus hautes espérances sur la puissance à venir, le crédit et l'élection « prochaine » de M. Brottier.

Olivier, lui, était rédacteur en chef, gérant responsable, etc. C'est lui qui devait, en ce temps où la signature était inconnue, aller en prison et, dans l'occasion, « croiser le fer » pour toute la rédaction. Aussi prenait-il sans relâche, matin et soir, des leçons d'escrime du prévôt du régiment de dragons. Pour prix de tant de dangers et de fatigues, les actionnaires reconnaissants lui avaient alloué deux mille francs, somme énorme, prodigalité presque insensée. Le journal devait paraître trois fois par semaine. En outre, Olivier était chargé de la Bibliothèque publique, et recevait encore mille francs de ce côté-là. « Il faut bien faire les choses. » disait M. Brottier de Pierrefonds, si l'on veut être bien servi.

Un soir, enfin, le maire réunit les actionnaires, deux avocats, un médecin, un notaire, le rédacteur en chef et l'imprimeur du journal. Il s'agissait de leur lire le programme de *la Sentinelle de Longueville*, qui devait être imprimé le lendemain et distribué dans tout le département.

Comme il est juste et naturel en pareille circonstance, on commença par dîner abondamment. Grâce au ciel, la province, qui a beaucoup de défauts, n'a pas du moins celui de dîner médiocrement. C'est là que se sont réfugiés les derniers cuisiniers de France, chassés

de Paris par l'invasion des barbares du Nord, des beefsteacks, rosbifs, rumpsteacks, puddings et autres viandes énormes qui auraient fait frémir les Français du dix-huitième siècle. Là, le thé est encore une tisane qu'on réserve pour les indigestions, ou si les maîtresses de maison en font mettre sur la table, c'est seulement pour montrer qu'elles connaissent « les usages de la bonne société. »

Au dessert, comme il n'y avait pas de femmes, Brottier de Pierrefonds tira de sa poche un long manuscrit, toussa légèrement pour avertir ses convives qu'on allait parler « d'affaires, » et dit d'un ton pesant :

« Messieurs, avant toute chose, il est juste que nous nous entendions sur les termes du programme qu'il convient de présenter aux lecteurs. »

Ici un avocat demanda la parole.

« J'ai, dit-il, quelques observations préliminaires à présenter.... »

L'autre avocat l'interrompit.

« Confrère, dit-il, soyez bref. Le café va bouillir et ne vaudra plus rien.

— Les observations préliminaires de notre ami, dit Brottier d'un ton doux et persuasif, seront peut-être mieux placées après la lecture de mon programme. Au lieu de critiquer un projet qu'on ne connaît pas encore, il conviendrait peut-être de l'étudier.

— Mais, mon cher ami, répliqua vivement le premier avocat, qui vous parle de critiquer ou d'applau-

dir? Les observations préliminaires que je vais avoir l'honneur de vous présenter ne sont pas inhérentes au programme, elles lui sont tout à fait extérieures et si peu connexes qu'on peut les considérer comme le prélude d'un travail politique sans lequel il n'y aura probablement entre nous aucune entente véritable et cordiale, aucun de ces liens dont la nature, quelque libre qu'elle soit d'ailleurs et exempte de tout intérêt matériel, ne laisse pas néanmoins de toucher à l'intérêt social qui doit être comme la base, le fondement, l'essence, la substance du rôle que chacun de nous doit jouer dans le journal, et que le journal lui-même doit jouer à son tour dans le monde.... »

Ici, l'avocat, forcé de respirer, s'arrêta pendant une ou deux secondes. Son confrère en profita pour lui arracher la parole.

« Mon cher confrère, dit le second avocat, ces observations sont fort justes et justifient en tout point la confiance que nous avons mise de tout temps dans votre talent éprouvé et dans vos éclatantes lumières, mais ne pensez-vous pas.... »

Brottier, consterné, regardait tour à tour le manuscrit et les deux avocats, espérant retrouver son tour de parole ; mais l'écluse était ouverte, et le second avocat, pas plus que le premier, n'était disposé à céder la place à qui que ce soit. Heureusement, un incident grave interrompit l'orateur. La cuisinière entra et versa le café dans les tasses. Le bruit des pinces d'argent

qui saisissaient le sucre, des assiettes et des soucoupes qu'on remuait, et des courtes paroles qui s'échangeaient à l'occasion du service, fit trêve pour un moment à la discussion.

Brottier se hâta d'avaler son café tout brûlant et de reprendre son manuscrit. Il voyait avec terreur les deux avocats faire la même manœuvre. Le premier qui avait parlé s'étrangla à demi dans ses efforts pour prévenir tout le monde et recommencer son discours. Le médecin écoutait avec calme, la main dans son gilet, comme Napoléon, et regardait d'un air imposant tous les assistants. Olivier et le notaire avaient les yeux tournés sur Brottier, et l'encourageaient à continuer. Quant à l'imprimeur, à qui tout était fort égal pourvu qu'il imprimât, silencieux et les yeux à demi fermés, il digérait.

« J'aurais voulu, dit le maire, que nous pussions discuter paisiblement....

— Eh bien, qui empêche? demanda le premier avocat. Discutons, c'est mon élément. La discussion est comme l'étincelle qui jaillit du caillou, le bec de gaz qui donne la lumière ; la discussion, c'est la force, c'est la science, c'est la vérité, c'est la vie.

— Comme il parle bien ! dit le notaire à demi-voix, mais de manière à être entendu de l'avocat, qui lui jeta un regard reconnaissant. »

— Bien et longtemps, dit le confrère, jaloux de ce succès.

— Et vite, » ajouta Olivier.

Sans prendre garde aux interruptions, Brottier ouvrit son manuscrit et lut :

« Avant toute chose, c'est pour nous un devoir étroit, indispensable, de faire connaître au public les motifs qui nous ont engagés à fonder ce journal.

« Dans un temps où toutes les vérités sont tenues dans l'ombre, où tous les cœurs sont abaissés par un fatal égoïsme, où toutes les âmes sont perverties ; dans un temps où la nation tout entière, avilie par un système de corruption éhontée, semble se précipiter à sa perte et rouler dans cet abîme fangeux où déjà roulèrent avant elle tant de grands peuples, tant d'empires fameux, depuis les temps de Ninus et de Sennachérib, depuis les confins éloignés de l'extrême Orient jusqu'à ces heureux pays où la lumière du jour, fatiguée de sa course, va chercher un asile dans le sein des mers d'Occident, nous devons à nos concitoyens la vérité sans réserve et sans fard, la vérité toute nue.

— Très-bien ! très-bien ! dit le médecin.

— Admirable ! » cria le notaire.

Olivier fit signe qu'il était enchanté de ce début. Les deux avocats ouvraient déjà la bouche pour présenter « quelques observations préliminaires, » mais Brottier de Pierrefonds qui vit le danger se hâta de reprendre sa lecture.

« quelque dur qu'il soit pour nous d'attaquer un gouvernement de qui nous avions dès l'origine,

conçu de meilleures espérances, — un gouvernement qui était issu d'une révolution populaire et pour ainsi dire de la poudre même des glorieuses barricades de Juillet 1830; quelque mélancolique que soit le spectacle que nous avons à présenter à nos lecteurs de la Patrie abaissée, de la gloire de la Nation traînée dans la boue, du drapeau tricolore amené partout devant le pavillon triomphant de l'insolente et perfide Albion....

— A bas les Anglais! cria le notaire.

«.... de l'insolente et perfide Albion; continua Brottier, quelque patriotique douleur que nous ressentions à la vue de ces hontes et de ces ignominies, de cette administration dévouée tout entière aux intérêts de quelques intrigants....

— A bas les intrigants! cria l'imprimeur de qui la digestion se faisait avec peine. A bas les intrigants et vive la France! Si la France n'était pas livrée aux intrigants, les annonces judiciaires de l'arrondissement ne seraient pas toutes dans les mains de mon confrère Verdier, et un honnête père de famille comme moi pourrait vivre en paix avec sa femme et ses enfants....

— Sous sa vigne et sous son figuier, acheva Olivier. Continuez, je vous prie, Monsieur de Pierrefonds. »

Brottier continua.

«.... aux intérêts de quelques intrigants.... »

— Nommez ces intrigants! démasquez-les en public, s'écria le premier avocat.

— Silence, confrère! dit le second avocat, du ton d'un huissier audiencer.

« aux intérêts de quelques intrigants, nous croyons devoir à nous-mêmes, à notre dignité, à l'arrondissement, à la France, au genre humain tout entier de dévoiler ces intrigues sous lesquelles se cachent les actes les plus honteux de notre histoire, de verser des flots de lumière sur cette bave impure, sur cette fange corruptrice où les hommes qui ont pris en main les affaires publiques semblent vouloir plonger notre noble et glorieuse patrie.

— Ma foi! s'écria le notaire, comme vaincu par l'admiration, je ne m'en dédis pas, ce programme est magnifique.

— Qu'est-ce que nous voulons? continua Brottier.

— Oui! qu'est-ce que nous voulons? reprit le second avocat.

— Nous voulons la gloire et le bonheur de la patrie....

— Bien! très-bien! c'est parler, cela! dit l'avocat.

— Nous voulons que le drapeau français flotte glorieux et immaculé jusqu'aux extrémités du monde;

« Nous voulons que le gouvernement soit fier de la France qu'il représente, et qu'il la fasse respecter aux étrangers;

« Nous voulons que les élections soient pures de toute intrigue;

« Nous voulons que les fonctions publiques soient données au plus digne ;

« Nous voulons que les finances soient administrées avec une sage et sévère économie ;

« Nous voulons que le budget soit réduit de moitié ;

« Nous voulons qu'il n'y ait pas de cumul pour les fonctions publiques, et que quelques intrigants n'accaparent pas, à eux seuls, les plus belles places et les traitements les plus considérables ;

« Nous voulons que l'on double le traitement des petits employés, et de tous ces modestes serviteurs de l'État, qui portent à eux seuls, presque sans compensation, le poids des affaires et, comme dit le prophète, de la chaleur du jour.

« Que voulons-nous encore ?

« Nous voulons que l'État fasse construire des canaux, des routes, des ponts ; répare les presbytères, rebâtisse les églises qui tombent en ruine, augmente les appointements de ces humbles curés dont les vertus cachées au fond des campagnes ne se révèlent que par leurs bienfaits comme la violette des bois se révèle par son parfum ;

« Mais nous voulons, surtout, des économies, afin que le pauvre qui travaille dans l'atelier ou qui laboure son champ sous le soleil, la pluie, la neige, les intempéries des saisons, ne soit pas forcé de donner à un gouvernement avide la meilleure partie de son bien et le fruit de ses sueurs.

« Notre devise enfin est celle-ci qu'il faut inscrire sur le fronton de tous les édifices publics :

« Bonne foi, Justice, Liberté. »

— Bravo! bravo! dit le notaire.

— Ah! quel effet vous ferez à la Chambre des députés! dit le second avocat.

— Eh bien, qu'en pensez-vous? » demanda Brottier au médecin.

Celui-ci n'avait encore rien dit.

« Je pense, répondit-il avec lenteur et en pesant toutes ses syllabes, que tout cela est très-beau....

— Oh! vous me flattez, dit Brottier en s'inclinant.

— Mais, continua le médecin, vous n'avez rien dit des misères sociales.

— C'est, parbleu! vrai, dit Brottier, mais il est encore temps. »

Il tira de sa poche un crayon et mit en marge de son manuscrit : « Parler des misères sociales. »

« Les misères sociales, voyez-vous, monsieur, continua le médecin, sont la véritable plaie de notre époque. C'est dans les misères sociales que se trouve le problème redoutable du dix-neuvième siècle. Si vous ne guérissez les misères sociales, vous ne viendrez à bout de rien. C'est l'alpha et l'oméga de notre civilisation.

— Mais, dit Brottier, est-ce qu'avant nous il n'y a jamais eu de misérables? l'Écriture dit qu'il y en a eu de tout temps et qu'il y en aura jusqu'à la fin.

— Parole impie ! monsieur, s'écria le médecin, parole effroyable, qui a été mise après coup dans l'Évangile !

— Allons, dit le maire en soupirant, parlons donc des « misères sociales », puisqu'il le faut. »

Mais le médecin n'ajouta pas un mot. Content d'avoir eu, lui aussi, « son petit effet, » il ne se souciait pas d'expliquer plus clairement sa pensée, ou plutôt, comme beaucoup d'autres, il n'avait aucune pensée. Car il est plus facile de poser une question que d'en trouver la solution.

Brottier, un moment déconcerté par l'apparition des « misères sociales » ne tarda pas, voyant le silence du médecin, à recouvrer son sang-froid. Il demanda, pour la forme, leur avis au notaire et à l'imprimeur dont il était sûr, passa légèrement sur les deux avocats à qui la langue démangeait terriblement, et se tournant vers Olivier, lui dit :

« Eh bien ! cher monsieur, êtes-vous content ? »

A parler sincèrement, Brottier se croyait sûr de la réponse, considérant déjà Olivier comme son obligé. Un bienfaiteur a toujours raison, du moins tant que dure le bienfait. Et, à son avis, il était le bienfaiteur d'Olivier. Ne lui donnait-il pas, pour prix de son travail, trois mille francs par an ? On l'aurait fort étonné en lui découvrant la pensée intime d'Olivier sur ce sujet.

Il faut avouer qu'Olivier, qui n'était venu et ne vou-

lait demeurer à Longueville que par amour pour Marie-Thérèse, n'était pas ébloui par les offres magnifiques du maire; et l'air de protection qu'affectait M. Brottier de Pierrefonds, maire de Longueville, donnait cent fois par jour au jeune homme envie de planter là le journal, la bibliothèque, M. le maire et son « dévouement », dont il commençait à être excédé dans une très-raisonnable mesure.

Aussi répondit-il avec négligence à la question de Brottier.

Mais celui-ci insista.

« Oui, je suis assez content, répliqua Olivier.

— Comment! assez content, se récria l'auteur désappointé. Est-ce que vous voyez quelques objections? »

Brottier était bon homme au fond, mais aucun « bienfaiteur » n'aime à être contredit.

« Eh bien, dit Olivier après s'être fait presser quelque temps, tout ce que vous avez dit est très-sage et très-beau; mais j'y crois voir quelques contradictions.

— Comment! des contradictions!

— Oui. Vous demandez qu'on double le traitement des fonctionnaires....

— Sans doute. N'est-ce pas juste? n'est-ce pas le moyen de les avoir pour nous?

— Je l'avoue; mais, un peu plus loin, vous demandez qu'on diminue le budget de moitié.

— Eh bien! n'est-il pas juste qu'on soulage le peuple d'une partie des impôts qui pèsent sur lui?

— Parfaitement vrai. Mais pourquoi demandez-vous qu'on double la dépense si vous ne voulez pas qu'on double la recette?

— Ta, ta, ta! dit Brottier, si l'on se met à chercher les vers dans les cerises.... »

Diverses autres paroles furent échangées sur l'organisation du journal, — qui ne méritent pas d'être rapportées ici. L'essentiel est qu'il fut décidé que le premier numéro paraîtrait cinq jours plus tard.

Ce numéro devait être composé du programme modifié par les soins d'Olivier, d'un premier Longueville, aperçu « de la plus haute portée » sur la situation politique de l'Europe, d'un autre article sur l'alliance de la France avec la Prusse pour l'affranchissement de la Pologne, — celui-ci dû à la plume abondante et facile du premier avocat, — de cinq colonnes de faits divers et d'un feuilleton « excessivement caustique » sur le dernier bal publique de Longueville, — ce dernier (le feuilleton), à l'instar de Paris et de M. le vicomte de Launay.

Tous ces détails réglés, on se sépara.

XXIV

Elle n'avait pas connu « les orages du cœur. »

Cependant la blessure de Vernon guérissait. La balle était extraite, et la fièvre avait diminué. Le malade commençait déjà à reprendre des forces et à étudier dans son lit les annales de Longueville. Sa fille adoptive et Olivier lui tenaient fidèlement compagnie. Le vieillard leur faisait le meilleur accueil et paraissait touché des soins du jeune homme quoiqu'il sentît bien qu'une amitié si vive n'était pas tout à fait désintéressée. Peut-être, après tout, avait-il pris son parti, et, voyant que tôt ou tard il serait abandonné de Marie-Thérèse, l'aurait-il cédée à Olivier plus volontiers qu'à tout autre.

Un matin on lui annonça une visite fort inattendue. C'était celle de notre ami Jean-Sigismond Leduc.

Vernon refusa de le recevoir.

Ce n'est pas qu'il lui gardât rancune de sa blessure. Il avait l'âme trop généreuse pour s'en souvenir longtemps ; mais il croyait voir une bravade dans l'action du lieutenant, qui n'était pourtant qu'une marque très-naturelle de repentir.

Le duel avait fait beaucoup de bruit dans Longueville où les actions d'éclat sont extrêmement rares. Comme Vernon n'était pas mort, on rit beaucoup de l'originalité de ce vieux professeur de latin qui se battait à l'âge où la plupart des gens ne songent qu'à mettre leur bonnet de nuit. Quelques personnes plus sévères firent remarquer que le sujet de la querelle était des plus graves, que l'outrage fait à Marie-Thérèse pouvait être fait à toutes les honnêtes femmes de la ville, que tous les pères et tous les maris devaient s'en tenir offensés, que toutes les maisons devaient être fermées à Sigismond, et qu'en bonne justice le ministre de la guerre aurait dû le destituer, ou le colonel du régiment le mettre aux arrêts.

Les camarades de Sigismond eux-mêmes, qui craignaient de n'être plus reçus nulle part et de voir l'innocente brebis confondue avec le loup ravisseur, soutinrent fort mal le pauvre lieutenant qui, se sentant abandonné de tous, ne vit d'autre moyen de se réconcilier avec les habitants de Longueville que de faire des excuses à Vernon. Cette condescendance serait trouvée naturelle et de bon goût après un combat dont il était sorti vainqueur, il verrait peut-être Marie-Thérèse de plus près, s'en ferait aimer. Et alors, qui sait? peut-être gagnerait-il son pari.

A ces réflexions se joignit le mauvais accueil de Mme Pont-du-Sud. Euphémie avait été fort offensée par l'éclat de cette fâcheuse affaire. Elle voyait avec

indignation que Sigismond, après un entretien où elle avait montré tant d'indulgence, s'en allât porter à une autre femme des hommages qui n'étaient dus qu'à elle. La première fois que le pauvre lieutenant voulut lui parler d'amour, elle le reçut avec tant de mépris que Sigismond, qui n'était pas un Amadis pour la constance, renonça sur-le-champ à toute prétention.

De quoi plus offensée encore, Mme Pont-du-Sud se vanta d'avoir repoussé ses soupirs, raconta dans le plus grand détail tous les discours qu'il lui avait tenus, lut même à haute voix quelques lettres que le pauvre garçon avait eu la faiblesse d'écrire, et fit de cet amant dédaigné mille gorges-chaudes avec son ami Childebert, le chirurgien major.

En même temps, comme Mme Baleinier ne l'avait pas épargnée, Euphémie insinua délicatement que Sigismond n'avait pas proposé son pari *sans motif*; qu'il connaissait déjà Marie-Thérèse; que cette aventure n'était pas la première où le nom de la jeune fille eût été mêlé; que Mme Baleinier recevait beaucoup de gens, et à toutes les heures de la journée; que du reste le proverbe était bien vrai qui dit : « Telle mère, telle fille », et « Bon chien chasse de race », et « Dis-moi qui tu hantes, je te dirai qui tu es »; que Mme Baleinier avait, Dieu merci, dans sa jeunesse, assez exercé les langues de Longueville; qu'il n'était pas étonnant que sa fille, ayant de tels exemples sous les yeux, tournât la tête à MM. les officiers de dragons, etc., etc.

Elle débita tant de discours de toute espèce, et ces discours furent répétés si souvent à toutes sortes de personnes, et ces personnes charitables eurent tant de zèle à les répandre dans tout le pays qu'en moins de deux ou trois jours tout le monde à Longueville fut persuadé que Sigismond Leduc était « le plus heureux des hommes », M. Vernon, « le vrai père de Marie-Thérèse » et peut-être.... Cela se disait à l'oreille. C'est ainsi qu'on écrit l'histoire en province, — et quelquefois à Paris.

Le malheureux Jean-Sigismond, plus loyal et plus délicat que sa conduite précédente ne le ferait penser, faisait de vains efforts pour détromper le public. Les trois quarts des gens, trop heureux d'avoir de la vertu à bon marché, c'est-à-dire aux dépens du voisin, ne voulurent pas croire un mot de ce qu'il disait.

C'est pour faire cesser ces bruits, pour s'excuser auprès de Vernon, et surtout pour revoir Marie-Thérèse, qu'il alla faire une visite à son adversaire. Il arrivait tout disposé à reconnaître ses torts, et son repentir aurait touché le vieillard s'il avait pu en être témoin; mais Vernon ne voulut à aucun prix le recevoir.

Ce refus n'empêcha pas Sigismond de revenir le lendemain, le surlendemain et tous les jours suivants, — ce qui fût fort remarqué et diversement interprété. Les uns louaient la générosité du lieutenant qui allait rendre visite à son adversaire blessé;

les autres insinuaient que Marie-Thérèse ne demeurerait pas insensible. Il y eut des paris engagés pour et contre ; mais cette dernière version eut la majorité des voix.

Sur ces entrefaites, Mme Euphémie Pont-du-Sud forma un projet et eut avec Olivier une conversation qu'on ne rapporterait pas ici si elle n'avait pas eu la plus grande influence sur le dénoûment de cette histoire.

Avant tout il faut donner un détail. Olivier, seul à Longueville, avait dû chercher ses repas chez Mme Pont-du-Sud. Mais l'outrage fait à Marie-Thérèse l'ayant brouillé irrévocablement avec son ami Leduc, sans que celui-ci en sût rien, il allait chez Mme Pont-du-Sud, à d'autres heures que MM. les officiers. Par là il évita de rencontrer son ancien camarade à qui il n'aurait ni osé avouer le vrai motif de sa froideur ni voulu chercher querelle publiquement, ce qui pouvait compromettre Marie-Thérèse.

Comme il venait seul, et se faisait servir dans une chambre séparée, la belle Euphémie ne tarda pas à remarquer sa solitude. De là à vouloir l'en tirer, la pente était glissante.

Olivier, grave et studieux, délicat et poli, parlant sans jurer, buvant peu, ne jouant jamais au billard ou aux dominos, et, qui plus est, Parisien ! ne ressemblait en rien aux habitués du Café militaire.

Le premier jour, il lui parut aimable ; le second,

elle vint près de lui et demanda s'il était content de son dîner.

Olivier répondit qu'il était fort satisfait.

Le troisième jour elle apporta au dessert des confitures de Bar et des biscuits qu'elle avait fait venir pour lui.

Le jeune homme l'en remercia, sans trop prendre garde à ces attentions délicates.

Le quatrième jour elle prétexta un peu de fatigue et s'assit en face de lui. La servante voulait rester dans la salle et donner des assiettes. Euphémie assura qu'elle ferait fort bien le service elle-même et renvoya la servante à la cuisine. Puis elle prit une poire dans l'assiette, la pela lentement et l'offrit à Olivier.

Celui-ci, un peu étonné, la regarda. Il la trouvait bonne personne et assez aimable dans l'intimité. Un instinct naturel à l'homme bien élevé lui fit chercher quelque parole agréable et flatteuse. Elle y répondit en souriant d'un air sentimental, ce qui étonna le jeune homme encore davantage. Il commença dès lors à soupçonner les intentions de Mme Pont-du-Sud, mais sans s'effrayer des suites, et comme un homme qui se croit toujours libre de rompre l'engagement qui le lie.

« Est-ce que vous retournez bientôt à Paris? dit-elle.

— Je ne sais, répondit Olivier. Quand j'aurai fini mes recherches.

— Ah! c'est un beau métier de faire des livres! continua-t-elle en soupirant. Vous vivez dans l'idéal.... Vous êtes bien heureux, vous autres hommes, toutes les carrières vous sont ouvertes. La vie n'a pour vous que des roses, pour nous que des épines. »

(Elle ignore, pensa le jeune homme, ce qu'il en coûte de se faire la barbe tous les matins.)

« La vie de province ne vous ennuie pas? dit-elle encore.

— Ma foi, non, répondit Olivier qui pensait à Marie-Thérèse. On est assez bon diable à Longueville et j'y connais, ajouta-t-il en la regardant, plus d'une personne aimable avec qui je descendrais volontiers « le fleuve de la vie. »

Les deux adversaires commençaient à se rapprocher.

« Oh! dit Euphémie d'une voix plus douce et en levant vers le plafond des yeux attendris (fort beaux encore), vous ne pensez pas tout ce que vous dites.

— Vous vous trompez, répliqua Olivier en rapprochant sa chaise de celle de Mme Pont-du-Sud, je suis même très-loin de dire tout ce que je pense. »

Décidément, le combat s'engageait. Si vous me demandez pourquoi Olivier, amoureux de Marie-Thérèse, ne craignait pas de répondre aux avances de la belle Euphémie, je vous répondrai, qu'il était jeune, qu'il était poli, qu'il n'avait rien à faire ce jour-là, qu'il ne devait pas voir Marie-Thérèse avant sept heures du soir, enfin qu'il avait tort, et qu'il ne faut pas l'imiter.

« Mon Dieu, vous autres hommes, dit Euphémie, vous avez un code bien différent du nôtre. Pour vous, l'amour n'est qu'un plaisir et une distraction d'un jour.

(Olivier protesta qu'il était la constance même.)

« Oui, je sais bien ce que je dis, continua la dame, on peut vous demander tout, excepté la constance.

(En aurait-elle fait l'épreuve? pensa Olivier.)

« La société, dit Euphémie, est si mal réglée, que nous sommes victimes de tout le monde : filles, — de nos pères; femmes, — de nos maris; Dieu qui nous a donné une sensibilité si supérieure à celle des hommes, n'a voulu nous laisser que des souffrances.... La plupart du temps nous ne connaissons que par ouï-dire les plaisirs du monde. On nous marie à l'âge où les jeunes gens vont encore au collége, on nous lie à des hommes que nous n'avons jamais connus, pour qui nous n'aurons jamais aucune sympathie, et l'on s'étonne, après cela, que nous soyons malheureuses! »

Olivier sentit bien qu'il fallait dire quelque chose : trop poli pour la contredire, il fit la question suivante :

« Vous avez dû vous marier de bonne heure, madame?

— A l'âge de seize ans, » répondit Euphémie, en baissant les yeux et en soupirant.

Ce soupir indiquait assez que le mariage n'avait pas été heureux, et que défunt Pont-du-Sud n'était pas de ceux qu'on regrette. Cependant Euphémie ne se borna

pas à ce témoignage muet de son martyre passé. Elle appartenait à cette espèce de femmes pour qui le premier plaisir est de décrier leurs maris, comme si leur propre mérite ne pouvait ressortir et briller qu'à ce prix.

« Hélas! dit-elle, le pauvre défunt ne m'a guère laissé de repos durant sa vie. J'étais si jeune quand il m'épousa que je ne pouvais trop savoir ce que je faisais. J'obéis à mon père qui voulait (pauvre père! comme il y a mal réussi!) assurer mon bonheur avant de mourir. M. Pont-du-Sud était employé du gouvernement, il était jeune, il avait « du bien »; il fut séduit par quelque apparence de beauté qu'on me trouvait alors.... »

Olivier fit signe que ce n'était pas une apparence, mais une bonne et belle réalité, encore vivante et nullement atteinte par les outrages du temps.

« Mon Dieu, continua Euphémie, je sais bien me connaître, monsieur, et je ne me fais pas illusion. Le moment est passé où je pouvais paraître belle. J'ai vingt-six ans, monsieur.... »

En réalité elle en avait trente-trois; mais Olivier ne jugea pas à propos de la contredire.

« J'ai vingt-six ans, et à cet âge il faut savoir se faire une raison.... *Pour vous revenir*, on nous maria tous deux. Je quittai ma poupée pour aller à la mairie. Vous jugez si j'étais propre à devenir une bonne mère de famille. Ce n'est pas tout. A peine marié, M. Pont-

du-Sud commença à fréquenter tous les cafés du voisinage, il devint de première force à l'écarté, il dissipa la plus grande partie de ma dot sans compter ce que son père lui avait donné, et quand je voulus faire quelques représentations, il me battit.

« Oui, monsieur, il me battit! Cela vous paraît incroyable, n'est-ce pas? qu'un mari ait osé battre sa femme, qu'il ait porté la main sur la mère de ses enfants? Eh bien, M. Pont-du-Sud me battait nuit et jour! Toutes les fois que l'argent manquait à la maison, il me *faisait des scènes terribles* afin d'avoir le reste de ma dot qui était déposé chez un notaire et qu'il ne pouvait pas dépenser sans mon consentement. Si j'avais été seule, j'aurais acheté le repos à ce prix. Mais j'étais mère, monsieur; et j'avais du courage pour mes enfants. C'est à ce courage qu'ils durent de ne pas mourir de faim.

« Et ce n'était pas tout. Jaloux comme un tigre, monsieur. Ah! c'est une horrible chose que la jalousie!

— Hum! dit Olivier. Plus un bien est précieux, plus on craint de le perdre. A la place de M. Pont-du-Sud, j'aurais été peut-être plus jaloux que lui. »

Ce compliment délicat fit baisser les yeux à la belle Euphémie qui continua ainsi son discours :

« Encore, monsieur, pour être jaloux, faut-il avoir quelque motif, ou quelque prétexte. Mais mon malheureux mari était jaloux de tout le monde et à propos de tout. Peut-être me jugeait-il d'après lui-même....

Enfin, il mourut d'une fluxion de poitrine. Mon beau-père, qui avait déploré comme moi sa mauvaise conduite, eut la générosité de m'offrir un asile, et je mène ici une vie tranquille. Trop heureuse de vivre en paix, et sans avoir connu « les orages du cœur. »

Pendant ce long et pathétique récit, Olivier faisait ses réflexions. Mme Pont-du-Sud avait de beaux yeux, c'est vrai, et qui appuyaient admirablement son récit; mais le jeune homme, soit préjugé, soit raison, n'aimait pas les femmes qui décrient leurs maris. Ce procédé lui paraissait de très-mauvais goût. C'est assez de se quitter, pensait-il. Pourquoi médire du mort ou de l'absent. Aussi Mme Pont-du-Sud n'avait-elle pas produit tout l'effet auquel elle s'attendait.

Du reste, il lui savait gré de la conclusion de son discours. Il est clair que tout le sens de sa conversation était dans ceci, qu'elle n'avait aimé personne.

Une autre chose le mettait en garde contre Euphémie; c'étaient les discours du lieutenant Leduc. Olivier qui aimait Marie-Thérèse ne se souciait pas, même pour un jour, de faire concurrence à tout le régiment de dragons, qui avait évidemment, à des degrés divers, un faible pour Mme Pont-du-Sud. On peut, on doit même tirer le sabre pour ce qu'on aime; mais le tirer pour ce qu'on n'aime pas, c'est en vérité trop chevaleresque. Les jeunes gens du siècle présent n'ont pas assez de loisir pour cela.

Donc, Euphémie « en fut pour ses frais » et perdit

à peu près sa peine. Cependant Olivier fut si aimable, si poli, montra tant de crédulité, tant de compassion des malheurs de la dame, tant d'admiration pour sa beauté, tant de désir d'acquérir son amitié, qu'elle n'attribua d'abord sa réserve qu'à la timidité.

Cependant, les entreprises de Mme Pont-du-Sud sur le cœur d'Olivier devaient avoir les plus graves conséquences. Après plusieurs autres entrevues où la réserve d'Olivier ne se démentit pas, Euphémie sentit bien que le jeune homme devait être retenu par quelque lien plus fort que le respect qu'il avait pour sa vertu. « S'il ne m'aime pas, pensa-t-elle, c'est qu'il en aime une autre. »

Dès lors elle n'eut pas de plus ardent désir que de connaître sa rivale et de s'en venger.

Ses doutes furent bientôt éclaircis. Outre que la dame ne craignait pas d'épier pour son propre compte les démarches d'Olivier, elle le fit espionner par d'autres. Elle sut bientôt qu'il allait tous les jours voir M. Vernon, et qu'il passait presque toutes ses soirées avec Marie-Thérèse.

Un jour même, le chirurgien Childebert, qui s'était aperçu de l'intérêt qu'elle prenait à toutes les démarches d'Olivier, et qui craignait la rivalité de celui-ci, lui dit négligemment :

« Savez-vous, chère amie, la nouvelle de Longueville ? La belle Marie-Thérèse se marie.

— Oh ! dit-elle, et avec qui ?

— Avec M. Morand.

— Ce n'est pas possible, dit Euphémie. Ils se connaissent à peine.

— Tout Longueville en parle, répéta le rusé chirurgien qui vit fort bien la colère d'Euphémie. D'ailleurs ils se voient tous les soirs depuis trois semaines. »

Euphémie étouffait de rage.

« Et le lieutenant Leduc ? dit-elle enfin. Se laissera-t-il couper l'herbe sous le pied ?

— Je sais qu'il fait de grands efforts pour se réconcilier avec le vieux Vernon ; mais je doute qu'il réussisse. »

Ce dernier coup étourdit Euphémie.

Du reste, la nouvelle était de l'invention du chirurgien ; il comptait brouiller Mme Pont-du-Sud avec Olivier. Et il y réussit parfaitement, quoique Euphémie n'en témoignât rien. Elle fit toujours le plus gracieux accueil au jeune homme. Dans l'ombre elle préparait sa vengeance.

XXV

*Éloquent discours de M. Michonnet, rédacteur en chef de l'*Ami de l'Ordre*, journal de Longueville.*

Un matin, M. Michonnet, rédacteur en chef et unique de l'*Ami de l'Ordre*, était assis à son bureau, et lisait le premier numéro de la *Sentinelle de Longueville*, avec une anxiété visible.

M. Michonnet, des Michon-Michonnet de la Châtre, naquit en 1801. Son père, riche bourrelier de la Châtre, avait épousé la fille d'un cordonnier dont le cousin germain connaissait intimement le célèbre abbé Maury. Ce hasard providentiel jeta de bonne heure le jeune Michon-Michonnet dans la politique et la dévotion. Comme il avait de la mémoire et récitait fort bien les fables de la Fontaine et les quatrains de Pibrac, son père augura qu'il serait un beau génie et le soutien de l'Église catholique. Alphonse Michonnet fut envoyé au petit séminaire, expliqua tant bien que mal Virgile, Horace, Quinte-Curce et Cicéron, apprit à chanter au lutrin, appela Napoléon Bonaparte : *Buonaparté*, détesta la charte arrachée à la faiblesse d'un libre penseur par des athées capables de tous les crimes, déclama contre la Révolution, cria contre Robespierre, récita tout ce qu'on

voulut sur le clergé, sur la Convention, sur les deux chambres, sur l'ancien régime, sur le pape et sur l'antechrist, et entra au séminaire en 1820. En ce temps-là, on s'enrôlait dans le clergé, comme dix ans auparavant dans l'armée, — pour avancer et faire fortune.

Deux ans plus tard, une petite fredaine de jeunesse l'obligea de quitter le séminaire et de rentrer dans le monde. On avait surpris dans ses papiers je ne sais quelle chanson trop libre. Cependant ses supérieurs, tout en le renvoyant du séminaire, ne l'abandonnèrent pas. Il était de ceux qu'on ménage toujours quoiqu'on ne les craigne pas : instruments commodes par leur souplesse. Il se mit au service de tout le monde et surtout du plus fort, s'offrit au sous-préfet, et, comme il mettait fort bien l'orthographe, fut jugé digne de rédiger un journal semi-officiel et d'expliquer au public les intentions de l'autorité. Comme il n'avait ni caractère ni opinion, il ne déplut à personne. Il gourmanda l'Opposition, appela séditieux Manuel, le général Foy, Casimir Périer et Benjamin Constant, — puis, la révolution de Juillet venue, ne s'obstina pas hors de propos contre la fortune, déclara qu'il fallait se rallier à la royauté nouvelle et prêcha d'exemple.

Dès le 15 août 1830 il se retourna contre l'ancien sous-préfet, en faveur du nouveau, ce qui amusa beaucoup ses compatriotes et ne les choqua nullement. Alphonse Michonnet, un peu taquiné par ses anciens amis à l'occasion ce ce brusque revirement, déclara

avec beaucoup de dignité qu'il appartenait, non à un parti, mais à la France ; que la France s'étant prononcée, il n'avait qu'à suivre le mouvement général, et que la pureté de sa conscience le mettait à l'abri de toutes les malignes interprétations.

Moyennant quoi il fut laissé tranquille et eut le plaisir de voir que son changement de front avait été généralement approuvé, car le chiffre de ses abonnés doubla dans le trimestre suivant. Puis il s'attacha à la fortune du député qui avait fait les mêmes évolutions dans le même temps, et vécut fort tranquille jusqu'au moment où commence cette histoire.

C'était un petit homme tout rond, souriant, empressé, bon enfant, « blagueur, » entendant fort bien la plaisanterie et qui ne pensait à rien si ce n'est à doubler le chiffre de ses recettes et à vivre en paix avec tout le monde. Il était en même temps imprimeur, et avait, grâce à la protection du sous-préfet et du député, le monopole des annonces judiciaires.

Son journal paraissait deux fois par semaine et lui valait bon an, mal an, huit ou dix mille francs.

On peut imaginer par là le terrible effet que produisit sur lui la vue du premier numéro de *la Sentinelle de Longueville*.

Il le lisait pour la seconde fois quand sa femme entra dans le bureau, et à l'air de Michonnet, vit bien qu'il était arrivé quelque événement terrible.

Elle l'interrogea donc.

« Tiens, lis, répondit Michonnet avec un accent presque tragique.

— Eh bien, dit-elle, ne devais-tu pas t'y attendre? c'est un tour de Verdier, l'imprimeur qui veut te ruiner. Comment vas-tu te tirer de là?

— Ah! voilà la difficulté. Il n'y a pas de loi, d'ordonnance ni de décret pour empêcher ce coquin de Verdier de me faire concurrence. Quelque jour on en fera, j'espère, et nous n'aurons plus de journaux qu'avec la permission du préfet, mais....

— Voyons, dit la femme, si tu te retournais et si tu plantais là ton député?

— J'y ai bien pensé, dit Michonnet; cela coulerait à fond dès le premier jour toute concurrence, car M. Brottier de Pierrefonds serait bien aise d'avoir un journal tout fondé et trois mille abonnés : mais qui sait s'il sera le plus fort? et s'il venait à être battu aux prochaines élections, comme je le crois, l'autre me ferait supprimer les annonces, le préfet me chercherait mille chicanes, les abonnés me planteraient là, et j'aurais perdu du premier coup ma clientèle et mon honneur.

— Ton honneur! dit Mme Michonnet, qui te parle de ton honneur? Commence par amasser quelques écus pour tes vieux jours, mets du beurre sur ton pain, mon bonhomme, et moque-toi du reste. Est-ce avec ton honneur, dis-moi, que tu nourriras ta femme et tes enfants? Est-ce avec ton honneur que nous roulerons carrosse? »

Mme Michonnet appartenait à cette espèce de femme qui ne sont malheureusement pas très-rares dans le monde, et aux conseils de qui beaucoup de maris doivent la moitié de leur lâcheté. Comme elles n'entendent rien aux questions qui divisent les hommes, elles mettent le pot-au-feu au-dessus de tout, et sans le savoir, sans y penser, par prévoyance de l'avenir, par crainte de la misère, avilissent leurs maris.

Alphonse Michonnet n'avait pas, du reste, une âme à l'épreuve, et comme depuis sa naissance il avait toujours pris précisément le parti du plus fort, le conseil de sa femme lui paraissait fort bon à suivre mais un peu prématuré.

Il s'étendit en arrière dans un fauteuil, regarda sa femme, et dit, après quelque réflexion :

« Ma chère, tout est sauvé. C'est une bonne fortune qui nous arrive.

— Comment ?

— Eh oui ! L'abonné languissait. Toujours louer les ministres, sans être contredit, cela fatigue, à la fin. Il veut du neuf, cet abonné ; il en aura ! Je vais me prendre de querelle avec le nouveau venu.

— Avec le rédacteur de la *Sentinelle ?* Eh bien ! il ne manquait plus que cela. Ne vas-tu pas te faire couper la gorge ! Et si c'est un spadassin ? »

Michonnet éclata de rire.

« Rassure-toi, mon enfant. Je vais l'appeler jaco-

bin. Justement, il a fait, dès son premier article, l'éloge de la Convention.

— Bon ! Et après ?

— Il répliquera. Je dupliquerai. Je l'appellerai démagogue. Je l'accuserai de vouloir le retour de la Terreur, et de demander nos têtes. Cela chauffera l'abonné. Tu ne sais pas combien il a peur pour sa tête !

— Oui ; mais tu feras connaître l'autre.

— Que m'importe ?

— Tes abonnés le suivront peut-être.

— Je les en défie. Et, au pis aller, si quelques-uns me quittent, d'autres les remplaceront. Tu ne sais pas combien ces gens paisibles aiment la bataille, — j'entends celle où ils sont spectateurs. D'ailleurs, réfléchis. Pour s'abonner, il faut être riche. Quiconque est riche aime ses aises, le repos, la paix, l'ordre, l'autorité. Tous ces gens-là sont conservateurs par état. J'aurai pour moi les redingotes ; qu'il ait, s'il veut, les blouses. Les blouses ne s'abonnent pas. Hors de l'abonné, point de salut. Va, va, notre affaire était bonne. Je te la garantis meilleure avant un mois. J'ai trois mille abonnés, j'en aurai cinq mille. Cinq mille abonnés ! Une mine d'or des monts Ourals ! Cent cinquante mille francs dans ma caisse ! ma recette presque doublée ! ma dépense augmentée à peine d'un dixième ? Sans compter que, je serai grand homme du coup. Nos querelles iront jusqu'à Paris. Le *National*

en parlera pour encourager la *Sentinelle*. Les journaux du gouvernement me citeront à leur tour pour égaliser les chances. Je serai décoré. Aujourd'hui, l'on croit n'avoir pas besoin de moi : on me laisse dans un coin. Demain je serai nécessaire, c'est-à-dire précieux. Tu verras la contenance du préfet et du sous-préfet ! Et celle du député ! Tu sais de quel air il m'invite à ses soirées. On dirait qu'il me jette un sou. Il viendra désormais chez moi sept fois par semaine. Il me faisait attendre quand je lui rendais visite. Je lui ferai faire antichambre. Il viendra m'inviter à dîner tous les matins ; et moi, j'accepterai ou je refuserai suivant mon humeur du jour. J'étais au bas bout de la table, et l'on me réservait les pilons du poulet. J'aurai l'aile et un beau sourire de la maîtresse de la maison. Ah ! monsieur le député, je te tiens ; et toi aussi, madame la comtesse, dont le père était un riz-pain-sel et vendait des souliers de carton aux soldats de l'armée d'Espagne. Ah ! je l'appelais madame la comtesse, gros comme le bras, et je faisais des révérences jusqu'à terre ; eh bien, je ne veux plus faire de révérences, et je l'appellerai madame tout simplement, et je lui donnerai le bras en public et je taperai sur le ventre de son mari devant tous les électeurs, et je l'appellerai « mon cher » et je ferai des calembours à table. C'est ma passion de faire des calembours au dessert, et je forcerai cette belle dame à en rire, et si elle ne rit pas, je chanterai des chansons en buvant son champagne. Ah ! c'est que je

suis un homme, moi, et un citoyen, et je me moque des députés, moi, et de leurs femmes, même quand elles sont comtesses, et j'aime la liberté et la révolution et tous les cinq cents diables ! Et s'ils ne sont pas contents, ces gens-là, ces aristocrates, je me tournerai vers Brottier de Pierrefonds et je le proclamerai le bienfaiteur de tout le département. Et il ne fera pas le fier, lui, du moins tant qu'il ne sera pas le plus fort, et qu'il aura besoin de moi, et il en aura besoin toute la vie, s'il plaît à Dieu.... Et tiens, ma Sophie, je veux qu'avant trois semaines on t'offre un châle cachemire, pure race des Indes, et qu'on soit trop heureux de te le voir accepter, et qu'on vienne embrasser mes enfants, et qu'on les trouve jolis et propres quoiqu'ils soient horriblement morveux. Vive la liberté ! Vive la révolution ! Vive Robespierre ! »

Tout ce discours coula en quelques minutes comme un torrent débordé. Sophie se mit à rire et l'encouragea à commencer la guerre.

« Mais laisse-moi, dit-il, je me sens en veine. Je vais prendre la plume et écrire. Tu verras de belle besogne avant ce soir. »

Mme Michonnet se retira, et son mari, resté seul, écrivit sur-le-champ le morceau de prose que voici :

« Nous sommes heureux d'annoncer à nos lecteurs une nouvelle qui leur fera sans doute autant de plaisir qu'à nous-même. Un nouveau journal vient de paraître à Longueville. C'est la *Sentinelle*. Un beau titre,

et qui promet. Notre nouveau confrère semble d'ailleurs appelé au plus bel avenir, si ses actes répondent à ses promesses.

« D'abord il veut, cela va sans dire, la gloire et le bonheur de la patrie. A en juger par le ton qu'il a pris pour annoncer au public cette grande nouvelle, on peut présumer que ce sentiment si noble et si patriotique n'est connu que de lui seul, et que tous les citoyens en sont tout à fait privés, excepté le seul rédacteur de la noble et généreuse *Sentinelle*.

« Comme il veut la gloire et le bonheur de la patrie, il veut aussi tout naturellement le renversement d'un système, qui suivant le même rédacteur, a plongé la France dans la boue et l'opprobre. Il cite avec le plus rare à-propos tous les grands princes qui ont roulé avec leurs peuples dans la fange des mauvais principes. Parmi ces princes et ces peuples, Sennachérib paraît tenir le premier rang, — ce qui montre à la fois le rare jugement de notre confrère de la *Sentinelle* et sa profonde érudition. Il est certain qu'on n'a rien vu de pareil aux débordements de Sennachérib, et que c'est à ces malheureux débordements qu'on doit attribuer l'accident incontestable et déplorable de la ruine de Babylone.

« A la prochaine occasion nous espérons que notre savant confrère faisant un pas de plus, voudra bien nous entretenir de Balthazar, le même qui lut sur la muraille les terribles mots : *Mane, Thecel, Pharès*. De

Balthazar, et par une transition insensible, nous pourrons passer aux rois de Bactriane qui ont tenu, eux aussi, une si grande place dans l'histoire du genre humain et dont la chute retentissante peut justement servir d'exemple au roi Louis-Philippe.

« Nous ne serions pas fâché non plus de connaître l'opinion de notre savant confrère sur l'impie Héliodore qui fut frappé par un ange dans le temple même du Seigneur. Celui-là n'était pas un roi, mais un ministre prévaricateur. M. Guizot et M. Duchâtel pourront en tirer une terrible leçon.

« Ceci n'est encore rien. Notre honorable et savant confrère est vraiment peiné de voir le drapeau tricolore faire place et s'incliner en tous lieux devant le pavillon triomphant de l'orgueilleuse Albion. Naturellement, il se propose de mettre un terme à cette honte et de rendre à notre pavillon l'honneur et la gloire. Quant aux élections, il les trouve souillées par l'intrigue et les intrigants, et il se propose sans doute, si on le lui permet, et si MM. les électeurs veulent bien avoir confiance dans son avis, de renvoyer les intrigants ci-dessus désignés et de les remplacer par des citoyens vertueux et éclairés, — de ceux que connaît, protége, patronne et tient en réserve l'irréprochable *Sentinelle*. Nouvelle et savante application de la célèbre maxime : Ote-toi de là que je m'y mette.

« Nous avons peu de chose à dire des théories politiques et sociales de la *Sentinelle*. Ce sont les mêmes

que nous entendons tous les jours et qui font l'ornement des cafés et des estaminets. Premièrement, on veut doubler le nombre des fonctionnaires par l'abolition du cumul et doubler aussi le chiffre de leurs appointements. Pour arriver plus promptement à ce résultat, on propose de supprimer la moitié des impôts, en attendant sans doute la suppression de l'autre moitié. Ce projet à deux faces révèle dans ceux qui l'ont conçu une bonne foi au moins égale à leur prudence. Il est clair qu'une conception si belle n'a pu naître que dans le cerveau d'un « homme d'État », d'un de ces brillants génies qui paraissent de temps en temps sur la terre comme les étoiles filantes, et qui disparaissent bientôt après en laissant derrière eux une trace lumineuse.

« Le public sera sans doute heureux d'apprendre que notre honorable et savant confrère veut que l'on construise des ponts sur toutes les rivières, des canaux, des routes, des presbytères, des églises, et que les vertus de MM. les curés de campagne soient révélées au monde par leur parfum comme la violette cachée sous l'herbe.

« Nous pensons avoir fidèlement analysé les admirables projets et les divines conceptions de notre honorable et savant confrère. Si pourtant nous avions oublié quelque chose, nous lui saurons gré de nous le rappeler dans son prochain numéro, ne voulant pas lui faire tort de la moindre portion de cette renommée qui sui-

vra son nom, selon toute apparence, dans la postérité la plus reculée, et mettra notre confrère, si la France est juste envers lui, au rang des Platon et des Montesquieu.

« Quelques personnes regrettent que la *Sentinelle* ait dédaigné d'indiquer au public les moyens pratiques par lesquels on pourra arriver à l'exécution de ses belles théories. Ces personnes craignent que notre savant confrère n'en refuse la communication au public, et ne se réserve de les produire au moment précis où l'on aura mis entre ses mains les « rênes du char de l'État, » c'est-à-dire, suivant toute apparence, aux calendes grecques.

« C'est une fâcheuse lacune que la *Sentinelle* voudra bien combler dès son prochain numéro, du moins si elle tient, comme nous n'en faisons aucun doute, à conduire et guider ses concitoyens dans le chemin de la justice et de la vérité. Jusque-là, les personnes dont nous parlons ne pourront se défendre d'une défiance dont le principe est dans l'expérience que nous avons achetée au prix de tant de révolutions.

« En un mot, nous savons ce que coûtent les révolutions, et nous savons aussi ce qu'elles rapportent. Le sang, la ruine, la confiscation, les têtes coupées, les hommes les plus illustres menés à l'échafaud, et parmi tant de malheurs le génie de la révolution triomphant au prix de tout ce que la France a de meilleur et de plus grand.

« C'est ce carnage, ce sang et ces ruines que nous ne voulons plus revoir. Et si la *Sentinelle* s'obstine à élever devant nos yeux le drapeau sanglant de l'anarchie, nous combattrons à notre tour pour ce glorieux drapeau tricolore que nos pères ont suivi du Caire jusqu'à Cadix, et qui a flotté triomphant sur les tours du Kremlin et jusque dans les pays voisins du pôle.

« Nous tous, qui aimons le travail, la richesse, fruit d'une noble industrie, la paix qui conserve la richesse et l'ordre qui embellit la paix, nous nous rangeons autour de ce drapeau sacré et de ce prince glorieux qui a sauvé la France de l'anarchie et combattu avec nos immortelles légions sur les hauteurs de Jemmapes et de Valmy! »

« C'est tapé, cela! dit Michonnet en posant sa plume. Voilà des raisons! Si Louis-Philippe ne m'envoie pas la croix, foi de Michonnet, il aura de mes nouvelles. Ah! le style! Il n'est rien de tel que le style! »

Sur cette conclusion. M. Alphonse Michonnet, des Michon-Michonnet de la Châtre, envoya son article à l'imprimerie, et sortit fort content de lui en faisant le moulinet avec sa canne.

XXVI

Sous les vieux chênes.

Le gant était jeté, et rien ne pouvait empêcher que, d'une parole à l'autre, on ne finît par arriver aux injures, et des injures aux coups de sabre. Mais M. Michonnet savait fort bien qu'il ne s'y exposerait pas, et, pour plus de sûreté, il eut soin d'intéresser à sa cause tout le corps des officiers de dragons.

Il fit remarquer dans un second article que si l'honorable et savant confrère de la *Sentinelle* accusait le gouvernement d'avoir abaissé la France devant l'étranger, il accusait aussi par là même toute l'armée, chargée de la garde de l'honneur national, et, dans cette armée, le noble 30ᵉ régiment de dragons, qui avait donné tant de preuves de son dévouement aux lois, à l'ordre et à la dynastie.

Pour lui, Michonnet, il savait trop ce que la France a toujours dû à « ces phalanges immortelles qui portèrent au delà des mers la gloire du nom français », pour souffrir patiemment un tel accroc à la vérité, au bon sens, à l'honneur, à la justice, et il protestait

« au nom de la France indignée » contre ces doctrines subversives de tout ordre social.

Ce piége, tout grossier qu'il fût, avait le grand avantage d'irriter l'adversaire, et, en cas d'insulte, de permettre au prudent rédacteur de l'*Ami de l'Ordre* de se replier derrière MM. les officiers qui, ayant au côté de grands sabres de cavalerie, sauraient bien défendre leur avocat contre toutes les attaques de vive force. Quant aux attaques de plume, Michonnet se sentait en fonds pour y répondre avec vigueur et embarrasser l'adversaire.

Avec cela, très-bon homme au fond.

Michonnet regardait cette petite ruse comme très-légitime. C'était une partie de sa tactique : ne se compromettre seul avec personne, avoir toujours pour soi le plus fort. Il avait réussi par là à éviter presque tous les inconvénients du dangereux métier de journaliste, et à vivre et engraisser en paix, ce qui était pour lui le but suprême, ou pour mieux dire, unique de la vie sur le globe sublunaire.

Comme il était d'ailleurs très-intimement lié avec tout le corps des officiers de dragons, et passait la plus grande partie du jour au café militaire de Mme Pont-du-Sud, il était fort apprécié de tout ce qui porte un sabre. Ses calembours étaient recherchés, et se répétaient dans le régiment. Il faisait la réputation des actrices.

Il la défaisait aussi. C'était un grand coquin que

M. Alphonse Michonnet, des Michon-Michonnet, et un vert galant comme le roi Henri IV. La première chanteuse avait eu des bontés pour lui, comme aussi la Dugazon, et la petite ingénue qui avait été forcée de quitter la scène à cause de lui. Du moins le bruit courait que leur tendresse mutuelle avait eu des conséquences, et M. Michonnet ne le désavouait pas. Un vrai gaillard, irrésistible auprès « du sexe. »

Mme Michonnet était jalouse de son mari, mais si laide qu'elle n'avait jamais pu trouver un vengeur. Peut-être aussi n'avait-elle pas voulu. On n'a jamais pu savoir. Du reste, bonne mère de famille, trop criarde, mais dévouée à ses enfants.

Olivier lut l'*Ami de l'Ordre* et les insinuations dangereuses par lesquelles on voulait irriter contre lui les dragons. Cette petite perfidie le fit sourire. Il jugea et jaugea tout de suite M. Michonnet, et ne fut pas inquiet du résultat de la lutte. Quant aux dragons, comme il ne leur pardonnait pas l'affront que l'un d'eux avait fait à Marie-Thérèse, il prévit bien qu'il aurait affaire à eux tôt ou tard, et se hâta, pour mieux les recevoir, de multiplier les leçons d'escrime qu'il recevait du prévôt du régiment.

Il répliqua avec une modération hautaine, montra qu'il avait fort bien compris le piége où son adversaire voulait l'engager, qu'il ne craignait ni ne souhaitait le péril, mais donnant clairement à entendre qu'il était prêt en toute occasion. S'il avait eu besoin de quelque

stimulant, la seule pensée que Marie-Thérèse devait être témoin de la querelle aurait suffi pour lui faire braver tout le régiment.

Puis il alla voir son ami Vernon. Car le vieillard avait été touché de ses soins, et quoiqu'il devinât bien que la meilleure part en revenait à Marie-Thérèse, cependant l'esprit d'Olivier lui plaisait, et son caractère prompt, hardi et sincère, lui inspirait de la confiance.

Aussi suivait-il avec un intérêt croissant les progrès qu'Olivier faisait dans le cœur de Marie-Thérèse. Tous les soirs, les deux jeunes gens se réunissaient dans sa chambre. Là, commençaient d'interminables conversations d'histoire, de science et de politique, auxquelles, quoique présente, Mme Baleinier prenait rarement part, — et pour cause. La chère dame bâillait affreusement en écoutant l'histoire de Jean Maillet, bourgeois de Longueville, et celle de Bernard Malipier, noble Vénitien, que le conseil des Dix avait condamné à une prison perpétuelle, qui s'évada des Plombs, vint chercher fortune en France, eut le bonheur de plaire à Catherine de Médicis, et en reçut la seigneurie de Conches, à trois lieues de Longueville.

Mme Baleinier s'endormait généralement vers le milieu de l'histoire, et ne se réveillait guère qu'au moment où Henri IV, qui avait eu à se plaindre du Vénitien, lui faisait couper la tête et mettait fin à ses brigandages, vers l'an de grâce 1595.

Pour Olivier, comme il regardait Marie-Thérèse

pendant ce récit il ne s'ennuyait pas ; et comme Marie-Thérèse se sentait regardée, elle ne s'ennuyait pas non plus et brodait avec une constance inimitable les pantoufles de son vieil ami.

Peu à peu toute barrière était tombée entre les deux jeunes gens sans qu'un seul mot d'amour eût été prononcé, à cause de la présence de Vernon; Olivier se sentait aimé. Il s'était fait une douce habitude de rendre compte à la jeune fille de ses idées, de ses actions de ses sentiments même et de ses études. Elle, toujours simple et charmante, l'écoutait avec une attention profonde et souriait à tous ses projets, où elle était placée en première-ligne, comme si, dès lors, leurs destinées eussent été inséparables. Elle entendait sans se lasser le récit de ses premières années de la jeunesse, si remplies de misère, de travail et d'espoir, de sa vie au quartier Latin, si frugale et si laborieuse, et des dures épreuves courageusement supportées : elle partageait toutes ses espérances et sa confiance dans l'avenir. Il quitterait un jour ce dur métier de l'industrie littéraire; comme un artiste, il ferait son chef-d'œuvre, son livre, sa grande histoire; il entrerait à l'Institut, il aurait la gloire, il vivrait dans la postérité, et, en attendant toute cette gloire et ce grand avenir, il préparait à Longueville des travaux par lesquels il étonnerait un jour l'Europe savante.

Dans tous ces rêves elle n'était pas oubliée. Elle l'aiderait dans ses études, le consolerait dans ses re-

vers, jouirait de sa gloire. Ceci n'était pas exprimé, mais tous les deux le comprenaient sans le dire. Vernon même en aurait sa part, et le vieillard, tout chagrin et désabusé qu'il fût, ne pouvait s'empêcher d'y rêver.

En attendant, il refaisait avec le plus grand soin, sur de nouveaux documents trouvés par Olivier dans un coin très-obscur de la bibliothèque, l'histoire de la grande révolte des moines de l'abbaye de Bonlieu contre Drogo, évêque de Limoges, en 1250. Ces moines ayant voulu s'affranchir du tribut qu'ils devaient à l'évêque, le saint homme, investi par la crosse et l'anneau du droit de percevoir les revenus de l'abbaye et de les administrer à sa guise, en fit pendre trois, et mit les autres au pain et à l'eau pour la fin de leurs jours, — ce qui fut fort approuvé et doubla ses revenus.

Parmi tous ces travaux et ces conversations, Vernon était à peu près guéri. La balle était extraite, la blessure fermée, et il allait tous les soirs faire sa promenade habituelle le long du vieux rempart. A son retour, il rencontrait dans sa chambre Marie-Thérèse, Olivier et Mme Baleinier, qui causaient paisiblement des nouvelles du jour.

Or un soir, l'air étant plus doux qu'à l'ordinaire, Vernon prolongea sa promenade sur le rempart, et ne rentra chez lui qu'assez tard. Olivier l'avait prévenu depuis longtemps, et devait l'attendre dans son appar-

tement. Il proposa à Mme Baleinier de venir avec sa fille au-devant du vieillard. La bonne dame, qui était un peu pesante et n'avait guère d'activité que dans la langue et les doigts, le remercia.

« Mais, dit-elle, si tu veux, Marie-Thérèse, y aller avec M. Olivier, je t'en donne la permission. »

A ces mots le cœur d'Olivier bondit de joie. Il se promit bien de faire durer la promenade le plus longtemps possible.

De son côté, Marie-Thérèse ne fut pas longue à sa toilette. En un clin d'œil, elle eut mis son châle et son chapeau, et fut prête à le suivre.

On rencontre à chaque pas, dans le rempart de Longueville, des débris de tours à demi détruites, restes de la splendeur d'une ville qui a été puissante au moyen âge, et dont les seigneurs ont balancé quelquefois la fortune des rois de France. Une allée inégale, creusée d'ornières, couverte d'un maigre gazon et ombragée par de vieux chênes contemporains de saint Louis, ou tout au moins de François Ier, conduit le long de ce rempart. Dans les tours, qui sont ouvertes aujourd'hui à tout le monde, le hasard a pratiqué quelques enfoncements, où l'on est à l'abri des regards curieux.

Il n'est pas besoin d'ajouter que le rempart est toujours solitaire. Les beaux messieurs et les belles dames de Longueville aiment bien mieux se promener sur la grand'route, où l'on a le soleil, la poussière et la vue

du prochain, que de s'asseoir dans des endroits écartés, où l'on n'est vu de personne.

Olivier, qui cherchait au contraire la solitude, et qui sentait bien qu'il ne retrouverait jamais une occasion aussi favorable de s'expliquer, se hâta de conduire Marie-Thérèse le long du rempart. Que voulait-il lui dire? Il l'ignorait, ayant été surpris trop brusquement par son bonheur pour pouvoir se tracer un plan d'avance et préparer un discours. Tout ce qu'il savait, c'est qu'il l'aimait, qu'il voulait être seul avec elle, et que le destin lui donnait cette joie.

Les premiers moments furent silencieux. Marie-Thérèse, presque aussi émue que le jeune homme, s'attendait à quelque chose sans savoir quel serait cet événement à la fois désiré et redouté.

Olivier feignit d'abord de chercher M. Vernon avec zèle.

« Il a dû suivre le rempart, dit-il, et s'arrêter sous les ruines de l'abbaye; c'est sa promenade ordinaire. »

Marie-Thérèse ne répondit rien, il y eut un instant de silence. Enfin Olivier se hasarda :

« Que je suis heureux ce soir ! dit-il.

— Pourquoi? demanda naïvement la jeune fille.

— Pourquoi? reprit Olivier, parce que la soirée est belle, parce que je suis avec vous, parce que la vie m'est plus chère depuis que je vous connais, parce que je vous aime, Marie-Thérèse. »

Elle voulut retirer son bras passé dans celui d'Olivier, mais il la retint.

« Pourquoi m'enviez-vous ce bonheur ? dit-il.

— Je ne vous envie rien, dit Marie-Thérèse souriante, quoique un peu troublée, et je suis heureuse de votre amitié ; mais il est un peu tard, nous avons pris, je crois, le mauvais chemin. M. Vernon doit être à la maison ; il faut rentrer. »

Olivier la retint encore. A vrai dire, elle ne faisait pas de très-grands efforts pour s'en aller ; et cette violence lui était douce.

« Heureuse de mon amitié ! dit-il ; chère Marie-Thérèse, ne parlons plus d'amitié. Il est temps que je vous ouvre mon cœur. Devinez-vous ce qui m'attira sur vos traces à Longueville, ce qui m'y retient ?

— Votre amour pour la science et vos recherches sur l'histoire du Limousin, dit sans hésiter Marie-Thérèse.

— Cruelle ! dit Olivier, pouvez-vous méconnaître l'amour le plus ardent et le plus pur qu'un homme ait jamais senti ? Pouvez-vous me parler d'amitié, quand je vous offre mon cœur et ma vie ? Écoutez-moi, chère Marie-Thérèse, je suis seul au monde, ma mère est morte, et je n'ai plus d'autre ami que vous. Vous êtes ma vie et ma joie ; je n'ai aimé, je n'aime et n'aimerai jamais que vous.

— Et la gloire, dit Marie-Thérèse, et l'Institut, et la postérité, et des statues qu'on élève aux grands

hommes sur les places publiques, et tout ce qui vous trouble l'esprit, et tout ce qui vous remplit le cœur. Car vous parlez d'aimer, Olivier; mais êtes-vous prêt à quitter tout pour me suivre, tout, c'est-à-dire la gloire, l'ambition, et à vivre éternellement près de moi, près de ma mère, près de mon vieil ami, dans mon obscur Longueville?

Êtes-vous prêt à épouser, vous qui n'avez rien et qui vivez de votre travail, une femme qui n'a pas de dot, et qui ne sait, elle aussi, que travailler? Êtes-vous prêt à supporter la pauvreté, la misère, peut-être les sots discours des riches, pour qui toute richesse est signe de génie, de puissance et de grandeur, pour qui toute pauvreté est signe de paresse et d'abaissement d'esprit? verrez-vous d'un œil calme, avec une fierté tranquille le mépris mal dissimulé des hommes qui ne croient qu'au succès? Chercherez-vous en vous-même et en moi seule tout amour, tout plaisir, toute gloire? Ne regretterez-vous rien après avoir uni votre destinée à la mienne? Ne ferez-vous aucune réflexion terrible sur le sort plus heureux que vous eussiez pu avoir si vous aviez épousé la fille d'un banquier ou d'un marchand de dentelles? Regarderez-vous passer dans la rue, à cheval, des hommes qui ne vous valent pas, qui n'ont ni votre talent, ni votre science, ni votre caractère, et ne serez-vous pas affligé, c'est-à-dire abaissé de cœur en les voyant? Et s'il arrive qu'une occasion se présente où votre ambition

sera retenue par le lien de la famille, ne regretterez-vous pas les ailes que la nature vous a données pour vous élever dans le monde des idées, de la politique, des sciences, de la métaphysique, et ne serez-vous pas triste en songeant que ces ailes sont coupées à jamais, qu'elles ne repousseront plus et que vous ne pourrez plus planer dans les plaines infinies de l'Éther? »

Olivier se mit à genoux devant elle, lui baisa les mains avec passion, et lui dit :

« Je le jure ; je ne regretterai rien si tu m'aimes. »

Elle se pencha sur lui, le releva et appuya sa tête sur la poitrine d'Olivier, avec un regard si doux qu'Olivier crut en mourir de joie.

« Va, dit-elle, ne regrette rien, car je t'aime. Moi aussi, j'ai confiance en toi comme tu as confiance en moi. Moi aussi, je t'ai aimé presque dès le premier jour, et j'ai rêvé de passer ma vie près de toi, avec toi et en toi. Je t'avais vu à Paris quand tu nous suivais le long du boulevard. Je te vis à l'hôtel où tu entras avec nous, et où tu reçus un si mauvais accueil. Le lendemain matin, le garçon d'hôtel vint nous prévenir que ce jeune homme inconnu qui nous suivait avait fait mille questions sur nous, sur ma famille, sur mon vieil ami. Vernon, qui est très-défiant parce qu'il a été très-malheureux, s'inquiéta. Il ne crut pas, comme le garçon, que tu venais chercher la matière d'un rapport de police, mais il pensa, je crois, sans me le dire, que tu étais un amoureux; peut-être s'imagina-t-il que je

t'encourageais. Il se hâta de partir. En un quart d'heure, nos malles furent faites et nos comptes réglés.

— Et toi, dit Olivier, qu'as-tu pensé? M'avais-tu remarqué?

— Fat! répondit-elle en le menaçant du doigt, tu te crois donc bien irrésistible.

— Oh! pardonne, pardonne, chère bien-aimée, et continue.

— Cependant je dois avouer que je pensais un peu à toi. A parler franchement, je te regardais comme un étrange original de suivre une jeune fille inconnue et d'aller prendre des renseignements chez son portier. De plus, j'étais frappée d'une certaine ressemblance avec quelqu'un dont j'avais oublié le nom. Était-ce un vieillard, ou un enfant? Je l'ignorais. Mais les ressemblances sont si fréquentes, et celle-là était si peu marquée dans mon souvenir, que je t'aurais bientôt oublié...

— Ingrate! mauvais cœur!

— Si je ne t'avais pas retrouvé, trois jours plus tard, dans la grande rue de Longueville. C'était après vêpres, tu t'en souviens, et je descendais assez gaiement de l'église avec ma mère. J'avais un très-joli chapeau neuf... Il était joli, n'est-ce pas?...

— Comme toi-même.

— Flatteur!... Et j'étais passablement fière de mon chapeau. Car on ne trouverait pas le pareil dans Longueville ni peut-être dans tout le département. Je

voyais les dames de la ville le regarder avec envie, et cette envie me réjouissait singulièrement.

— Méchante !

— Ce sont là nos batailles, à nous, et nos victoires. J'étais donc dans ces belles dispositions quand je te rencontrai dans la rue. Cette rencontre me parut plus étonnante que la première. On peut bien être suivie sur le boulevard sans y entendre malice, car le boulevard est à tout le monde; et tel qu'on croit vous suivre, s'en va peut-être à ses affaires comme un bon bourgeois de la rue Saint-Denis; mais si ce bon bourgeois vous suit jusqu'à l'hôtel et s'informe de vous; s'il prend la diligence après vous et vient se planter en face de vous au beau milieu de Longueville, il y a là quelque chose qui n'est pas naturel. Je te regardai donc très-attentivement, et plus attentivement encore une heure après, quand je te vis à la fenêtre de ta chambre qui est en face de la mienne. Si c'était encore une coïncidence du hasard, le hasard était parfois bien étrange. Je te regardai donc assez attentivement, et...

— Et?... Achève, dit Olivier.

— Et je ne fus pas trop mécontente. Des cheveux noirs, un beau front, des yeux mélancoliques, l'air un peu trop savant, peut-être; mais M. Vernon m'a familiarisée avec cet air-là... Mais pourquoi te dire jour par jour comment je t'ai aimé davantage. Ne suffit-il pas que je t'aime aujourd'hui ? »

Olivier l'écoutait dans une profonde extase.

« Écoute, lui dit-il d'un air grave, arrangeons notre vie. D'abord, dès aujourd'hui, je ne te quitte plus. Je reste à Longueville. Je fais l'histoire du Limousin. Je rédige le journal de Brottier, je m'installe dans la bibliothèque, je fouille tous les bouquins, je secoue la poussière de tous les manuscrits. Je fais des recherches pour M. Vernon, j'éclaircis la généalogie de la maison de Conches et de toutes les maisons nobles du département et de vingt départements à la ronde. Je fouille les vieux couvents, les vieux évêchés, les vieilles murailles, je recherche tous les sksamasan du pays, toutes les monnaies ibériques, celtiques, romaines, frankes, visigothes, j'envoie des notes à M. Augustin Thierry, à M. Michelet, à tous les savants de France et d'Allemagne, j'écris des mémoires innombrables sur le casque de Clotaire qui pourrait bien être celui de Chilpéric, j'envoie tout cela à l'Institut pour qu'on le mette soigneusement dans un grand tiroir sans le lire, et qu'on me nomme membre correspondant d'abord, puis membre titulaire.

— Et moi? dit-elle en riant. Car vous ne parlez que de vous, cher seigneur.

— Toi! dit Olivier. Toi! Est-ce que tu veux être membre de l'Institut?

— Pourquoi non, puisque je dois t'aider dans tes recherches?

— Oh! toi, je te destine un autre emploi. Hier, je me promenais sur le bord de la rivière. En face de la

ville, à mi-côte, j'ai vu un pré admirable, un pré en pente douce, bien arrosé, bien herbeux, bien vert. C'est ce pré-là que je te destine.

— Un pré à moi! Pourquoi faire?

— Pour nous aimer éternellement. Ma mère m'a laissé, ayant eu de tous temps la clef de mes trésors, qu'elle administrait (la pauvre femme, Dieu sait avec quelle économie!), ma mère m'a laissé, dis-je, dix-huit mille francs, placés chez un notaire qui doit me les rendre au jour de mon mariage. Je vais écrire ce soir à ce notaire. J'achèterai le pré. Il vaut cinq mille francs : je me suis informé. Cinq mille, et dix mille pour y faire construire une petite maison à un étage, avec trois chambres, la tienne, celle de ta mère et celle de ton vieil ami, c'est assez. Le reste du terrain sera partagé entre un pré de trois arpents environ, pour nourrir une vache, et un jardin que je bêcherai moi-même. Tu élèveras des poules, des canards, des lapins. Nous vivrons là très-tranquilles. J'aurai des livres. J'irai à Longueville vers le milieu du jour pour le journal et la bibliothèque. Le matin et le soir, je serai avec toi. Je bêcherai, tu sèmeras. Nous n'aurons ni voisins, ni visites, ni chevaux, ni amis, ni rien d'encombrant. Nous nous aimerons toute la vie, et nous vivrons éternellement. Est-ce bien pensé, cela?

— Admirablement! mon cher ami, dit un homme qu'ils n'avaient pas remarqué dans l'obscurité; admi-

rablement! Il n'y manque plus que mon consentement et celui de Mme Baleinier. »

Vernon, assis par hasard derrière un pan de mur, avait reconnu leurs voix, et, sans se montrer, entendu toutes leurs paroles. Les deux jeunes gens demeurèrent étourdis et presque consternés de cette rencontre imprévue. Le vieillard se hâta de les rassurer.

« Voyons, mes chers enfants, je ne suis pas un ogre ni un Barbe-Bleue. Ne vous effrayez donc pas. C'est mon consentement que vous voulez? Eh bien! je vous le donne; et je vous garantis même, si l'on peut garantir quelque chose, celui de Mme Baleinier. Je vous sais gré d'avoir pensé à moi, Olivier, et de m'avoir fait ma part dans votre bonheur. Cela prouve que Marie-Thérèse n'a pas fait un trop mauvais choix... Mais qui m'aurait dit que cette petite morveuse songerait déjà à se marier et s'en irait le soir par les chemins, causant seule avec son amoureux? En vérité, il n'y a plus d'enfants. »

Olivier se hâta d'expliquer leur promenade.

« Nous sommes venus vous chercher, dit-il.

— Oui, répliqua Vernon, vous paraissiez fort occupés de moi, en vérité! Et si j'avais été en train de me noyer dans la rivière, c'est sur vous que j'aurais dû compter pour me repêcher... Allons, ma fille, quitte le bras de cet hypocrite et prends le mien. Nous rentrerons ensemble. »

Marie-Thérèse se jeta dans les bras de Vernon.

« Que vous êtes bon ! dit-elle.

— Bon ! c'est-à-dire bonasse. Oui, je t'entends bien, va ! Et, après tout, qu'ai-je de plus cher au monde que ton bonheur ? Et vous, monsieur le savant, qui faites l'homme riche et qui avez dix-huit mille francs placés chez un notaire, croyez-vous que nous soyons sans dot, nous aussi ?

— Je croyais.... dit Olivier.

— Taisez-vous, monsieur ; vous avez tort de croire. Marie-Thérèse est plus riche que vous. Elle aura trente mille francs de dot le jour de son mariage.

— Mon ami, dit Marie-Thérèse, je ne veux pas vous dépouiller....

— Me dépouiller, petite sotte ! Pour qui me prends-tu ? Vas-tu m'enseigner aujourd'hui les affaires ? Ces trente mille francs, c'est la moitié d'un héritage que j'ai fait : un brave homme d'oncle que je n'ai jamais vu, et qui me légua tout cela l'an dernier. Je n'ai jamais vu tant de piles d'écus ensemble.

— Mais.... dit Olivier.

— Pas de mais, ou je vous refuse la main de ma fille. Allons, marchez, beau Léandre ! »

Ils revinrent chez Mme Baleinier, à qui Vernon se chargeait d'annoncer la nouvelle et de demander son consentement le lendemain. Marie-Thérèse et Olivier firent des rêves d'or.

Vernon, moins heureux, quitta, dès qu'il fut rentré dans sa chambre, ce masque de fausse gaieté.

« Allons, dit-il, c'en est fait, la voilà perdue pour moi ! Quand elle sera mariée, pensera-t-elle encore à son vieil ami, à son père adoptif? Sera-t-elle heureuse, au moins ? »

Sur ce doute, il s'endormit.

XXVII

Terrible nouvelle.

Le lendemain, Marie-Thérèse s'éveilla, toute remplie d'une humeur charmante. A peine habillée, elle ouvrit la fenêtre et se trouva juste en face d'Olivier, qui l'attendait et la guettait depuis le lever du soleil. Tout ce que les yeux peuvent se dire fut dit en cette circonstance. Olivier attendait avec impatience l'après-midi pour rendre visite à sa bien-aimée, et maudissait les bienséances qui l'empêchaient de se présenter sur-le-champ.

Après quelques instants, Marie-Thérèse, qui tout en travaillant, riait, chantait et gazouillait comme la fauvette au matin, fut appelée par sa mère, et se hâta d'aller la rejoindre.

« Viens ici, paresseuse, cria Mme Baleinier, et aide-moi un peu. On n'entend que toi et tes chants

de ce matin. Voyons un peu ton ouvrage.... Ah! voici le facteur. Sébastien, vous avez une lettre pour moi?

— Non, madame, dit le facteur, mais pour Mlle Marie-Thérèse.

— Pour Marie-Thérèse. Tu as un correspondant en ville?

— C'est probable, maman, puisque voilà sa lettre. »

Mme Baleinier prit un air sévère et pincé; mais la présence de ses ouvrières, à qui cette nouvelle faisait dresser les oreilles, arrêta les questions sur ses lèvres.

« Tu me montreras ta lettre, dit-elle.

— Assurément, maman, » répondit Marie-Thérèse qui brisa le cachet.

La jeune fille croyait que la lettre lui venait d'Olivier, car Sigismond Leduc avait cessé d'écrire. Mais aux premiers mots qu'elle lut, elle devint tout à fait sombre, parut vivement émue, et sortit de sa chambre pour cacher son trouble. Sa mère la suivit aussitôt en disant :

« Eh bien, qu'as-tu donc, Marie-Thérèse? Que veut dire ceci? Montre-moi ta lettre.

— Non, ma mère, répondit la jeune fille d'un ton respectueux, mais ferme. Vous ne devez pas la voir.

— Comment! s'écria Mme Baleinier. Vas-tu me manquer de respect, à présent! Je veux que tu me la donnes. »

Marie-Thérèse ne répondit rien, déchira la lettre

et en jeta les morceaux dans le feu. Cette action fut si prompte que sa mère n'eut pas le temps de s'y opposer. Elle entra aussitôt dans une violente colère. Menaces, emportements, prières, caresses, tout fut inutile, Marie-Thérèse ne répliqua pas une parole.

« Cette lettre, dit-elle enfin, ne concerne que moi et n'est adressée qu'à moi.

— Dis-moi du moins, s'écria la mère, de qui elle est signée.

— Elle n'est pas signée. »

Or, voici le contenu de cette lettre :

« Mademoiselle,

« Un de vos meilleurs amis qui sait ou qui devine les engagagements que vous êtes sur le point de prendre avec M. Olivier Morand, croit devoir vous prévenir d'une circonstance bien fâcheuse et bien déplorable, qui rend ce mariage à jamais impossible.

« Olivier Morand est votre frère. Son père, capitaine en congé à Longueville, a rencontré votre mère. Il s'en est fait aimer. Il est votre véritable père. L'homme dont vous portez le nom n'a jamais connu ce mystère, qui n'est pourtant pas un mystère pour plusieurs personnes de Longueville. Le respect que j'ai pour vous m'obligerait à tenir caché un fait dont la découverte doit vous affliger, si la pensée de laisser commettre un sacrilége, que votre mère, par égard pour sa réputa-

tion, n'oserait peut-être empêcher, ne devait l'emporter sur toute autre considération.

« Recevez, mademoiselle, les témoignages de sympathie bien sincère et bien cordiale d'un ami inconnu. »

L'écriture était contrefaite, comme on doit s'y attendre; mais sous cette écriture contrefaite, on distinguait encore les caractères d'une main de femme. Malheureusement Marie-Thérèse, pressée par sa mère de livrer la lettre, n'osa la garder, et, pour lui cacher à jamais l'effroyable découverte qu'elle venait de faire, se hâta de la détruire.

Le coup partait, on le devine sans doute, de Mme Pont-du-Sud. Euphémie avait suivi Olivier et sa rivale, elle avait épié avec soin depuis quinze jours les démarches du jeune homme; elle soupçonnait leur amour réciproque, elle eut aussitôt l'idée d'y mettre fin par un coup de tonnerre. Comme elle connaissait la hauteur d'âme, la délicatesse et la générosité de Marie-Thérèse, elle ne douta point que cette malheureuse jeune fille ne gardât le silence sur cette découverte, même avec son amant, sa mère et son vieil ami, et que toute vérification du mensonge ne devînt par là impossible. On prend les méchants par leurs vices, et les bons par leurs vertus.

Ce calcul perfide n'était que d'un trop sûr effet. Marie-Thérèse résolut de se séparer à l'instant de celui qu'elle croyait son frère; mais elle fût morte

plutôt que de se justifier en déshonorant sa mère. Elle garda le silence, laissant à Dieu, seul témoin de ses angoisses, le soin de la justifier auprès de son amant. Elle eut même assez de générosité, ayant cru sans examen à la faute dont on accusait sa mère, pour ne pas lui en faire un reproche, même au fond du cœur, et ne pas lui manquer de respect, même dans sa pensée. De ce côté du moins, la lettre d'Euphémie n'eut pas le terrible effet qu'elle pouvait avoir.

XXVIII

Proposition très-sensée de Jean Sigismond Leduc, lieutenant au 30ᵉ régiment de dragons.

Ce jour-là, Jean-Sigismond Leduc prit une grande résolution. Il endossa son plus bel uniforme, ceignit son sabre le mieux fourbi, se fit la barbe avec un soin particulier, enduisit ses moustaches noires du plus suave et du plus luisant des cosmétiques, mit ses gants blancs, jeta un dernier coup d'œil dans la glace, et sortit pour aller rendre visite à Mme Baleinier.

Son dessein, qui surprendra peut-être le lecteur, était de demander Marie-Thérèse en mariage.

Voici ses raisons.

Premièrement, Marie-Thérèse est une jolie fille, et

telle que je trouverai difficilement la pareille, soit à Longueville, soit à vingt lieues à la ronde.

Deuxièmement, je l'aime à en perdre la raison, quoique j'aie fait la sottise d'en parler un peu légèrement devant mes camarades, et en particulier devant ce maudit Childebert, que le ciel confonde!

Troisièmement, Mme Euphémie Pont-du-Sud, qui avait bien voulu me donner quelques espérances, me renvoie aujourd'hui, sous prétexte que j'ai parlé trop haut de Marie-Thérèse, et que je me suis battu pour elle, moi qui ai eu cent occasions de tirer le sabre pour Euphémie contre le major Childebert, et qui n'ai jamais pensé que l'affaire en valût la peine.

Quatrièmement, Marie-Thérèse, quoiqu'elle n'ait pas hérité du roi Crésus, n'est pas tout à fait sans dot, si l'on en croit la renommée; et M. Vernon, qui a bien plus l'air d'un père que d'un ami, ne la laissera pas marier sans lui donner quelque marque de sa libéralité.

Cinquièmement, lors même que le vieux Vernon me garderait rancune et refuserait de la doter, il me resterait toujours la ressource quasi inépuisable d'Honoré Leduc, mon père, ancien carrossier de Charles X, lequel a quinze bonnes mille livres de rentes hypothéquées sur la Banque de France, et ne me laissera mourir de faim en aucun cas.

Sixièmement, si mon père fait quelques difficultés pour consentir à mon mariage, et allègue que Mlle Ma-

rie-Thérèse, fille de Mme Baleinier, modiste, n'est pas digne d'entrer dans la famille d'un carrossier, et d'épouser un lieutenant qui peut devenir à tout moment général de division ou maréchal de France; s'il ajoute que je me repentirai peut-être dans ma haute fortune d'avoir fait un tel mariage, je répliquerai d'abord que cette haute fortune, sans être tout à fait improbable si l'on considère mon mérite, n'est rien moins que certaine, vu la faveur, la brigue, l'intrigue et les hasards de toute espèce, et qu'alors il convient que je n'attende pas pour « aliéner ma liberté » que mon dernier cheveu ait disparu; que si, au contraire, mon mérite éclatant l'emporte sur le guignon habituel de ma destinée, et si je deviens général et empereur, ma femme me saura d'autant plus de gré de son élévation qu'elle s'y sera moins attendue, et j'aurai le plaisir, si je la fais duchesse, de savoir qu'elle m'aura aimé avant que je fusse duc, chauve et ventru, ce qui paraît être la destinée commune à tous les hommes illustres.

Septièmement enfin, j'aurai fait ma volonté et mon plaisir; et si je m'en repens, je n'accuserai que moi : grande consolation de toutes les sottises, car je ne connais rien de plus triste que de se dire : Si je n'avais pas écouté Pierre et Jacques, je ne serais pas aujourd'hui dans l'embarras.

Maintenant dois-je espérer que Marie-Thérèse voudra bien de moi pour mari? Ici, l'on peut répondre oui

et non : — oui, si elle considère mon grade, mon mérite et l'avenir que je puis légitimement espérer, sans compter les écus du père Honoré Leduc ; — non, si elle se souvient du malheureux pari que j'ai tenu contre Childebert.

Après tout, quelque chose qu'elle ait décidée, ce mariage est dès aujourd'hui à moitié fait, car, pour moi, j'y consens. »

Tel fut le raisonnement de Jean-Sigismond Leduc, raisonnement où le bon se mêlait au pire, mais qui, pour un dragon, n'était pas tout à fait dénué de bon sens.

On a dit déjà que le vieux Vernon demeurait dans la même maison que Mme Baleinier, au second étage. Ils étaient réunis tous deux dans le salon de Mme Baleinier quand Sigismond se présenta. Justement le vieillard était ce jour-là d'une humeur charmante. Il revenait de la Bibliothèque, où il avait trouvé la première charte donnée aux moines de l'abbaye de Longueville par le comte Bernhard, qui fut contemporain d'Hugues Capet. Il se préparait à écrire une très-longue dissertation pour établir soigneusement la date et la valeur de ce monument, et il n'attendait que l'arrivée d'Olivier pour lui faire part de sa découverte.

Cependant l'annonce de l'entrée de Sigismond lui fit froncer le sourcil.

« Est-ce que vous recevez ces gens-là ? dit-il.

— Mon Dieu, mon cher ami, dit Mme Baleinier,

vous avez trop de rancune. Ce pauvre garçon a voulu vingt fois vous présenter ses excuses, et vous avez refusé de le recevoir.

— Et à défaut de moi, il vient les présenter à Marie-Thérèse? dit le vieillard d'un ton ironique et grondeur. Et vous en êtes fière sans doute?

— Je n'en suis pas fière, dit Mme Baleinier, que ce mot piqua au vif; j'en suis indignée, et je vais lui dire son fait. »

Vernon sortit en haussant les épaules. Il voyait bien que la curiosité et le plaisir de parler l'emporteraient toujours sur les bienséances.

Sigismond entra aussitôt. Sa contenance était modeste. Il fit un salut profond et respectueux auquel Mme Baleinier répondit par une révérence majestueuse. Ensuite elle parut attendre qu'il parlât le premier.

Sigismond fut assez habile. Sans entrer dans les détails de la querelle qu'il avait eue avec Vernon, il sut présenter les faits de manière à se faire excuser, il rejeta la querelle en partie sur lui-même, en partie sur l'impétuosité avec laquelle le vieillard l'avait interrompu et insulté; il ajouta que le moindre mot pouvant porter atteinte à l'honneur d'un soldat, il avait cru devoir, quoiqu'on eût fort exagéré et dénaturé la cause première du combat, tirer le sabre par égard pour l'uniforme qu'il portait.

Mme Baleinier eut la présence d'esprit, rare chez

elle, de ne pas répondre une syllabe. Elle écouta ce discours d'un air impassible, approuvant d'un signe de tête, lorsqu'il était question pour Sigismond de s'excuser, mais ne se compromettant en rien. Cependant elle se sentit émue lorsque Sigismond, après avoir, comme il le pensait, préparé le terrain pour sa proposition, termina ainsi son discours :

« Me voici, madame, tout prêt à vous demander pardon d'un crime qui fut bien grand, je l'avoue, mais qui ne m'a été inspiré que par l'amour insensé que je n'ai pu m'empêcher de ressentir pour mademoiselle votre fille. »

Ici Mme Baleinier fit un geste et parut indignée.

« On a exagéré, je le vois bien, madame, et l'on ne vous a pas rapporté mes paroles. Mais enfin ce crime même, si peu digne de pardon, je viens vous prier de me le pardonner en me donnant de votre indulgence la marque la plus sûre.

— Quoi donc, monsieur? dit Mme Baleinier un peu ébranlée.

— Accordez-moi la main de Mlle Marie-Thérèse. »

Si jamais conclusion fut imprévue, c'est à coup sûr celle-là. Quoi! cet homme qu'on détestait, qui avait parlé de Marie-Thérèse dans des termes si outrageants, qui avait failli tuer M. Vernon, cet homme, cet ennemi se proposait pour époux de sa fille!

Bientôt l'étonnement fit place à la joie. Mme Baleinier était fière de ce revirement inattendu. Son habi-

leté l'avait préparé, pensait-elle ; la beauté de Marie-Thérèse l'avait achevé ; elle n'eut aucun doute que l'idée de Sigismond ne fût due à son propre mérite. Éblouie de l'alliance d'un officier de dragons qui était riche, à ce qu'on disait, qui avait de l'avenir, qui serait capitaine à trente ans, colonel à quarante, et général à cinquante, elle eut beaucoup de peine à retenir sa langue qui brûlait de répondre :

« Elle est à vous, mon gendre. »

Un reste de prudence la retint. Elle réfléchit qu'elle ne connaissait encore le sentiment ni de Vernon ni de Marie-Thérèse, et qu'ils seraient peut-être moins indulgents pour le dragon. Elle n'avait pas d'ailleurs l'habitude de rien résoudre sans le conseil de son vieil ami, et dans cette occasion elle sentait bien qu'elle aurait de la peine à le convaincre. Aussi se borna-t-elle à répondre avec dignité :

« Monsieur, votre démarche est si imprévue que nous vous demandons, ma fille et moi, le temps de réfléchir. Vous avez eu de grands torts envers nous, monsieur ; mais vous saurez les faire oublier. A tout péché miséricorde. Je ne vous défends pas d'espérer. »

Sa physionomie souriante démentait ces paroles un peu froides. Sigismond s'en alla, persuadé qu'il avait gagné sa cause, mais un peu choqué de la dignité excessive de Mme Baleinier.

Comme il ouvrait la porte de la maison pour sortir,

Olivier entra. L'espace était si étroit qu'il lui fut impossible d'éviter la rencontre du lieutenant.

« Eh bien, dit celui-ci, où te caches-tu donc? Je suis allé trois fois chez toi. Toujours absent. On n'est pas savant à ce point-là. D'où vient que tu n'es pas venu chez moi une seule fois? »

Olivier impatient à la fois de le quitter et de voir Marie-Thérèse, ne répliquait rien et cherchait à lui échapper.

« Voyons, dit Leduc, ce silence n'est pas naturel. Es-tu muet, ou sourd? Ou bien as-tu quelque chose contre moi?

— Excuse-moi, lieutenant, je suis pressé, » dit enfin Olivier qui du même coup enjamba trois marches, laissant là Sigismond tout stupéfait d'un tel accueil.

Celui-ci le retint par le bras et lui dit :

« Nous nous expliquerons un autre jour. Sache du moins que je viens de demander en mariage Mlle Marie-Thérèse Baleinier, et que je t'invite à la noce. »

XXIX

J'ai changé d'avis.

Le coup fut si violent qu'Olivier en demeura tout étourdi. Il ne trouva rien à répondre et se hâta de monter l'escalier et d'entrer dans le salon.

Déjà Mme Baleinier triomphante brûlait de répandre la fameuse nouvelle. Elle s'était hâtée de faire appeler Vernon et sa fille, bien moins pour leur demander conseil que pour leur faire partager sa joie.

Quand le jeune homme entra, le conseil de famille était réuni.

« Entrez, dit Mme Baleinier d'une voix éclatante, entrez, mon cher Olivier, vous n'êtes pas de trop. Devinez un peu ce qu'on vient de me dire.

— Je ne suis pas devin, dit amèrement Olivier, et je n'entends rien aux mystères.

— Pour moi, dit Vernon, je flaire quelque sottise. Vous avez reçu tout à l'heure une visite qui ne promettait rien de bon.

— Mauvais caractère ! Toujours défiant et bilieux ! dit Mme Baleinier. Eh bien, M. Jean-Sigismond Le-

duc, lieutenant au 30ᵉ de dragons, vient de me demander la main de ma fille.

— Grand honneur pour elle! dit Vernon. Au reste, ma chère amie, M. Sigismond vient trop tard, car Olivier que voilà l'a demandée hier au soir à Marie-Thérèse, et Marie-Thérèse a consenti, et moi aussi. Il ne manque plus que votre paraphe. »

L'étonnement et la colère de Mme Baleinier étaient au comble.

« Comment! dit-elle à sa fille, malheureuse enfant, tu as osé t'engager sans le consentement de ta mère!

— Elle a eu tort, dit Vernon, mais je m'étais chargé de vous le demander ce matin. Le malheur est que je me suis enfoncé dans mes vieux parchemins et que j'ai oublié la commission.

— Eh bien, je lui défends, moi !... dit Mme Baleinier d'une voix éclatante.

— Ne me défendez rien, maman, dit Marie-Thérèse avec calme, j'ai changé d'avis.

— Hein? que dis-tu? s'écria Vernon surpris.

— Quoi! vous m'abandonnez! dit Olivier. Vous qui m'avez dit hier....

— Oublions ce que j'ai pu dire, continua Marie-Thérèse. Olivier, je vous aime et vous aimerai toujours comme un frère. Ne me demandez rien de plus. »

A ces mots, sans vouloir rien entendre, et comme si cet effort eût épuisé ses forces, elle rentra dans sa

chambre, s'enferma et se jeta sur son lit pour pleurer en liberté.

« Eh bien, dit le vieillard, qui pourra jamais se vanter de comprendre le cœur des femmes? Voilà une fille que je crois connaître, que j'ai vue naître, que j'ai élevée, que je n'ai pas quittée un moment depuis sa naissance, qui est belle, bonne, sincère, dévouée à ses amis. Le soir elle dit à un homme : Je t'aime; et le lendemain, on dirait que le vent a emporté ses paroles.

— Oh! s'écria Olivier atterré, c'est ce Sigismond qui me l'arrache! Mais par quel moyen? car elle m'aimait hier? Pourquoi ne m'aime-t-elle plus aujourd'hui? »

A ces mots il sortit, plein d'indignation et de douleur.

« Chère amie, dit Vernon à Mme Baleinier, Marie-Thérèse est folle.

— Marie-Thérèse est fort sage, répliqua la dame. Elle a bien vu que l'officier riche et plein d'avenir valait mieux que ces gens de plume dont l'habit est toujours râpé, et dont les pensées sont toujours dans le ciel.

— Si je le croyais, dit le vieillard, je l'étranglerais de mes propres mains. »

XXX

Je vais couper tes oreilles. — Je vais tirer les tiennes.
Sabre et savate.

Dans sa rage, Olivier ne respirait que la vengeance. Il méprisait Marie-Thérèse, il détestait Sigismond, il maudissait les femmes, il attestait toute la nature, témoin de son malheur. Tout à coup le hasard lui offrit un moyen de se venger.

Comme il se promenait le long de la rivière, il entendit des cris qui partaient d'un cabaret assez éloigné de la ville et de l'octroi, et, pour cette raison, très-fréquenté par les soldats et les ouvriers. Voici ce qui se passait.

Un charpentier était assis dans le cabaret avec quelques camarades, et s'était fait apporter du vin. Il était à peine servi lorsque plusieurs dragons entrèrent, parmi lesquels un brigadier de haute taille et de belle apparence. Le charpentier, riche et généreux, invita les dragons à boire avec lui.

« Je ne bois pas avec les pékins, » dit insolemment le brigadier.

Cette réponse irrita le charpentier.

La conversation s'échauffa, et le brigadier offrit de couper les oreilles à son adversaire.

« Pose là ton sabre, répliqua le charpentier, et je vais non pas couper, mais tirer les tiennes. »

Une invitation si chevaleresque ne pouvait manquer d'être acceptée. Le brigadier mit bas sa veste et s'avança pour saisir le charpentier à bras le corps. Celui-ci, moins grand et moins vigoureux, mais rompu au noble et brillant exercice de la *savate*, lui appliqua son pied au travers de la figure, si vite et si fort que le nez du dragon saigna abondamment.

Le combat dura trois ou quatre minutes avec un succès fort inégal. Le malheureux dragon recevant tous les coups sans pouvoir toucher son adversaire, ramassa son sabre, dégaina et chercha à frapper le charpentier. A cette vue celui-ci saisit un escabeau à deux mains et le lança sur le brigadier, qui para le coup à moitié avec son bras. L'escabeau ricochant alla frapper successivement deux autres dragons, qui n'avaient pris aucune part à la bataille.

Ceux-ci tirèrent sur-le-champ leurs sabres. En peu de moments la mêlée devint générale; mais les ouvriers, moins nombreux et mal armés, car ils ne pouvaient opposer que des bancs à des sabres, s'échappèrent par la fenêtre (on était au rez-de-chaussée) et laissèrent leur malheureux camarade aux mains des dragons.

Le charpentier reçut six coups de sabre sur la tête

UNE VILLE DE GARNISON. 285

et dans la poitrine et mourut quelques minutes après. Le cabaretier effrayé avait pris la fuite avec sa femme.

Olivier arriva quand le carnage était terminé. Les dragons prenaient la fuite à leur tour, et le peuple du faubourg commençait à se réunir. On entendait les cris perçants de la veuve du charpentier :

« Ah! mon pauvre mari, ils me l'ont tué! Ah! les gredins! ah! les gueux! ils l'ont tué comme un Anglais! Ah! les assassins! un père de six enfants! un si brave homme! Qui est-ce qui nous donnera du pain maintenant? Mes pauvres enfants vont aller de porte en porte! »

A ces cris se joignaient les commentaires des voisins et l'éloge du mort, fait par ses amis.

On couvrait le meurtrier de malédictions; on parlait de marcher sur le quartier de cavalerie et d'y mettre le feu.

Olivier, que cette scène de meurtre aurait ému et indigné en tout temps, n'était que trop préparé à partager l'émotion populaire. Il lui semblait, irrité comme il l'était contre Sigismond, que prendre en main la vengeance du malheureux charpentier, c'était se venger lui-même de Leduc et de tous les dragons.

Il rentra chez lui, prit la plume, et, après un court récit des faits dont il avait été témoin, il continua ainsi:

« Voilà donc les fruits amers de l'imprévoyance administrative! Le sang versé, une famille en pleurs, un homme indignement assassiné, sa femme et ses

enfants réduits à la plus cruelle misère, et tout cela parce qu'on a eu la coupable folie d'appeler à Longueville une soldatesque effrénée. Avant leur arrivée Longueville était heureux, industrieux, paisible ; mais quoi ! M. le député avait un bâtiment à vendre ; M. le député avait du foin et de l'avoine pour les chevaux ; MM. les cabaretiers se plaignaient de la rareté des pratiques.

« Les dragons sont venus ; ils ont porté le trouble dans les familles. La ville s'est endettée, les pères de famille sont égorgés ; mais M. le député a vendu son bâtiment, son foin et son avoine ; MM. les cabaretiers s'enrichissent.

« Qui donc fera justice ? qui nous délivrera d'une garnison que personne n'avait demandée, si ce n'est le député, et dont nous supportons tous impatiemment le séjour ? Faudra-t-il prendre les armes, et, revenant aux usages de l'ancienne barbarie, nous faire justice nous-mêmes ?

« Que MM. les officiers du 30ᵉ de dragons y réfléchissent ! Ils ont abusé longtemps de notre patience. Qu'ils prennent garde ! »

En même temps et contre l'usage, il signa cet article de son nom.

Dans la fureur où l'avait mis le prétendu manque de foi de Marie-Thérèse, et son prétendu mariage avec Sigismond, il ne demandait plus qu'à se battre n'importe contre qui et pourquoi.

XXXI

Nasus displicit tuus. Ton nez me déplaît.
Il faut que je le coupe.

Il n'est pas difficile de deviner l'effet que produisit la *Sentinelle de Longueville*. Dans les cafés, dans les salons, dans les cuisines, dans les ateliers, dans la rue, sur le seuil des portes, au tribunal, tout le monde s'agitait et parlait avec véhémence. On s'arrachait le numéro de la *Sentinelle*. Olivier, prévoyant et désirant ce tapage, avait fait tirer d'avance six mille exemplaires du journal. Le soir même, il n'en restait qu'un, et l'on dut recommencer le tirage. Les habitants de Longueville, justement fiers d'occuper les « cent voix de la Renommée, » se hâtaient d'informer tous leurs amis et voisins de l'énergique attitude qu'ils avaient prise.

Personne, après avoir lu le journal, ne douta que l'aventure dût avoir une fin tragique. La menace qui terminait l'article intéressait trop l'honneur des officiers de dragons pour qu'il ne s'élevât point parmi eux un vengeur. L'imprimeur était dans la joie ; M. Brottier de Pierrefonds était dans la consternation.

« A quel écervelé, pensait-il, ai-je confié la con-

duite de mon journal et le soin de ma candidature? Quelle folie j'ai faite? Moi qui croyais connaître les hommes, je vais prendre le premier venu sur la parole d'un ami qui ne le connaît pas lui-même! »

Le pauvre Brottier tremblait de tous ses membres et faisait les vœux les plus ardents pour n'être pas confondu avec Olivier dans la juste colère de MM. les officiers. Il se faisait tout petit, il n'osait plus passer dans la rue, ou, si quelque nécessité indispensable l'y forçait, il se coulait le long des trottoirs, s'effaçait dans les encoignures; il aurait voulu se cacher, suivant la belle expression de Longueville, dans un trou de souris.

« Est-ce ainsi, pensait-il, qu'on mène les affaires? Défier la colère d'un régiment, amener des scènes sanglantes, tirer l'épée, peut-être! car je suis homme politique, moi! et je ne puis pas refuser un duel. Mon parti me renierait sur-le-champ. Encore si je pouvais choisir mon adversaire; mais non, le colonel va me dépêcher quelque spadassin, et alors adieu la croix! adieu la députation! adieu la vie! »

Le reste du public était fort partagé. Les gens paisibles blâmaient la violence d'Olivier. Comment osait-il attaquer ainsi un régiment tout entier, faire retomber sur cinq cents hommes la faute de deux ou trois, et prendre le ton d'un accusateur public contre des gens qui manient le sabre par métier? Est-ce de la justice? est-ce de la prudence?

Les dames elles-mêmes étaient divisées en deux camps.

Les unes, qui avaient des amis dans le 30ᵉ de dragons, ne se cachaient pas pour dire que l'article d'Olivier était un sacrilége, que ce jeune homme était fou, que l'accident (la mort du charpentier) était un effet naturel de l'ivresse, que si quelque soldat avait été tué ou blessé dans les rixes précédentes, personne n'y avait fait attention, que le charpentier était le véritable provocateur et avait reçu le juste châtiment de sa provocation ; qu'au surplus, un acte isolé de brutalité ne prouvait rien contre les dragons, et bien moins encore contre les officiers qui n'avaient pris aucune part à l'action ; que ces messieurs étaient d'ailleurs les gens du monde les plus polis et les mieux élevés, les meilleurs valseurs et polkeurs de tout le pays ; que s'ils venaient à partir, on les remplacerait difficilement, et qu'il fallait à tout prix les retenir et donner tort à ce trouble-fête, étranger à Longueville, qui venait y semer la discorde et les querelles. Mais d'autres dames, qui n'avaient pas de liaison dans le régiment, étaient favorables à Olivier. Sa hardiesse les charmait, car les femmes aiment le courage par-dessus tout, et n'ont pas tort, le courage étant le compagnon ordinaire de beaucoup d'autres vertus. On remarquait que lui seul avait pris en main la cause du peuple de Longueville, que son confrère avait gardé un silence profond sur toute cette affaire, et qu'il n'était pas juste qu'on aban-

donnât le jeune homme qui venait se faire le champion de la ville, lui étranger, et qui risquait dès ses premiers pas de se faire couper la gorge.

On disait aussi, et ce n'est pas ce qui intéressait le moins les dames, qu'Olivier avait plus d'un motif pour défier les dragons, qu'il avait voulu épouser Marie-Thérèse, qu'il en était abandonné, et que le mariage de Marie-Thérèse avec Sigismond était déjà résolu.

Les jeunes filles, qui ont généralement le cœur tendre (du moins si on les en croit, car les trois quarts au moins de cette admirable partie de l'espèce humaine sont si dissimulées qu'il est difficile de savoir ce qu'elles pensent), parurent fort émues du malheur d'Olivier, très-disposées à le plaindre, et peut-être à le consoler. Il n'y eut qu'un cri parmi elles sur l'ingratitude de Marie-Thérèse qui abandonnait un tel amant, et pas une voix ne s'éleva en sa faveur.

Quant au peuple de Longueville, encore furieux de la mort du charpentier, et aux jeunes gens de la bourgeoisie, qui n'aimaient pas le voisinage et la concurrence des officiers de dragons, il n'y eut qu'un cri pour le journaliste. Dès le premier jour il fut proclamé un héros, et l'on décida qu'on le soutiendrait par tous les moyens possibles, *vi* et *armis*. Cinq ou six de ces jeunes gens, parmi ceux qui connaissaient le mieux l'escrime, se réunirent et offrirent de lui servir de seconds.

Celui-ci les remercia cordialement, ne refusa pas

leur offre, et se tint prêt à repousser l'attaque des dragons, qu'il prévoyait prochaine et terrible.

Il ne se trompait pas. Les officiers tenaient conseil au Café militaire de Mme Pont-du-Sud, auteur principal, quoique inconnu, de ces grands événements.

Il faut dire la vérité. L'attaque d'Olivier n'était pas justifiable ; car de rendre tout le corps des officiers responsable du meurtre du charpentier, c'était l'effet ou d'un violent esprit de parti, ou d'une haine particulière qui ne pouvait se satisfaire autrement. Olivier, indigné de ce qu'il appelait la trahison de Marie-Thérèse dont il ne pouvait pas soupçonner le vrai motif, était hors de lui-même et s'en prenait à tout le corps des dragons de l'avantage (il le croyait du moins) que Sigismond avait remporté sur lui. Comme il était prompt, hautain, hardi et amoureux, son amour et son orgueil également blessés ne lui laissaient qu'un moyen de vengeance, et il en avait usé sur-le-champ.

« Je lui ferai voir, pensait-il, quel cœur elle a dédaigné ! Si elle n'a pu m'aimer, ou si elle s'est laissé éblouir par l'uniforme, je veux qu'elle me regrette, et qu'elle pleure sa perfidie avec des larmes de sang ! »

Donc, MM. les officiers tenaient conseil, et pour avoir plus de liberté, ils avaient mis à la porte les rares habitués « civils » du Café militaire.

On délibérait au milieu des chopes, source inépuisable d'éloquence. M. Pont-du-Sud, comme ancien

militaire, et Euphémie, qui jouissait de la confiance des officiers, étaient seuls admis à la délibération. Le vieux Pont-du-Sud, tout pensif, fumait sa pipe dans un coin en dégustant lentement un verre de vieux cognac. Euphémie était assise au comptoir.

Un capitaine (car les officiers supérieurs du régiment étaient réunis chez le colonel) prit la parole et s'assit sur une table de marbre. Il commença par lire l'article qui fut accueilli par des murmures d'indignation, puis il demanda l'avis des officiers présents.

« Mon avis, dit un autre capitaine, est qu'il faut couper les oreilles à ce drôle. »

Un murmure d'approbation suivit ce discours laconique.

« Bien! reprit le président. La question est posée comme il faut. On lui coupera les oreilles, cela ne fait aucun doute; mais de quelle manière?

— Parbleu! dit le préopinant. Il n'y a pas deux manières. Je m'en charge. On prend le pékin par les oreilles, on prend son sabre, on coupe, et l'on rend la liberté au pékin.

— Oui, dit le capitaine, mais voudra-t-il aller sur le terrain? les gens de plume....

— Oh! je réponds de lui, dit Sigismond. Je le connais depuis quinze ans, et, s'il nous a insultés, c'est qu'il a bonne envie de nous rendre raison.

— La première question est vidée, reprit le prési-

dent d'un ton grave. Reste la seconde. Quel sera le coupeur d'oreilles?

— Moi! Moi! Moi! s'écrièrent à la fois vingt assistants.

— Je vois bien, dit le président, qu'il faudra tirer au sort, car il n'est pas juste que la faveur décide cette question. Il faut mettre tous les noms dans un sac, et la main de la Beauté (ajouta-t-il en se tournant gracieusement vers Euphémie) tirera l'un d'eux au sort. »

La « Beauté » était fort inquiète et fort troublée. Quoiqu'elle n'eût pas l'habitude de réfléchir beaucoup aux conséquences de ses actes, elle ne pouvait pas ignorer que sa lettre était la vraie cause de la fureur et des attaques d'Olivier, et, par suite, du duel qui se préparait. Elle avait des remords. Mais comment arrêter la colère de ces hommes? comment remettre au fourreau des sabres à demi tirés?

C'est avec une terrible anxiété qu'elle assistait à la délibération.

« Messieurs, dit-elle, je n'entends rien à vos querelles, et je ne tirerai au sort le nom de personne. Grâce au ciel, on n'a tué personne dans ma maison, et je ne veux pas qu'on commence par M. Olivier.

— Oh! oh! chère madame, dit le jaloux Childebert, auriez-vous quelque sympathie pour ce jouvenceau?

— Monsieur le major, répliqua vivement Euphémie, je ne veux pas qu'on égorge personne.

— Madame, dit un capitaine, les femmes n'entendent rien aux affaires d'honneur.

— Taisez-vous, Euphémie, s'écria tout à coup le vieux Pont-du-Sud, à qui personne n'avait pris garde jusque-là, taisez-vous ! vous n'entendez rien à cela, ces messieurs ont raison. Mais j'ai le droit de parler, moi qui ai vu le feu, et j'en use.

— Bon ! dit un lieutenant, encore quelque radotage du vieux temps !

— Le vieux temps, monsieur, répliqua Pont-du-Sud, valait le temps présent, et quand vos anciens parlent, c'est bien le moins qu'on les écoute.

« Prenez garde, messieurs, de vous préparer un remords éternel. Vous voulez tuer ce jeune homme, et vous le tuerez, je le crois ; mais toute la ville, qui est très-mécontente de la mort du charpentier, criera contre vous. Réparer un meurtre par un autre, est-ce là réparer ? Il vous a insultés ; c'est possible, quoiqu'on puisse toujours se moquer d'une insulte qui s'adresse à tout un corps et non pas à un individu ; mais croyez-vous que votre réputation d'honneur et de courage dépende de l'accueil que vous ferez à son article ? n'est-elle pas faite déjà ? et que pourrait y ajouter un duel de plus ou de moins.

« Tenez, j'ai connu le général L***.

— Préparons-nous, dit le capitaine qui présidait, à voir défiler toute la grande armée.

— C'était à coup sûr un brave, continua Pont-du-

Sud sans se soucier de l'interruption, et l'on ferait beaucoup de chemin aujourd'hui avant de trouver son pareil. L***, après Murat, n'avait pas d'égal dans la cavalerie. C'était un sabreur fini, un de ceux qu'aimait Napoléon. Quand on lui disait : Va là, et prends cette batterie, ou enfonce ce carré, il allait en un clin d'œil. Un temps de galop, et l'affaire était faite, la batterie prise, et le carré sabré. On aurait dit : Décroche la lune; il aurait cherché l'échelle. Avec cela, jeune et bel homme, et gentilhomme, un ci-devant noble avant la révolution, colonel à douze ans, simple soldat à dix-huit, général à trente ans. Un autre homme que vos criquets d'aujourd'hui qui sont généraux à soixante ans, et à l'ancienneté. On leur devrait un lait de poule et des béquilles; on leur donne la grosse épaulette.

— Au fait! au fait! dit un lieutenant.

— Eh bien, L***, ce diable à quatre, était exécré des pékins.

— Toujours les mêmes, ces pékins, dit un capitaine. Si on ne les mène pas à coups de plat de sabre, on n'en fera rien de bon.

— Il était justement de votre avis, continua Pont-du-Sud. Il ne pouvait pas souffrir le pékin. Chacun a sa bête noire dans la nature, n'est-ce pas? à pied, à cheval, en voiture, au lit, à table, dans les maisons, dans la rue; il marchait sur le pied du pékin, renversait son chapeau dans la boue, il lui enfonçait son

coude dans l'estomac. Une manière de se distraire, quoi!

« Un soir il était à Paris, en congé, entre deux batailles. Il se promenait dans le quartier Montmartre, une cravache à la main, suivant son habitude. Il était déjà tard, et l'on entendait le bruit des violons dans une maison. L*** monte, tout botté, tout éperonné, entre dans le salon. C'était une noce, et l'on dansait. Sans saluer les maîtres de la maison ni personne, il va droit à la mariée, et l'invite à danser. La jeune femme effrayée de cet homme qui entrait ainsi la tête haute, insolente, et qui agissait partout comme chez lui, hésite et refuse. Le marié s'avance et demande au général :

« Qui êtes-vous?

« — Je suis le général L***, dit l'autre, et je veux
« danser avec madame. »

« En même temps, il veut prendre de force la main de la dame. Le marié le repousse. L*** lui donne un coup de cravache dans la figure et reçoit presque en même temps un soufflet. On descend dans le jardin, on apporte des pistolets, on se bat, et L***, à la lueur des flambeaux, brûle la cervelle à son adversaire. Un bel exploit, n'est-ce pas? Eh bien, cet exploit et dix autres du même genre l'avaient rendu tellement odieux, qu'on faisait des vœux pour qu'un boulet en délivrât le public, et qu'à Paris même, lorsqu'une balle autrichienne l'eut tué, on se réjouit publiquement de sa mort.

« Croyez-moi, messieurs, laissez là cette affaire. Le pékin aujourd'hui, c'est tout le monde, et il ne faut jamais chercher querelle à tout le monde. C'est un ennemi trop redoutable. »

Ce discours ne fit pas grande impression. Les esprits étaient trop échauffés. Il fut résolu que le sort désignerait trois champions chargés de défendre l'honneur du régiment et qu'Olivier choisirait parmi ces trois l'adversaire qui lui conviendrait le mieux.

On tira trois noms au sort. L'un des trois était Sigismond Leduc.

« Sacrebleu ! dit celui-ci, je ne suis pas heureux ! me battre contre un ancien camarade !

— Si vous voulez, dit sèchement un capitaine, qu'on vous cherche un successeur ?

— J'espère, capitaine, répliqua fièrement Sigismond, que vous entendez ce que je veux dire. Il ne s'agit pas de me battre, mais de me battre contre un ancien ami. Du reste, je suis prêt. »

Les officiers, réunis en corps, apportèrent au colonel le résultat de la délibération. Le colonel les reçut sur-le-champ, et, quoique fort contrarié d'une querelle qui allait attirer sur lui et sur son régiment l'attention du ministre de la guerre et des journaux, jugea qu'on devait poursuivre l'affaire et demander à Olivier une rétractation ou le sabrer.

« Car, comme dit très-bien le sage, si ton voisin t'accuse d'avoir voulu lui couper le nez, il n'y a pas de

moyen plus efficace de lui prouver qu'il a menti, que de le lui couper effectivement. »

XXXII

Rendez l'argent!

Le lendemain, Olivier était assis dans son cabinet de rédacteur en chef directeur-gérant de *la Sentinelle de Longueville*, lorsque M. Brottier de Pierrefonds parut, et, sans le saluer ni lui donner la main, s'adossa à la cheminée, boutonna sa redingote, mit la main dans son gilet, et commença ainsi la conversation.

« Monsieur, voulez-vous me faire le plaisir de me dire qui a « fait les fonds » du journal? Est-ce vous ou moi? »

Le visage irrité du maire indiquait assez un propriétaire dont le locataire principal a détérioré la propriété.

Olivier répliqua très-froidement :

« C'est vous, monsieur, incontestablement. Prenez donc, je vous prie, la peine de vous asseoir.

— Je suis fort bien debout, continua Brottier, et ce n'est pas de cela qu'il s'agit entre nous. Voulez-vous me dire, je vous prie, ce que c'est qu'un article qui fait

un vacarme épouvantable dans toute la ville, et qui est signé de vous?

— Monsieur, dit Olivier avec une froideur plus grande encore, l'article est de moi, étant signé de moi. J'ai voulu être l'interprète de l'opinion publique dans une récente et déplorable affaire. »

L'insolence de Brottier le mettait hors de lui-même; mais il avait pris son parti sur-le-champ, et, comme tous les hommes vraiment résolus, il cachait sa résolution sous le masque du sang-froid.

« Monsieur « l'interprète de l'opinion publique, » continua Brottier d'un ton ironique, vous avez révolté contre vous tout un régiment et tous les honnêtes gens du pays.

— Fort bien, dit Olivier. La conclusion, s'il vous plaît? »

La frayeur de se brouiller avec les dragons avait exaspéré le malheureux maire jusqu'à lui donner du courage contre Olivier.

« Ma conclusion? dit-il. Comptez-vous, monsieur, écrire beaucoup d'articles semblables à celui-là?

— Aussi longtemps, répliqua Olivier, que je serai rédacteur en chef directeur-gérant de *la Sentinelle*, c'est-à-dire pendant cinq ans, terme de notre traité.

— Monsieur, dit Brottier de Pierrefonds, rouge de colère, ne me poussez pas à bout! »

Jusque-là Olivier jouait nonchalamment avec son couteau à papier. A ces mots, il jeta brusquement le

couteau à papier sur le bureau, fixa sur son interlocuteur ses yeux gris, froids et terribles, et, d'une voix mordante et tranquille dont rien ne peut rendre l'expression, il lui dit :

« Entendons-nous, monsieur. Vous voulez être député, n'est-ce pas? Vous fondez un journal, vous réunissez des souscripteurs, vous appelez des abonnés, vous soutenez une opinion, vous avez contre vous le préfet et le député; votre paresse d'esprit, ou votre incapacité.... »

A ce mot, Brottier fit un signe d'étonnement et de colère.

« Ou votre incapacité, répéta Olivier, ou la crainte que vous avez de vous faire des ennemis, vous oblige à chercher quelqu'un qui prenne pour lui toutes les querelles, qui reçoive tous les coups de sabre, qui dénonce tous les abus, qui ait pour vous de l'esprit, du courage, de la fermeté, qui fasse de temps en temps votre éloge, et qui ne demande pour prix de son travail que la liberté de donner son opinion sur toute chose et sur tout le monde, votre seule et inviolable personne exceptée. Vous l'avez trouvé.

— Pour mon argent, » interrompit Brottier.

Olivier le regarda d'un air de mépris inexprimable.

« Votre argent! dit-il. Votre argent! croyez-vous être mon bienfaiteur? Dans quel métier serais-je moins payé ? Et si ce n'était le plaisir de parler de liberté

tout à mon aise et de chercher la justice et la vérité, aurais-je jamais accepté un si piteux marché? Votre argent ! »

Il ouvrit son tiroir et en tira le traité par lequel Brottier lui donnait pour cinq ans la rédaction en chef et la gérance du journal. Il le déchira, et en jeta les morceaux dans la cheminée.

« Tenez, dit-il, vous ne me devez plus rien. »

En même temps il tira la sonnette. Un garçon parut.

« Appelez l'imprimeur, » dit-il.

Celui-ci ne se fit pas attendre.

« Voici les clefs, dit Olivier. Dès aujourd'hui, je donne ma démission. »

L'imprimeur devint pâle d'épouvante et de saisissement.

« Vous vous retirez ! dit-il. Et le journal a cinq mille abonnés ! Hier et ce matin, les bureaux étaient encombrés ! que va dire le public ?

— Rendez-lui son argent ! répliqua Olivier.

— Rendre l'argent ! répliqua l'imprimeur stupéfait ! L'affaire marche comme sur des roulettes. Les annonces arrivent en masse. Il m'en vient de Limoges, d'Orléans, de Tours, de Blois, de Nantes. Rendre l'argent ! mais c'est impossible, monsieur. Qui vous force à partir ?

— Demandez à M. Brottier, » dit Olivier en tournant le dos au maire.

Celui-ci était véritablement consterné. Il avait compté qu'Olivier prendrait plus doucement la réprimande, qu'il continuerait tranquillement sa « petite besogne, » et ferait de temps en temps l'éloge de son dévouement à la cause publique. Moyennant quoi, lui, Brottier, passerait tout doucement pour un grand homme, et serait député aux prochaines élections. L'emportement d'Olivier gâtait tout. Il sentit la nécessité de céder.

« Tenez, mon cher ami, dit-il à l'imprimeur, jugez-nous. M. Morand s'emporte pour quelques observations toutes bienveillantes et amicales que j'ai cru devoir lui faire dans l'intérêt du journal et dans le sien ; car enfin sa cause n'est-elle pas la nôtre ? Et s'il se fait une querelle avec les dragons, s'il se fait tuer, est-ce lui qui souffrira des suites de sa violence, ou moi ?

— S'il en est ainsi... dit l'imprimeur d'un ton conciliant.

— Qu'est-ce que je venais lui demander, après tout ? Presque rien, une note conciliante qui désavoue les « exagérations » de son article précédent...

— Un désaveu ! s'écria Olivier. J'aimerais mieux tirer le sabre avec tous les dragons du régiment, un par un, que de retirer un seul mot !

— Vous l'entendez ! dit Brottier. Voilà comme il est raisonnable ! un homme d'honneur peut bien regretter quelques expressions violentes....

— Et tendre le dos aux coups de bâton ! continua Olivier. Messieurs, c'est une chose convenue. Cherchez un autre rédacteur en chef. Je garde la place quinze jours encore pour tenir tête aux dragons et je pars.

— Nous n'acceptons pas votre démission, dirent à la fois Brottier et l'imprimeur.

— Acceptez ou refusez, comme il vous plaira, répliqua le jeune homme, ma résolution est prise. »

A ces mots, on frappa à la porte. C'était Sigismond Leduc et les deux autres officiers désignés pour se battre avec Olivier.

« Entrez, messieurs, » dit-il avec politesse.

Le maire et l'imprimeur tremblaient de tous leurs membres.

XXXIII

Qu'il soit mon frère.

Les trois officiers étaient en grand uniforme. Le plus âgé, qui était capitaine et supérieur par son grade à ses deux compagnons, prit la parole avec gravité et dit :

« Monsieur, vous êtes M. Olivier Morand ?

— Oui, monsieur.

— L'auteur de l'article qui est signé de votre nom dans le dernier numéro de *la Sentinelle de Longueville?*

— Oui, monsieur.

— Monsieur, dit l'officier qui était l'un des hommes les plus polis de tout le régiment, je suis le capitaine de Cardénac, du 30e de dragons, et je viens au nom de mes camarades et au mien vous prier de signer et de publier dans votre journal, en tête et avant l'article politique, la petite note que voici.

Il tira de son portefeuille un papier et lut :

« Je certifie, moi soussigné, Olivier Morand, rédacteur de *la Sentinelle de Longueville*, avoir lâchement menti et outrageusement, volontairement et sciemment calomnié MM. les officiers du 30e de dragons dans le numéro qui a paru mardi, 22 septembre 1842.

« Longueville, 24 septembre 1842. »

— Et si je refuse? dit Olivier avec le plus grand sang-froid.

— Eh bien, monsieur, nous verrons si vous soutenez vos paroles les armes à la main.

— Parfaitement! dit le jeune homme. Messieurs, vous êtes chez moi. Faites-moi le plaisir de sortir. Demain matin, nous nous retrouverons à huit heures, à l'entrée du bois de Fontaines. Quel est mon adversaire?

— Celui de nous trois qu'il vous plaira de choisir, répondit Cardénac.

— J'aurais dû m'en douter, » dit Olivier en regardant Sigismond.

Celui-ci, tout consterné du rôle qu'il jouait malgré lui dans cette affaire, et ne soupçonnant pas la vraie cause de la querelle, se sentit ému en voyant le danger où se trouvait son ancien camarade. Il s'avança vers lui et dit :

« Olivier, il est encore temps d'arranger l'affaire.

— Monsieur, répliqua celui-ci, je ne vous connais plus. »

Sigismond se retira plein de douleur. Les autres le suivirent.

Olivier avait fait le sacrifice de sa vie. C'était une âme entière et absolue, qui ne savait pas transiger avec les extrêmes. Du jour qu'il aima Marie-Thérèse, il lui donna son cœur tout entier ; et quand la jeune fille, après avoir avoué qu'elle l'aimait, le repoussa tout à coup en l'appelant son « frère, » il se crut trahi (comment aurait-il pu soupçonner la perfidie d'Euphémie?), et, son cœur étant brisé, il fit bon marché de tout le reste. A de telles gens le bonheur est facile et difficile à la fois : — facile, parce qu'ils ne connaissent ni l'ambition ni l'avarice, deux laides passions à qui tant d'hommes sacrifient; et difficile, parce que la fragilité de ce bonheur est extrême.

Pour Olivier, la misère, la fatigue et la mort n'étaient

rien ; mais il sentait jusqu'au fond de l'âme la douleur d'être trahi par celle qu'il aimait.

L'imprimeur et Brottier ne tardèrent pas à sortir et le laissèrent seul.

« Quel entêté! dit Brottier. Il va se faire tuer pour un mot et ruiner toute mon entreprise.

— S'il en réchappe, dit l'imprimeur, ce sera un coup du ciel. Nous aurons dix mille abonnés après-demain. Ah! il a du nerf, ce jeune homme. Je m'y connais. Si on ne le tue pas, il ira loin. Quel bonheur que nous ayons avec lui un traité pour cinq ans! Car il a donné sa démission ; mais je ne l'accepte pas, moi. Il a déchiré son « double » ; mais j'ai gardé le mien. Je ne le lâche pas. Et vous?

— Moi! Pas si bête! dit Brottier. Il est trop précieux. Cinq mille abonnés en trois numéros, et un duel qui pose le journal à merveille! Toute la presse de Paris va parler de nous.

— Sans compter, ajouta l'imprimeur, que sa mort même nous sera utile. Quelle oraison funèbre nous lui ferons! Et quel coup pour nos adversaires! Michonnet en verdira de rage. Ce n'est pas lui qui se ferait tuer pour ses articles! Ah! ces écervelés ont quelquefois du bon.

— Oui, dit Brottier, quand il y a derrière eux des gens sensés qui savent en tirer parti.

— Cela va sans dire, » conclut l'imprimeur.

Et les deux associés se séparèrent.

Cependant Olivier, resté seul, la tête dans ses mains,

réfléchissait. Si près de mourir peut-être, il repassait sa vie dans son souvenir.

« Qu'ai-je fait au ciel? disait-il. J'ai passé vingt-cinq ans à travailler sans but, car ce n'est pas un but que de gagner le pain de chaque jour. Tant que ma mère a vécu, je l'ai aimée, honorée, respectée, soutenue de mon travail. Elle est morte, j'ai vécu seul, sans amis, étudiant, cherchant, méditant, poursuivant la science ; j'étais heureux, ou du moins je n'étais pas misérable, car je ne me souviens pas jusqu'ici d'avoir donné une heure au plaisir. Je me croyais fait autrement que les autres hommes, et destiné à cette vie austère et solitaire qui est nécessaire aux savants et aux hommes de génie. Mon rêve était d'avoir un siége à l'Institut. Enfin le jour vient où je sens que la science n'est pas toute la vie ; je suis touché comme saint Paul sur le chemin de Damas, j'aime une jeune fille inconnue, je la suis dans sa province, je me fais aimer d'elle, ou du moins elle le dit ; je rêve de vivre avec elle la main dans la main, le cœur près du cœur, jusqu'à la vie éternelle, et voilà que le premier venu, un ancien camarade, que j'ai rencontré je ne sais comment, je ne sais où, coiffé d'un casque et ceint d'un sabre comme un gendarme, passe à cheval avec ses grandes bottes sous la fenêtre de ma bien-aimée, et d'un coup d'œil détruit mon amour et ma vie.

> Et si d'aventure on s'enquête
> Qui m'a valu cette conquête,

C'est l'allure de mon cheval,
Un compliment sur ma mantille
Et des bonbons à la vanille,
Par un beau soir de carnaval.

« Ah! qu'il a raison, Alfred de Musset! qu'il connaît bien le cœur des femmes!

« Car je n'en puis pas douter. C'est Sigismond qui l'emporte; c'est lui qu'elle aime. Ou plutôt, elle n'aime personne, la coquette maudite; que pourrait-elle aimer dans Sigismond, si ce n'est l'épaulette? Mais pourquoi feindre l'amour avec moi? Qui l'obligeait de mentir et de trahir? Pourquoi couvrir ses mensonges d'un sourire si doux?

« Je ne me trompe pas pourtant. Elle me l'a dit : Je t'aime. Peut-être sa mère l'a-t-elle forcée de renoncer à moi? Si je le croyais!... M'appeler son frère, quelle dérision! Quelle insulte! M'offrir son amitié! »

Au milieu de ces réflexions, Vernon entra.

« Ah! c'est vous, dit Olivier en se levant et en pressant affectueusement la main du vieillard. Vous venez à propos!

— Un ami vient toujours à propos, dit Vernon. Quelle folie vous a donc traversé la cervelle ces jours-ci?

— Ah! mon ami, comme elle m'a trahi! s'écria Olivier.

— Bon cela! répliqua Vernon, quoique la trahison ne soit pas bien certaine....

— Comment! que dites-vous? interrompit Olivier qui sentit renaître ses espérances.

— Oh! ne vous flattez pas, continua Vernon. Je veux dire que je connais trop Marie-Thérèse pour croire à une trahison, mais elle paraît aussi éloignée que jamais de vous épouser; et quand je la presse de questions, elle répond d'un ton absolu et en pleurant que cela ne se peut pas, qu'elle n'a point de motif raisonnable à donner, mais qu'elle ne le veut pas.

— C'est Sigismond qui lui aura tourné la tête, dit Olivier avec accablement.

— Je le croyais comme vous, quoique le revirement me parût bien prompt et bien extraordinaire après ce que j'avais entendu de votre conversation; mais je m'étais trompé, j'en suis persuadé. Sigismond est venu à la maison hier et aujourd'hui. Mme Baleinier, pour qui un sabre et un plumet sont les deux plus belles choses de la création, l'a reçu à merveille; il a fait des frais de toute espèce (il est vraiment bon enfant, ce pauvre garçon), mais Marie-Thérèse à tous ses discours n'a répondu que des monosyllabes : « oui, non, comme il vous plaira, » et a paru le voir sans plaisir et sans peine.

— Elle dissimulait, dit Olivier.

— Pourquoi dissimuler? sa mère la pousse vers ce mariage, et moi qui ne l'approuve pas, je ne ferais rien pour l'empêcher. Une chose plus singulière encore, c'est que Marie-Thérèse ne parle de vous qu'avec

une tendresse extrême et les larmes aux yeux : « Qu'il soit mon frère! » dit-elle toujours. Je ne sais qu'en penser. Si elle était dévote, je croirais qu'elle a fait quelque vœu secret de virginité, mais elle n'a rien de pareil dans l'esprit, j'en suis persuadé. Peut-être est-ce une lubie de jeune fille qui s'en ira comme elle est venue, sans qu'on sache pourquoi. Peut-être a-t-elle quelque raison sérieuse. On lui aura fait, je suppose, quelque sot conte sur votre vie passée. Laissons cela. Si vous avez des chagrins d'amour, est-ce un motif pour chercher querelle à MM. les officiers de dragons?

— J'ai tort, je le sais bien, dit Olivier, mais j'avais la tête perdue avant-hier. J'étais fou de rage et de jalousie contre Sigismond, et j'aurais voulu lui percer le cœur.

— Action très-sensée, dit le vieillard. Mais le vin est tiré, il faut le boire. Ces messieurs sont venus vous provoquer, m'a-t-on dit? »

Olivier fit un signe affirmatif.

« Avez-vous des témoins?

— Quelques jeunes gens sont venus s'offrir à moi, mais je n'ai pas encore fait de choix. Si vous vouliez m'assister....

— Si je le veux! je venais pour cela. En ces occasions on aime à sentir un ami près de soi. Quels sont les jeunes gens qui se sont offerts à vous? »

Olivier en nomma plusieurs, parmi lesquels Vernon en choisit un.

« Il connaît assez bien les armes, dit-il, et il a du cœur. Ce sera un excellent témoin. Ah! mon ami, quelle folie vous avez faite!... Allons, n'en parlons plus, puisque c'est inutile, et ne pensons qu'à bien passer le temps jusqu'à demain. Il est cinq heures, allez dîner, — assez légèrement pour que le sommeil soit facile et la main souple. Après dîner, je viendrai vous chercher; nous nous promènerons ensemble et nous parlerons d'elle, ou même, si vous voulez, je vous mènerai chez elle. Mais peut-être est-il bon de ne pas trop s'attendrir avant le combat. »

Vernon était réellement ému en parlant à Olivier. Il pensait, sans le dire, qu'il le voyait peut-être pour la dernière fois; et cette pensée donnait à sa voix et à ses manières quelque chose de touchant et d'affectueux qu'Olivier ne lui connaissait pas.

XXXIV

Partez! Partez!

Olivier dîna très-promptement. Mme Pont-du-Sud vint comme à l'ordinaire lui tenir compagnie; mais elle n'avait plus sa coquetterie accoutumée. Elle se repentait d'être la cause d'un duel qui devait avoir, suivant

toute apparence, une issue tragique, et elle ne voyait aucun moyen de l'empêcher. Dès les premiers mots qu'elle hasarda sur ce sujet, Olivier l'arrêta sur-le-champ.

« Le duel est inévitable, dit-il. Je suis l'offenseur, et je n'ai aucun regret de l'offense. Toute démarche serait inutile. C'est Dieu qui décidera. »

Comme il sortait, il rencontra Vernon qui avait déjà prévenu l'autre témoin et qui venait chercher Olivier. Celui-ci, sans le dire, espérait que le vieillard lui permettrait de revoir Marie-Thérèse. Comme Vernon n'en disait pas un mot, il finit par exprimer son désir.

« Comme il vous plaira, » dit le vieillard, et il le conduisit chez Mme Baleinier.

Mais Marie-Thérèse refusa de paraître, quelques instances que pût faire Olivier. Dans le mélange et la confusion de sentiments opposés où elle se trouvait, elle craignit ne n'être pas maîtresse d'elle-même et de ne pouvoir pas garder son secret. Cependant elle répéta les noms de frère et d'ami si souvent, que cette persévérance frappa Vernon et lui donna fort à réfléchir.

Le refus que faisait Marie-Thérèse de le voir, mit le comble à la douleur et au ressentiment d'Olivier. Il lui donnait les noms les plus durs et les plus outrageants ; il jurait de la haïr toujours, et cependant il ne pouvait se détacher d'elle ni cesser d'en parler.

Peu à peu cependant, cette grande douleur se calma : tout s'use en nous, même la faculté de souffrir, et

Vernon jugea le moment favorable pour parler philosophie.

« Je suis content, dit-il, de voir comme vous affrontez aisément le danger, car un premier duel est toujours une grande affaire.

— Ne m'en faites pas un mérite, répondit Olivier. Je suis trop malheureux pour aimer à vivre.

— Tant pis, dit le vieillard. Il faut aimer la vie, même quand on méprise la mort. Il faut vivre, tant qu'on a quelque chose à faire, à vouloir, à penser. Tant que l'âme est intacte, elle est bonne à quelque chose, et elle doit agir. N'imitez pas ces héros trop vantés de la république romaine qui se perçaient de leurs épées au premier revers. On tombe souvent, dans la vie ; il faut se relever et courir encore à l'assaut. Tant qu'on est vivant, il ne faut pas se laisser confondre et enterrer avec les morts.

— Mais, dit Olivier, ne pensez-vous pas que la vie et la mort ne sont que des mots et non pas des idées opposées l'une à l'autre ? Qui peut dire où finit la vie, où commence la mort ? La mort même existe-t-elle ?

— Parfaitement vrai, dit le vieillard. Non, la mort n'existe pas. On change d'organes, on se transforme, voilà tout. Ce sont les poëtes et les amateurs d'antithèses qui ont inventé la mort. Invention fatale, insensée, bonne aux tyrans, funeste aux nations ! Sans elle nous serions libres comme l'air, et si notre corps restait attaché à la terre par sa nature même, notre âme

flotterait sans efforts dans les plaines infinies de la pensée. Qui a dit le premier que la mort était pour nous la fin de toute chose? N'est-ce pas César dans le Sénat de Rome? Un tel homme devait avoir une telle doctrine. Elle était utile à ses desseins. Plutôt que de risquer sa vie pour une idée, pour la justice, pour la patrie, le Romain dut se soumettre à tout, à César d'abord, puis en descendant l'échelle, à Auguste, et, — un degré plus bas encore, — à Tibère, et plus bas encore, à Claude, à Caligula, et enfin, quand ce bel arbre eut donné tous ses fruits, à Héliogabale qui s'habillait en femme et prenait un mari, et au géant Maximin qui dévorait un bœuf tout cru, comme les sauvages de nos foires.

« Et en effet, si l'on cédait à César, n'était-ce pas pour éviter le tranchant du sabre? Et la même raison n'était-elle pas bonne pour Tibère, Caligula, Claude et tous les autres? Mais quand la vie est éternelle, quand on a devant soi la perspective infinie des mondes et des existences à venir, on ne craint plus cet épouvantail des femmes et des petits enfants, on aime la vie d'un amour viril, comme une chose précieuse à conserver tant qu'elle est utile, juste et libre, mais inutile et odieuse dès qu'on est enchaîné!

— Ah! dit Olivier en soupirant, tout cela est bel et bon : mais....

« Marie-Thérèse ne m'aime pas.

— Qu'en savez-vous? Qu'en sais-je moi-même? Je

ne puis croire qu'elle ait agi sans raison ; elle, si raisonnable en toute chose. Et qui sait si ce duel ne fera pas pour vous plus que tous vos raisonnements et toutes vos tendresses? Peut-être est-elle amoureuse du sabre, eh bien ! montrez que vous sauriez sabrer, vous aussi, si vous vouliez en prendre la peine. Défendez-vous enfin comme si la vie vous était chère et précieuse. Ces mots de « frère » et « d'ami » ont sans doute quelque sens, quoique ma vieille cervelle ne soit pas exercée à deviner les subtilités de jeune fille. Et si je me trompe, si elle ne vous aime pas, eh bien ! la science vous restera toujours. D'ailleurs nulle peine d'amour n'est éternelle, car nul de nous ne peut conserver éternellement les mêmes désirs, les mêmes craintes et les mêmes espérances. Allez donc de l'avant, mon cher ami, et sabrez de votre mieux. En attendant, et pour avoir la main plus ferme et le corps plus souple, allez dormir. J'irai moi-même vous éveiller demain.

— Mais sait-elle du moins que je vais me battre pour elle ? dit Olivier.

— Vous moquez-vous de moi ? demanda le vieillard. Croyez-vous que je vais la prévenir de ce duel pour l'effrayer d'avance de l'idée de quelque malheur? J'ai au contraire défendu très-expressément à Mme Baleinier de laisser aucun bruit du dehors pénétrer jusqu'à sa fille, ce qui n'est pas difficile, car depuis trois jours la pauvre enfant se consume dans la tristesse et le silence et n'a presque pas quitté sa chambre. »

Il fallut qu'Olivier se contentât de cette excuse.

En rentrant chez lui, il trouva une lettre de Marie-Thérèse.

« J'ai tout appris, mon ami, vous vous battez demain, et pourquoi? vous m'accusez, je le sais, je le sens, je l'ai deviné dans les discours embarrassés de M. Vernon, et comment ne m'accuseriez-vous pas?

« Après tant de protestations d'amour, et si sincères, comment ai-je pu vous manquer de parole? Voilà ce que vous me demandez. Ami, n'attendez pas que je vous l'explique. Une fatalité insurmontable pèse sur nous et nous sépare à jamais.

« N'accusez pas M. Leduc de ce changement. J'avais pris ma résolution avant de savoir qu'il s'occupait de moi, et je ne l'aime ni ne l'aimerai jamais.

« Je me suis trompée, Olivier. J'ai cru vous aimer d'amour, mais la réflexion m'a fait sentir mon erreur. Passer ma vie près de vous serait mon rêve le plus doux; mais je ne puis ni ne veux vous épouser.

« Plus tard, dans deux ou trois ans, quand vous serez marié ailleurs, quand vous aurez une autre famille, une femme, des enfants, d'autres intérêts dans la vie, je serai heureuse de vous revoir, et de vieillir à côté de vous dans la joie d'une amitié tranquille et pure.

« Adieu, cher Olivier, nos âmes sont sœurs, mais

elles doivent suivre des voies parallèles, et toute union leur est impossible.

« Adieu, encore une fois, ami, adieu.

« Marie-Thérèse.

« Croyez que personne ne fera des vœux plus ardents pour que vous sortiez vainqueur de ce terrible combat.

« Et maintenant, Olivier, un dernier conseil, ou plutôt une prière. Après ce funeste duel, partez, sur-le-champ, sans chercher à me revoir. C'est la dernière marque d'attachement que j'attends de vous.

« Adieu, j'ai le cœur déchiré ! »

La lecture de cette lettre énigmatique porta au comble la douleur et l'étonnement d'Olivier.

« Si elle m'aime, pensait-il, ne fût-ce que d'amitié, pourquoi est-elle si pressée de me voir partir? Veut-elle seulement, la perfide, se délivrer d'un témoin qui la gêne? Elle n'aime pas Sigismond. Mais si elle l'aimait, oserait-elle l'avouer après les serments qu'elle m'a faits? »

Il déchira la lettre avec colère et en jeta les morceaux sur le plancher. Un peu plus tard pourtant il les ramassa précieusement et les mit sur son cœur comme un talisman.

Enfin onze heures sonnèrent. Il se coucha et dormit assez tranquillement pour un homme qui en était à sa première affaire.

XXXV

Conclusion.

Le sommeil de la malheureuse Marie-Thérèse ne fut pas aussi paisible. Elle avait appris par l'indiscrétion d'une de ses ouvrières tous les détails du duel qui se préparait, car on en parlait publiquement à Longueville, et le bruit courait que les dragons avaient fait serment de provoquer Olivier, — un à un, — jusqu'à ce qu'il fût tué et l'honneur du régiment vengé.

Ce bruit absurde et odieux avait causé la plus vive émotion dans le peuple, et désespérait la jeune fille. L'opinion publique se déclarait peu à peu pour Olivier. Sa jeunesse, son courage, sa bonne mine et le soin qu'il avait eu de prendre en main la cause du malheureux charpentier, lui conciliaient tous les cœurs. On faisait publiquement des vœux pour sa victoire. Le peuple qui ne se contente jamais de ce qui est exact et vrai, faisait les contes les plus extraordinaires sur son héros. Il avait passé sa première jeunesse à conspirer en Italie contre les Autrichiens ; il avait tué en duel un colonel des Croates, à Venise ; il avait enlevé une

princesse lombarde ; les bruits fantastiques allaient croissant toujours comme la boule de neige.

On juge bien que Marie-Thérèse sentait son admiration redoubler avec ses regrets.

« Et voilà, pensait-elle, l'homme que j'ai aimé ! Car je ne l'aime plus. Évidemment ce que j'éprouve encore pour lui n'est qu'une amitié fraternelle et légitime. Ce qui m'appelait vers lui, c'était la voix du sang. Mais lui, quel mépris ne doit-il pas avoir pour moi ! Il croit que je l'ai trahi. Le trahir ! moi ! Et je ne puis le désabuser !... S'il meurt, c'est à moi qu'il pourra reprocher sa mort ! Malheureuse Marie-Thérèse ! malheureux frère ! »

Ce qui rendait sa douleur plus poignante, c'était ce mépris qu'elle devinait ; et cependant, comment se justifier sans accuser sa mère ? L'âme généreuse de Marie-Thérèse se révoltait à cette pensée. Quelquefois, elle se plaisait à douter qu'Olivier fût son frère ; mais qui pouvait avoir intérêt à les séparer l'un de l'autre ? Et le ton grave et modéré de la lettre anonyme n'était-il pas une preuve suffisante de sa véracité. Sans doute cette lettre venait de quelqu'un qui connaissait mieux que personne ce fatal secret.

Au milieu de ces tristes réflexions, le jour parut ; Vernon frappa à la porte de la jeune fille. Elle se hâta de s'habiller et de le recevoir.

Le vieillard n'était guère moins triste que Marie-Thérèse. Il avait l'air froid et sévère.

« Vous partez? demanda-t-elle en tremblant.

— Oui, je pars. Et toi n'as-tu rien à me dire pour ce pauvre garçon qui va mourir à cause de toi?

— Oh! mon ami, répondit-elle en se jetant dans ses bras et en pleurant, ne soyez pas injuste envers moi! Je ne puis vous dire que je l'aime, puisqu'il est vrai que je n'ai pour lui qu'une tendresse de sœur; mais dites-lui bien.... »

Ce mot de « sœur » qui revenait si souvent dans les discours de Marie-Thérèse frappa étrangement Vernon. Cependant il était loin de soupçonner la vérité.

« Que parles-tu toujours de « frère » et de « sœur »? dit-il.

— Mais, dit Marie-Thérèse un peu troublée, il me semble que ces noms-là me sont permis? Sa famille n'était-elle pas de tout temps amie de la mienne? sa mère (elle n'osa pas parler de son père) n'était-elle pas amie de ma mère?

— Amie, si l'on veut, dit Vernon, car ces dames ont eu plus d'une petite querelle aujourd'hui oubliée; et dans tous les cas elles ont fort peu vécu l'une avec l'autre. Je me rappelle fort bien l'année où le capitaine Morand est venu à Longueville et a vu pour la première fois ton père et ta mère. C'était en 1830. Tu avais trois ans alors...

— Comment? que dites-vous? s'écria Marie-Thérèse transportée de joie par cette révélation imprévue. Le capitaine Morand n'est venu à Longueville qu'en 1830?

— Certainement.

— Et j'étais déjà née?

— Depuis trois ans. Je dois m'en souvenir, moi qui t'ai donné le biberon. Et je suis parfaitement certain que ta mère et ton père n'avaient jamais vu la famille Morand avant ce temps-là. »

A ces mots, Marie-Thérèse hors d'elle-même, embrassa Vernon avec une tendresse inexprimable.

« Oh! dit-elle, mon sauveur, mon ami, mon père, tout est sauvé! je l'aime!

— Bon! dit le vieillard, nouveau changement à vue. Es-tu folle aujourd'hui, ou l'étais-tu hier, ou prends-tu plaisir à le désespérer?

— Non, mon père, dit Marie-Thérèse, j'étais fort sage, et je le suis encore plus aujourd'hui. »

En même temps elle lui récita le contenu de la lettre anonyme.

« Ah! la maudite engeance! ah! la perfide vipère! s'écria Vernon. Qui peut avoir eu intérêt à calomnier ta mère? qui? Tout le monde. Il y a des gens que le bonheur d'autrui attriste et fait crever de rage. Tu auras marché sur quelqu'un de ces gens-là; et toi, malheureuse enfant, comment as-tu pu croire sans examen un pareil mensonge, et une calomnie si déshonorante pour ta mère? C'est le pauvre Olivier qui va payer pour tous et qui sera puni de ta crédulité.

— Mon ami, dit Marie-Thérèse, courez vite chez lui, amenez-le-moi, que je lui demande pardon à genoux,

que je l'aime, que j'en sois aimée, et que nous vivions heureux près de vous !

— Il est bien tard, dit Vernon en regardant l'heure à sa montre, Olivier doit être déjà chez l'autre témoin. On ne peut pas faire attendre l'adversaire. Va, va, Dieu fera un miracle pour lui et pour toi, et je te le ramènerai sain et sauf. »

A ces mots, il embrassa Marie-Thérèse et courut chez Olivier. Celui-ci venait en effet de sortir et l'attendait chez le second témoin. Tous trois prirent aussitôt la route du bois de Fontaines, qui est à peu de distance de Longueville.

Chemin faisant, Vernon prit Olivier à part et lui raconta l'heureuse explication qu'il venait d'avoir avec Marie-Thérèse. Olivier rayonnait de joie. Toute sa colère contre le genre humain, Marie-Thérèse et les dragons, était dissipée ; il était plein d'un amour immense pour la création tout entière.

Le soleil brillait sur leurs têtes, les oiseaux chantaient dans les buissons, une brise légère courait parmi les feuilles des arbres et faisait courber les branches ; toute la nature était en fête.

« La journée commence bien, dit Olivier frappé de ce spectacle, j'espère qu'elle finira mieux encore. »

Comme il parlait, les trois officiers arrivèrent presque en même temps que lui sur le terrain, accompagnés du chirurgien-major Childebert. On se salua de part et d'autre, — froidement et poliment. Les épées furent

mesurées et les conditions du combat fixées. Vernon voulut faire une tentative de conciliation.

« N'allez pas plus loin, lui dit Olivier d'un ton ferme. Je ne le souffrirais pas. »

Vernon se tut.

« Monsieur, dit le capitaine de Cardénac à Olivier, vous avez le choix de l'adversaire. A qui voulez-vous avoir affaire?

— A vous, monsieur, » répondit Olivier qui n'avait plus aucun grief contre Sigismond.

En même temps il tendit la main à celui-ci.

« Oublie les sottes paroles que je t'ai dites hier, dit-il. Je croyais avoir contre toi les plus justes griefs. Aujourd'hui, je suis détrompé, et je suis ton ami comme autrefois. »

Sigismond lui serra la main, et les témoins donnèrent le signal du combat.

Le capitaine Cardénac était un grand et maigre Gascon, à l'œil vif, au teint basané, au nez aquilin, au menton crochu, vrai pilier de salles d'armes, qui avait « fait ses preuves » en mainte occasion; fort supérieur par conséquent à Olivier qui n'était qu'un médiocre tireur. En revanche, il était au moins l'égal du capitaine par le courage, et son impétuosité naturelle le rendait redoutable à l'adversaire le plus expérimenté.

Le combat dura cinq minutes. Dans cet intervalle, Olivier fut blessé cinq fois et blessa deux fois le capi-

taine. Vernon essaya d'arrêter le combat; mais Olivier bien qu'affaibli par la perte de son sang, n'y voulut pas consentir. Quant au capitaine il semblait résolu à ne faire aucune grâce à son adversaire.

A la sixième minute, Olivier reçut un coup d'épée dans la poitrine, fut traversé de part en part et tomba sur le dos. Au même instant Cardénac était égratigné à la cuisse par l'épée de son adversaire.

Vernon plein de douleur se précipita avec l'autre témoin et le chirurgien-major Childebert pour relever Olivier.

Childebert sonda la blessure. « Le poumon gauche est traversé, dit-il. Il n'y a plus d'espoir. »

En entendant cet arrêt, le vieux Vernon fondit en larmes. Il songeait à Marie-Thérèse. Olivier entendit tout, et d'un ton ferme :

« Combien de temps ai-je encore à vivre? demanda-t-il.

— Quelques heures à peine, répliqua Childebert qui admirait le sang-froid de ce jeune homme. Encore ne faut-il pas vous faire transporter à la ville si vous ne voulez abréger ce temps déjà si court.

— Envoyez-la chercher, » dit Olivier à Vernon d'une voix faible comme un souffle.

Vernon le confia aux soins de Sigismond Leduc qui était resté seul, les deux autres officiers étant retournés à Longueville, de Childebert et du second témoin. Il prit précipitamment le chemin de Longueville. Son

cœur était rempli d'angoisse et de désespoir. Il pensait à Marie-Thérèse.

Celle-ci l'attendait avec une épouvantable anxiété. Quand elle le vit paraître seul, elle se mit à trembler, et dit au vieillard :

« Il est mort!

— Non, dit Vernon qui n'osa lui dire toute la vérité, il n'est que blessé ; mais il veut te voir sur-le-champ. »

A ces mots, et sans répliquer, elle le suivit. Mme Baleinier voulut en vain la retenir. Marie-Thérèse n'écoutait plus sa mère. Elle ne voyait plus qu'Olivier blessé et sanglant. Dans son impatience, et quoiqu'elle eût marché avec une rapidité inconcevable les minutes lui paraissaient des siècles. Enfin elle arriva.

Olivier était étendu sur un matelas, apporté d'une maison voisine, sa tête était appuyée sur un oreiller et sur les genoux de Sigismond. Childebert et l'autre témoin lui prodiguaient des soins inutiles.

Marie-Thérèse comprit d'un coup d'œil la vérité tout entière. Elle poussa un cri, s'élança vers lui, l'entoura doucement de ses bras en lui prodiguant les noms les plus tendres.

Olivier lui dit d'une voix faible :

« Tu m'aimes donc, Marie-Thérèse ? »

Elle ne put répondre que par des larmes.

« Pourquoi m'as-tu fait tant souffrir ? continua-t-il... Mais non ! pardonne. Le destin seul était contre nous

et a empêché notre bonheur. Va, ne te fais aucun reproche. Je suis heureux maintenant. Je t'aime. »

La malheureuse jeune fille l'écoutait en silence, accablée de désespoir. Elle lui dit enfin :

« Olivier, je suis à toi, je t'aime, je t'épouse. Vis pour moi. Rien ne nous séparera désormais. »

A ces mots, elle appuya ses lèvres sur celles d'Olivier. Il sourit, fit un dernier effort pour la presser sur son cœur, et mourut.

Les témoins de cette scène tragique eurent peine à éloigner Marie-Thérèse du corps de son amant. Il fallut l'entraîner de force et la ramener chez sa mère.

En quelques instants, la terrible nouvelle se répandit dans Longueville. Tout le peuple accourut pour voir Olivier. On poussa des cris de mort contre les dragons qui furent consignés par ordre du colonel. La foule jeta des pierres dans les fenêtres du quartier de cavalerie. Les officiers reçurent ordre de rejoindre leurs soldats au quartier, et le colonel lui-même, craignant une émeute, donna l'exemple.

Le lendemain les funérailles furent faites avec une solennité extraordinaire. Vernon et le maire Brottier menaient le deuil. Tout le peuple suivait le convoi.

Arrivé au cimetière, Brottier tira de sa poche un discours et lut :

« Il n'est plus, cet intrépide jeune homme, ce vaillant défenseur de nos droits et de la liberté de la patrie !

« Il n'est plus, ce jeune savant, qui promettait à la France un historien hors ligne, à la presse française un journaliste, l'honneur et le modèle de sa profession !

« Il a été tué dans un combat inégal, ce vaillant athlète ! Il a péri comme périssent les braves, et c'est de lui qu'Isaïe a parlé quand il disait : « Courageux « comme le lion du désert ; puissant comme la tour du « Liban qui regarde vers Damas. »

« Et nous qui rêvions pour lui de si hautes et de si belles destinées, nous avons perdu en lui l'ami le plus dévoué, le plus noble caractère, le plus beau talent !

« Inclinons-nous devant la volonté de Dieu, et s'il lui plaît de retirer à lui les meilleurs d'entre nous, sachons nous soumettre en silence à ses décrets !

« Dors en paix, Olivier Morand ! Ta mémoire ne périra jamais dans le cœur de tes amis ! »

Telle fut l'oraison funèbre d'Olivier. Un mois après tout le monde l'avait oublié, excepté Marie-Thérèse qui porte encore le deuil de son amant et n'a jamais voulu se marier, malgré les prières de sa mère. Vernon a vainement joint ses efforts à ceux de Mme Baleinier ; Marie-Thérèse est inflexible. Sa conduite est citée comme un modèle à Longueville.

L'histoire de Longueville est enfin terminée. M. Vernon a reçu une mention honorable de l'Académie des Inscriptions. On l'a nommé membre correspondant. Sigismond Leduc est marié. On l'a fait colonel à son

tour d'ancienneté. Il est gros comme un muid et sanglé dans son ceinturon comme un saucisson de Bologne. Childebert a quitté le service et s'est fait une riche clientèle en Californie. Mme Pont-du-Sud est grosse, grasse et couperosée. Les remords n'ont pas troublé son sommeil. Elle a regretté Olivier pendant huit jours, après quoi « elle se fit une raison. »

Enfin M. Michonnet est devenu conseiller d'État après le 2 décembre 1851. Il a toujours servi la religion, la famille, l'ordre et la propriété, — ou pour parler plus clairement, le parti du plus fort.

Un mot encore et cette histoire sera terminée.

Après la mort d'Olivier, le 30^e régiment de dragons changea de garnison et fut envoyé à Nancy. On le remplaça par le 13^e hussards.

FIN.

TABLE DES MATIÈRES.

		Pages.
	Où il est parlé d'Alexandre le Grand, de Napoléon, d'une vieille femme et d'un boulanger............	1
I.	Où l'ai-je vue?.............................	6
III.	La plume et l'épée. — Tenir son rang............	11
IV.	N'avez-vous pas vu M. Gorju, de Romorantin?....	21
V.	*Mœcenas atavis edite regibus*...................	28
VI.	Histoire de Mme C***. de M. P*** et de M. K***...	40
VII.	Heureuse rencontre d'un nez écrasé et d'un œil poché..	52
VIII.	Histoire du fier marquis de Bordache............	58
IX.	Des moyens de faire hausser le prix du foin et de l'avoine.......................................	65
X.	Comment Pont-du-Sud, en l'absence de Masséna, commanda l'armée française et battit complétement le feu duc de Wellington................	77
XI.	Histoires de table d'hôte.— Comment Barbeyrac s'est brouillé avec la femme de son colonel	95
XII.	Il faut que vous soyez stupide. — Savez-vous, monsieur, que vous êtes un drôle?................	113
XIII.	Du sieur Jean Vernon, de M. de Fontanes, de Sa Grandeur l'évêque de Laon et de Louis XVIII...	127

TABLE DES MATIÈRES.

Pages.

XIV.	Viens, oh! viens dans une autre patrie; viens cacher mon bonheur !..................	139
XV.	Histoire authentique du baron Gauthier Dràchet de Chamborand....................	143
XVI.	Comment on pétrit la pâte électorale............	158
XVII.	A quoi sert de porter des soupes et de donner quelques vieilles paires de bottes................	166
XVIII.	Elle est si distinguée !......................	172
XIX.	Un duel à la carabine........................	181
XX.	C'est-à-dire, madame, que si on ne se retenait pas, on la souffletterait......................	189
XXI.	Monsieur le comte est le plus parfait goujat de la province...............................	195
XXII.	Histoire de Bertrand de Presles, comte de Chalus, et de son cimeterre.....................	206
XXIII.	Programme politique de la *Sentinelle de Longueville*...............................	212
XXIV.	Elle n'avait pas connu « les orages du cœur. »....	225
XXV.	Éloquent discours de M. Michonnet, rédacteur en chef de l'*Ami de l'Ordre*, journal de Longueville.	238
XXVI.	Sous les vieux chênes.......................	251
XXVII.	Terrible nouvelle.........................	268
XXVIII.	Proposition très-sensée de Jean-Sigismond Leduc, lieutenant au 30ᵉ régiment de dragons.........	272
XXIX.	J'ai changé d'avis...........................	280
XXX.	Je vais couper tes oreilles — Je vais tirer les tiennes. Sabre et savate	283
XXXI.	*Nasus displicuit tuus*. Ton nez me déplaît. Il faut que je le coupe..........................	287
XXXII.	Rendez l'argent !...........................	298
XXXIII.	Qu'il soit mon frère........................	303
XXXIV.	Partez ! Partez !...........................	311
XXXV.	Conclusion................................	318

FIN DE LA TABLE.

PARIS. — IMPRIMERIE GÉNÉRALE DE CH. LAHURE
Rue de Fleurus, 9

LIBRAIRIE

DE

J. HETZEL, ÉDITEUR

Rue Jacob, 18, Paris

EXTRAIT DU CATALOGUE GÉNÉRAL

LIVRES D'AMATEURS ET DE BIBLIOPHILES

Éditions de grand luxe

LES CONTES DE PERRAULT, préface de P.-J. STAHL. Splendide édition in-folio, illustrée par GUSTAVE DORÉ. Riche reliure anglaise. 3e édition. 70 fr.

ALBUM DES DAMES, collection de types et portraits de femmes, peints d'après nature, par J.-B. LAURENS ; lithographiés avec grand luxe, en aquarelle, par son frère JULES LAURENS, et imprimés par LEMERCIER. — Poésies par J. SOULARY, M^{me} BLANCHECOTTE, etc. — Musique de divers maîtres et de l'auteur des portraits originaux. — 1 vol. splendide, grand in-4•. — 25 planches. Cartonné. 50 fr.

LE RENARD, par GŒTHE, illustré par KAULBACH. 1 vol. gr. in-8. 10 fr.

DAPHNIS ET CHLOÉ, par Longus, avec 43 compositions de Léopold Burthe. — 1 vol. in-folio, cartonné. 50 fr.

L'AMOUR ET PSYCHÉ, par Frœlich, avec 20 planches à l'eau-forte. — 1 vol. in-folio, cartonné. 40 fr.

L'ALBUM DES BÊTES, a l'usage des gens d'esprit, texte par P.-J. Stahl, dessins par Granville et Kaulbach. — Un magnifique album in-folio, imprimé chez J. Claye.

 Prix : broché. 10 fr.
 cartonné. 12 fr.

BIBLIOTHÈQUE DES FAMILLES

Ouvrages illustrés

LES ENFANTS (*le Livre des Mères et des Jeunes Filles*), la fleur des poésies de Victor Hugo ayant trait à l'enfance, par Victor Hugo, illustrés par Froment. 1 vol. 15 fr.

LA COMÉDIE ENFANTINE, par Louis Ratisbonne, riche édition illustrée par Gobert et Froment. — *Ouvrage couronné par l'Académie.* — 5ᵉ édition (1ʳᵉ série). 1 vol. in-8 10 fr.

NOUVELLES ET DERNIÈRES SCÈNES DE LA COMÉDIE ENFANTINE, à l'usage du second âge, par Louis Ratisbonne, illustrées par Froment. Riche édition pareille à la première série. Gravures à part, d'après Froment, tirées en couleur. 1 beau vol. sur vélin (dernière série). . . . 10 fr.

LES CONTES DU PETIT-CHATEAU, par Jean Macé (auteur de l'Histoire d'une Bouchée de pain), illustrés par Bertall. 1 beau vol. in-8. . . 10 fr.

LE THÉATRE DU PETIT-CHATEAU, par Jean Macé, 1 beau vol. in-8 sur vélin, illustré par Froment. 10 fr.

LES AVENTURES D'UN PETIT PARISIEN, par Alfred de Bréhat. — *Cet ouvrage est un pendant au Robinson Suisse.* — 1 beau vol. in-8, illustré par Morin. 10 fr.

LES FÉES DE LA FAMILLE, par M^{me} S. Lockroy. 1 beau vol. in-8, illustré par de Doncker. . . 10 fr.

RÉCITS ENFANTINS, par E. Muller, illustrés par Flameng. 10 fr.

PICCIOLA, par Xavier Saintine, 37^e édition, illustrée à nouveau par Flameng. 1 vol. 10 fr.

LE VICAIRE DE WAKEFIELD, traduit par Charles Nodier, illustré de dix belles gravures sur acier par Tony Johannot. Grand in-8. . . 10 fr.

LES BÉBES, poésies de l'enfance, par le comte de Gramont, illustrés par Oscar Pletsch. 1 vol. 10 fr.

LA VIE DES FLEURS, par Eugène Noel, illustrations de Yan d'Argent. 1 vol. 8 fr.

L'ARITHMÉTIQUE DU GRAND-PAPA (*Histoire de deux Petits Marchands de pommes*), par Jean Macé, illustrations de Yan d'Argent. 1 vol. . . 6 fr.

LE PETIT MONDE, par Charles Marelle. 1 vol. 6 fr.

LES BONS PETITS ENFANTS (vol. en prose), par le comte de Gramont, vignettes par Ludwig Richter. 1 vol. in-8. 6 fr.

TRÉSOR DES FÈVES ET FLEUR DES POIS, par Ch. Nodier, illustré par Tony Johannot. In-18. 3 fr.

LA BOUILLIE DE LA COMTESSE BERTHE, par ALEXANDRE DUMAS, illustrée par BERTALL. In-18. 3 fr.

LA JOURNÉE DE MADEMOISELLE LILI. 1 joli volume-album grand in-8 sur vélin. Vignettes par FRŒLICH, texte par UN PAPA. Cartonné. 7e édition. 3 fr.

Le même ouvrage, richement cartonné, avec plaques spéciales, doré sur tranches 5 fr.

Le même ouvrage, traduit en allemand, cartonné. . 3 fr.

 Id. id. en anglais. 3 fr.

 Id. id. en danois. 3 fr.

L'HISTOIRE DU GRAND ROI COCOMBRINOS, par MICK NOEL. Cartonné. 3 fr.

LES MÉSAVENTURES DU PETIT PAUL, silhouettes enfantines, par MICK NOEL. Cartonné. . 2 fr.

LE SECRET DES GRAINS DE SABLE, géométrie de la nature, avec figures et vignettes, par Mme MARIE PAPE-CARPANTIER. 1 vol. in-18. . . 3 fr.

LETTRES SUR LES RÉVOLUTIONS DU GLOBE, par BERTRAND. 7e édition, publiée et annotée par J. BERTRAND, de l'Institut, enrichie de notes par ARAGO, BROGNIART, ÉLIE DE BEAUMONT, etc. 1 vol. in-18, avec vignettes. 3 50

Paris. Imprimerie générale de Ch. Lahure, rue de Fleurus, 9.

COLLECTION HETZEL
18, RUE JACOB
Beaux volumes in-18 à 3 fr.

VOYAGE AU CENTRE DE LA TERRE, par Jules Verne, 1 volume grand in-18. 3 fr.

CINQ SEMAINES EN BALLON, par Jules Verne. 5ᵉ édition. 1 volume. 3 »

HISTOIRE D'UNE BOUCHÉE DE PAIN, par Jean Macé. 14ᵉ édition. 1 volume. 3 »

L'ARITHMÉTIQUE DU GRAND-PAPA (*Histoire de deux Petits Marchands de pommes*), par Jean Macé. 3ᵉ édition. 1 volume. 3 »

LES CONTES DU PETIT-CHATEAU, par Jean Macé. Nouvelle édition. 1 volume. 3 »

LA PLANTE (*Botanique simplifiée*), par Ed. Grimard, avec une introduction de Jean Macé. 2 forts volumes grand in-18, avec figures. Prix : 10 fr. — Séparément, le volume. . . . 5 »

LA COMÉDIE ENFANTINE ET LES DERNIÈRES SCÈNES DE LA COMÉDIE ENFANTINE, par Louis Ratisbonne. Les 2 séries en 1 volume. 3 »

AVENTURES D'UN PETIT PARISIEN, par Alfred de Bréhat. Nouvelle édition. 1 volume. 3 »

LES CONTES DE CH. NODIER, illustrés de 10 gravures sur acier, par Tony Johannot. 2 beaux volumes grand in-18. 7 »

LETTRES SUR LES RÉVOLUTIONS DU GLOBE, par Alex. Bertrand. 7ᵉ édition, avec vignettes. 1 volume. . . 3 50

LE SECRET DES GRAINS DE SABLE, *Géométrie de la Nature*, par Mᵐᵉ Marie Pape-Carpantier. 1 volume avec figures et vignettes. 3 »

L'INVASION, ou LE FOU YÉGOF, par Erckmann-Chatrian. 1 volume. 3 »

LES TEMPÊTES, par E. Margollé et Zurcher. 1 volume. 3 »

PETITES IGNORANCES DE LA CONVERSATION, par Ch. Rozan. 4ᵉ édition. 1 volume 3 »

LE ROBINSON SUISSE, traduction entièrement nouvelle, par Eugène Muller, revue et mise au courant de la science moderne par P.-J. Stahl. 1 volume in-12. . 3 »

CONSEILS A UNE MÈRE SUR L'ÉDUCATION LITTÉRAIRE DE SES ENFANTS, par Sayous. 1 volume in-18. 3 »

VOYAGES ET AVENTURES DU BARON DE WOGAN. 1 volume in-18. 3 »